KB059445

큐레이터는 무엇이 필요한가

큐레이터는
무엇이 필요한가

초판 1쇄 발행 2018년 4월 30일
개정판 1쇄 발행 2020년 10월 5일

지은이 이일수
펴낸이 이범상
펴낸곳 (주)비전비엔피·애플북스

기획 편집 이경원 차재호 김승희 김연희 고연경 황서연 김태은
디자인 최원영 이상재 한우리
마케팅 이성호 최은석 전상미
전자책 김성화 김희정 이병준
관리 이다정

주소 우) 04034 서울특별시 마포구 잔다리로7길 12 (서교동)
전화 02) 338-2411 | 팩스 02) 338-2413
홈페이지 www.visionbp.co.kr
이메일 visioncorea@naver.com
원고투고 editor@visionbp.co.kr
인스타그램 www.instagram.com/visioncorea
포스트 post.naver.com/visioncorea
등록번호 제313-2007-000012호

ISBN 979-11-90147-32-3 03600

· 값은 뒤표지에 있습니다.
· 잘못된 책은 구입하신 서점에서 바꿔드립니다.

이 도서의 국립중앙도서관 출판예정도서목록(CIP)은 서지정보유통지원시스템 홈페이지(http://seoji.nl.go.kr)와 국가자료종합목록 구축시스템(http://kolis-net.nl.go.kr)에서 이용하실 수 있습니다. (CIP제어번호 : CIP2020039499)

예술과 사람을 잇는 큐레이터

큐레이터는 무엇이 필요한가

이일수 지음

애플북스

나의 열두 번째 책을

올해 사회에 첫발을 내딛은 두 딸 세린과 세은

그리고 미술현장의 모든 분들과

나, 자신에게

이 책 인세의 일부는 극빈국 어린이가 한 그루의 나무로 자라도록 돕는 데 쓰입니다.

즐거운
큐레이터의 귀환

앞서 출간한《즐겁게 미친 큐레이터》가 독자 여러분의 넘치는 사랑을 받고 있다. 세상사 그렇듯 이 책도 요동치는 출판시장의 영향을 직접적으로 받아 몇 차례 제작과 유통이 순조롭지 못했다. 그럼에도 불구하고 꾸준한 사랑과 재출간 요청이 있어 그야말로 저자로서는 희비극의 시간이었다. 그렇게 지속적인 응원은 시간의 크레바스를 건너 얼마 전 개정판이 나왔다. 독자들이 보내온 메일과 강의 수강생들의 목소리를 통해 지긋한 사랑의 이유를 조금은 알게 되었다.

무엇보다도 해외 유학파 출신이 아닌, 순수 국내파 출신 저자가 미술동네에서 고군분투하며 한 계단 한 계단 구축한 전시기획과 예술경영에 대한 실무적 경험들을 가감 없이 전해 주어 현실적으로 도움이 된다고 했다. 즉 든든한 문화자본이나 사회관계자본 없이 낮은 자리부터 시작해 현재까지 진행해 온 성공 혹은 실패한 경험들이 유사한 상황에 놓인 사람들에게 실질적 도움이 되고 있다는 것이다.

고백하자면, 책을 집필하기까지 많은 고민이 있었다. 그런 나를 움직

인 것은 일면식도 없는 나에게 보내오는 수많은 질문과 고민의 메일들이었다. 정도의 차이만 있을 뿐 유사한 답답함과 불안함이 담긴 글에서 예전의 나를 보았다. 그래서 나 같은 고생은 하지 않길 바라며 썼다. 일단 그들이 입성해 근무할 박물관·미술관 그리고 갤러리와 대안공간 등 국내 전시생태계의 각 예술경영 정신 및 현장 상황의 특성들을 소개했다. 특히 상업 갤러리 현장을 많이 담았다. 또한, 전시기획자라는 직업을 가지려면 미술동네 진입 전에 반드시 자문자답해 볼 큐레이터의 자질에 대해서도 담았다.

그런데 《즐겁게 미친 큐레이터》를 읽은 독자들—큐레이터를 꿈꾸는 사람들, 예술 공간 경영을 준비 중인 사람들, 현장에서 일하는 신진 큐레이터들과 미술 작가들과 컬렉터들—이 한 발 더 나아가 그다음의 질문과 고민이 담긴 글을 보내온다. 급변하는 동시대에, 물질적 근무환경이 크게 변한 것 없어 보이는 미술현장에서 지금까지 활동할 수 있는(혹은 '이겨 내는' '견뎌 내는') 비결이 뭐냐고 묻는다.

참 난감했다. 그냥 하루하루 주어지는 일들은 규모에 연연하지 않고 최선을 다하고자 하고, 어떤 일이든 내가 하는 그 일이 얼마나 많은 사람에게 이로운가를 자문하곤 한다. 열악한 환경이란 어느 상황, 어느 곳에나 있는 것이기에 이왕이면 긍정적으로 생각하며 일할 뿐이다. 때론 슬럼프에 빠지지만 그저 멈춤 없이 한 발자국 한 발자국 내딛고 있다. 뭐 달리 공유할 수 있는 획기적인 비결이 없다. 그런데도 많은 독자의 변함없는 요청에 별것 없지만 작은 도움이라도 줄 수 있다면 기회를 만들어 보겠노라고 긍정적 답장을 해 왔다. 이렇게 약속을 실천에 옮기기까지는 시간이 꽤 흘렀다. 《즐겁게 미친 큐레이터》와 《작아도 강

한, 큐레이터의 도구》출간 사이에 다양한 일들이 발생했다. 이 땅의 시민으로서, 미술동네 직업인으로서······.

사회 공동체의 소시민으로서 매우 가슴 아픈 일과 답답한 상황을 경험했다. 좌절, 분노, 우울감 등 온갖 감정을 앓았다. 직업인으로서는 독립 전시기획자가 되어 예술경영의 특성이 상반된 두 종류의 전시장에서 전시를 기획했다. 대중 친화적 '공공의 전시장'인 예술의전당 서예박물관에서 열리는 전시를 기획했고, 반대로 대중에게 '비공개적이고 매우 사적인 전시장'인 프라이빗 갤러리에서 몇몇 전시를 기획했다. 그런 중에 계속 미뤘던 석사 공부를 40대 늦깎이 학생으로 시작해 매우 불만족스러운 논문을 끝냈다. 그리고 출판사의 제안으로 당시 기획한 옛 그림 전시회의 전시총감독으로서 우리 옛 그림 감상법을 담은 책 《옛 그림에도 사람이 살고 있네》를 집필하고 출간했다.

이렇듯, 시간의 흐름에 몸을 맡기고 소시민의 삶 안에서 전시기획자, 집필자, 강연자, 늦깎이 대학원생, 가족 구성원의 역할을 동시에 했다. 그 시간 동안 내 감정은 어느 날은 거친 자갈길에 넘어져 쓰리고 아팠고 어느 날은 진흙 구덩이에 빠져 허우적거렸다. 한 사람의 삶이자, 무수한 직업인들의 삶이고, 동시대 대중과 다름없는 삶의 모습이겠다.

큐레이터는 책 속의 이상적 모습이 아닌, 동시대 대중의 모습으로 살아가는 사람이다. 희로애락이 담긴 자신의 삶과 감정적 경험을 통해 관람객들에게 정신 순화, 영혼의 회복 같은 '정신을 위한' 전시가 필요함을 알게 된다. 결코 미술적 우아함만으로 전시를 기획하는 것은 아니다. 동시대 대중의 한 사람으로서 치열한 삶의 경험을 바탕으로 인간에 대한 이해의 날실, 그 사이로 큐레이터의 정서적, 조형적, 이지적 토대

의 씨실이 교차하여 직조될 때 비로소 일반 대중에게 삶의 힘이 되는 전시가 만들어진다. 나의 약속이 늦어진 만큼, 전해 줄 경험적 생각과 방법은 더 많아진 것 같다.

 먼저 제1전시실에서는 '아름다운 역할을 위한, 균형'에 대해 생각하고자 한다. 각 전시를 관람하고 마당으로 나온 관람객의 반응이 심상찮다. 마치 갈라파고스 섬처럼 되어 버린 동시대 전시장과 일반 대중의 정서적 거리를 살펴보며, 진정으로 관람객을 위한 아름다운 역할이 무엇인가를 성찰해 볼 것이다. 그러면서 전 국민이 고통과 절망에 빠져 있었던 아픈 시간에 전시생태계가 보여 줬던, '영혼의 들림'에 작은 도움이 될 만한 기획전시를 보여 주는 대신에 예정된 행사를 '잠시 중단'하는 운영 방식이 과연 최선의 선택이었는가를 생각해 본다. 또한 같은 맥락에서 세 가지를 놓치고 진행된 공공미술의 모습을 통해 소모적 전시와 항구적 전시에 대해 생각해 보려 한다. 이는 한국 미술 전시생태계의 지속 가능성에 대한 문제이기 때문이다. 그리고 큐레이터가 내외적으로 끊임없이 경계해야 할 '감각 순응성'과 '지식 반감기'를 생각해 본다. 얄팍한 순발력과 궁핍한 창의력의 기획을 점검하면서 현재의 'A to Z 미술서' 방식의 독서에서 'not only 미술서 but also'식 독서가 되어야 하는 이유를 이야기하고자 한다. 또한 큐레이터의 역할은 '내가 하고 싶은 전시를 기획하는 것'이 아닌 '이 전시가 얼마나 많은 사람에게 이로운 것인가?'를 먼저 생각해야 하는 것임을 경영학의 가치 획득 태도를 바탕으로 살펴보려 한다. 그리고 건강한 전시를 위한 엘랑비탈을 얻기 위해 큐레이터의 시간과 동선을 점검해 볼 것이다.

더 나아가 제2전시실에선 급변하는 동시대의 흐름 속에서 한국 미술 전시생태계의 지속 가능성을 숙고하면서 '창의적 관계의 생명력, 융합'에 대해 함께 이야기해 본다. 먼저, 스스로를 문외한이라고 겸손하게 말하는 21세기 대중의 실제 모습은 마치 파노프테스의 아르고스와 유사한 모습이다. 대중의 재발견, 전시생태계의 대안을 생각해 본다.

그리고 지금 여기, 사회의 노령화에 따른 '관람객으로서의 노령' 인구는 현실적 문제다. 그들을 맞이해야 할 사회에서의 전시장 역할에 대해 함께 이야기해 볼 것이다. 그러면서 다원주의 사회에서 창의적 놀이로서의 전시를 위해 적재적소의 선택과 집중을 위한 전시 유형들을 살펴본다. 더불어 좋은 전시회를 위해 진정 필요한 것은 과연 작가의 유명성인가에 대해서도 함께 생각해 본다. 한편 음악으로 듣는 미술, 문학으로 읽는 미술의 융합을 바탕으로 전시에서의 공감각적 '케미Chemi'를 살펴볼 것이다. 또한 관람객들의 전시장 나들이와 이상 기후 관계, 21세기 사물인터넷 시대를 맞는 전시생태계의 우려 및 우리나라 인문 정신문화의 보고이자 문화예술의 혈관인 지방 미술관이 처한 모습도 함께 생각해 보기로 한다.

한 발 더 나아가 '본다는 것에 대한 전시적 주석, 해석'을 제3전시실에서 이야기한다. 독일에서 청소부들이 치워 버린 현대미술 훼손 사건들을 통해 현대미술에 대한 우리나라 일반 대중 관람객의 불편함, 그리고 그들과의 시각적 소통을 위한 지도로서 해석적 전시에 대해 생각해 본다. 먼저 힘 있는 전시 주제에 대해 살펴보고 전시의 중요한 선택지인 전시 타이틀에 대해서도 알아본다. 또한 전시공간 연출의 중요성을 인식의 벽과 통곡의 벽의 관점에서 살펴보고 우리나라의 오른손 문

화의 신체성과 관람객 피로감에 대해서도 이야기할 것이다. 동시에 전시실 빛의 쓰임이나 호감을 주는 진시 홍보를 심리학과 경영학적 접근을 통해 이야기한다. 아울러 대부분 놓치고 있는 전시장의 입구와 출구의 의미, 큐레이터의 자리에서 피할 수 없는 전시 홈페이지 운영에 대해 살펴볼 것이다.

마지막 제4전시실에서는 현재까지 가장 많은 질문을 받는 〈안녕하세요! 조선천재화가님〉 전시를 다룬다. 전시총감독 노트에 담긴 진행 과정과 각 전시실에 구현된 생각의 탄생, 공간 디자인, 비하인드 스토리, 그리고 관람객 반응과 전시총감독이 부여받은 과제 등을 공유한다.

《즐겁게 미친 큐레이터》가 직업인으로서 출발 전에 반드시 검토해볼 미술현장 시스템과 큐레이터로서의 자질에 대해 준비하는 시간이었다면,《작아도 강한, 큐레이터의 도구》를 통해서는 사회적 몸인 전시장 속에서 활동하는 직업인으로서 한 발 더 깊숙이 들어가 본다. 역동적인 동시대를 사는 독자들에게 지속 가능한 큐레이터의 역할과 전시기획의 의미와 도구들을 전하기 위해서 부족하나마 나의 미미한 전시기획 경험과 생각을 공유하고자 한다. 어느 곳에서든 지금 자신만의 역사를 만들어 가는 사람들에게 이 책이 작은 도움이라도 줄 수 있다면, 일과 병행한 3년여 집필 시간이 보람이겠다.

끝으로, 2017년《즐겁게 미친 큐레이터》개정판 출간에 이어서《작아도 강한, 큐레이터의 도구》출간을 위해 수고하신 출판사 여러분, 그리고 동시대 한국 미술현장을 가로지르는 직업인이자 진정한 미술 애호가로서 언제나 나를 응원해 주시는 SBS의 홍진 선생님, 마지막으로

지금 막 자신들의 역사를 만들기 시작한 나의 제1독자인 20대 두 딸 세린과 세은에게, 이 자리를 통해 진심으로 사랑과 감사의 마음을 전하고 싶다.

독자 여러분이 계시기에, 오늘 제가 있음을 마음에 새기며
2018년 따스한 봄날에 이일수 드림

제4전시실 〈안녕하세요! 조선천재화가님〉 전시총감독 노트

●

일러두기

공공의 박물관과 미술관에서 연구 및 전시를 기획하는 학예사를 '큐레이터Curator'라 하고, 상업 갤러리의 전시기획자는 '갤러리스트Gallerist' 혹은 '딜러Dealer'라고 해야 옳다. 하지만 이 책에선 대중의 일반적인 인식을 고려해 그 모두를 '큐레이터'로 통칭했으며 언급된 내용은 특정 예술 공간에 대한 경계를 두지 않고 다양한 현장에서 전시를 기획할 사람들과 함께 사색해 볼 만한 보편적 문제를 다루고 있다.

제1전시실 | **아름다운 역할을 위한, 균형**

갈라파고스 섬과
동시대 전시장

마당으로 나온 관람객

#1 "나는 누구? 여기는 어디?" 서울시립미술관 앞에서 들은 말이다. 그날 그 시간에 나는 미술관에 도착했고 고등학생 무리는 출발하면서 동선이 엉켰는데 그들 사이에서 또렷하게 들렸다. 순간 데자뷔Deja vu를 느꼈다. 시차를 두고 다른 미술관과 여러 갤러리 언저리에서 유사한 반응들을 경험했기 때문일 것이다. "요즘은 어느 전시회를 가든 미디어아트 아니면 생활폐품 같은 것을 늘어놓네. 예전엔 나 같은 사람도 볼만한 그림들이 있었는데 요즘은 전혀 모르겠어. 넌 어때?"라고 말하던 중년 관람객들이나 "이 전시회 의미가 뭐예요?"라며 전시실 지킴이에게 당차게 묻던 어린 소년 관람객 등 다양한 연령대의 목소리 속에 유사한 반응들이 이런저런 미술현장에서 들리고 있다.

#2 "오늘 전시장에서 나의 예술적 감수성에 좌절감을 느꼈다", "전시회에서 작품을 보고 있자니 막막했다", "나는 내공이 부족한 것

같다"라는 글들이 SNS에서도 자주 보인다. 땀을 흘리거나 우는 표정의 이모티콘과 이모지일본어로 '그림 문자'를 뜻하는 신조어를 동원해 동시대 미술에 대한 자신의 심정을 표현한다. 이런 반응은 디지털의 기능적 속성에 대한 이해와 적응력이 탁월한 20~30대 젊은 층에서 많은 편이다.

현재 한국의 수많은 전시장은 관람객과의 물리적 거리를 좁히기 위해 무료 셔틀버스를 운행하는가 하면 쾌적한 관람 환경을 제공하기 위해 전시 사전예약제도 진행하고 있다. '한 분이라도 더 모시기' 위한 고군분투 덕에 가시적으로는 관람객이 많이 늘기도 했다. 그러나 마당으로 나온 그들의 표정을 보면 관람객 초대하기 프로젝트는 물리적 거리보다 정서적 거리에서 난관에 봉착한 것 같다. 관람 후에 읊조리는 이구동성의 불편한 반응들이 나의 귀에는 위급한 사이렌 소리처럼 들린다.

오프라인이든 온라인이든, 전시 관람 후 관람객들의 반응이 내 귀와 눈에 즉각적으로 들리고 보이는 것은 전시에 대한 나의 두 입장이 혼재하기 때문일 것이다. 하나는 시각적 소통을 꿈꾸며 전시를 기획하고 책을 쓰는 직업적 입장이고, 다른 하나는 전시장을 찾는 순수 관람객 입장이다. 동시대 미술 전시회에 대한 관람객들의 불편한 반응들에 대해선 본능적으로 내 직업적 귀와 눈이 먼저 작동한다.

마음이 불편한 관람객들을 보면, 독일에서 활동하는 철학자 한병철 선생의 말이 생각난다. 그는 《심리정치》에서 '감성 자본주의'를 언급하며 "오늘날 우리는 결국 사물이 아니라 기분을 소비한다"고 주장했다. '신자유주의는 우리를 어떻게 지배하는가'를 파고드는 그의 날카로운 언어들은 동시대 큐레이터의 역할과 도구를 성찰해 보려는 나의 글

과는 성격이 사뭇 다르다. 하지만 '기분을 소비한다'는 주장에는 어느 정도 공감하게 된다. 아마도 '감성 디자인'이니 '감성 마케팅'이니 하는 모습을 일각에서 경험하기도 하거니와 미술현장도 감성과 무관하지 않기 때문이다. 어쨌든 동시대는 '감성'이 의사소통의 효과적 매체로서 경제적 황금기를 맞고 있음은 분명해 보인다. 하지만 그럼에도, 감성적 소통이 불통인 곳들이 있다. 관람객의 읊조림을 보면 오늘날의 전시현 장도 그 한 곳인 것을 알겠다.

참 아이러니하다. 동서고금의 수많은 예술 작품이 감성에 의해 잉태 되고 출산되었다. 물론 사회적 변화에 따라 '감성적 직관'과 '이성적 논 리'는 팽팽한 줄다리기를 해 왔으며 특정 기간 각각 영광의 자리를 쟁 취한 역사가 있다. 그렇더라도 여전히 창작의 과정에 강한 힘을 제공하 는 것은 작가의 감성이다. 관람객들도 상황은 비슷하다. 미술 작품 감 상에서도 감성적 직관 혹은 이성적 논리에 대한 호불호의 취향이 존재 한다. 그래서 동일한 작품과 장르 혹은 기획전시에 대한 반응이 엇갈린 다. 그럼에도 불구하고 감상의 행위 저변에 묵직하게 깔리는 것은 관람 객의 감성이다. 대중의 가슴에는 삶을 모태로 하는 감성이 존재하고 그 들은 자신의 삶과 닮은 감성의 작품을 만나러 온다. 하지만 동시대 전 시를 통해 감성을 소비하고 감동을 소유하는 과정 즉, 시각적 소통이 원활하지 않다. 섭취와 배설에 문제가 있어 보인다.

최근 '먹는 방송'이 대세다. 시청자들은 처음 몇 년은 완성된 음식 에 집중했고 최근엔 음식을 만드는 과정에 집중한다. 셰프의 요리법이 나 그 음식에 관련된 이야기에 흥미를 보인다. 전시 문화를 음식 문화 의 관점에서 보면 전시회는 관람객이 받는 밥상이다. 산해진미를 올린

밥상은 매우 화려하지만 씹는 식감이 난해하고 심지어 어떤 것은 날것 그대로의 재료들만 펼쳐 놓고 있다. 전시에 인간사의 보편적인 이야기가 곁들여졌으면 싶다. 습관적으로 차려진 전시, 이야기가 부재한 영혼의 밥상을 섭취한 관람객에게서 소화불량과 감성의 허기가 느껴진다.

물리적 거리와 정서적 거리

대중의 불편한 반응 속 동시대 전시장에 갈라파고스 증후군Galépagos Syndrome이 염려된다. 주지하다시피, 찰스 다윈이 진화론을 연구한 갈라파고스는 육지에서 멀리 떨어진 탓에 고유종固有種의 생물이 많이 관찰되는 섬이다. 갈라파고스는 이런 '고립'의 이미지 때문인지 부정적 비유로 등장하기도 한다. 경제 분야에서는 자체 개발한 기술과 서비스에 대해 자신들만의 표준을 고집하느라 세계 시장의 요구에 부합하지 못해 점점 경쟁력을 잃고 고립되는 상황에 빗대기도 한다.

동시대 전시는 대중 관람객의 욕구와 감성을 배제한 채 난해한 개념적 미술 작업으로 이어지는 추세다. 땀과 눈물을 흘리는 이모티콘과 이모지가 등장하는 전시 리뷰 대부분은 예술적 가치를 전달하는 목적으로 기획된 심미적Aesthetic 전시들이다. 교육을 목적으로 하는 전시나 엔터테인먼트 전시 같은 즐거움을 목적으로 하는 전시들은 '신선했다', '유익했다'는 공감을 얻으며 약진하고 있다. 사뭇 비교된다. 어쨌거나 심미적 전시가 현재처럼 난해한 개념적 전시 위주로만 기획된다면 당분간은 전시에서 스탕달 증후군Stendhal Syndrome: 예술 작품을 보고 순간적으로 느끼는 정신적 흥분 증상 같은 경이로운 감상 경험은 쉽지 않아 보인다.

한국 현대미술사는 1970~80년대를 지나 정점이던 1990년대 중반

을 지나오기까지 '잇따라' 개념적인 작업들로 전시회를 열고 있다. 서양미술사의 양대 산맥인 회화와 조각은 기존의 시각예술의 인습을 비판적으로 검토하며 물질과 비물질을 오간다. 장인적 집중력과 노동집약적 행위로 빚어낸 뛰어난 기량의 '결과적 작품'을 보여 주는 것에서 벗어나 작가의 '생각의 과정'을 드러내는 작업들이 등장한다. 회화는 종이에 수채, 캔버스에 유채였던 전통적인 사고와 방식에서 벗어나 시간과 형태가 파편화되어 편집된 미디어아트로서 벽에 걸리고 있다. 조각은 전통적인 흙, 돌, 나무에서 벗어나 특정 시간과 공간이 담긴 건축 폐자재 및 일상 생활용품들이 바닥에 설치되고 있다.

대부분 영역의 확장이라는 깃발을 들고 새로운 미술의 가능성을 창조해 내기 위해 오늘도 끊임없이 실험하고 있는 것이다. 생각해 보면 장인과 미술가, 결과적 작품과 생각의 과정이라는 모호한 이분화가 관람객의 감상을 더욱 미궁 속으로 빠져들게 하는 것 같다. 전혀 다른 것이 아닌데 말이다. 어쨌거나 여기에서의 문제는 현대미술 작가들의 그 잇따른 진지한 실험적 행위가 일반 대중에게 미술은 어려운 것이란 인식을 심어 주고 있다는 사실이다. 물론 관련 직업군 종사자조차도 '이 전시의 의미는 무엇이고, 관람객에게 어떤 반응을 유도하는 기획인지' 고개를 갸우뚱할 때가 적지 않다. 미국 미술평론가 아서 단토Arthur Danto, 1924~2013 역시《예술의 종말》을 통해 예술에 대한 해석의 필요성을 주장하면서 미술평론가로 활동하면서 단번에 파악되지 않는 오브제를 한두 번 대면하는 게 아니라며 인간적인 고백을 하기도 했다. 그가 살았던 시간으로부터 꽤 멀리 왔지만 20세기 미국의 미술 종사자와 21세기 한국의 미술 종사자가 개념적 미술 작업 앞에서 평행이론을 경험하

● 동시대 시각예술의 최전선에 있는 큐레이터는 대중과
전시의 거리를 좁히기 위해서 그들에 대한 몇 가지 이해
가 필요해 보인다.

는 중이다. 하물며 일반 대중의 당황스러움은 말해 무엇할 것인가?

동시대 시각예술의 최전선에 있는 큐레이터는 대중과 전시의 거리
를 좁히기 위해서 그들에 대한 몇 가지 이해가 필요해 보인다. 우선, 대
중은 예술과 만날 때 평소에 잘 사용하지 않는 감각들을 총동원한다는
것이다. 물리적으로는 낯선 전시와 관계를 맺기 위해 신체적 번거로움
과 불편함을 지긋이 이겨 내며 먼 곳에서 찾아온다. 심리적으로는 도착
한 전시회에서 평소에는 잘 사용하지 않던 감성, 지식, 개념적 근육들

을 작동시킨다. 이처럼 대중이 미지의 세계인 미술을 만나는 과정은 그 전시가 어떤 형태로 구현되었든 간에 물리적으로나 심리적으로나 상당한 에너지의 소모가 따른다.

그런데도 전시회에 오는 이유는 예술에 대한 동경에 있다. 그들은 예술가들에 대해 보통 사람들과는 조금 달라 보이는 놀라운 감성적 직관, 독특한 상상력과 창의력, 그리고 마침내는 손끝으로 실현해 내는 행위에 대한 경외감을 느끼고 있다. 이렇듯 일반 관람객은 경이로운 예술에 대한 지긋한 사랑 때문에 온다. 하지만 가장 큰 이유는 그 무엇보다도 끝없는 변혁의 시대에 지난한 삶을 사는 자신에 대한 위로가 필요하기 때문이다. 지친 삶과 마음의 허기짐에 위안이 절실해서다. 정신 순화, 영혼의 회복 혹은 정신을 위한 치료 같은 것, 즉 시각적 경험을 통해 감정의 작은 변화를 경험하고 싶어서다.

그런데 대중이 기대하고 동경한 시각예술은 정작 위로가 아닌 개념적 실험을 하려고 든다. 물론 미술은 기본적으로 기존의 예술적 기준에서 벗어나 다르게 생각하며, 미래의 미술 경향을 주도하고 새로운 문화를 만들어 보고자 하는 속성이 있다. 따라서 모든 미술적 행위가 위로나 소통이 원활할 수 없으며 또한 그럴 의무도 없다. 그렇더라도 작품의 탄생과 전시생태계 운영이 관람객들과의 시각적 소통이라는 숙명을 전제함은 부인할 수 없는 일이다.

동시대 전시장이 육지에서 멀리 떨어진 갈라파고스 섬처럼 대중의 지난한 삶의 문제와 멀리 떨어져 실험적인 생태계만을 형성하다가 어느 날인가 사람들로 하여금 미술 전시장 나들이를 포기하게 만들진 않을까 걱정이다. 솔직히 시각예술은 작가와 큐레이터에게는 존재 이유

이자 생존을 위한 일용할 빵으로 현실과 직결된다. 그러나 대중에게 미술은 생존의 빵이 아닌 그냥 여유롭게 마시는 포도주와 같은 것이다. 그들이 미술을 난해하고 골치 아픈 대상으로 판단하고 서서히 다른 곳으로 발길을 돌린다면 작가와 큐레이터의 현실은 어떻게 될까. 대중의 포기는 곧 예술의 고립을 뜻하는 것이다.

갈라파고스 섬에서 잉태된 생물학적 진화론도 그 경계를 넘어 현재 진화를 거듭하고 있다. 동물의 행동을 분석하던 연구는 인간의 사회, 문화, 예술 등 다양한 영역에 적용되고 있다. 인간의 다양한 삶과 공존을 위한 사회생물학Sociobiology이 된 것이다. 동시대 큐레이터의 전시기획도 그들만의 표준이 아닌 전시장 밖에 있는 대중의 현실을 섬세한 붓 터치처럼 표현하면 좋겠다. 미술적 고유함과 서비스를 그들만의 섬에 가두지 말고 사회적 공감과 치유에도 유용했으면 좋겠다. 일반 대중이 동경하는 미술적 우아함과 전시의 사회적 어울림은 공공재公共財로서의 가치 있는 실천 속에서 가능한 것이기 때문이다.

미술 전시생태계의
지속 가능성

"예술이 세상을 구원할 수 있을까?"라는 질문에 누구는 세상을 구원하기 전에 이미 예술이 죽었다 말하고, 또 누구는 예술이 세상을 구원할 수 있었다면 이미 세상은 천국이어야 한다고 말한다. 그렇더라도 적지 않은 사람이 예술은 구원의 도구라고 말한다. 예술이 가진 치유의 힘 때문이다. 나는 미술 관련 글을 짓고 전시를 짓는 미술계 종사자로서 2014년의 두 상황을 접하면서 '구원 도구로서의 미술'에 대해 더욱 진지한 고민을 하게 되었다. 미술의 존재 이유는 과연 무엇인가? 특히 "미술 전시생태계가 이대로 지속 가능한가?"를 자문해 본다.

영혼의 들림과 잠시 중단 사이, 국민의 아픔

2014년 4월 16일, 전남 진도 해상에서 여객선 세월호가 침몰했다. 희생자 대부분이 제주도로 수학여행을 가던 안산시 단원고등학교 2학년 학생들로 수백 명의 사상자를 낸 대형 참사였다. 서양미술사 책에 나오는 테오도르 제리코Théodore Géricault, 1791~1824의 그림 〈메두사호의 뗏

목)이나 영화 〈타이타닉호의 침몰〉에서 봤던 참혹한 해양 사고 모습이 현실에서 일어난 것이다. 제리코의 그림과 영화 모두 실제 대참사를 바탕으로 제작된 것이지만 우리나라에서 이런 일을 겪게 될 줄은 생각도 못 했다.

TV 생중계를 통해 아침부터 온종일 생때같은 목숨들이 침몰하는 모습을 보면서 너무 안타까운 나머지 리바이어던Leviathan이라도 나타나 구해줬으면 싶기까지 했다. 물론 영국의 철학자 토머스 홉스Thomas Hobbes, 1588~1679의 《리바이어던》은 17세기 종교적 언어로 직조되었고 때론 악을 연상시키기도 한다. 하지만 인간은 본성적으로 교만하고 어리석어 무질서와 갈등을 양산하고도 문제를 해결할 수 없으니 강제로라도 시민의 생명을 보호하는 거대한 신을 등장시킨다. 침몰하는 세월호를 그저 바라볼 수밖에 없던 답답함과 안타까움이 거대 고래든, 악어든, 괴물이든 상관없으니 침몰하는 여객선을 번쩍 들어 올려 주었으면 하는 간절함을 불러일으키는 것이다. 하지만 현실에선 이렇다 할 예인선 하나 없이 수백 명의 목숨이 차갑고 어두운 바닷속으로 가라앉았다.

세월호 참사는 피해 가족은 말할 것도 없고 전 국민에게 트라우마를 남겼다. 당시 우리는 집단 우울증에 걸린 것처럼 표류하기 시작했다. TV 앞에 앉아서 수많은 죽음을 방관한 죄책감과 무력감, 그리고 나 자신도 언제든 위기상황에 빠졌을 때 구조받지 못할 수 있다는 불안감과 두려움이었다. 봄날에 시작된 집단의 아픔은 여름, 가을을 지나 겨울까지 회복되지 못하고 있었다. 국가의 경제 위기설이 나올 정도로 장기 침체로 이어졌다.

이때, 누구라도 손을 내밀어 포근하게 안아 주며 이끌어 줄 존재가

필요했다. 길을 잃은 대중은 그해 여름 상영된 영화 〈명량〉2014을 향해 달려갔다. 모두가 위기에 빠진 순간에 단 12척의 배를 이끌고 바다를 향해 나서는 이순신 장군 같은 진정한 리더를 그리워했다. 또한 그해 방한한 프란치스코 교황에게도 매달렸다. 외상을 입은 국민에게 영화든, 종교든 절대적으로 필요한 것은 '영혼의 들림'이었다. 그렇다면 동시대 전시장은 아픈 국민을 어떻게 위로했을까? 다음은 세월호 관련 전시들이다.

2014년 서울 서촌갤러리에서 〈단원고 2학년 3반-박예슬 전시회〉와 〈빈하용 전시회〉가 열렸고, 수원민예총 주최 〈세월아 세월아 가슴 아픈 세월아展〉이 열렸다. (이외의 세월호 추모전이라고 급하게 부제를 붙인 기회주의적 전시는 생략한다.)

2015년 4·16 세월호 참사 1주기에는 서울 류가헌갤러리에서 〈부재의 증명으로서의-빈 방展〉, 안산 4·16 기억전시관에서 〈아이들의 방展〉이 열렸고 용인 서희갤러리가 국회의원회관 1층에서 〈세월호 아픔 치유 전시회〉를 열었다. (사)경기민예총, (사)안산민예총, 안산시 주최, (사)민족미술인협회, (사)경기민족미술인협회 주관으로 〈망각에 저항하기展〉과 〈천상의 나비가 되어展〉이 열렸다. 세월호 희생자 유가족에 의한 〈세월호 참사 기억 프로젝트-아이들의 방展〉이 부산을 시작으로 전국 순회에 들어갔다. 목포문화연대가 주최하고 4·16 세월호 참사 목포지역추모위원회가 주관한 〈세월호 참사 1주년 304인에 대한 추모전〉이 전남도립도서관에서 열렸다. 그리고 세월호 참사 유가족

과 단원중학교, 경일관광경영고등학교 학생 18명이 참여한 〈토닥토닥 너풀너풀 사진전〉이 경기도미술관에서 열렸다. 고양시 아람누리미술관에서 〈트라우마의 기록展〉이 열렸고 광주 서구문화센터에선 세월호 추모 만화전 〈메모리Memory〉가 열렸다. 새건축사협회를 비롯한 건축계 종사자들 그리고 4·16 가족협의회 소속 조직인 안산시 시민기록위원회, 세월호를 기억하는 시민네트워크, 서울시 추모기록 자원봉사단이 참여해 안산시 단원구 고잔동에 '4·16 기억전시관'을 열었다.

2016년　　세월호 참사 2주기를 맞아 부천시 대안공간 아트포럼리에서 부천 작가 10명이 〈지극히 가벼운 추모展〉을 개최했고, 경기도미술관은 세월호 정부합동분향소가 설치된 화랑유원지에서 세월호 희생자 추념전 〈사월의 동행〉을 열었다. 안산 문화예술의전당에서는 유가족 주최로 〈다시, 봄-너를 담은 시간展〉이 열렸고 4·16 가족협의회가 주최하고 4·16 기억저장소 등이 주관한 〈세월호 참사 기억프로젝트-두 해, 스무네 달展〉이 순회전시로 열렸다.

보다시피, 세월호 관련 전시를 살펴보면 세월호 유가족이 주최·주관하거나 지역미술인협회와 민예총이 주최·주관한 전시가 대다수다. 특이한 점은 작품 판매가 목적인 상업 갤러리에서 사회의 고통을 담은 전시를 기획했다는 거다. 정작 전시기획을 통한 사회적 의미의 생산자이자 공급자인 큐레이터가 기획한 전시는 많지 않았다. 또한 국민의 혈세로 세워지고 운영되는 미술관의 참여는 아람누리미술관, 경기도미술관 정도에 그칠 뿐 거의 없었다. 우리나라는 2005년부터 박물관·미술

관을 포함해 갤러리와 대안공간이 크게 늘어 '우리나라에 이렇게나 많은 전시장이 있었나?' 할 만큼 그 수가 많다. 하지만 그 무렵 도착한 수많은 전시장 메일들은 일관되게 '세월호 애도'를 위해 예정된 음악회나 공연을 '잠시 중단' 혹은 '취소'한다는 내용이었다.

당시 전시생태계의 자세에 아쉬움이 많았다. 나 역시도 나름 직업적 소명의식과 사회에 대한 부채의식을 갖고 살고 있지만 좋은 역할을 하지 못했다. 영화와 종교지도자에 기대는 대중을 전시를 통해 끌어안고 싶었으나 소속의 영향력과 전시 예산의 현실을 실감하며 처음으로 직업적인 회의와 자책감이 들었음을 이 지면을 통해 고백한다. 이렇듯 유감스럽게도 당시 시각예술 현장은 충분한 역할을 하지 못했다. 사회가 어떤 상처와 슬픔으로 매우 고통스러울 때 예정된 행사를 '잠시 중단' 혹은 '취소'하는 것이 과연 최선의 노력인지 묻고 싶다.

세 가지를 놓친 공공미술의 모습

2014년 10월, 서울 송파구 석촌 호수에 노란 오리가 등장했다. 세계적 인지도를 가진 네덜란드 공공미술가 플로렌타인 호프만Florentijn Hofman의 가로 16.5m, 세로 19.2m, 높이 16.5m, 무게 1톤짜리 대형 오리 '러버덕 프로젝트Rubber Duck Project'였다. 언론과 SNS는 이 세계적 '공공미술'을 열렬히 환영하며 노란 물결을 이루었다. 하지만 정작 설치 지역의 주민들은 그 공공미술 프로젝트가 정신적으로나 물리적으로나 매우 불편했다. 사건의 본질을 가리는 오리였기 때문이다.

러버덕 프로젝트를 진행한 에비뉴얼 아트홀은 롯데그룹이 모태다. 당시 롯데그룹의 제2롯데월드 123층 건물 신축은 지역주민들의 강렬

한 반대에 부딪히고 있었다. 해당 기업은 오랫동안 지역의 만성적인 교통지옥을 초래해 온 주범이었고 또한 지역 골목상권을 위협하는 거인이었다. 그런데도 당시 공사는 강행되었고 건설현장 부근에서 땅이 꺼지는 싱크홀이 발견되기까지 했다. 그러자 주민들의 거주지에 대한 불안과 공사에 대한 불만이 극에 다다랐다. 하지만 해당 기업은 신축 건물의 조기 개장을 서둘렀고 행사의 일환으로 거대한 노란 오리가 등장한 것이다. 지역주민들의 우려대로 노란 오리는 세상의 이목을 끌었다. 취재기자들은 지역 연대의 반대시위 현장을 뒤로하고 러버덕이 설치된 호수로 몰려갔다. 온·오프라인 언론 매체들이 온통 노란색으로 물들었다. 지역 연대의 시위 소식은 묻혀 버렸다. 공공미술이 지역민의 갈급한 목소리를 가려 버린 것이다.

또한 전시 기획팀은 언론을 통해 "석촌 호수에서 진행되는 러버덕 프로젝트는 단순한 흥행성 행사나 이벤트가 아니라, 세계적인 공공미술 아티스트 호프만의 작품을 전시하는 프로젝트"라고 발표했다. 그래서 "상업적 목적을 최대한 배제하고 작가의 공공 프로젝트 목적과 취지를 살리고자, 공식 아트 상품은 최소한의 기념품으로만 구성했다"고 했다.

하지만 해당 기업의 호텔은 러버덕 숙박 프로그램을 판매했고 백화점은 러버덕 상품들로 넘쳐났다. 프로젝트를 진행한 한 달 동안에 동서양 외국인을 비롯해 방문자가 400만을 넘었다는 보도가 나왔는데 그 방문객 대부분은 노란 오리를 관람한 후에 자연스럽게 제2롯데월드로 동선이 이어졌다. 러버덕 상품 역시 날개 달린 듯 판매됐다.

당시 러버덕 작가 호프만은 "이 캠페인을 통해 (세월호 침몰과 싱크홀

같은) 재난과 사고로 실의에 빠진 한국 국민이 기쁨과 희망을 나누고 상처를 치유하는 '힐링'의 기회를 얻길 바란다. 러버덕이 당신을 미소 짓게 만들고 지루한 일상에서 벗어나 휴식을 취할 수 있게 할 것이다. 걷는 것을 멈추고 다른 사람들과 서로 대화를 나눌 수 있게 하는 것이 러버덕의 효과다"라고 했다.

그러나 이 또한 작가의 취지와는 다르게 지역민들의 오랜 휴식 공간이자 산책로였던 석촌 호수는 문전성시를 이룬 500만(1개월간) 방문자들로 인해 전시 기간 동안 휴식은커녕 인근 지역을 걷는 것조차 어려운 장소가 되고 말았다. 러버덕은 공공미술이 아닌, 기업의 오픈 기념 행사용 애드벌룬이라는 비판이 쏟아졌다. 지역의 불편한 진실을 감추고 해당 기업의 이익을 극대화했기 때문이다.

이 공공미술 프로젝트를 진행한 책임 큐레이터는 그 후 나와의 만남에서 "언제나 전시 예산 확보가 힘들었는데 제2롯데월드 개장은 큰 전시 예산을 확보할 수 있는 절호의 기회였다"라고 말했다. 그야말로 말도 많고 탈도 많았던 이 공공미술의 시작엔 모처럼 넉넉한 전시 예산을 확보할 수 있다는 계산뿐 별다른 의도는 없었던 것이다. 여기에, 러버덕 프로젝트를 기획한 큐레이터가 놓친 세 가지가 있다.

하나, 공공미술의 개념 정의를 분명히 이해했어야 했다. 둘, 설치 지역에 대해 물리적 장소로서의 특수성뿐 아니라 사회적 장소로서의 특수성 측면도 살펴보아야 했다. 셋, 설치 지역 공동체의 보편적 정서와 감정에 대해 공정한 자체 모니터링이 필요했다. 큐레이터에게 어떤 전시기획도 신중하지 않은 것은 없지만 특히 공공미술 프로젝트를 진행할 때는 더욱 조심스럽게 접근해야 한다. 공공미술이 해당 지역민을 모

두 만족시키기는 어려운 일이지만 그렇더라도 디테일한 노력은 필요하다.

'공공미술'이란 용어를 처음 사용한 영국 미술행정가 존 윌릿John Willett, 1917~2002은 저서《도시 속의 미술Art in city》에서 "(공공미술은) 미술관이나 갤러리에서 소수에 의해 향유되고 유통되던 미술을 (외부로 끌어내) 누구나 감상하고 일상생활에서 접할 수 있도록 하기 위한 노력에서 비롯됐다"라고 했다. 미술의 평등화, 즉 미술 취약지에 대한 공정한 기회 제공으로 더 많은 사람이 예술을 누릴 수 있는 미술의 형태가 공공미술인 것이다.

담당 큐레이터가 그해 봄 일어난 세월호 침몰로 인해 슬픔에 빠진 국민과 당시 해당 기업 때문에 만성적인 고통을 겪고 있던 지역주민들을 찬찬히 살펴보고 나서 "예술이 할 수 있는 역할이 무엇인가?"라는 근본적 질문을 진지하게 했다면 공공미술 프로젝트의 모습과 해당 지역민들의 반응은 많이 달라질 수 있었다고 본다.

소모적 전시와 항구적 전시

대중이 세월호 사건과 같은 사회적 아픔과 슬픔에 직면했을 때 전시 생태계의 예술적 실천에는 두 가지가 필요해 보인다. 하나는 집단 우울증에 빠진 국민의 '영육의 떠안음'에 도움이 될 감성적 전시 형태이고 다른 하나는 사회적 망각으로 침몰하지 않도록 안타까운 죽음을 '문화 예술적 기록·기억'으로 만드는 이성적 전시 형태다.

전자인 영육의 떠안음은 우울함이나 불안감 등 여러 감정의 응어리를 외부로 표출함으로써 정신의 안정을 찾는 감성적 전시의 구현이

다. 사람은 매우 힘든 상황과 감정에 놓일 때 "힘내", "다시 열심히 살아 봐" 같은 말 대신에 그냥 응어리진 감정을 표출할 수 있도록 기회를 만들어 주는 것도 필요하다. 그 지점에서 치유가 시작된다고 생각한다. 그런 기획전시는 흔히 말하는 '감성팔이'가 아니다. 현대의 영적 스승으로 불리는 미국 가톨릭 사상가 토머스 머튼Thomas Merton, 1915~1968이 "예술은 세상을 구원하지는 못하지만 들어 올리기는 한다"라고 말한 것도 결국 같은 맥락이다.

그런 측면에서 시각예술은 대중에게 비탄과 전율을 통해 감정의 응어리를 외부로 표출해 정화할 수 있는 긍정적 도구가 될 수 있는 것이다. 아리스토텔레스는《시학》에서 '비극이 관객에 미치는 중요 작용'을 언급한 바 있다. "연극은 드라마 예술의 형식으로서 인간들이 무대 위에서 체험하는 '비탄과 전율'을 통해 인간을 부정적인 동요로부터 정화Catharsis해야만 한다"고 했다. 예술의 형식을 통한 감정의 정화를 말하고 있다. 물론 미술이 아닌 연극을 언급했지만 여기서 생각해 볼 것은 예술의 정화 기능이다. 카타르시스는 정신분석학계에서도 '언어나 행동을 통해서 마음에 쌓여 있는 억압된 감정의 응어리인 우울함, 불안감 등을 외부에 표출함으로써 정신의 안정을 찾는' 심리요법으로 많이 이용되고 있다.

후자인 사회적 망각을 경계하는 문화 예술적 기록·기억 전시의 경우는 영혼의 들림을 위한 전시의 이성적 실천이다. 각성 주제들이 다루어져야 한다. 전시를 통해 중요한 가치들을 다시 소환해 보는 시간을 만들어야 하는 것이다. 세월호의 경우는 수많은 어린 생명을 수장시키고 살아남은 늙은 선장의 '침몰한 직업윤리'에 대한 전시 구현이나 비정

상적인 상황의 하나로 '매뉴얼의 부재'에 대한 전시 구현도 가능했다고 본다. 이때 전시기획은 선정 작품과 사용 언어를 선택함에 있어 대중이 처한 상황과 고통을 기억해야 한다. 직설적 화법보다는 조금 차분한 언어가 좋다. 시각예술만의 독특한 상상력, 창의력, 직관을 동원해 순화된 부드러운 전시 형태로서 대중에게 생각할 거리를 제공해야 한다.

간혹 미술의 본질은 인간의 본질이나 우리 사회의 구조와 마치 혈관처럼 연결돼 있다는 생각이 든다. 그래서 전시의 '지속 가능성'을 생각하곤 한다. 지속 가능성Sustainability은 생태계가 미래에도 유지할 수 있는 제반 환경, 즉 '미래 유지 가능성'이다. 지구의 위기를 경고하는 개념에서 시작되어 현재는 '기업의 사회적 책임CSR: Corporate Social Responsibility' 경영은 물론이고 모든 인간 사회의 환경과 활동에 대해 포괄적으로 사용

● 사회와 인간을 먼저 생각하지 않는 미술은 맹목적이고 공허하다. 작가 뒤에서, 작품 보호에만 치중했던 그간의 프레임에서 벗어나, 보다 더 좋은 사회와 인간을 위한 전시생태계를 만들어야 한다.

되고 있다.

우리는 현대미술에서 '시대정신'이 실종되었다고 우려한다. 누군가는 예술의 긍정적 역할에 대한 기대가 희망적이지 않다고 말한다. 미술의 존재에 의문을 표하는 것처럼 들린다. 사실인즉, 사회와 인간을 먼저 생각하지 않는 미술은 맹목적이고 공허하다. 미술에 대한 우려는 작가들을 빗대는 말 같지만, 큐레이터도 그 따가운 시선에서 자유로울 수 없다. 작가 뒤에서, 작품 보호에만 치중했던 그간의 프레임에서 벗어나 보다 더 좋은 사회와 인간을 위한 전시생태계를 만들어야 한다.

처음 미학을 철학 속에 포함시킨 독일 철학자 바움가르텐Alexander Gottlieb Baumgarten, 1714~1762은 "한 사람이 꾸면 꿈이지만 여럿이 꾸면 변화가 된다"라고 했다. 나는 그의 말에서 전시생태계의 지속 가능성을 떠올린다. 공허하게 홀로 꾸는 소모적 전시가 아닌 여럿이, 인간의 실존적 문제를 제시하며 인간 본질에 가까이 접근해 가는 항구적 전시를 꿈꾸어 본다.

'먼저 생각하는 사람'의 서재

좋은 전시의 구조에는 단단한 이론적 배경이 있다. 다양한 독서를 거친 큐레이터의 사색적 힘이 관람객에게도 그대로 전해져 풍성한 사색거리를 제공하는 것이다. 따라서 전시기획에 중요한 창의적 도구에는 작가들의 좋은 작품 선정 못지않게 문학·역사·철학을 비롯한 다양한 장르의 읽기 행위도 포함된다.

동시대의 큐레이터들은 그 어느 시대보다도 '먼저 생각하는 사람' 프로메테우스와 같은 역할을 해야만 한다. 대중에게 불처럼 유익할 정신적 생산물을 전시라는 형식을 통해 제공하기 위해 간이 쪼이고 회복되는 고통의 시간을 감내할 수밖에 없다. 내 경험에 비추어 볼 때 큐레이터는 두 부류가 있다. 이유를 만들어 책을 읽는 큐레이터와 이유를 만들어 책을 읽지 않는 큐레이터다. 지속 가능한 큐레이터는 전자의 경우에 더 부합한다.

감각 순응성과 지식의 반감기에 대한 경계

큐레이터가 끊임없이 경계해야 할 것은 '감각 순응성Sensory Adaptation' 이라는 생각이 점점 더 확고해지고 있다. 인간의 감각과 지각 능력에는 순응성이라는 심리 현상이 있다. 좋은 환경이든 나쁜 환경이든 반복적으로 노출되다 보면 점차 그 환경에 별다른 이질감 없이 동화되며 자연스럽게 순응, 즉 적응하게 된다. 마침내 변화 이전과 이후의 차이를 크게 느끼지 못하는 상황에 이르는 것이다.

새로운 변화를 이끌어야 할 큐레이터에게 반복되는 전시 환경에 순응하는 것만큼 두려운 일도 없지 싶다. 전시공간에서 끊임없이 혁신을 꿈꾸는 수많은 창작물이 밀물과 썰물처럼 교차하며 반입과 반출의 과정을 거친다. 그 작품들이 오롯이 관람객에게 마중물 같은 유무형의 자극이 되도록 어떤 하나의 '생산적 생각 거리'를 제공하도록 연출해야 하는 사람이 큐레이터다. 크게는 전시공간을 통해 새로운 문명과 문화를 사회에 전파하는 행위이고, 작게는 미술 작품을 관람객 가슴으로 젖어 들게 하는 철학적 행위다. 큐레이터의 생활화된 독서 습관이 감각 순응성에 대한 각성제가 될 수 있다고 생각한다.

한편 큐레이터는 자신의 '지식 유통기한'도 경계해야 한다. 하버드 대학 교수 새뮤얼 아브스먼Samuel Arbesman의 저서 《지식의 반감기》를 읽으며 흥미로운 내용을 발견했다. 방사성 동위원소 덩어리가 절반으로 붕괴되는 반감기를 가지는 것처럼 우리가 알고 있는 지식의 절반이 틀린 것으로 드러나는 데 걸리는 시간을 추적한 내용이다. 이를테면 천동설이 지동설에 의해 대체된 것처럼 지식에도 시한성과 가변성이 있다는 것이다. 물리학의 지식 반감기는 13.7년, 경제학은 9.38년, 수학은

9.17년, 심리학은 7.15년 등 분야마다 조금씩 다른데 가장 빠르게 바뀌는 게 IT 관련 지식이다.

이런 경우를 보더라도 책을 읽지 않는 큐레이터의 지식은 민감한 문제를 촉발할 가능성이 있다. 전시에 선정된 작품들에 대한 이해의 문제, 관람객에 대한 사회학적 연구의 문제, 전시공간에 적용되는 IT 관련 정보와 기술에 대한 문제 등 전시현장의 현실적 문제와 부딪힐 수 있다. 새로운 지식과 정보 읽기 없이 예전에 습득한 낡은 지식에 안주한다면 자칫 다양한 시대적 요구를 못 읽을 수 있다. 아브스먼은 "단순히 지식을 습득하는 것보다 변화하는 지식에 어떻게 적응해야 할까를 배우는 게 더 중요하다"라고 말한다. 큐레이터의 읽기 행위는 신적인 영감과 감격의 산물인 예술 작품을 관람객에게 어떻게 적용할 것인가에 대해 질문하고 배우는 과정이 된다.

또한 지적 수준이 높은 대중 관람객들의 증가 추세도 큐레이터가 손에 항상 책을 들어야 하는 이유다. 과거에 비해 최근 관람객들의 지적 수준이 상당히 높아진 것을 느낀다. 지적 탐구욕이 강한 관람객의 특성은 미술 작품을 대하는 태도에 있어서 마치 대학원 공부하듯 분석한다는 것이다. 이런 사람들의 경우 미술에 대한 인식의 도구로 감각적, 감성적 직관보다 사상과 개념의 합리적 이성을 더 신뢰하는 모습을 보인다. 그들에게 미술은 정복하고 싶은 미지의 지적 세계다. 나름의 방식으로 미술을 좀 알겠다는 자신감이 생기면 책을 출간하기까지 한다. 과학자가 읽어 주는 미술, 화학자가 읽어 주는 미술 등이 그런 부류의 책들이다. 관람객인 과학자, 화학자, 경영학자, 심리학자, 의학자들이 그들만의 고유한 시선을 접목해 시각예술을 해석하고 있다.

그들은 어떤 형태로든 동시대 전시에 영향력을 행사하는 분자들로서 미술을 내면화하는 과정에 다른 영역에서 경험하고 탐구한 지식을 활용한다. 이를 바탕으로 그들은 전수된 미술의 전통에 대해 의구심과 경외감의 눈빛을 함께 보낸다. 그러면서 동시대 미술의 흐름에 적지 않은 눈과 입의 역할을 한다.

큐레이터들은 이 현상에 어떻게 대처해야 할까? 답은 정해져 있다. 꾸준하게 읽기.

not only 미술서 but also

《즐겁게 미친 큐레이터》를 읽은 큐레이터들이나 전시기획자 양성 과정 강연 수강생들, 그리고 나의 다른 책을 읽은 독자들로부터 종종 내가 읽은 '좋은 도서 목록'을 콕 집어 추천해 줄 수 있느냐는 질문을 받는다. 또한 큐레이터에게 다양한 읽기를 권하게 된 동기가 있느냐는 질문도 받는다.

우선 애석하게도, 좋은 책을 추려 목록을 추천하기는 쉽지 않다. 개인적으로 사춘기 시절 나를 내내 불편하게 했던 특정 사상과 관습에 대해 반항하는 마음에서 책을 찾아 읽기 시작한 것이 중년이 된 지금까지 '일주일에 책 한 권 읽기'란 삶의 실천 의지로 연결됐다. (사실 일과 삶의 무게가 벅찰 때는 한 달에 한 권 읽기도 어려울 때가 많다.) 나의 독서는 내 심신의 상황이나 발생하는 특정 사회문제, 그리고 호기심을 자극하는 현상에 따라 그때그때 책의 장르가 정해진다. 그야말로 무계획적, 마구잡이식 읽기다. 많은 관심을 두고 있는 특정 주제의 경우는 다양한 생각을 접하기 위해 여러 저자의 관련 책을 찾아 함께 읽는다. 그리고

삶에 사색거리를 제공하는 책은 그 한 권을 시간차를 두고 여러 번 읽기도 한다. 이처럼 지극히 주관적이고 무계획적인 독서 습관이지만 이런 즉흥적이고 비정형화된 독서가 가능할 정도로 세상은 좋은 책들로 가득하다. 다만 내 읽기 행위는 그때그때 유행하는 책들이나 인기 저자의 신간 등에서는 한참 비켜나 있다.

어쨌든 수십 년 동안 책 읽기를 하면서 "책이란 쓰는 입장일 때보다는 읽는 입장일 때가 훨씬 더 마음 편안하고 즐겁다"라고 말할 수 있을 만큼 독서는 매우 유익하고 인간을 좀 더 인간답게 하는 행위라고 생각한다. 그런데 문제는 나름 집중해서 읽은 많은 책의 제목과 내용이 당황스럽게도 (천형이지만 어쩌면 천운으로) 증발해 버리고 있다는 거다. 나이를 먹으며 점점 더 심각해진다. 하여튼 콕 집어 좋은 책 추천해 달라는 요청에 매번 시원스럽게 답해 주지 못하는 이유는 절대 책 정보 공유가 아까워서가 아니다. 내 상황과 경험과 호기심에만 적용 가능한 무계획적 독서이기에 또 다른 상황과 경험과 호기심을 지닌 타인에게 추천하기는 매우 조심스럽기 때문이다.

또 독자들이 내게 지름길을 기대하며 묻는 책에는 현대예술론, 미술비평, 미학 같은 예술 장르 책도 있다. 미술동네나 큐레이터직에 관심이 있어 예술 장르 책을 읽고 있는데 너무 어려우니 꼭 읽어야 할 책을 추천해 달라고 한다. 하지만 나는 오히려 내 경험을 토대로 꼭 읽지 않아도 되는 형식의 책에 대해 말하고 싶다. 나 역시 직업적 필요 때문에 동시대 예술을 이해하려고 연필로 줄을 그어 가며 예술 장르 책을 읽는다. 하지만 감동은 고사하고 작은 사색적 실마리조차 비껴갈 때가 많다. 그중에서도 아카이브적인 인터뷰 형식이나 논문들을 취합한 책들

은 죽은 사물처럼 별다른 느낌이 없다.

특히 예술 관련 번역서는 정말 잘못 고르면 낭패다. 예를 들어 독일 학자가 쓴 미학 관련 책을 영국에서 번역·보완한 뒤, 그 책의 판권을 일본에서 사들여 다시 번역하고 주석을 붙였다고 해 보자. 그 책을 한국에서 다시 번역해 출간한다면 그 책은 여러 나라의 언어로 번역하는 과정에서 많은 왜곡이 발생할 수 있다.

또한 번역자가 원서를 객관적으로 번역한 것이 아닌 주관적 해석으로 번역한 책도 조심스럽다. 두 경우 모두 '원저작자가 과연 이렇게 말했을까?' 의구심이 들 때가 많다. 예술 장르에서도 쉽게 잘 쓴 좋은 책들이 많다. 예술 장르 책 읽기는 석·박사 논문을 쓰는 경우가 아니라면 각자의 직업적 필요와 이해에 따라서 쉽게 접근하는 것이 더 효과적인 것 같다. 큐레이터가 어떤 종류와 난이도의 책을 자주 읽느냐에 따라서 전시의 내용과 난이도도 닮는다.

어떤 책을 읽든 다양한 장르의 책 읽기만은 정말 권하고 싶다. 내 경우는 예술 장르 책보다 오히려 동시부터, 철학, 역사, 경영 등 다른 장르 책에서 성찰의 언어들을 많이 만났다. 다양한 장르의 독서는 다원주의 사회에 필요한 융합적 사고와 지식의 모태가 되어 책 집필과 전시 기획에 있어 유용한 근육 역할을 할 뿐 아니라, 다사다난한 삶의 문제에서도 성찰적 버팀목이 되고 있다. 그래서 큐레이터에게 다양한 읽기를 권하게 된 것 같다.

다양한 책 읽기는 무엇보다도 전시를 통해 다양한 사색의 변화를 가져올 것이다. 감각의 순응이 우려될 정도로 반복적이고 정적인 큐레이터의 전시 환경(근무 환경)에서도 매번 독창적인 전시가 가능하도록 기

존의 생각들을 전복 혹은 발전시켜 나가게 할 것이다. 그 각 전시에서는 인간 존재의 신경을 건드리는 언어적 힘으로 작용하게 된다.

따라서 단기적 관점에서는 관람객에게 다양한 주제를 경험하게 하고 낯선 각도에서 사색하게 하는 등 감상의 질에 영향을 주게 되고, 장기적 관점에서는 전시를 통해 대중의 삶에 의미 있는 변화를 끌어내는 마중물 역할을 할 수 있다.

그런데 예술론, 미술비평 같은 'A to Z 미술서'식 독서로는 큐레이터 내면의 어떤 동요와 반성, 그리고 인간과 전시공간을 위한 철학적 근육 만들기에 한계가 있다. 시간이 부족하다면 적어도 서양철학의 여러 분과 학문 중 형이상학, 인식론, 윤리학 관련 책 읽기만이라도 해 보자.

형이상학 형이상학의 관점은 인간과 세계의 근본 원리와 본질 따위를 물으며 대부분의 학문에 선행되고 있다. '경험 저편'에 있는 것에 대해서 고민하고 '존재' 자체를 다루지만 궁극에는 '현실의 원인'들을 발견하게 해 준다. 형이상학을 최초로 학문으로 확립한 아리스토텔레스의 형이상학이 질료나 원칙을 찾고자 했다면 현대의 형이상학은 자유로운 의지나 인간의 의식에 대해 묻는다.

전시의 형이상학적 접근도 미술의 재료나 구성 형식 그 자체에만 있는 것이 아니라 미술 작품이 탄생하게 된 근간을 이루는 문화, 사회, 이념 같은 것들에 대한 인식의 과정에 있다. 큐레이터의 형이상학적 인식이 없다면 전시는 진정한 의미의 전시가 아닐 수도 있다. 그러므로 전시를 기획하는 큐레이터에게 있어 사물에 대하여 깊이 연구하여 지식을 넓히는 형이상학적 인식 태도는 전시의 모든 상황, 모든 장소에서

긍정적 영향력을 끼칠 수 있다. 서양의 형이상학을 계속 읽다 보면 어느새 동양의 '격물치지格物致知'와 유사성을 발견하는 지적 즐거움도 경험할 수 있을 것이다.

인식론　　인식론의 관점은 인간 인식의 한계, 즉 '나는 무엇을 알고 있는가?'를 자문하게 하며 항상 앎에 대해 검증하게 하고 겸손한 태도를 갖게 한다. 인식론의 두 거성 르네 데카르트René Descartes, 1596~1650와 존 로크John Locke, 1632~1704는 '인간은 기본적으로 확실하게 인식할 수 있다'고 확신하며 인식론을 형이상학과 자리를 바꿀 수 있는 철학으로 보았다.

하지만 인식의 도구에 대해서는 다른 입장을 취했는데 합리주의의 데카르트는 경험보다 앞서 이성으로 인지할 수 있다고 주장했고 경험론의 존 로크는 토마스 아퀴나스Thomas Aquinas, 1222~1274의 '백지상태Tabula rasa'를 이어 "모든 인식은 경험으로부터 얻어지고 그럼으로써 이성은 채워진다"라고 주장했다. 인식에 이르는 과정에 대한 팽팽한 두 주장은 "내용 없는 사상은 공허하고 개념 없는 직관은 맹목적이다"라고 말한 임마누엘 칸트Immanuel Kant, 1724~1804에 의해 이성과 경험이 하나일 때 인식이 가능하다는 주장에 이른다.

전시에서의 감상 행위는 인식의 과정이다. 전시에 대한 큐레이터의 인식론적 접근은 "이 전시를 통해 무엇을 알 수 있는가?" 혹은 "이번 전시에 대한 인식의 도구로 이성적 방법을 쓸 것인가, 경험적 방법을 쓸 것인가?"라는 질문에 닿게 한다. 읽기를 권한다.

윤리학　　윤리학은 큐레이터에게 매우 현실적 독서가 될 것으로 생각한다. 전시현장도 결국은 사람과 사람의 관계다. 그 사이에서 인간의 행위에 따른 여러 가지 일이 발생하며 불편한 문제들이 적지 않다. 자주 제기되는 미술 작품 복제 문제, 예술 제도의 공정성, 작품 선정 기준, 큐레이터와 작가 관계 등 따지자면 수없이 많다.

칸트의 심정 윤리학은 공리주의자들의 결과 지향적 책임 윤리학과는 다른, 선의지의 동기를 중요 잣대로 삼는다. 독서를 통한 윤리학적 접근은 큐레이터가 건강한 전시 문화와 도덕적 태도를 고민해야 하는 상황에서 한 번 더 선의지를 생각하게 할 것이다.

전시기획에 동양 인문고전 읽기가 필요한 이유

젊은 세대에게 동양 고전 사상은 재미있는 세계는 아니다. 아마도 젊은 세대가 선뜻 고전을 읽지 못하는 것은 상이한 시대와 문화에 대한 이해 부족과 시간의 무게 때문일 것이다. 하지만 유교·불교·선도교을 비롯한 동양의 사상은 시공간을 초월하는 인간 삶의 발자국으로 각 사회와 삶을 반영한다. 동시대 미술 작품들 역시 삶의 모습이 다양하게 형상화된 경우다.

동양 고전도 세상과 삶을 설명하는 포괄적 원리 중 하나다. 이 지점에서 동양 인문고전은 전시기획의 정신에 좋은 영양제가 될 수 있다고 생각한다. 동양화 장르 작품세계에 대한 이해부터 동양권 관람객 의식 이해하기, 그리고 큐레이터가 맺는 모든 관계성에서도 어떤 위안과 대안을 제공받을 수 있다.

유교　　　유학은 한마디로 표현하면 '인성론'이다. '관계'를 화두로 삼는다. 유학의 궁극적 목적은 백성이 잘사는 데 중요 역할을 해야 할 관리의 마음 닦기에 있다. 공자는 인간의 내면적 본성인 '인仁'을 토대로 보편적 기준을 만들고 '예禮'를 향해 나가며 도덕적인 인간에 대해 말했고 송나라 주자는 신유학을 통해 우주, 자연의 이치, 인간의 심성에 대해 말했다. 명칭은 유학, 성리학, 주자학 등 다양하고 뜻과 풀이도 조금씩 다르지만 '인간 본성을 연구'하는 한 계통의 학문이다. 이 과정에서 인식의 도구로서 '이理'와 '기氣'가 등장한다.

세상 만물은 이와 기라는 요소로 이루어져 있는데 우주와 세상과 사물이 움직이는 근본적인 원리와 진리로서 도덕적인 정신, 도덕적 가치는 '이'에 해당하고, 사람의 몸이나 사물의 재료가 되는 물질과 그 물질이 운동하는 에너지와 인간의 복잡한 감정과 욕구는 '기'에 해당한다. 이와 기의 관계를 밝히는 중국과 조선 최고 학자들의 해석이 흥미롭다. 또한, 동양 성리학의 이는 서양 철학의 이데아와 유사하고, 동양 성리학의 기는 서양 철학의 물질과 유사함을 느끼는 지적 유희의 즐거움도 맛볼 수 있다.

유교 읽기는 '지속 가능한 전시'를 사색해야 하는 큐레이터에게 인성의 문제, 관계의 입장 안에서도 도움이 될 내용이 많다. (유교 내용은 필자의 저서《옛 그림에도 사람이 살고 있네》'어몽룡의 〈월매도〉: 깊은 밤에 걷다' 내용을 일부 옮겼음을 밝힌다.)

불교　　　불교사상은 '관계론'이다. 세상 만물은 관계 지음으로써 존재한다고 본다. 개개 존재는 자신과 관계를 맺고 있는 전체에 의해 형

성되며 동시에 개별적 존재가 모여 전체를 형성하는 원인이 된다. 그러므로 모든 존재는 서로가 서로에게 영향을 주고받는 관계에 놓여 있다고 본다.

전시현장도 전시 기간이라는 찰나의 시간에 스치더라도 서로 긴밀하게 연결되어 있다. 작가들과 큐레이터, 관람객과 큐레이터, 작가와 관람객, 작품과 세상의 관계 등 전시장의 다양한 관계의 미로에서 불교 사상서는 불빛이 되어 줄 것이다.

도교 도교는 '삶의 본질적인 문제'에 접근한다. 자연에서 영감을 받은 노장 철학을 일반적으로 현실 도피적 사상으로 알고 있지만 사실은 절대적 권위나 이념, 신념 같은 인위적 조작과 통제를 거부하는 '무위無爲'가 핵심사상이다. (유학처럼) 설정되는 인위는 사회경제적 조건에 따라 쉽게 영향을 받기 때문에 노자는 자연을 통해 인간을 이해하는 것이 더 적합하다고 보았다.

노자 철학의 권위자 서강대 철학과 최진석 교수는 저서《생각하는 힘, 노자 인문학》을 통해 "무위는 봐야 하는 대로 보지 말고 보이는 대로 보라는 것"이라고 말한다. "어떤 이념을 설정해 놓고 세계를 보지 말고, 변화하는 세계를 읽어 자신의 문법을 만들라는 것"이다. 전시에 있어서 '무위의 실천'은 무엇일까 생각하게 된다.

이처럼 동양 문화권 사상인 유·불·선의 특징은 유기체적 세계관, 상관적 사고다. 모든 존재가 하나의 유기적 형태로 연결되어 생명 간에 연관성을 갖는 관계로 보고 있다. 우리 전시들도 상호 의존적 관계에 놓여 있다. 큐레이터, 작가, 관람객이란 관계 안에서 인간에 대한 이해

● John Edwin Sweetman 〈Paris Book Studio〉, Archival Inkjet Prints on hahnemühle Photo Rag Paper, 2003

의 폭을 넓히는 데 인문고전 읽기는 도움이 된다. 또한 21세기를 다원주의 시대, 융합의 시대라고 한다. 그런데 우리 옛 그림을 보면 일찍이 융합이 시도되었음을 알 수 있다. 형식적으론 시·서·화를, 내용적으론 유·불·선과 문·사·철을 한 화면에 표현했다. 그야말로 아주 오래된 미래가 아닌가?! 얄팍한 순발력과 궁핍한 창의력을 경계하기 위해 동양 고전 읽기는 좋은 선택이라고 생각한다.

진지하게,
경영학

선택과 집중, 우리 삶의 여정은 이 고뇌의 시간에서 자유롭지 못하다. 오죽하면 선택의 갈림길에서 어느 한쪽을 고르지 못해 괴로워하는 심리현상을 가리켜 '결정 장애'라는 말까지 등장했을까. 큐레이터 역시 선택과 집중에서 자유롭지 못한 작업이다. 많은 관람객이 찾을 만한 좋은 전시를 만들기 위해 기꺼이 매 전시마다 선택과 집중에 매진한다. 그런데도 즐겁게 자신의 모든 것을 불태운 것에 비해 입장객 수와 관람 후 평가는 좀 미미해서 속상할 때가 있다. 그렇다면, 선택에 문제가 있었던 것이 아닐까?

나는 미술계 바깥 몇 분에게서 "미술계는 항상 'A to Z 미술'인 거 같아요"라는 말을 들은 바 있다. 예술경영을 위한 우리의 선택과 집중을 '경영'계를 통해 다시 점검해 보았음 싶다.

선택과 집중의 과정

우리에게 익숙한 경영의 모습은 홍보Public Relations와 마케팅Marketing일

것이다. 특히 마케팅은 거대 기업부터 재래시장, 그리고 1인 경영에까지 넓게 사용되는 신자유주의 경영의 상징적 용어다. 큰딸의 경영학과 전공서를 뽑아 읽어보니, 홍보와 마케팅은 공통점과 차이점이 있었다.

홍보와 마케팅의 근원은 소비자를 모든 기획 활동의 근본으로 삼는다는 공통점이 있다. 그러면서도 분명한 차이점이 있는데, 홍보의 경우 '공급자가 이미 만들어진 제품이나 서비스를 소비자가 구매하도록 설득'한다. 홍보는 먼저 무엇을 만들어 놓고 그 후에 고객을 설득하는 방법에 선택과 집중을 하는 것이다. 한편 마케팅의 경우는 무엇을 만들기 전에 먼저 '고객에게 무엇이 필요(혹은 불편)한가?'에 선택과 집중을 한다. '마케팅의 아버지'로 불리는 미국 경영학자 필립 코틀러Philip Kotler, 1931~는《마케팅의 원리》에서 "수익성 있는 고객 관계를 관리하는 것이 마케팅"이고 "고객을 위해 가치를 창출하고 그 대가로 기업 가치를 획득하는 것이 마케팅의 목적"이라고 말한다. 매매 자체만을 가리키는 판매에 의한 시장 관리보다 더 넓은 의미를 지님을 알 수 있다. 코틀러의 책을 읽는 순간 정신이 번쩍 들었던 기분을 지금도 잊을 수가 없다.

우리 큐레이터들은 전시를 기획할 때 어떤 과정과 태도를 취했나? 경영계의 '공급자'는 미술계의 '큐레이터'가 되며 '소비자'는 '관람객'이 된다. 큐레이터는 소비자가 필요한 어떤 것—가령 창조적인 일의 계기가 되는 살아 있는 영감을 제공하는 전시, 혹은 신산을 겪어 온 대중들에게 상처를 치유할 수 있는 전시—을 먼저 살펴 기획하고 있을까? 아니면 전시를 먼저 만들어 놓고 관람하러 오라고 소비자를 설득하고 있을까?

내가 미술동네 안에서 자주 듣는 말 중에 "선생님, 제가 하고 싶은

전시가 있어요"라는 말이 있다. '내가 하고 싶은 것'에 방점이 찍혀 있다. 개인적 소신에서는 전혀 문제가 없다. 하지만 사회적 관점에서 큐레이터의 역할을 고민한다면 조금 더 생각했으면 싶다. 작품을 창작하는 작가는 자신이 하고 싶은 대로 독창적인 것을 할 수 있다. 하지만 작품을 선보이는 공급자인 큐레이터의 자리는 내 취향이 아닌 대중에게 이로운 보편적인 것을 먼저 생각해야 한다. 이처럼 작가와 큐레이터는 동일한 미술 작업 앞에 서 있지만 자리(역할)에 따라 선택과 집중의 대상이 다르다.

나 역시도, 책 집필과 기획전시에 있어 항상 내 역할에 대해 생각이 많다. 이 책의 내용이, 이 전시의 주제가, "얼마나 많은 사람에게 이로울 것인가?"란 자문자답을 수시로 하고는 한다. 관람객이나 독자에게 얼마나 이로운 것인가 하는 문제는 일의 규모와는 별개다. 하지만 예외의 경우도 있다. 예를 들어 예산 집행자의 특수하고 매우 사적인 목적의 전시장으로, 대중에게 비공개적으로 운영되는 프라이빗Private 전시장이 그런 경우다.

가까운 지인은 내가 어떤 일의 제안서를 받아들고 한 페이지씩 넘기며 혼잣말로 "이 일이 얼마나 많은 사람에게 이로운 일이 될까⋯⋯" 하고 읊조리는 것을 때마침 듣고는 "그 말씀은 얼마나 많이 팔릴까란 거죠?"라고 물었다. 그러나 몇몇 독자들은 이미 알 것이다. 안타깝게도 세상일이라는 게 이로운 점이 많다고 해서 큰 수익을 내는 건 아니라는 것을 말이다. 그렇더라도 큐레이터들은 대중이 처한 현실의 변화를 읽고, 그들에게 '무엇이 필요(혹은 불편)한가?'를 먼저 살핀 후에 섬세한 손길로 전시를 만들어 그 대가로 가치를 획득하는 선택과 집중을 했으

면 싶다. 그러다 보면, 어느 날이고 경이로운 경험을 할 것이다. 이로움을 받은 그 사람들로 인해서 큐레이터 자신이 살고 있는 신비로운 경험을!

최근 내가 경영학에서 주목하는 것은 '셰어Share의 변화'다. 스마트 시대를 맞은 현재의 경영 현장에 셰어의 변화 바람이 불고 있다. 경영학자들은 셰어의 가치가 제품을 몇 개 팔았는지를 중시하는 과거의 '마켓 셰어Market Share'에서 현재는 '마인드 셰어Mind Share'로, 그리고 가까운 미래에는 '밸류 셰어Value Share'로 옮겨갈 거라고 말한다. 시장 점유율을 뜻하는 마켓 셰어는 마케팅만큼이나 꽤 익숙한 용어일 것이다. 마인드 셰어는 시장이 아닌, 소비자에게 시선을 옮겨 우리 브랜드가 소비자의 마음을 얼마나 점유할 것인가를 연구한다. 따라서 '소비자가 특정 제품을 경험하고 싶도록 잠재적 이미지와 가치에 호소하는' 마케팅 전략을 세운다. 밸류 셰어는 한 발 더 나아가서, 사용자의 가치에 중점을 두는, 즉 '제품 혹은 서비스를 경험한 소비자에 의해 스스로 느끼고 얻을 수 있는 모든 가치'를 의미한다. 마인드 셰어와 밸류 셰어의 성공은 자연스럽게 마켓 셰어의 결과를 낳는다고 보는 것이다.

미술 전시장에서 생각해 볼 만한 것은 마인드 셰어와 밸류 셰어다. 미술 작업은 태생적으로 작가의 마음에 뿌리를 두고 생성되어 관람객의 마음에서 풍성한 열매를 맺는다. 그야말로 미술은 감동을 소유하려는 소비자의 '마음 점유율'에 있어서 경영보다 유리한 위치에 있는 것이 사실이다. 그 우월한 입지 때문에 '관람객 가치 지향적' 접근이 수월할 수 있다. 그런 까닭에 각 기업이 고객의 마음 점유와 지속 가능한 경영을 목표로, 미술작가나 미술 관련 현장을 향해 콜라보Collaboration 마케

팅으로 러브 콜을 하는 것이다. 상황의 변화, 고객의 변화에 민감하게 대처하는 경영학의 속도에 경외감이 들 정도다.

어쩌면 대중을 전시에서 좌절시키는 것은 심오한 미술 그 자체가 아닌, 자기 취향을 고집하는 미술계 사람들의 '타협하지 않는 지성'이 아닐까 싶다. 큐레이터들이 경영학에서 진지하게 배워야 하는 것은 '내가 하고 싶은 것'에 방점을 찍기에 앞서 '고객을 위해 가치를 창출'하고, 그 대가로 가치를 획득하는 것에 대해서 고심하는 태도일 것이다.

전시에서의
'엘랑비탈Élan vital'

우리 〈네모의 꿈〉 노래 한 곡 듣고 이야기를 이어 가자. "네모난 침대에서 일어나 눈을 떠보면~ 네모난 창문으로 보이는 똑같은 풍경~ 네모난 문을 열고 네모난 테이블에 앉아 네모난 조간신문 본 뒤 …… 네모난 버스를 타고 네모난 건물 지나 …… 네모난 달력에 그려진 똑같은 하루를 의식도 못 한 채로 그냥 숨만 쉬고 있는걸. 주위를 둘러보면 모두 네모난 것들뿐인데~~"

개인적으로 이 노래가 더욱 절절하게 공감된 날이 있었다. 그날은 일터에서 야근을 하고 남은 일감을 챙겨 늦게 귀가하던 중이었다.

책상의 근육과 산책의 근육

며칠 전 가까운 큐레이터에게서 메일이 왔다. "선생님, 제가 마감이 촉박한 일이 있는데 도대체 머릿속이 건조해요. 어떻게 간신히 실마리를 잡기는 했는데 내용이 점점 무겁게 가라앉는 것을 느껴요"라는 내용이었다(본 내용 언급은 당사자에게 허락을 구했다). 오죽했으면 기획안을

● 따사로운 햇볕과 상쾌한 바람이 결핍된 공간에서 너무 오랜 시간 창작물과 씨름하다 보면 의도치 않게 그 결과물이 매우 무거울 때가 많다.

쓰려고 켜놓은 컴퓨터로 내게 메일을 보냈을까 싶었다. 나 또한 자주 경험하는 일이라 그 심정이 쉽게 상상이 되었다. "일이 급하신 것 같기 는 하지만 그럴수록 가까운 공원이라도 산책하면서 충분한 광합성을 좀 해 보는 게 어떠세요"라고 조언했더니 "흑……. 일정을 맞추기도 촉 박해요"라는 답장이 왔다.

　나의 오랜 경험으로 보건대, 따사로운 햇볕과 상쾌한 바람이 결핍된

공간에서 너무 오랜 시간 창작물과 씨름하다 보면 의도치 않게 그 결과물이 매우 무거울 때가 많다. 실내에 머문 시간만큼 점점 더 세상과 멀어지고는 한다. 생각해 보면, 큐레이터의 일상은 〈네모의 꿈〉 가사와 많이 닮았다. 일단 근무 환경 자체가 네모난 것들의 집합체로 구성되어 있다. 네모난 전시공간, 네모난 틀 속의 그림들, 네모난 기획실 안의 네모난 책상과 컴퓨터 모니터……. 좀 과한 표현이긴 하지만 가끔 전시장은 시간도, 공기도, 네모진 것처럼 느껴질 때가 있다. 공공적 전시를 기획하든 상업적 전시를 기획하든 마감이 임박한 시간에는 그런 기분이 든다. 마치 유연한 속성의 물을 단단하게 결빙시키는 얼음 공장처럼, 네모난 전시공간이 유연했던 큐레이터의 사고와 감각을 얼려버리는 얼음 공장처럼 느껴지는 것이다.

일단 큐레이터의 근무 공간은 작품의 변화를 막기 위해 대부분 햇빛과 바람이 많이 차단된 환경이다. 그런 곳에서 진행하는 일의 수위와 몰입도는 난이도 상급에 해당한다. 또한 서로 편안하게 이야기하는 시간은 주로 회의할 때와 식사 시간 그리고 작품을 걸고 내리는 날이다. 대부분 각자 담당한 일에 대한 다양한 자료 조사와 적절한 작가 및 부분적인 진행 업체 선정, 그리고 작가들과 온·오프라인 미팅을 진행하느라 대화할 시간이 별로 없다. 각자 일에 몰입할 수 있도록 필요에 의해 그런 것이다. 물론 눈웃음으로 말하고 작은 속삭임으로 대화하는 근무 분위기가 나쁘지는 않다.

하지만 이런 근무 환경에서 지속적으로 전시를 기획하려니 지식과 열정은 물론이고 '심신의 건전성' 점검은 여러 번 강조해도 과하지 않다. 어떤 지인은 나에게 "우리나라 큐레이터들은 보편적으로 표정이

없고 심각해 보여요. 얼굴색은 핏기가 없어서 어떤 때는 병든 닭 같기도 하고요"라고 말한 적이 있다. 걱정 어린 그분의 의견은 해외 미술관 및 갤러리와 관련된 문화사업의 경험에서 비롯된 것이었다. 우리나라 큐레이터들의 상냥하고 따뜻한 속내와는 다르게 창백한 얼굴과 심각한 표정은 업무 환경의 총체적 결과라고 생각한다. 내가 걱정하는 부분은 큐레이터들의 일조량 부족이다.

의학계에 따르면 일조량의 조건은 우울증과 어느 정도 상관관계가 있어 보인다. 우울증은 세로토닌Serotonin이 부족할 때 나타나기 쉽다. 세로토닌은 육체와 정신을 안정시키거나 기분을 좋게 만드는 호르몬으로, 충분한 햇볕을 쬘 때 몸 안에서 활발하게 분비된다. 그래서 일조량이 많은 계절일수록 우울증 환자가 줄어든다는 것이 일반적 이론이다.

큐레이터에게 충분한 광합성이 필요한 이유는 무엇보다도 자신의 육체적·정신적 건강을 위해서다. 또한 꿈틀거리는 생명력으로 변화와 발전을 도모해야 하는 큐레이터의 직업적 측면에서도 필요하다. 건강은 물론이고 전시 내용의 폭과 깊이 면에서 자칫 적절한 제어 기능을 잃을 수 있는 것이다.

사회적 몸으로서의 전시생물체는 끊임없이 내외부의 피로물질로부터 영향을 받으면서도 스스로 생리적으로 안정된 상태인 '생체항상성Homeostasis'을 유지해야 한다. 그러나 어두운 실내에서는 무겁게 가라앉는 기분과 머릿속 건조함 때문에 전시 내용의 완급 조절에 영향을 받을 수밖에 없다고 본다. 그러므로 일이 잘 안 풀릴 때, 집중이 잘 안 될 때는 운동화를 신고 눈부신 햇빛과 시원한 바람이 옷깃을 파고드는 밖으로 나가는 것이 매우 유익한 처방이다.

전시장들은 지리적으로 도심보다 산에 더 가까운 경우가 많다. 관람객 유치에 있어 접근성이 떨어진다는 단점이 있지만 큐레이터들이 심신의 건강을 챙기기에는 좋은 조건이다. 도시에 위치한 전시장의 경우도 최근 생활권 도시 숲 조성이 다양하게 진행되고 있으니 전시장 근처 작은 공원이든 가로수 길이든 하루 한 번, 30분 정도(점심시간에라도) 햇빛과 초록빛이 충만한 곳에서 살아 있는 모든 것을 피부로 느끼며 산책하길 진심으로 권한다.

일상을 민감한 촉수로 더듬는 산책의 감각과 경험이 중요한 이유는 예술이 감성적인 방식으로 우리의 현실과 연결되어 있기 때문이다. 막중한 창조적 업무에 있어 책상의 근육만큼이나 중요한 것은 산책의 근육이다. 큐레이터 심신의 건전성은 곧 전시의 건전성을 뜻하기도 한다.

큐레이터와 엘랑비탈

'생활 태도의 최고 형식을 통찰'하는 철학자들의 발자취를 따라가 보면 많은 이들이 집필실 밖으로 나간 것을 유추할 수 있다. 사색의 근육은 산책에 의한 감각적 유희 과정에서 더욱 단단해졌음을 알 수 있다. 일찍이 자연 현상을 철학적으로 성찰하기 위해 숲속으로 들어간 탈레스가 그랬으며 작은 숲속에 아카데미를 세워 수업한 플라톤이 그랬다. 그의 제자 아리스토텔레스도 제자들과 새벽이슬이 내린 '페리토스'를 거닐었다. 자연으로의 회귀를 주장한 루소도 산책의 근육이 단단한 철학자였다. 그러나 초록 숲속에서 철학적 결실을 맺은 사색가들을 더 이상 열거하는 것은 무의미한 것 같다. 지금 큐레이터들의 전시에서 매우 유효한 철학자들의 사색 역시 새벽이슬 길부터 별이 빛나는 늦은

밤길까지, 천천히 거닐며 만들어 낸 약동하는 산책의 결실인 것이다.

여기서, 프랑스 철학자 앙리 베르그송Henri Bergson, 1859~1941의 엘랑비탈 개념은 전시생태계의 속성을 설명할 때도 유용해 보인다. 그는 저서 《창조적 진화》에서 '엘랑비탈Élan vital: 생명의 비약' 개념을 소개하며 "모든 생명의 다양한 진화나 변화의 밑바닥에 존재하며 비약적 발전을 추진하는 생명의 근원적 힘"이라고 주장했다.

전시도 궁극적으로는 인간을 도약시키는 근원적 힘을 가지고 있다. 매체로서의 전시는 다양한 변화와 발전을 통해서 일반 대중에게 약동하는 생명력을 제공해야만 한다. 그런 직업적 특수성 때문에라도 우선 큐레이터 자신부터 엘랑비탈의 상태를 수시로 점검해야 한다. 그런 과정에서 큐레이터가 산책로에서 경험하는 끊임없이 유동하는 초록빛 생명들은 단지 시각적 자극뿐만 아니라 사고와 감각에도 싱싱한 영감을 줄 것이다. 물론 팔딱팔딱 뛰는 싱싱한 사색의 근육 만들기는 스스로의 몫이다. 자연의 자극에 몸의 모든 감각기관을 적극적으로 열고 느끼며 한 걸음 한 걸음 옮길 때마다 스스로 던진 질문들을 통해서만 가능하다.

베르그송이 제시한 엘랑비탈에 이르는 길이 매우 흥미롭다. "에너지의 점진적 축적과 변화 가능하고 비결정적인 방향의 에너지 통로를 만들어 그 끝을 자유 행위로 통하게 하는 것"이라는 부분은, 마치 큐레이터에 이르는 길을 설명하는 목소리처럼 들린다. 베르그송이 말한 엘랑비탈의 기저에는 생물학의 '생기론生氣論'이 있다. 그가 위대한 생명의 자유로운 창조적 진화를 발견한 힘의 진원지는 변화무쌍한 대자연에 있었던 것이다.

봄날의 몽롱하고 아찔한 연분홍 향기부터, 여름날의 살기등등한 햇볕, 가을날의 꿈같은 시간의 낙화, 겨울날 앙상하게 드러난 나무까지, 세상은 온통 경이로운 것들 천지다. 심지어 오염에 찌든 대도시의 나뭇가지에도 새들이 둥지를 틀고 새끼를 키운다. 오랜 가뭄 끝에 후두두 시원한 소나기가 내리기 시작할 땐 코를 스치는 부유하는 흙냄새도 맡을 수 있다. 바람 부는 가을날엔 도로 위를 뒹구는 나뭇잎들이 바스락거리는 소리를 들을 수 있고, 온몸이 꽁꽁 얼어붙는 추운 겨울날에는 뾰족한 돌부리에 채여 깨질 것 같은 발의 고통도 느껴 볼 수 있다.

저마다 우리 감각을 되살려 낸다. 세상은 눈으로 보고 코로 냄새 맡고 귀로 듣고 피부로 느끼려고만 하면 신기하고 묘한 것이 온천지에 가득한데 정작 우리의 감각과 인식은 마치 피안에 있는 것처럼 둔감하게 방치되어 있다. 전시공간 밖, 인간의 언어로는 다 표현할 수 없는 형형색색의 자연 현상에 창백한 큐레이터의 감각과 감정을 노출해 보자.

아리스토텔레스는 "감각적으로 존재하지 않는 것들은 생각 속에서도 존재하지 않는다"라고 했다. 큐레이터가 전시를 통해 꿈과 이상을 실현하는 것도 지극히 현실적인 감각을 경험하고 유지하는 가운데 가능하다고 생각한다. 고대 로마 시인이 말한 '건강한 육체에 건강한 정신'이라는 표현을 전시장으로 빌려 와 "심신이 건강한 큐레이터로부터 건강한 기획전시가 나온다"라고 말해 주고 싶다.

정신적 가치 생산,
그 아름다운
역할을 위하여

열정 페이. 젊은이들의 어려운 취업 현실을 대변하는 이 시대의 슬픈 언어다. 사실 열정, 熱情, Passion은 어떤 언어로 불러도 멋진 단어다. 무엇인가를 향해서 뜨거운 애정을 가지고 최선을 다해 열중하는 태도란 얼마나 멋진 것인가! 그런데 그 열정이 '페이Pay'와 연결되는 순간 불합리하다는 생각이 든다. 쏟아부은 열정과 노력에 비해 제대로 대우받지 못하는 미술현장의 현실을 들여다보면 문화예술의 가치에 대한 낮은 사회의식도 안타깝지만, 미술현장 내부적 변화도 필요하다고 생각한다. 여기서 큐레이터의 열정에 대한 우리들의 자세도 점검해 보고자 한다.

큐레이터의 페이와 재능기부

먼저 '큐레이터의 페이'에 대한 인식의 변화가 필요해 보인다. 오래도록 전시현장에서 경험한 바로는 한국 사회의 문화예술 가치에 대한 낮은 의식이 파생시킨 문제들이 있다. 예술계 티켓 중에 제일 저렴한

미술전시회(여기서 문화예술기획사들의 전시사업인 해외 불록버스터 전시는 제외) 티켓조차 구매하기 아까워서 무료초대를 당연하고 정상적인 것으로 인식하는 관람객들이나, 무거운 지적 노동과 적지 않은 육체노동으로 전시를 기획한 사람에 대한 인건비를 기부 형식으로 대체하려는 주최·주관자들이 그런 경우다.

우리 사회는 수많은 전시회가 지속적으로 열리고 있지만 극소수의 미술애호가를 제외하고는 무관심한 편이다. 그러다가도 예술 작품을 둘러싼 특정 기업과 갤러리의 비리 혐의나 진품이냐 위작이냐의 진위 논란 등 안 좋은 뉴스에는 관심이 뜨겁다. 평소 바빠서 연락이 뜸한 사람들이 미술 관련 스캔들이 터지면 꼭 전화를 걸어 와 안부를 묻고는 곧바로 그 사건의 내막을 묻곤 한다. 미술동네의 거대 자본 스캔들은 소수 메이저급 예술경영자들의 이야기다. 그런데도 마치 전체 미술계의 모습인 듯 매번 의문의 일패를 당한다.

미술현장은 사람들이 인식하는 것만큼 그렇게 젖과 꿀이 흐르는 땅이 아니다. 입장료, 대관료 그리고 카페 운영 같은 부대사업 등의 수입으로 운영되는 미술관들도, 작품 판매 수익으로 운영되는 갤러리들도 재정자립도는 낮다. 물론 황금 수저를 물고 태어난 예술경영자도 있고, 견고한 혈연과 지연과 학연으로 독식하는 기득권도 존재하지만, 상위 소수일 뿐 일반적으로는 그렇지 못한 경우가 많다. 맞춤한 복지제도가 필요한 곳이 바로 미술계. 그런 상황에서 전시를 진행하다가 책정된 예산이 오버되면 큐레이터의 페이를 '재능기부' 형식으로 요청하는 일이 종종 있다. 또한 예산을 준비하는 단계부터 일의 규모와 수행할 업무의 무게를 따지지 않고 무조건 큐레이터 페이를 다른 예산보다 적게

잡는 경우도 있다.

여기서 말하고 싶은 것은 비영리사업 단체가 아닌, 각 지자체나 공기업 및 대기업이 전시기획을 의뢰하면서 기부로 요청하는 경우다. 또한 해외 작품을 통한 국내 블록버스터 전시사업을 하는 일부 문화예술기획사들도 그렇다. 문제는 재능기부 형식으로 참여해 달라는 곳 대부분이 돈이 없지 않다는 것이다. 그런데도 전시 담당자는 "전시기획을 재능기부 차원에서 해 주시면 안 될까요?"라고 웃으면서 당당하게 말한다.

그것도 일 진행 전에 미리 말하지 않고 진행 중반에 그러면 참 난감하다. 대부분 유사하게 "저희와 일하신 경력이 다른 곳에서 좋은 기회를 만들어 줄 겁니다"라거나 "이번은 예산이 적어서 그러니 한 번만 재능기부해 주시면 나중에 다른 문화예술 사업에서 꼭 제대로 모시도록 하겠습니다"라고 한다. 이런 상황이 오면 "그런 식의 진행은 어렵습니다"라고 차분하게 말하는 사람도 있지만, 상당수 큐레이터가 이를 받아들인다. 이미 자신의 머리와 손끝에서 작업이 많이 진행된 상태인지라 그냥 경력 쌓는다고 자신을 달래며 지적 노동과 육체노동이 집약된 전시기획을 기부 아닌 기부로 수락한다. 이왕 하기로 한 이상 좋은 전시를 목표로 큰일부터 소소한 일까지 최선을 다함은 의심의 여지가 없다. 하지만 전시 진행 기간 내내 미술에 대한 순수한 사랑과 현실적인 생활고 사이에서 고뇌가 깊어진다. 이 황당하고 무례한 재능기부 요청은 전시기획자인 큐레이터뿐 아니라 화가들 역시 벽화 그리기 및 여러 지자체 행사에 동원되며 경험하는 일이다. 각 지자체와 공기업 그리고 일반 사업자들은 예술가에게 기본적인 대가를 지급할 능력과 생각이 없다면 일 얘기는 처음부터 꺼내지 말아야 한다.

한편 큐레이터 스스로가 짊어지는 재능기부도 있다. 독립 큐레이터가 문화예술사업 공모에 선정된 전시에서 종종 그런 상황이 발생한다. 간혹 오픈 직전에 전시 예산이 오버되는 경우가 있다. 그렇게 되면 해당 전시의 책임 큐레이터는 엇나간 전시 예산을 참여 작가들이나 평론가 등 함께 추진하고 있는 사람들과 상의하지 못하고 혼자 끙끙 앓다가 스스로 전셋집을 빼 작가들의 작품 운송비와 리플렛 제작비 등을 충당하기도 한다. 상황이 그러니 몇 달 동안 동분서주한 자신의 전시기획 페이는 생각도 못 한다. 당시에는 전시에 영향을 줄까 봐 말도 못 하고 몇 달 후에 만나면 그런 일이 있었다고 말한다. 여전히 당시 참여했던 작가들은 그 사실을 전혀 모르며 계속 남아 있는 카드 할부금 잔액만이 전시기획자의 삶을 씁쓸하게 대변한다. 이렇게 재능기부로 신음하는 상황을 보면, '과연 누구를 위한 재능기부인가?' 생각하게 된다.

이 부분에서 혹여 '기부'의 가치가 훼손되거나, 필자의 의도가 왜곡될까 매우 우려된다. 그래서 부끄럽지만 작은 목소리로 고백한다. 나는 사망한 후에 최대 아홉 사람에게 생명을 선물하기 위해 오래전에 '뇌사시 장기기증'과 '사후 각막기증'을 희망한다는 등록을 한 상태다. 그리고 매달 극빈국의 어린이들을 위해 커피 몇 잔 값의 소액을 자동이체하고 있으며 '옷캔'과 같은 비영리 재단에 의류를 간헐적으로 기부하고 있다. 나의 형편 역시 이 땅의 여느 전시기획자와 다를 바 없지만 타인의 강요가 아닌 '자발적 의지'로 기회가 닿을 때마다 내 형편에 맞는 방식으로 기부에 참여하고 있다.

이 세상은 혼자 살 수 없다. 상황이 여의치 않은 사람들을 돕기 위해 재능, 돈, 물건 등을 기부하는 일은 이 사회에 필요한 덕목 가운데 하나

다. 그럼에도 불구하고 재능기부에 대한 우려를 쓰는 이유는 가까운 큐레이터가 원하지 않은 재능기부로 인해 현재 몇 달째 힘든 생활을 하고 있기 때문이다.

우리나라 청소년들이 선망하는 직업 중 하나이자, 큐레이터들도 자긍심을 갖는 전시기획 일은 한 개인이 상당한 시간 동안 많은 노력과 돈을 들여 익힌 공부를 바탕으로 가능한 일이다. 큐레이터로서 자질을 갖추기 위해 엄청난 시간과 비용을 치르고 활동하는 사람들이 대부분이다. 또한 이 일은 지속해서 공부해야 가능한 일이기도 하다. 이제 미술계 내·외부는 나쁜 대물림을 멈추고, 사회 공동체로서 아름다운 역할을 수행하는 큐레이터의 열정에 정당한 대가를 지급해야 한다.

기록된 큐레이터의 이름과 브랜드

대부분 그렇듯이 나도 영화 관람을 무척 좋아한다. 전시기획이든 책 집필이든 머릿속을 좀 비워야 할 필요가 있을 때 어떻게든 시간을 만들어 영화관으로 간다. 혹여 완성도가 좀 떨어지는 작품일지라도 나름의 즐거움과 많은 이들의 수고로움을 느끼기에 가치 있는 소비라고 생각한다. 관람 후에 엔딩 크레딧Ending credits까지 다 읽고 일어난다. 주연은 물론이고 행인을 연기한 배우들까지 모두 본다. 제작 스텝들 이름도 다 본다. 영화 엔딩 크레딧에는 지난한 제작 과정을 함께해 준 팀원들에 대한 총책임자의 존중과 존경의 문화가 드러난다. 그 동네의 따뜻한 연대감이 느껴진다.

영화제작 현장에 비하면 적은 인원이지만 우리 미술현장에도 여러 사람들의 수고가 있다. 작업실에는 작가가 흘리는 땀이 흥건하고 전시

기획실에는 큐레이터들이 흘리는 땀이 흥건하다. 하지만 전시 관련 홍보물에 막내 보조 큐레이터 이름까지 모두 챙겨 올리는 경우는 많지 않다. 책임 큐레이터 이름을 올리게 된 것도 오래지 않은 일이다. 전시 기획에 참여한 모든 '큐레이터 실명(혹은 별칭) 이력제'의 보편화를 제안한다. 네 가지 긍정성 때문이다.

첫째, 실명 이력제는 누군가에 대한 존재적 기록이다. 큐레이터들은 인생의 청춘기를 전시를 위해 휴일도 반납하며 일한다. 그들의 지성과 감성, 청춘이 전시에 스며든다. 전시에 참여한 모든 큐레이터의 이름을 전시홍보물에 기록하는 건 그가 그곳에 있었다는 존재감을 느끼게 해 주는 매우 의미 있는 일이라고 생각한다. 큐레이터들에게 '정체성Identity'과 '자긍심Pride'을 심어 주는 일로 스스로 가치 있는 존재임을 인식하게 되는 것이다. 전시에 대한 책임감과 주인의식이 생기며 동시에 관람객 서비스를 한 단계 끌어올리는 동반상승으로 이어진다고 생각한다.

둘째, 문화 플랫폼인 전시장에서의 연대감이 생길 수 있다. 때론 미술계 사람들끼리 사석에서 "우리처럼 모래알 같은 인간관계도 없죠"하며 자조적 표현을 하기도 한다. 책임 큐레이터가 전시에 참여한 모든 큐레이터의 이름을 지면에 한 명 한 명 직접 챙겨 올리지 않으면, 즉 손을 내밀어 주지 않으면 연대는 요원하다. 자존감은 어린 시절 가까운 사람들로부터 기틀을 마련하지만 사회에서의 인간관계, 경험 등에 의해서도 형성된다. 끈끈한 유대감은 전시에 활력을 주며 즐거운 일터를 만드는 긍정적 결과로 이어질 수 있다.

셋째, 큐레이터의 '브랜드Brand'화가 가능하다. 실명 이력제가 도입되

면 특정 장르 혹은 주제에 특화된, 독특한 감각을 가진 전시기획자라는 브랜드 형성이 가능해진다. 장기적으로 전시현장에 켜켜이 쌓인 자신의 이름은 곧 그만의 감각적 무늬의 계보이자 아이덴티티가 된다. 나는 영화가 감동적일수록 엔딩 크레딧을 꼼꼼하게 읽는 편이다. 예컨대 의상이 특히 멋있으면 의상 담당자 이름을, 음악이 멋있으면 음악 담당자 이름을 놓치지 않고 본다. 언제고 전시와 영화를 융합할 날이 온다면, 고유한 감각적 무늬를 가진 '그 사람'을 섭외하고 싶기 때문이다. 그리고 계속 그의 작품들을 보고 싶기 때문이다.

넷째, 한국의 미술 전시사展示史에서 불순한 전시기획자들에 대한 정화 장치가 될 수도 있다. 특정 전시를 관람하는 중에 어디선가 "이 전시, 생각보다 수준이 좀 떨어진다"라는 관람객의 작은 말소리가 들리는 때가 있다. 전시 수준이 형편없을 때다. 특히 해외 블록버스터 전시에서 몇 번 들었다. 문제는 일반 대중은 우리나라에서 열리는 모든 전시를 큐레이터가 만드는 줄 안다는 것이다.

전시기획 현장에는 세 부류의 사람이 있다. 큐레이터Curator, 딜레탕트Dilettante, 문화예술사업자Business다. 큐레이터는 시각예술의 흐름과 의미를 짚어 내며 진정성을 바탕으로 전시기획에 전문적인 지속성을 갖는다. 딜레탕트는 비직업적이지만 미술을 애호해 전시회를 만드는데 내용이 좀 어설프고 수년 내에 전시기획에 한계를 드러내며 스스로 떠난다. 문화예술사업자는 미술전시를 통한 사업을 추구한다. 모든 진행 과정에 손익을 계산하며 때론 자극적 전시를 만들기 위해 특정 작가와 작품을 신화화하는 모습까지 발견된다.

이 세 부류가 진행한 전시는 당연히 내용의 깊이가 다를 수밖에 없

다. 전시에 대한 미학적 추구와 전시의 방향 설정에서 열정의 온도 차이가 보인다. 큐레이터 실명 이력제는 시각예술 분야에 진정성을 갖고, 지속적으로, 시간을 이겨 내는(견뎌 내는) 큐레이터들의 '살아 냄의 기록'이 될 수 있다.

큐레이터의 생활을 위한 물리적 원동력인 페이는 사회적으로 시간이 좀 걸리겠지만, 정신적 원동력이 될 실명 이력제 보편화는 미술계 내부에서 적극적으로 추진해야 한다. 척박한 한국 미술계에서 오늘도 열정적으로 일하는 큐레이터들을 한 명 한 명 안아 보며, 이 지면을 정리한다.

제2전시실 **창의적 관계의 생명력, 융합**

파노프테스의
문외한,
대중의 재발견

"저는 예술과는 대척점에 서 있다고도 볼 수 있는 공학 분야에서 일하고 있습니다. (중략) 관장님의 책을 보고 배움을 얻은 부분은 제가 미술계에 문외한이라 너무 많아서 나열할 수가 없고⋯⋯"라는 메일을 어느 독자분께 받았다.

언제나 나의 관심과 연구는 '일반 대중과 함께하는 미술'에 있다. 그래서인지 일반 대중에게 메일을 받는 횟수도 많은 편이다. 그림은 개개인이 마음으로 느끼는 게 진짜라며 미술과의 만남을 격려하고 있지만 그럼에도 대중은 미술을 어려워하고 자신을 대부분 '문외한'이라고 소개한다. 독자의 수줍은 고백에 나는 "괜찮습니다, 저도 공학에 문외한인걸요"라고 답장을 드린다. 정말이지, 나는 공학뿐 아니라 회계·경영·음악 등 여타 분야에 전문적 지식이 없는 사람, 즉 다른 분야의 문외한이다. 21세기 다원주의 사회를 살아가는 대중에 대한 재발견이 필요해 보인다.

지금, 여기, 문외한의 현실

동시대 대중의 감각이 매우 분주해 보인다. 그들을 보면 파노프테스 백 개의 눈을 가진의 아르고스Argos가 떠오른다. '널리 보는 자' 아르고스는 결코 잠들지 않는 눈을 가진 거인이다. 멀티태스킹이 가능한 컴퓨터와 스마트폰 등 급변하는 첨단 디지털 기기와 그것들이 쏟아내는 다양한 정보량에 노출된 대중은 자신도 모르게 많은 눈을 갖게 된 것 같다. 전시장 바깥의 대중은 지금, 어디에서, 무슨 경험을 하며 눈빛을 반짝이고 있을까?

먼저 '뮤지컬 공연'에서 수많은 대중의 반짝이는 눈빛을 본다. 오랫동안 뮤지컬 기획에 집중해 온 지인에 따르면 우리나라 뮤지컬 시장은 이미 포화상태라고 할 만큼 급성장했다고 한다. 그곳엔 미술계는 상상도 못 할 대중의 열광이 있다. 공연 무대는 물리적으론 한정된 공간이지만, 그 위에서는 관객의 마음을 유혹하기 위해 고심한 공연기획자와 배우들의 노력이 그대로 드러난다. 공연 내용에 따라 한 씬Scene에도 여러 개의 공간이 입체적으로 동시에 연출되는데, 수직적 세트와 수평적 세트의 치밀한 움직임을 통해 내용의 감정 곡선까지 표현될 정도다.

각각의 배우는 그 자체로 완벽한 하나의 작품이 된다. 그런데도 혼자 도드라지지 않고 뮤지컬이 지향하는 궁극적 미를 보여 주기 위해 노래와 춤으로 감정을 표현한다. 무대 밑 오케스트라 팀도 웅장하고 아름다운 연주로 혼연일체를 이룬다. 물론 뮤지컬 공연의 감동은 전시 작품의 감동과는 분명 다르다. 때론 치밀한 플롯을 전개하는 부분에서 한계를 보이기도 한다. 그런데도 노래라는 매체를 통해 인간이 지닌 가장 극한 내면의 희비극을 보여줌으로써 대중의 감정을 고조시키며 객

석을 열광의 도가니로 만든다. 공연이 끝나도 금방 자리를 떠나지 않고 마치 관객 모두가 공연예술 평론가처럼 왁자지껄 다양한 의견을 나눈다. 뮤지컬 관람 티켓은 (특별행사 할인가도 있지만) 일반적으로 8만 원부터 14만 원 사이다. 전시 티켓을 생각하면 엄청나게 비싼 편이다. 모 일간지의 조사 발표에 의하면, 그럼에도 좋은 뮤지컬은 두세 번씩 다시 보는 관객이 40%에 달하고 있다. 감동이 크다면 고액의 티켓을 기꺼이 두 번 세 번 구매하며 먼 길도 마다하지 않고 즐겁게 나서는 게 지금 우리나라 관객이다. 정말이지, 그곳의 시청각적 소통이 항상 부럽기만 하다. 최근엔 관객이 직접 공연에 참여하는 '홀로그램 액션 인터랙티브 뮤지컬 쇼'도 등장했다. 다각도의 노력을 아끼지 않는 공연예술의 장에서 대중의 감각이 날로 진화 중이다.

또한 '키덜트Kidult 문화'에서도 반짝이는 대중의 눈빛을 본다. 키덜트는 성인이 되어서도 동심의 장난감을 비롯해 즐거웠던 기억과 익숙한 특정 대상을 찾아 즐기는 성향자다. 키덜트 대중은 행복했던 동심의 과거를 다시 소환해 주는 대상들—게임, 영웅 캐릭터, 변신 로봇, 만화영화 등—에 기꺼이 지출을 감행하며 물리적 이동 거리 따위는 개의치 않고 전시장, 장난감 가게, 카페 등을 찾아다닌다. 현재 대기업부터 골목상권에 이르기까지 과거 회귀적 욕구들을 충족시키려는 대중문화 시장이 급부상하고 있다. 최근 20~30대들이 열광했던 '포켓몬 고' 게임 역시 그들이 유치원과 초등학교 시절 열광했던 동심의 게임이다.

롯데 에비뉴엘 아트홀의 〈아니마투스ANIMATUS〉2015 전시에서도 키덜트 성향의 관람객들을 볼 수 있었다. 벅스 버니, 구피, 도널드 덕, 톰과 제리 같은 애니메이션 캐릭터들이 뼈대만 있는 해골로 구현되어 앙증

맞은 동작으로 전시됐다. 해당 작가 이형구는 실제의 토끼, 개, 오리 등을 생물학적, 해부학적으로 탐구해 작품을 완성했다. 나 역시 전시를 관람하면서 자연스레 즐거워지는 경험을 했다. 그곳은 더 이상 전시장이 아니었고 나는 중년이 아니었다. 흑백 TV를 통해 톰과 제리를 보던 안방이었고 어린 소녀였다. 시공간을 넘어선 행복이었다. 그날의 전시는 관람객의 감정에 어떤 동요를 일으키기에 충분했다. 주위의 다른 관람객들도 과거 회귀적 콘텐츠 속에서 동심으로 돌아가 환호하고 있었다.

한편 '지식탐구욕이 강한 대중'의 반짝이는 눈동자들을 본다. '감각 순응성과 지식의 반감기에 대한 경계'에서도 언급했듯이, 요 몇 년 사이 전시장에는 지적 호기심이 많은 관람객이 부쩍 늘었다. 미국의 심리학자 에이브러햄 매슬로우Abraham H. Maslow, 1908~1970의 '욕망의 분류'가 흥미롭다. 그는 "일반 서민들은 물적 권위를 욕망하는 경향이 있고 지식인들은 지적 권위를 욕망하는 경향이 있다"고 했다. 서민들은 돈과 권력에 강한 관심을 보이고 지식인들은 높고 깊은 지식에 강한 관심을 보인다는 것이다. 그의 주장이 옳고 그름을 떠나서, 실제로 전시장에 지식탐구자들의 방문이 많아졌음을 느낀다. 스스로를 미술 문외한이라고 말하지만 미술 외적 관심과 공부는 상당한 수준이다. 그들은 미술 관련 공부를 하지 않은 상태에서의 전시회 관람이 성급하다고 생각한다. 그래서 먼저 논문 준비하듯 면밀한 자기 주도적 학습을 통해 동서양 미술사를 공부하고 자신이 생기면 전시를 보러 오는 경향이 있다. 그들은 은근슬쩍 자신이 공부한 책의 저자들이 유명한 미술계 인사들박사, 교수 혹은 관련 분야 고위직 공무원이라며 꽤 밀도 있는 공부를 했음도 드러낸다. 그러고는 자신이 오랫동안 몸담았던—물리학, 경제학, 의학 등—

영역의 핵심 이론이나 개념어를 소개하면서 미술계에도 유사한 개념이 있는지를 묻는 성향이 있었다. 대답하는 큐레이터의 지식이 풍부해 보이면 고개를 끄덕이면서 경의의 눈길을 보낸다. 그리고 취향이 비슷한 사람들끼리 동호회를 만들어 미술 강의를 의뢰하기도 한다. 지식탐구욕으로 미술을 보는 대중의 눈이 반짝인다.

이처럼 신자유주의 시대의 다양한 문화가 양산한 관람객들이 전시장으로 오고 있다. 그들 미술 문외한들은 백 개의 눈을 가진 아르고스가 되었다. 큐레이터에게 작품이 성찰의 대상이라면 대중은 관찰의 대상이다.

'팝콘 브레인'과 인간의 욕구

전시장 밖 세상은 대략 6개월 주기로 디지털 기능들이 최첨단으로 업그레이드되는 모양새다. 이러한 급격한 사회 흐름 속에 대중의 감각은 자극적이고도 세련된 대중문화와 최첨단 기기의 스케일과 속도에 여과 없이 노출되고 있다. 대중은 기꺼이 경험한다. 하지만 미술현장에서는 다양한 최첨단 기기의 업그레이드 현상이 반갑지만은 않다. 팝콘이 터지듯 크고 강렬한 자극에만 뇌가 반응하는 '팝콘 브레인Popcorn Brain' 현상이 전시기획을 난처하게 하기 때문이다.

최근 수년 사이에 더 강렬한 자극을 원하는 동시대인의 감각이 시각예술전시의 심미적 자극 앞에선 만족하지 못하는 현상이 목격된다. 예전 전시들은 웬만하면 최소의 자극량인 '자극역'으로도 관람객의 감각을 만족시킬 수 있었지만, 현재는 자극의 최대치인 '자극정'으로도 관람객의 감각을 만족시키기 어렵다. 전시실을 둘러보는 관람객의 눈빛

과 표정이 모호하고 엉거주춤해졌다. 관람객의 감각이 전시에 집중하지 못하고 있음이 드러난다. 인간의 감각은 길들고 순응하기 마련이다. 멀티태스킹 삶에 익숙해진 뇌가 아날로그적 전시 환경에는 무감각해지고 반응도 신통치 않은 것이다. 그래서 시각예술 전시장은 최첨단 과학기술을 마냥 좋아할 수만은 없다. 전시 분야 중에 미디어아트만이 첨단과학의 날개를 달고 일부 관람객과의 관계에서 호시절을 누리고 있다. 그래서인지 엔터테인먼트 전시가 많이 늘었지만, 그런 전시들 또한 막강한 디지털 기술을 적용할 자신이 없다면 아니함만 못하게 되고 있다.

그렇지만 절망할 필요는 없다고 본다. 관람객들이 미술을 통해 감각적 자극만을 추구하기 위해서 전시장으로 오는 건 아니니 말이다. 사회는 어떻게 보면 '욕구'를 중심으로 돌아가고 지탱되는 시스템이다. 인간이 살아가는 데 가장 기본이 되는 요소 중 하나가 욕구라고 볼 때, 인간의 본성에 도사리고 있는 욕구가 소실되지 않는 한 대중은 전시장으

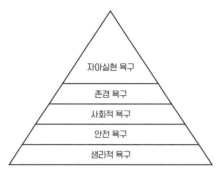

매슬로우의 '인간의 욕구 5단계'

로 올 것이다.

인간의 욕구를 강도와 중요성에 따라 5단계로 분류한 매슬로우의 '인간의 욕구 5단계' 이론은 흥미로울 뿐더러 어느 정도 설득력도 있어 보인다. 그는 인간의 욕구 중 배고픔과 목마름에 대한 '생리적 욕구'를 피라미드 구조에서 제일 밑 단계로 본다. 그 생리적 욕구가 채워진 후에 인간은 위험 요소로부터 자신을 보호하려는 '안전 욕구'를 가지게 된다. 안전 욕구 위 단계에는 타인에게 자신이 어떻게 보이는지를 중시하며 지적으로 월등해 보이는 집단에 속하고 싶어 하는 '사회적 욕구'가 존재한다. 그 위로 사회와 타인으로부터 인정받고 싶어 하는 '존경 욕구'가 자리하고, 마지막으로 피라미드의 제일 위 단계에 자기 삶에 대한 '자아실현 욕구'가 있다고 본다.

일반 대중이 전시장에서 미술을 경험하고자 하는 근원에는 사회적 욕구, 존경 욕구, 자아실현 욕구가 작용한다고 볼 수 있다. 적지 않은 수가 미술에 대한 순수한 지적 호기심 못지않게 미술적 우아함 속에서 자신의 위치 확인과 자아실현의 욕구를 충족시키기 위해 전시장을 찾는다. 문화나 경제적인 수준에 따라서 다소 차이가 있고, 계층에 따라 좋아하는 문화가 다르더라도 말이다. 그만큼 미술은 감각, 감성, 지성, 욕구 등으로 구성된 매력적 대상이다.

여기서 큐레이터가 잊지 말아야 할 것은 전시장으로 향하는 관람객의 감각, 감성, 지성은 미술이라는 장르의 특성에 대해 자비가 없다는 것이다. 그들은 호기심과 욕구를 자극하고 만족시키는 내용에 냉정하게 반응한다. 어쨌거나 신자유주의 시대에는 '대중과 동행하기', '대중 모셔오기'가 점점 더 쉽지 않아졌다는 걸 오랜 시간 다양한 전시기획

과 예술경영 현장에서 경험하고 있다.

큐레이터들이 일할 때 애플의 아이폰, 구글의 유튜브 같은 기기와 웹사이트를 유용하게 사용하고 있는 모습을 본다. 앞으로는 두 기업의 최첨단 기기와 정보 시스템뿐만이 아니라 그들의 정신, 즉 애플사의 '다르게 생각하라Think different'와 구글사의 '상상할 수 없는 것을 상상하라Imagine the unimaginable'라는 캐치프레이즈를 책상 앞에 붙여 놓고 전시기획에 대한 자기 생각과 상상에 유용한 자극제로 활용해야 할 것 같다. 잠들지 않는 감각과 욕구를 지닌 대중을 맞이하자면 큐레이터도 잠들지않고 먼저 생각하고, 다르게 생각하며, 상상할 수 없는 것을 상상해야하니 말이다.

관람객의 노령화

전시장에는 두 개의 시계가 돌아간다. 현재의 시간과 가까운 미래의 시간을 가리키는 시계다. 큐레이터들은 몸은 현재의 공간에 두고 시선은 가까운 미래에 두고 일하는 사람들이다. 빠르면 6개월, 길면 1년에서 2년 후의 전시 오픈 날을 향해 달려간다. 간혹 "오늘이 며칠, 무슨요일이지?" 묻게 되는데 옆에서 일하던 큐레이터 역시 선뜻 답하지 못할 때가 있다. 그래서인지 정작 현재의 보편적 현상에 대해서는 인식이더딜 때가 있다. 지금 급속도로 진행되는 사회의 고령화 현상도 그런경우다. 유엔은 65세 이상 인구가 총인구에서 차지하는 비율이 7% 이상일 때 고령화 사회로 분류한다. 한국은 2020년 65세 이상 노인 인구비율을 13%로 예상한다. 저출산과 고령화 어젠다는 국가 존립의 심각한 문제가 된 것이다.

내가 보기엔 큐레이터의 전시장 운영 시스템에서도 인구의 고령화 현상은 강 건너 불구경이 아닌 대책이 필요한 문제다. 인구의 고령화는 관람객들의 고령화를 의미한다. 수십 년간 한국 전시장을 방문한 관람객 형태를 살펴보면 가족, 연인, 중년층의 사회적 모임, 그리고 초중고 단체관람 학생들이 많았다. 전시의 내용에 따라 특정 연령대가 집중되기는 하지만 그래도 전시장의 충성 관람객 연령대는 주로 미술에 대한 순수한 애정과 관심이 높은 '2050'세대였다. 하지만 출산 기피, 인구 감소 현상과 맞물려 도래할 100세 시대에는 전시장 관람객 역시 고령화될 수밖에 없다.

그렇다면 큐레이터들의 주요 연령은 어떻게 될까도 생각해 본다. 현재 우리나라 큐레이터 연령대는 20~30대 젊은 층이 많은 편이다. (필자와 같은 중년의 전시기획자가 많지 않은 이유는 무엇보다도 예술계 종사자들의 복지에 대한 사회적 무관심과 그로 인한 현실적인 문제로 도중 하차할 수밖에 없기 때문이다.)

특별한 변수가 없는 한은 고령화 사회에서도 큐레이터는 '유동성 지능Fluid Intelligence'이 높은 20~30대일 가능성이 크다고 생각한다. 젊은 연령층은 다른 연령대에 비교해 불가능한 상황을 가능하게 바꾸고 닮음이 아닌 다름에 대한 의지가 높으며, 오래된 관습을 전복하는 미술의 힘에 매혹되는 경향이 있기 때문이다. 생각해 보면 미술의 고유한 에너지는 인간의 청년기 속성과도 유사해 보인다. 어쨌든 노령화 사회에서도 큐레이터들은 20~30대 젊은이들이라 예상해 볼 때 대다수일 노령 관람객과의 시각적 소통에 문제가 없을지 생각해 보게 된다. 우리는 지금도 일상에서 세대 간 정서적 차이로 인한 소통의 거리를 실감하니

말이다. 사실 살아온 연륜이나 생물학적 특성으로 인한 세대 차이는 당연하기도 하다. 고령의 관람객은 수십 년 동안 쌓은 다양한 경험을 가지고 있다. '노인 한 명이 죽으면 도서관 하나가 사라진다'라는 말이 있듯 중장년과 노인세대는 경험과 판단력, 경륜이 최대 장점이다. 반면 동시대 산물을 빠르게 인식하고 응용하는 순발력에서는 젊은 큐레이터가 매우 우월하다. 일반적으로 젊은 세대는 활동적이고 창의적인 장점이 있다. 젊은 큐레이터에게 고령 관람객은 어쩌면 이해 못 할 '보수'들이지만, 그들에게도 피 끓는 진보의 청년 시절이 있었다는 것과 나 또한 곧 노인이 된다는 걸 생각하면 서로 이해 못 할 것도 없어 보인다. 바로 지금, 큐레이터들은 사회의 노령화 현상을 보며 지금과는 다른 차원의 '사회에서의 전시장 역할'을 준비해야만 한다. 관람객으로서의 노령 인구, 중장년의 특성과 그들이 관심 가질 전시 주제는 무엇이고 그들의 감성과 감각적 특징은 무엇인가에 대한 다각적 공부가 필요하다. 전시공간의 경영은 제2의 인생 학교, 인생 2모작이라는 사회의 대안적 역할 기능을 준비해야 한다.

파노프테스적 문외한인 대중의 재발견은 곧 급변하는 동시대 흐름에 노출된 대중의 감각과 욕구의 사다리를 오르내리며 미술 밖 세상과 경쟁을 예고한다. 대중과 큐레이터의 관계는 아르고스와 헤르메스처럼 참 모호하다.

《즐겁게 미친 큐레이터》에 대한 독자의 편지

앞서 짧게 소개한 메일을 독자분께 정식으로 허락을 구하고 그대로 올린다. 큐레이터들이 생각해 볼 만한 대중의 목소리이기 때문이다.

From: "윤근식"<h*******@naver.com>
Subject: 《즐겁게 미친 큐레이터》잘 읽었습니다.

안녕하세요!

관장님이 저술하신 책을 읽은 윤근식이라고 합니다.

미술동네에 대해서 제가 알지 못했던 것을 많이 깨우칠 수 있었고, 공감

가는 부분도 좋았기에 감사의 뜻과 간략한 소감의 글을 드립니다.

저는 예술과는 대척점에 서 있다고도 볼 수 있는 공학 분야에서 일하고 있

습니다.

최근에 업무 관계로 미국 보스턴 근처에서 50여 일을 머무르게 되었습니

다. 보스턴 소개 책자에 가 봐야 할 명소 중 하나로 Museum of Fine Art가

있었고 주말에는 여유가 있어서 미술관에 갔다가 내친김에 보스턴 뉴스트

리트에 모여 있는 갤러리들도 한번 쭉 둘러보았습니다. 그러다가 Elisabeth

Estivalet란 분이 그린 그림을 보고 따뜻한 색감이 좋아서 하나 사서 집에

걸어 놓으면 좋겠다고 생각했지만 감히 구매는 하지 못했습니다.

그림 가격에 대해서 잘 알지 못했고, 한국에서도 사 본 적 없는 그림을 잠

깐 체류하는 미국에서 사면 안 될 것 같아서였습니다. 이런 경험을 했던

차에 관장님의 책이 눈에 띄어 주저 없이 읽게 되었습니다.

책을 읽고서 참 많이 배웠습니다.

그리고 미국에서 그림을 안 사길 참 잘했구나 하는 안도와 함께 지금부터라

도 아이들이랑 미술관과 화랑을 많이 다녀야겠구나 하는 다짐도 했습니다.

관장님의 책을 보고 배움을 얻은 부분은 제가 미술계에 문외한이라 너무

많아 나열할 수가 없고, 크게 공감했던 부분을 두 가지만 말씀드리겠

습니다.

첫째는, 짧은 제 경험이지만 미국의 갤러리들은 접근성이 좋고 방문이나 관람이 부담 없이 편안했습니다. 그리고 그곳에 근무하는 분들도 여유와 미소가 가득했습니다. 원래 미국 사람들이 미소가 많지만 갤러리에 계신 분들의 마음에서 우러나오는 것이 느껴지는 미소였습니다.

그리고 한번은 학생으로 보이는 사람이 자기가 스케치한 것을 가지고 와서 토론하는 광경도 보았습니다. (물론 사전에 얘기할 시간이 있는지 조심스럽게 묻고 시작했습니다.) 우리나라에서도 이렇게 누구나 쉽게 접근할 수 있도록 해 주시면 좋겠습니다.

둘째는, 꼭 큐레이터가 아니라도 직업인이라면 누구나 가져야 할 자세에 대한 겁니다. 자기가 맡은 직무에 대해서 프로 근성을 가지고 야무지게, 직무에 관련된 새로운 것을 계속 습득하는 것은 어떤 일을 하든지 필요한 덕목입니다.

예술가든 엔지니어든 업으로 하는 일은 모두 같은 것 같습니다. 이 책을 읽고서 바로 아내한테 일독을 권했습니다. 앞으로 지인들에게도 권할 생각입니다.

좋은 책을 써 주신 데 대해서 감사드립니다.

그리고 잠깐 언급했지만 앞으로 시간을 만들어서 미술관이나 갤러리를 많이 드나들도록 하겠습니다.

감사합니다.

* 게재를 흔쾌히 허락해 주신 윤근식 선생님께 이 자리를 통해 감사의 마음을 전합니다.

창의적
놀이로서의
전시 기능들

네덜란드 역사가 요한 하위징아Johan Huizinga, 1872~1945는 최초로 놀이의 개념을 학문 연구 영역으로 진지하게 끌어들였다. 그는 저서《호모 루덴스》를 통해 인간을 '놀이하는 존재'로 규정했다. 놀이는 '여러 사람이 모여서 즐겁게 노는 모습이나 활동'으로 나타난다. 놀이와 전시의 거리가 멀지 않아 보인다. 둘 다 궁극의 수준에서는 인간 신체와 정신 활동의 창조적 기쁨을 경험할 수 있기 때문이다. 미술전시가 인간의 유희적 본성을 충족시키는 창의적 놀이가 되는 과정엔 어떤 설계가 있을까?

선택과 집중의 전시 유형들

창의적 놀이로서의 전시 설계는 '전시 기능'을 명확히 설정하는 것이 우선이다. 주목표 관람객은 누구이며, 그들이 전시를 통해 무엇을 경험했으면 좋겠는지, 전시를 이끌 정신적 지표를 찾아 사색을 거듭해야 한다. 그리고 이 전시회만이 가지고 있는 고유한 특징을 개발해야 한다.

● 창의적 놀이로서의 전시 설계는 '전시 기능'을 명확히 설정하는 것이 우선이다. 주목표 관람객은 누구이며, 그들이 전시를 통해 무엇을 경험했으면 좋겠는지, 전시를 이끌 정신적 지표를 찾아 사색을 거듭해야 한다.

영국 박물관 디자인 컨설턴트 마이클 벨처Michael Belcher의 저서《박물관 전시의 기획과 디자인》에 담긴 주장은 상당수 지식 반감기의 영향을 받고 있지만, 몇몇 주장은 아직도 유효하고 공감이 간다. 다음은 마이클 벨처의 스타일을 빌어 전시를 분류한 것이다. 전시 설계는 감성적 전시, 교훈적 전시, 엔터테인먼트 전시, 에듀테인먼트 전시로 나눌 수 있다.

감성적Emotive **전시**　　관람객의 감정에 호소하는 전시로 감정을 특정 방향으로 자극하는 심미적Aesthetic 전시와 환기적Evocative 전시로 분류할 수 있다. 심미적 전시는 심미적 성찰을 전제로 관람객의 감정에 의해 조절되는 형이상학적 인식의 한 형태로, 대부분의 미술관과 갤러리들

이 자주 기획하는 전시다.

〈조덕현 꿈〉일민미술관, 2015 전시도 관람객의 꿈을 점검해 볼 만한 심미적 전시였다. 꿈 이야기가 다큐멘터리 픽션처럼 구성되었는데 소설가 김기창과 협업한 결과이기도 했다. 진행 형식은 조덕현의, 조덕현에 의한, 조덕현을 위한 전시로, 조덕현 작가가 영화배우를 꿈꾸었던 고인 조덕현의 꿈을 현존 배우 조덕현의 얼굴을 통해 스토리로 만들었다. 작가 특유의 기법인 연필로 낡은 초상 사진을 평면에 옮긴 작품과 동영상 등을 통한 꿈의 변주를 관람하자니 개인적으로 두 꿈이 생각났다. 먼저 동영상 속 노인이 기침 때문에 잠자리에서 계속 뒤척이는 장면이 있는데 그걸 보면서 2012년 소천하신 나의 아버지가 떠올랐다. 10여 년 병중에 계셨던 아버지도 고통스러운 기침 때문에 숙면을 하지 못하셨는데 그 아버지의 이루지 못한 '공부하고 싶었던 꿈'에 닿았다. 관람 후 아버지 생각에 며칠 동안 가슴이 아팠다.

심미적 전시는 '한 대상을 미학적으로, 즉 감각을 가지고 성찰한다는 것은 인간에게 어떤 의미가 있는가?'에 대한 큐레이터의 사색의 깊이와 방향이 중요하다. 심미적 작품에 대한 기준은 사람마다 다르므로 '사회적으로 통용되는 미적 기준에 부합하는 작품' 선정은 전문가 집단―큐레이터, 미학자, 평론가 등―이 인정하고 동의한 기준에 따른다. 하지만 우리나라 전시현장의 현실은 예산 문제로 대부분 전문가 집단보다는 큐레이터와 전시장 경영인에 의해 작품이 선정된다. 그러므로 큐레이터의 지속적인 '미학'적 공부가 필요하다.

환기적 전시는 박물관·미술관에서 지향하는 전시로 관람객의 감성 자극을 목표로 '특수한 분위기'를 재현하는 전시다. '인간의 경험을 나

눈다'는 개념을 전제로 다른 문화와 다른 시대에도 인간의 삶은 기본적인 부분에서는 아주 다르지 않음을 경험하게 하는 것이 중요하다. 이 전시의 경우는 잘하면 성공이지만 어설프면 안 하는 것만 못하기 때문에 큐레이터가 확실한 자료 연구를 기반으로 디테일한 부분까지 허점이 노출되지 않도록 완벽하게 연출하는 것이 중요하다.

프랑스 장식예술박물관 특별전 〈파리, 일상의 유혹〉예술의전당 디자인관, 2014도 환기적 전시였다. 18세기 파리 귀족들의 일상을 공간별로 구현했는데 저택의 현관, 귀족들의 침실, 화장실, 여자들의 독서 공간, 부엌 등이 실제로 사용했던 장식품과 함께 재현됐다. 완벽한 것은 아니었지만 나름 관람객들에게 18세기 파리 귀족의 저택을 방문한 것 같은 경험을 주기 위해 노력한 게 느껴졌다.

최근 한국은 대기업 문화 사업을 중심으로 VRVirtual Reality: 가상현실을 접목한 디지털 체험 공간이 많아지는 추세다. 시뮬레이터 차를 타고 모험 영상을 즐기기도 하고, 안전체험 테마파크에서는 풍수해와 산불을 간접 경험해 보는가 하면, VR 역사체험 시설까지 등장했다. 동시대의 환기적 전시는 실감 나는 재현을 위해 첨단 기술력이 중요한 도구가 될 것으로 보인다. 거대 자본과 기술력을 앞세운 대기업의 전시와 비교되기 쉽다는 점에서 조심스럽게 접근해야 한다고 생각한다.

교훈적Didactic 전시　　정보 전달을 위주로 하는 전시다. 박물관·미술관에서 주로 진행하는 전시로 관람객의 지적 호기심을 자극해야 한다. 교육을 목적으로 하는 미학적 인식이니만큼 관람객의 이성적 탐구와 학습을 위해 큐레이터는 전시물 관련 연구기관과 관계를 맺고 접근하

는 것이 중요하다.

〈보존과학, 우리 문화재를 지키다展〉국립중앙박물관, 2016은 좋은 교훈 전시였다. 1976년부터 현재까지 40년 동안 우리 문화재의 보존을 위해 쏟아 온 노력과 성과를 잘 보여 주었다. 보존과학이 되살려 낸 우리 문화재들을 전시한 프롤로그 전시공간, 우리 문화재의 재료와 제작 기술, 병든 문화재를 치료하는 Open Lap 공간, 그리고 문화재에 영향을 미치는 환경인자와 관리방안 공간을 구현했다. 에필로그에서는 40년 아카이브를 전시했다. 관람객은 손상된 문화재의 복원 과정을 보며 귀중한 문화재의 가치와 의미 그리고 보존과학자들의 아름다운 역할을 경험할 수 있었다. 그래서인지 성인 관람객과 가족 단위 관람객이 많았다.

교훈적 전시로선 전시품에 대한 라벨, 해설 가이드, 카탈로그 같은 보충수단이 조금 부족하다고 느꼈지만 Open Lap 공간에서 실제 보존 처리하는 과정을 직접 볼 수 있도록 기획한 점은 매우 신선했다. 유익한 교훈적 전시였다고 생각한다.

엔터테인먼트Entertainment **전시** 관람객의 즐거움을 목표로 '놀이'의 성격을 띤 전시다. 주로 문화사업자들이 특정 공간을 대관해 진행하는 경향이 있다. 관람객이 세계 명화의 일부가 되어 사진을 찍는 트릭 아트 전시나 유명 연예인과 위인의 밀랍인형 박물관 전시가 이에 속한다. 콘셉트에 따라 관람객도 다양하고 호응이 좋은 편이다. 최근 방송사들과 대형 연예기획사들이 인기 프로그램과 연예인을 앞세워 대형 엔터테인먼트 전시를 진행하는 추세다.

교육 심리학에서는 창의적 놀이를 개발적 측면에서 매우 중요하게

본다. 물론 "전시의 정체성은 작품 감상이다"라며 일부 큐레이터는 난색을 보이겠지만 동시대 대중의 감각과 경험은 유쾌하고 유익한 엔터테인먼트적 전시에 매혹당하고 있음을 목도하고 있다. 많은 미술관과 갤러리는 인적 자원과 기술력에서 우월한 위치에 있는 문화사업자들을 따라갈 수 없다. 큐레이터의 참신한 아이디어로 창의적인 놀이로서의 전시를 기획하는 수밖에 없어 보인다.

에듀테인먼트Edutainment **전시** '교육'적 요소와 '놀이'적 요소를 융합한 전시로 유익한 내용을 즐겁게 체험하도록 유도하는 전시의 형태다. 백화점들도 '체험을 판다'며 문화 소비를 선언하고 있는 시대다. 일부 백화점은 화훼 도구를 팔기 위해 매장 바로 앞에 텃밭을 만들어 분양하고 주방용품을 파는 매장 옆에 레스토랑을 만들어 음식을 파는가 하면, 운동기구를 팔기 위해 운동장까지 만들어서 공간을 대여하고 있다.

감성적 전시, 교훈적 전시, 엔터테인먼트 전시 같은 각각의 전시도 물론 좋지만, 이들 서로를 잘 융합한 전시기획들이 동시대 미술 전시 경영에 적극적으로 등장할 필요가 있다.

〈밥상지교飯床之交〉국립민속박물관, 2015.12~2016.3는 좋은 에듀테인먼트 전시였다. 한국과 일본의 음식이 지난 100여 년 동안 서로 영향을 주고받으며 토착화·현지화 되는 과정을 즐겁게 체험할 수 있었다. 밥그릇을 들고 젓가락으로 먹는 일본 사람과 밥그릇을 상 위에 놓고 숟가락으로 먹는 한국 사람을 대비시킨 영상을 보며 입장하면 어느덧 한·일 두 나라의 음식점에 들어서게 된다. 한편에는 한국의 1970~80년대 인기 경양식집을 재현해 놓아 관람객이 손님이 되어 사진을 찍을 수 있었고,

다른 한편에선 일본의 이자카야와 고깃집 풍경을 담은 영상이 전시실 벽을 이용해 입체적으로 펼쳐져 시공간을 초월하는 경험을 할 수 있었다(실제로 매주 수·일요일 3시에 셰프가 전시장에서 요리 시연도 진행했다).

또한 과거 주부들이 열광했던 일제 전기밥솥과 곤로, 싱크대는 물론이고 조미료, 간장 같은 식재료들도 진열되어 있었다. 그리고 당시 언론이 소개했던 음식 조리법 기사를 비롯해 다양한 음식 자료들이 전시되었다. 전시실에 설치된 친근한 노란 냄비의 뚜껑을 열면 뜨거운 음식 대신 흥미로운 동영상을 볼 수 있었다. 마지막 공간에서는 식료품 상점을 재현해 놓았는데 라면이나 비빔밥 같은 제품을 계산대로 가져가 바코드를 찍으면 관련 음식 정보를 보여 주었다. 전시의 화룡점정이었다. 그야말로 관람객들에게 한·일 음식문화에 대한 교육과 놀이를 동시에 제공한 맛있는 전시회였다.

각 전시는 그 기능은 다르더라도 결국 관람객을 위한 창의적 놀이의 시간이다. 영국 정신분석가 도널드 위니콧Donald W. Winnicott, 1896~1971은《놀이와 현실》에서 "놀이는 자기표현, 창의성 연습, 성장 경험을 하게 함으로써 한 개인을 심리적으로 탄생시키는 중요한 기제"라고 했다. 생각할수록 전시와 놀이의 거리는 가까워 보인다.

작가의 유명성과 작품의 진정성

하위징아는 놀이의 본질을 예술 활동에까지 연결했다. "놀이는 문화의 한 요소가 아니라 문화 자체가 놀이의 성격을 띤다"고 하면서 "놀이와 예술의 유사성을 강조하다 보면 양자 간의 경계가 모호해진다"고 하였다. 전시회도 아이들의 놀이처럼 '특정의 규칙'이 존재해 보인다.

이 지점에서 작가의 유명성에 기댄 전시에 관해 이야기하려고 한다.

미술현장에는 종종 "이번 전시회 꼭 보러 오세요. 유명한 OOO 작가님도 참여하셨어요."라거나 "그 유명한 OOO 작가님을 소개합니다" 같은 말이 오가곤 한다. 오랜만에 만난 어떤 작가는 취중에 "선생님을 몇 년 전에 만났을 때, 저는 이미 유명했었습니다"라고 말하기도 했다.

미술계 인사가 일반 대중에게 '유명하다'는 것, 진심으로 축하해 줄 만한 일이다. 현란한 대중문화 속에서 순수미술 행위로 대중의 시각과 감정을 동요시키기까지는 얼마나 고단한 시간이 있었을 것인가. 그들의 지난한 세월이 뼛속까지 와 닿는다. 하지만 작가의 '유명성'이 작품의 '진정성'과 비례할까? 전시에 있어서 작가의 유명성에 대해 생각해 보게 하는 상황을 왕왕 만나곤 한다.

무엇보다도, 유명 작가의 작품이 전시 주제에 부적합해 보일 때다. 작품과 주제의 연관성 찾기가 어렵기 때문이다. 더구나 그 작품을 이 전시 저 전시에서 너무 자주 본 경우는 부정적 인상을 받는다. 유명 작가의 특정 작품 남용은 보기에도 민망하고 실망스럽다. 물론 좋은 작품의 경우 같은 작품이라도 각각의 전시에서 새로운 이야기를 풀어 내며 색다른 관점을 제시하기도 한다. 그렇다 하더라도 작가의 작품들을 쭉 보아 오면서 작품 철학까지 알고 있는 입장에서 볼 때 그 억지스러운 참여는 안타깝다. 몇 작품의 돌려막기는 작가가 창작 작업에 게을러서라기보다는 전시 일정 과정의 병목현상이라 보는 게 맞겠다.

유명한 작가는 유명세를 치르기 마련이다. 여기저기서 전시 작가로 선정된다. 하지만 미술 작업의 특성으로 볼 때 다양한 전시 초대에 각 주제에 맞는 새 작품을 창작해 참여하기란 불가능하다. 다작 생산을 하

기엔 작품 몰입과 신체에 한계가 있다(물론 조수를 고용해 작품 제작을 하는 작가들도 있다). 어쩔 수 없이 좋은 작품이나 최근 작품들은 세간의 '유명한 전시장'으로 보낸다. 그 외의 작품 몇 점이 마지못해 '무명의 전시장'으로 가게 된다. 후자의 전시는 어쩔 수 없이 '유명 작가의 참여'란 말이 설득력이 떨어질 수밖에 없다. 오히려 유명성이 독이 되는 순간이다.

그리고 유명 작가의 작품이 본의 아니게 다른 참여 작가들에게 민폐를 끼칠 때도 그렇다. 전시 홍보를 할 땐 유명 작가를 앞세워 홍보를 하게 된다. 확실히 관람객이 많이 온다. 관람객들의 시선이 유명 작가의 작품에 쏠리면서 다른 작가의 작품들은 들러리처럼 수박 겉핥기식으로 지나가는 상황을 자주 목격한다. 거기다 유명 작가의 작품 성향이 다수의 감정에 반감을 주는 문제가 발생하면 세상의 눈과 입이 모두 그 작품에만 몰려 다른 작가들의 노력은 존재감 없이 가려진다.

또한 유명 작가를 초대하는 전시는 경비 문제도 발생한다. 유명 작가의 경우 작품 운송비(작가들에게 지급되는 예산이 너무나 적어서 창작지원비라는 말 대신에 작품 운송비라고 한다)가 무명작가들보다 많이 드는 편이다. 많게는 두세 배 요구된다. 물론 손상되기 쉬운 작품의 특성 때문일 때도 있지만 이름값 때문에 금액이 높아지기도 한다. 작품 운송비 문제는 대형 미술관이나 갤러리가 아닌 이상 일반적인 전시공간이나 독립 전시기획자들 입장에서는 만만찮은 부담이다. 큐레이터가 사비로 충당하는 경우도 어렵지 않게 본다. 사실 작품의 진정성이 아닌 대중에 의한 유명성은 임시적 성격의 '유사 권위'일 뿐 지속적으로 유지되지는 않는다. 또한 참여 작가의 유명성이 그를 초대한 큐레이터의 전시기획

클래스를 규정하지도 못한다.

　창의적 놀이로서 전시의 핵심은 작가의 유명성에 기대는 것이 아니라 좋은 작품 발굴에 있다. 전시는 작가의 이름이 아닌, 작품을 관람객에게 보여 주는 일이며 큐레이터의 전시기획은 관람객과 더불어 얘기할 만한 가치가 있는 작품을 관람객과 만날 수 있게 해 주는 일이다. "예술가는 그 작품에 종속되지만, 작품은 작가에게 종속되지 않는다"라던《푸른 꽃》의 독일 소설가 노발리스Novalis: 본명 Friedrich von Hardenberg, 1772~1801의 말처럼, 작품이 세상에 나오면 작가만의 것이 아닌, 세상 사람들의 공유물이 되어야 한다. 좋은 작품이란 독자(관람객)에게 스토리텔링의 자리를 내어주는 작품이다. 프랑스의 구조주의 철학자 롤랑 바르트Roland Barthes, 1915~1980가 창안한 '저자의 죽음'이란 개념도 독자의 탄생을 의미한다.

　다시 말하지만, 유명성은 휘발한다. 화려했던 꽃처럼 그 뒷모습은 허망하다. 한편 무명의 작품은 화려하지 않다. 많은 무명작가들은 누가 알아주든 알아주지 않든 성실하게 진정성 있는 작품으로 뚜벅뚜벅 걷는다. 유익하고 유쾌한 창의적 놀이로서의 전시는 그런 진정성이 느껴지는 작품을 관람객이 자기 삶의 일부분같이 사랑할 때 가능하다. 결국 전시 행위의 궁극의 지향점은 거기에 있는 것이 아닐까.

전시의
공감각적 '케미Chemi'

사실 일반 대중이 전시에서 예술에 대한 감상적 성취를 이루기란 쉽지 않다. 각 전시는 첫 경험이기 때문이다. 인생 대부분의 첫 경험들은 설렘, 기대감 그리고 낯섦과 망설임이 교차한다. 전시장 100미터 전부터 시작된 복잡 미묘한 감정들은 점점 커지다가 전시실에 들어서는 순간 최고조에 이른다. 흔한 관람 풍경 하나를 소개한다면 관람객이 조용한 전시실에 들어서는 순간 자신의 구두 발소리에 흠칫 놀라 멈춰서는 모습이다. 그리고는 주위를 살피면서 마치 유리 위를 걷듯 아주 천천히 조심스럽게 작품을 향해 발을 뗀다.

음악으로 듣는 미술

전시회를 찾은 관람객이 긴장하는 데엔 시각예술 특유의 정적인 분위기도 일조한다. 전시실 공간에 흐르는 절대 정숙의 분위기와 작품들이 품은 추상적 침묵이 몸을 움츠러들게 한다. 그래서 큐레이터는 전시회의 무서운(?) 정적으로부터 관람객의 감성과 지성을 끌어내기 위해

노력해야 한다. 나의 경우는 음악을 동력으로 활용하고 있다. 갤러리나 박물관 기획전시에서 적정 데시벨의 음악이 낯선 공간과 까칠한 미술이 촉발한 관람객의 불편한 감정을 다독이며 심리적 안정을 유도하는 걸 경험했기 때문이다. 그래서 전시에서 미술 작품 선정만큼이나 중요하게 생각하는 일이 음악 선정이다. 음악을 선정할 땐 미술 작품 속의 음악적 코드, 작가와의 대화, 작가 노트에서 영감을 받는다. 개인전의 경우는 작가에게 음악 선정을 부탁하지만 작가들은 재미 반, 호기심 반으로 선곡의 자율성을 전시기획자인 나에게 넘기고는 한다.

작품의 색깔에 따라 인간의 목소리와 닮은 첼로 음악, 열정적인 바이올린 음악, 오케스트라 음악의 꽃이라 불리는 교향곡을 선정하기도 하고 국악이나 팝까지, 음악 장르에 경계는 없다. (필자의 음악적 지식은 특정 작곡가나 연주자 혹은 이론을 단박에 알아보는 수준이 절대 못 되고 고작해야 느낌에 충실한 문외한일 뿐이다.) 때론 작품에서 특정한 자연의 소리가 연상될 경우 그 소리들(예컨대 잠실 석촌 호수의 새소리나 동네 공원의 풀벌레 소리)을 채집해 틀기도 했다. 여기에서 신중하게 조절하는 것은 '청각 패턴'이다. 청각적 음악이 시각적 미술 감상을 방해하지 않는 선에서 소리의 세기를 조율하고 있다. 물론 전시에 음악적 요소를 배제할 때도 있다. 다큐멘터리 영상이나 미디어 작품에 음향이 있는 경우, 그리고 관람객이 일시적으로 몰려 전시공간이 산만한 경우다.

결과적으로 전시에서 '듣기와 보기의 동시 연출'은 감상 집중도는 물론 전시 친화력을 높인다는 긍정적 효과가 있었다. 무엇보다 관람객의 감상 시간이 길어졌다. 성별, 연령에 관계없이 전시실에서 무장해제하는 모습을 발견한다. 어떤 관람객은 전에는 상상도 할 수 없었던 작

● 음악 선정에서 신중하게 조절하는 것은 '청각 패턴'이다. 청각적 음악이 시각적 미술 감상을 방해하지 않는 선에서 소리의 세기를 조율하고 있다.

품 감상 소감을 건네기도 하고, 어떤 관람객은 전시실 의자에 앉아서 한동안 글을 쓰기도 한다. 귀를 열게 하면 마음도 열리는 모양이다. 시각과 청각을 통한 입체적인 관람 유도는 큰 기대 없이 관람객을 편안하게 해 주기 위해 시작했던 것인데 기대 이상의 효과를 보고 있다.

전시에서 경험하는 소리가 주는 긍정성은 어쩌면 과학적 근거가 있는 '백색소음White Noise' 현상일 수도 있다. 백색소음에 대한 실험의 예로 아기들이 어떤 불안함과 불편함 때문에 잠을 못 자거나 보챌 때 비닐봉지가 바스락거리는 소리 혹은 평소 익숙한 소리를 들려주면 금방 심

리적 안정을 느끼면서 잠이 드는 걸 들 수 있다. 아기가 엄마 배 속에서부터 다양한 소음 엄마의 혈관에서 혈액이 흐르는 소리, 장에 음식물이 통과하는 소리, 엄마의 옷이 살갗을 스치는 소리, 설거지하는 소리 등에 노출됐기 때문이라고 한다. 우리는 이렇게 태생적으로 정적보다는 소음에 익숙한 존재인 것이다. 그러고 보면 적정 데시벨의 음악이 흐르는 전시실에서 관람객은 엄마의 자궁 안에 있는 것 같은 편안함을 느끼는지도 모르겠다.

백색소음은 작품의 탄생에도 좋은 영향을 주는 것 같다. 《해리 포터》를 쓴 조앤 K. 롤링이나 《노인과 바다》를 쓴 어니스트 헤밍웨이 같은 작가들이 소음이 있는 카페에서 글을 썼다는 이야기는 이미 유명하다. 미국 시카고대학교의 소비자 연구저널에는 정적인 공간보다 50~70데시벨 정도의 소음 공간이 집중력과 창의력을 높인다는 연구결과가 발표된 바 있다. 한국산업심리학회와 뇌과학 분야에서도 약간의 소음은 집중력과 기억력에 도움이 되며 스트레스를 해소해 심리적 안정에 효과가 있다는 연구결과가 있다. 한편 70데시벨을 초과하면 오히려 방해된다고 한다.

전시에서의 신중한 음악 연출은 좋은 감상을 위한 마중물이 되지만 잘못된 연출은 오히려 방해물이 됨을 알려주는 전시가 있었다. 〈마크 로스코展〉예술의전당, 2015에서 연출한 모차르트 음악에 대해 음악 전문가들의 SNS에 의견이 분분했다. 전반적으로 "그림과 어울리는 음악을 찾기 어려웠다면 그냥 음악 없는 편이 좋았을 텐데"라는 선곡에 대한 아쉬움이 많았다. 그리고 "음악이 로스코 다큐멘터리 영상 음향과 수많은 관람객의 잡음에 뒤섞여 감상 몰입을 방해했다"는 의견도 있었다. 아이러니하게도, 해당 전시실 벽에는 "침묵이 가장 명확하다"는 로스

코의 말이 콕 박혀 있었음에랴.

문학으로 읽는 미술

동양 문화권에는 '서화동원書畵同源'이란 말이 있다. 글과 그림, 두 생태계는 많이 닮았다. 가장 유사한 점은 궁극적으로는 인간 정신의 지극한 아름다움을 추구한다는 것이다. 글이든 그림이든 삶의 근원을 묻는 도구들로, 두 영역 간의 친족 같은 정서적 당김은 전시현장에서도 확인할 수 있다. 전시공간 연출부터 전시예술경영까지, 그 문학적 동행은 아름답다.

#1 서울미술관의 〈봄·여름·가을·겨울을 걷다展〉2015.10~2016.3은 문학적 구성이 돋보였다. 식상할 수 있는 소장품 전시에 감성 언어를 표현매체로 사용했던 것이다. 미술관과 갤러리들은 여름방학과 겨울방학 시즌이 오면 시간의 크레바스를 건너기 위해 소장품을 단골 전시메뉴로 올린다. 그래서 전시 풍경이 유사하다. 하지만 본 전시가 식상하지 않고 흥미를 끌 수 있었던 점은 소장품을 사계절로 구성한 점과 전시실에 써 놓은 여러 글귀 때문이었다.

글은 사계절을 따라 전시실 벽과 바닥에 번호를 붙여 짧게는 한 줄, 길게는 다섯 줄로 쓰였다. 예컨대 봄 전시실 바닥에 적힌 '1. 열심히 살아왔다. 큰 후회 없이 남에게 피해 끼치지 않으며 맡은 바 소임을 묵묵히 감당하고 살아왔다. …… 그날 밤 그 꿈을 꾸기 전까진'이라던가, 여름 전시실 벽에 적힌 '7. 복잡한 마음을 달래며 / 숲을 걷다 보니 / 마음이 넓어진다'라는 글들이었다. 수석 큐레이터가 직접 썼다는 글귀들은 사

계절 풍경 그림을 통해 관람객이 인생의 풍경을 성찰하도록 유도했다.

관람객들이 문학적 장치의 영향을 받아 그림 감상에 몰입하는 걸 볼 수 있었다. 나는 직업병(?)이 발동해 전시실을 나서는 관람객 3명을 출구에서 각각 인터뷰했다. 그들은 "다음에도 이 미술관에 전시 보러 오고 싶어요" "미술관이 전시를 따뜻한 마음으로 만든 것 같아요"라고 말했다. 전시장과 관람객의 화학반응이 분명했다.

#2 부산 바나나롱갤러리의 〈살아 있는 도서관 프로젝트〉2014도 흥미로운 문학적 행위였다. 3회의 '사람 책 대출하기' 프로젝트는 도서관에서 책을 빌려 읽듯 갤러리에서 사람 책을 대출해 읽는 전시였다. 먼저 살아 있는 책이 되어 줄 사람들을 일반 대중의 신청을 받아 뽑고 그 책의 목록과 서문, 열람시간표를 블로그에 공지해 열람자를 모집한 후 전시공간에서 읽기를 진행했다. 책이 된 사람들은 화가, 교사, 미술 심리치료사, 경찰, 디자이너 등 다양한 분야의 사람들로 사람과 사람이 마주 앉아 이야기를 매개로 소통을 시도했다.

물론 '살아 있는 도서관Living Library'은 2000년 덴마크의 한 사회운동가가 선보인 '사람 책 프로젝트'가 그 효시로 현재까지 세계적 관심을 받고 있는 프로젝트다. 우리나라도 2011년부터 지자체들이 운영하는 도서관에서 단골로 진행하는 인기 프로그램이다. 대전 이응노미술관도 사람 책 프로젝트 〈미인톡〉을 진행했다. 2014년과 2015년에 매달 1회씩 다양한 테마를 주제로 2인의 '사람 책'을 선정하여 대화의 시간을 진행했다. 여기서 이응노미술관이 아닌 바나나롱갤러리를 언급하는 이유는 그곳이 상업 갤러리이기 때문이다. 상업 갤러리들도 대중과 유

기적 관계를 형성하기 위해 다양한 '읽기'를 시도할 필요가 있다.

3　　하나코갤러리2006~2008 운영도 문학적 예술경영을 지향했던 경우다. 수필 문학의 '숭고한 일상에 대한 포용' 정신을 갤러리 정신으로 삼았다. 필자가 상업 갤러리에서 '수필 문학적 예술경영'을 시도한 건 다른 전시공간에서 여러 전시를 기획하고 관람한 경험들이 동기가 됐다. 무엇보다도 당시 대중과 단절된 갤러리와 미술관에서 진행했던 '소수 특정인들만이 이해 가능한' 전시가 늘 아쉬웠다. 동시대 전시장에서 '배제되는 일반 대중'을 전시공간으로 초대하고 싶었다. 간단히 말해 공익公益을 추구하는 미술관과 사익私益을 추구하는 갤러리에 대한 '공간의 가치'를 다시 생각해 보고자 했다.

　대중의 내면에 존재하는 복잡한 감정들과 작은 것들의 소란스러운 역사인 일상을 모태로 전시를 기획하고 자기표현Self-Expression식 감상이 되도록 했다.

　'관람객과 함께 쓰고 읽기'를 위해서 일상생활의 소중함을 표현할 줄 아는 작가들의 개성과 위트를 살린 작품들로 〈코끼리, 판화마을을 날다〉, 〈어떤 엘리스〉, 〈책을 쌓다〉, 〈space expression-a room〉, 〈살맛나다〉, 〈vanish dream〉, 〈아리아드네의 실〉, 〈Swing〉, 〈사소한 감탄〉, 〈TWO WALKS IN THE SPACE〉, 〈語〉, 〈Brand new collection〉 등의 전시를 기획해 진행했다. 또한 일반 관람객들도 갤러리가 제시한 특정 주제를 직접 창작물로 표현한 〈어디까지 왔니?〉, 〈삐삐새를 찾아서〉, 〈행복한 마을로 오세요〉 등의 전시를 기획해 진행했다.

　인간의 소소한 삶부터 인간 존재의 기본 원칙, 그리고 자연현상의 본

질 등 주제에 경계를 짓지 않고 전시장에서 이를 '어떻게 써 나갈 것인가?'란 물음을 놓지 않았다. 간혹 전문적이고 심화된 내용의 전시기획을 향해 마음이 흔들릴 때는 피천득기념관을 찾아 '쉽게 쓰기'의 정신을 빌려 마음을 세웠다. 하나코갤러리의 수필 문학적 미술경영은 예술에 무지한 건물주의 횡포로 잠정적 휴관에 들지 않았다면 지속되었을 41평 공간의 실험이었다. 예술은 어떤 공간이든 살아 있는 철학적 사유와 예술 경험의 본거지가 되어야 한다는 생각에는 지금도 변함이 없다.

과학자들은 '복잡계Complex System'의 특징 중 하나로 새로운 변화가 일어나는 초기의 상황에 따라 미래가 많이 달라진다는 점을 든다. 같은 맥락에서 카오스 이론Chaos Theory의 핵심인 '초기 조건의 민감성'은 초기 조건의 미세한 차이가 증폭돼 결과적으로 큰 변화를 가져올 수 있다는 이론이다. 전시기획에서 미술과 음악, 미술과 문학의 '적절한' 공감각적 케미는 인간 정신의 지극한 아름다움을 위한 감상행위에 있어 훌륭한 초기 조건이라고 생각한다.

이상 기후와
전시장

"바람과 해님은 만나기만 하면 자기가 힘이 더 세다고 힘자랑을 하였습니다. 어느 날 길을 가는 나그네를 두고 해님과 바람이 내기를 했습니다. 누가 나그네 외투를 벗길 수 있는가 하는 시합이었습니다. 먼저 바람이 나서서 입김을 세게 불었습니다. 그러나 나그네는 오히려 외투를 여몄습니다. 이번에는 해님이 나섰습니다. 햇볕을 강하게 내리쬐자, 겨울 나그네는 너무 더워 외투를 벗었습니다." 이솝 우화《해님과 바람》이야기다.

《해님과 바람》 속 나그네는 어디로 가고 있었을까

'해님과 바람' 이야기는 대북 정책에서부터 경영계 리더십까지 다양한 영역에서 인용되는 우화다. 일반적으로 바람처럼 힘으로 밀어붙이기보다는 해님의 따뜻함과 유연함을 강조하기 위해서다. '해님과 바람'을 큐레이터의 관점에서 생각할 필요가 있어 보인다. 큐레이터의 시선은 해님과 바람이 아닌, 나그네에게 향해야 할 것 같다. 해님과 바람이

재미 삼아 시합을 즐겼든 승부 근성이 강했든 실험대상이 된 나그네는 무슨 죄란 말인가? 그는 그냥 길을 갈 뿐이었다. 그는 어디로 향하고 있었을까?

사연은 이렇다. 며칠 전부터 나그네는 돌아오는 주말을 어떻게 즐겁게 보낼까 여기저기 검색하며 계획을 짜던 중 흥미로운 전시회를 발견했다. 휴일 아침 기분 좋게 일어나 인터넷으로 '오늘의 날씨'도 체크하고 직접 창문을 열어 피부로 바람과 온도를 느껴 보았다. 그렇게 그날의 기후 조건을 꼼꼼하게 점검한 뒤 한껏 멋을 내고 길을 나섰다. 그런데 길 위에서 변덕스러운 날씨를 경험하게 된다. 갑자기 하늘이 우중충해지며 방향을 알 수 없는 바람이 불더니 세찬 바람이 옷섶을 파고들어 옷을 단단하게 여몄다. 그런데 돌연 바람이 잠잠해지더니 강렬한 햇살이 내리쬐는 게 아닌가. 나그네는 날씨 한번 변덕스럽다며 옷을 벗어 체온을 조절했다. 이상한 날씨를 경험하면서도 전시회로 향하는 발길을 돌리지 않았다.

문제는 이제부터다. 몸은 이미 천근만근 피곤했지만 어쨌거나 나그네는 전시장에 무사히 도착했다. 그런데 전시실 안은 바깥과는 또 다른 온도와 습도 차이를 보인다. 사람은 실내외 온도 차가 섭씨 5℃ 이하여야 쾌적함을 유지할 수 있다. 전시장으로 가는 길은 차가운 바람이 악조건이 되기도 하고 따가운 햇볕이 악조건이 되기도 한다. 전시실을 오가다 보면 "아휴, 오늘 날씨 너무 덥다"라거나 "공기가 따뜻한 곳에 들어오니 몸이 갑자기 노곤해지네" 혹은 "아, 여기는 시원해서 살 것 같다" 등 관람객이 날씨에 대해 하는 말을 자주 듣는다. 이처럼 기후는 관람객의 작품 감상 컨디션에 영향을 끼친다. 날씨와 전시는 생각 이상

으로 밀접해서, 전시 방문객 수치에 만만찮은 영향력을 행사한다.

날씨가 쾌적하고 화창하면 사람들은 답답하고 정적인 실내 전시보다 시야가 확 트이고 온갖 생명이 약동하는 야외로 나가고 싶어 한다. 또한 폭우나 폭설이 내리기라도 하면 계획했던 전시회 나들이 일정을 접고 집안에서 편안히 TV 시청하는 쪽을 택한다. 온도와 습도, 공기 질 같은 문제 앞에 전시는 그야말로 일방적 일패를 당할 수밖에 없는 것이다. 나는 전시회를 기획할 때나 책을 쓸 때면 그 긴 고난의 과정이 마치 농사짓기와 같다는 생각을 한다. 농부가 농사지을 땅을 갈고, 거름을 주고, 좋은 종자를 구해 씨를 뿌리고, 잡초나 해충과 끈질긴 전쟁을 치르며 봄·여름·가을이란 긴 시간 동안 온 힘을 다해 농사를 짓더라도, 풍성한 열매를 수확하기까지는 하늘의 역할이 크다. 경작의 첫 단계인 파종 시기부터 그렇다. 비가 적절하게 내리지 않고 온도만 높아도 싹이 트지 못하고, 반대로 너무 많은 비가 내려도 높은 습도 탓에 씨앗이 썩어 버린다. 이렇듯 좋은 열매를 맺는 과정에 기후 조건은 대단한 영향력을 갖는다. 최근 이상 기후를 경험하면서 농사뿐 아니라 전시회 짓는 일도 심히 우려하게 됐다.

기후 변화가 전시생태계에 미치는 영향

우선 기후가 작품에 미치는 영향을 보자. 전시공간의 온도와 습도를 실시간 점검하는 것은, 다양한 물성의 작품들을 잘 보존하기 위한 수장고의 특별한 항온·항습 유지만큼이나 큐레이터에게 매우 중요한 일이다. 눈이 많이 내리는 겨울이나 비가 많이 내리는 여름에는 조금만 방심해도 온도와 습도 조절에 문제가 생겨 전시 작품이 틀어지는 위급한

상황이 벌어진다. 특히 사진 작품과 한지로 된 작품들은 기후에 더욱 예민하다. 어떤 작품은 사람들의 입김도 문제가 될 만큼 민감하기 때문에 큐레이터의 온도와 습도에 대한 걱정은 낮과 밤이 따로 없다.

앞서 언급한 대로, 관람객들에게 미치는 기후의 영향도 만만찮다. 전시 관람의 질에 적지 않은 영향을 주게 된다. 쾌적한 기후 조건에선 작품을 대하는 감정도 원만하겠지만 반대로 불쾌하고 짜증나는 컨디션으론 전시공간의 아주 작은 불편 사항에도 신경질적으로 반응하게 된다. 그렇다면 쾌적함을 유지할 수 있는 적정 실내 온도와 습도는 얼마일까? 보편적으로 온도는 섭씨 22℃여름 26~28℃, 겨울 18~20℃, 습도는 65%이면 적정 조건으로 본다. 특정 전시의 SNS 리뷰에서 "우산꽂이가 없어서 젖은 우산을 내내 들고 관람했다. 준비성이 없어 보였다"라는 글을 본 적이 있다. 글에 공감하는 댓글들이 줄을 이었다. 주지하다시피 '나비효과'란 말이 있다. '브라질에 있는 나비의 날갯짓만으로도 미국 텍사스에 토네이도가 발생할 수 있다'는 미국의 기상학자 에드워드 로렌츠Edward N. Lorentz, 1917~2008의 컴퓨터 시뮬레이션 실험에서 나온 말인데 이상 기후 현상은 작품 보존뿐만 아니라 관람객의 전시 관람 질과 만족도에도 영향을 끼쳐 전시의 홍보에도 부정적 바람을 일으킬 수 있다.

기후가 전시생태계에 주는 부정적 영향은 또 있다. 바로 질병 발생으로 관람객 수치에 미치는 영향이다. 기후는 질병의 발생과 패턴에도 영향을 준다. 몇 년 전에 한국보건사회연구원에서 《기후 변화와 전염병 질병 부담》이란 책이 나왔던 것이 언뜻 기억난다. 어쨌든 그동안 질병이 발생하면 전시장도 영향을 받아 왔다. 감기나 알레르기 같은 환절기 질환 및 심각한 유행성 질병이 돌면 전시장에서도 전염될 가능성이 있

어 기피 장소 중 한 곳이 되곤 한다. 실제로 2015년 유행한 메르스 사태 때도 접촉과 호흡기를 통한 전파를 우려해 각 전시장에 관람객 수가 현저하게 줄었던 사례가 있다.

세계는 지금 심각한 '기후 변화'를 우려하고 있다. 최근 몇 년 동안 여러 이상 기후를 목도했지만 앞으로 더 극단적인 변화가 있을 것이라는 세계기상기구wmo의 발표가 있었다. 그러면서 "세계는 기상 변화에 대해 철저한 대비가 필요하다"고 경고했다. 극단적인 온도와 강수량의 변화는 곡물 가격의 폭등, 전력량과 천연가스 소비의 변화 등 세계 경제에도 큰 영향을 주기 때문이다. 뚜렷한 사계절 덕에 얼마든지 예측 가능했던 우리나라 기후도 점점 온대기후에서 아열대기후로 변하고 있으며 살인적인 더위와 추위가 기승을 부리는 실정이다.

한반도의 극단적 기후 변화는 전시현장에도 심각한 영향을 줄 수밖에 없다. 일상화될 폭염, 폭우, 한파에 따른 온도와 습도, 미세먼지와 황사로 인한 공기 질, 이산화탄소 농도 등이 매우 나쁜 단계일 경우 사람들이 악조건을 무릅쓰고 전시장으로 올 가능성이 얼마나 될까?

서양에서 예술을 포함한 '문화Culture'라는 용어는 경작이나 재배 등을 뜻하는 라틴어 'Colore'에서 유래했다. 농부가 자연환경에서 부지런히 농사를 짓는 일이나 큐레이터가 인위적 공간에서 부지런히 전시를 짓는 일, 즉 몸의 양식과 마음의 양식을 생산하는 일에는 인간의 노력이 필요하다. 농사도 전시도, 절대 관여 불가한 하늘의 영향력 아래 절반이 있다. 그런 까닭에 나머지 절반인 인간의 노력이 더욱 중요하게 된 것 같다.

신문에서 날씨 마케팅을 통해 좋은 성과를 올리는 기업이나 사람들

에 관한 기사를 볼 때가 있다. 이른바 '날씨 경영'이다. 미세먼지와 황사로 인해 공기 질이 나쁜 날은 진지하게 고민한다. 전시장은 이대로 괜찮은가? 전시장에서는 어떤 날씨 경영을 할 수 있을까?

제4차 산업혁명
사물인터넷 시대의
전시생태계

며칠 전 미술동네 지인들과 사석에서 만났다. 작가, 큐레이터, 전시장 운영자 등 시각예술 관련 직업을 가진 사람들끼리 이야기를 하는데 8명 중 2명이 '#해시 태그'의 기능을 모르고 있었다. 우리들 가운데 제일 젊은 친구가 그 기능에 대해 친절하게 설명해 주었다. 미술현장의 속도에 비해, 비옥한 디지털 토양에서 급물살을 타는 유무형의 동시대 속도가 점점 버겁다.

#사물인터넷, #VR, #AI

2014년 기억이다. 문화소통포럼 참석을 위해 방한한 영국 내셔널 트러스트 이사장 저스틴 앨버트가 '진정한 혁명'이라고 극찬한 것이 있었다. 진정한 혁명의 주인공은 그해 개관한 동대문디자인플라자DDP 전시실의 '디지털 TV'였다. 그는 대형 TV를 통해 자그마한 유물을 '확대해 자세하게' 볼 수 있다며, 이런 한국의 기술력이 훌륭한 한국의 문화유산 보전에 큰 도움이 될 거라고 했다. 당시 그 기사를 접하며 '에이,

뭐 그 정도를 가지고⋯⋯'라고 생각했다. 이미 우리나라는 자타가 공인할 만큼 세계 최고의 정보기술로 비옥한 디지털 토양을 일궜고 일상에선 빠르게 디지털의 생활화가 진행 중이니 말이다. 당시 2014년 핵심 키워드는 '사물인터넷IoT: Internet of Things'이었다. 예상대로 최근 인터넷으로 연결된 사물들이 정보를 주고받으며 소통하는 지능형 기술을 어렵지 않게 경험하고 있다.

2016년부터 지구촌 초유의 관심사는 '가상현실VR'이다. 세계 최대 가전 박람회에서 한국을 비롯한 세계적인 기업들이 다양한 콘셉트의 VR 기기를 발표해 세상을 떠들썩하게 했다. 이제 가상현실은 영화 〈매트릭스〉만의 전유물이 아니게 된 것이다. 게임, 교육, 테마파크, 공연장은 물론이고 박물관·미술관 전시에도 VR 기술을 접목한 체험공간이나 미디어 작품이 늘고 있다.

내가 처음 경험했던 가상현실 작품은 광복 70주년 기념 전시 〈북한 프로젝트〉서울시립미술관, 2015였다. 한 참여 작가가 HMDHead Mounted Display에 DMZ의 풍경을 띄워 관람객이 3D로 체험할 수 있게 했다. 당시 이 신기한 경험을 하려고 작품을 에워싸며 길게 늘어선 관람객을 보고 있자니 가까운 몇 해 전, 내 기획전시에서 3D 안경을 쓰고 작품을 체험한 관람객들이 신기해하던 모습이 떠올랐다. 나로선 짧은 시간 동안 또 다른 출발선에 선 기분이었다.

한편, 우리는 2016년 한국에서의 흥미진진한 대결을 기억하고 있다. 구글 딥마인드Deep Mind가 개발한 인공지능AI 바둑 프로그램 '알파고'와 세계 바둑계의 최고수 '이세돌'의 바둑 접전은 세계의 이목을 끌기에 충분했다. 결과는 고차원 알고리즘으로 무장한 알파고가 인간 대표

이세돌을 4대 1로 이겼다. 어떤 이들은 알파고가 승리한 결과에 두려움과 씁쓸함을 표했고, 어떤 이들은 패한 후에도 흔들림 없이 복기하며 포기하지 않는 인간의 배포에 박수를 보내기도 했다. 거의 비슷한 시기에 일본 인공지능 로봇이 인간과 공동 집필한 단편소설을 유명 문학상 공모에 출품했는데 그중 일부가 1차 심사를 통과했다는 소식이 날아들었다. 또한 미국에서는 그림 그리는 AI '딥드림'이 그린 추상화가 갤러리 전시에서 팔렸다는 소식도 들렸다.

이 순간에도 우리 주변의 사물인터넷, VR, AI가 새로운 모델로 대체되고 있다. 이런 양태는 인간의 감각기관을 확장하는 등 긍정적인 삶의 변화를 가져오겠지만, 한편에선 어쩔 수 없이 허우적대는 전시장의 모습도 발견된다. 전시생태계에서 사물인터넷을 활용해 스마트한 전시 환경을 구축하는 생활밀착형 IoT 서비스는 아직 먼 이야기다.

호모 디지쿠스 시대의 전시장 고민

제조업과 정보통신기술ICT이 융합된 4차 산업혁명의 바람이 전시장으로도 불어오고 있다. 《사피엔스》의 저자 유발 하라리Yuval Noah Harari는 "적어도 우리와 네안데르탈인은 같은 인간이지만 우리의 후계자들은 신神 비슷한 존재일 것이다"라고 말했다. 하라리 식으로 말한다면, 전시장에서 만나는 동시대 관람객들은 디지털 시대의 새로운 인류 호모 디지쿠스Homo Digicus다.

나의 경험으로는 20~30대 큐레이터들도 호모 디지쿠스다. 신진 작가들 역시 호모 디지쿠스다. 새로운 문명과 문화에 대한 생활 감각과 적응력이 대단하다. 그에 비하면 중년의 전시기획자, 경영자, 중진작가

● 전시장에서 만나는 동시대 관람객들은 디지털 시대의 새로운 인류 호모 디지쿠스다.

들과 원로작가들은 그냥 호모 사피엔스 같다. (물론 젊은 사람들 버금가는 중년과 원로도 있다.) 중년 세대는 문자 중심의 인쇄 시대에서 하이퍼텍스트의 인터넷 시대로 변화되는 과정을 살아왔고 아날로그에서 디지털로 넘어가는 과도기를 살고 있다. 쌍방향성이라는 컴퓨터의 특성을 갖고 있는 하이퍼텍스트의 인터넷 시대를 살면서 그 '빛의 속도'가 버겁다는 것을 고백하지 않을 수 없다. 새로 등장하는 디지털 시스템을 익혔다 싶으면 몇 달 안 되어 또 다른 새로운 기능이 등장하는 시대가 참 고역이다. 이제는 나만의 절충점을 찾았다. 감각적으로 따라가기 힘든 고차원적 디지털 기술을 습득하느라 좌절감을 느끼기보다는 그 작

동 원리와 효과 그리고 폐해 정도만 파악하고 그 분야에 뛰어난 감각을 가진 사람에게 맡긴다. 대신에 내가 잘할 수 있는 부분을 찾아서 몰입하고 그 일을 잘하지 못하는 사람을 도와주는 것으로 해결책을 찾은 것이다.

어쨌거나 이처럼 미술현장의 일부 느린 감각과 신중한 정서로는 동시대 호모 디지쿠스 관람객을 맞이하는 과정이 녹록지 않은 것이 사실이다. 우리나라 정보통신 분야의 권위자 윤종록 선생은 《호모 디지쿠스로 진화하라》를 통해 인류가 지능을 가진 현생인류 호모 사피엔스에서 디지털 시대의 신인류 호모 디지쿠스로 살아남기 위한 몇 가지 조언을 한다. 디지털 세상에서 교통, 교육 등 사회 전 영역의 모든 산업은 IT 제품을 생산하고 서비스하는 데에서 그치는 것이 아니라 '소비자가 원하는 솔루션까지' 제공해야 살아남을 수 있다고 말한다.

시대의 트렌드를 빠르게 따라잡기 위해 이미 다양한 분야에서 사물인터넷을 비롯한 최첨단 기술을 실생활에 도입하고 있다. 그렇다, 전시 현장도 대세를 따라야 하는 것이다. 작품 도난과 훼손을 막는 안전 시스템 구축, 이상 기후 시대의 수장고와 전시장에 온도·습도·공기질 자동화 시설 도입, 첨단 기술을 활용한 자료 제공 서비스 등 스마트한 전시환경이 되도록 전시장에 디지털 콘텐츠와 플랫폼을 마련해야 한다. 하지만, 이는 영화의 한 장면일 뿐 이런 시스템 구축은 전시 예산이 탄탄한 몇몇만의 이야기다.

예컨대 대기업이 운영하는 예술 공간은 자체 개발한 사물인터넷 시스템을 구축하고 있다. 실제로 삼성 리움미술관의 경우만 해도 2015년부터 전시장에 '디지털 워크북' 프로그램을 운영하고 있다. 내 손안의

디지털 워크북을 이용해 유리 케이스 안에 진열된 작품의 이미지를 확대해 그야말로 육안으로는 발견하기 쉽지 않은 섬세한 문양까지, 정교한 작품의 아름다움을 속속들이 볼 수 있다. 삼성은 국립현대미술관 과천관에 설치된 '비디오아트의 개척자' 백남준의 작품 '다다익선多多益善'에 들어간 TV 1,003대를 삼성전자 TV로 제공하는 등 오래전부터 예술현장에 직간접적으로 최첨단 기술력을 활용해 왔다. 이처럼 대기업들은 자사 제품을 통해 예술경영 현장의 기능을 업데이트하고 간접광고 효과로 기업 이미지를 높이는 등 두 마리 토끼를 잡고 있다. 하지만 한국의 전시장 대부분은 사물인터넷을 도입할 수 있을 만큼 재정자립도가 높지 않다. 이것이 현실이다.

큐레이터의 창의적 전시 기획안도 자본 앞에서 무기력해진다. 감상의 질, 관람객의 만족도 또한 당연히 스마트 서비스를 제공하는 전시에서 높을 수밖에 없다. 〈북한 프로젝트〉 전시에서도 다른 작품들과 달리 HMD 고글을 통한 3D 체험 작품 앞에만 관람객들이 긴 줄을 이루었다. 앞으로도 관람객들의 확장된 감각은 사물인터넷 시스템이 작동하는 전시장을 향할 수밖에 없다. 좀 더 창의적이고 융합적인 방향으로 움직이려는 세상의 흐름은 대중이 '더 진화된 그 무엇'을 욕망하도록 만들고 있다. 디지털적 전시장과 아날로그적 전시장은 방문 관람객의 수에서 현저한 격차를 보일 수밖에 없다. 비유하자면 도시에서 스마트 폰을 가지고 생활하던 아이가 와이파이가 터지지 않는 시골 할머니 댁에 가는 걸 답답해하고 급기야 방문을 꺼리게 되는 것처럼 말이다. 제4차 산업혁명 시대의 전시생태계가 우려된다.

여기서 글 한 편 읽고 가자. "그날은 구름이 드리운 잔뜩 흐린 날이

었다. 방 안은 언제나처럼 최적 온도와 습도. 요코 씨는 그리 단정하지 않은 모습으로 소파에 앉아 시시한 게임으로 시간을 보내고 있다." 일본의 인공지능 로봇이 쓴 글이다.

한편에선 인공로봇이 피카소와 고흐의 붓질을 모방해 내고 있고 한편에선 인공로봇이 그린 추상화가 팔리고 있다. 창작의 주체가 인간만은 아닌 세상이 되었다. 화가가 그린 그림과 인공로봇이 그린 그림을 큐레이터가 구별해야 하는 시대가 오고 있다. 인공로봇이 그린 그림들로만 전시를 기획할 날이 생각보다 빨리 올 수도 있겠다. '호모 디지쿠스 관람객이 원하는 솔루션까지' 제공해야 하는 시대의 도래, 우리 큐레이터들은 무엇을 해야 할까? 먼저 디지털이 자신의 삶과 일에 미칠 영향에 대해 생각해야겠고 최첨단 디지털 기술도 결국은 그 안의 콘텐츠가 관건이라는 사실을 들여다봐야 할 것 같다. 그러면서 첨단 로봇이 갖지 못한 아날로그적 인간의 감성, 직관, 예술성, 창조성으로 경쟁력을 높일 수밖에 없다.

디지털 센서를 매개로 차가운 기계와 기계를 연결하는 전시가 아닌 따뜻한 인간을 중심에 둔, 인간과 인간을 연결하는 스토리텔링 전시를 생각해 본다. 우리 시대의 창조적 지성인 이어령 선생의 "한국인은 아날로그적 자원과 마음이 강하다"라는 말에 그나마 작은 위로를 받는다.

문화의 혈관,
지방 미술관을
부탁해요

우리나라 사립·공립·대학 박물관과 미술관 수는 685개다(한국박물관협회 2015년 자료 참고). 박물관 수만 3만 5천 개인 '박물관의 나라' 미국에 비하면 매우 미미한 수치지만, 그렇다고 적은 수도 아니다. 중요한 것은 설립 수치가 아니라, 이미 설립된 공간들의 건강한 운영과 활용이다.

먼 지방 미술관을 방문할 때마다 아쉬움과 안타까움을 느낀다. 순수한 관람객 입장이든 직업적 방문이든 단순히 지인을 만나러 간 것이든 간에 마음이 복잡해진다.

우리에겐 지방 미술관도 있다

지방 미술관은 거리도 멀고 기획운영 예산 규모도 작다. 여러모로 열악한 환경이다. 하지만 중앙 미술관과 지방 미술관, 지방 미술관과 지방 미술관 간의 소통 거리는 물리적 거리보다 더 멀어 보인다. 작은 세상 네트워크Small World Network의 활성이 필요해 보인다. 미국 사회심리학

자 스탠리 밀그램Stanley Milgram, 1933~1984은 "인간관계는 여섯 다리만 거치면 서로 연결될 정도로 세상이 좁다"며 '작은 세상 효과Small World Effect'를 언급한 바 있다. 하지만 작은 나라 한국의 지역 미술관 관계에서는 그 유명한 이론도 별 설득력이 없는 것 같다. 혈연, 지연, 학연 같은 사회관계자본을 중시하는 우리나라의 정서적 특성을 생각하면 좀 아이러니한 일이다. 그간의 먼 방문길에서 여러 번 느꼈던 아쉬움을 바탕으로 지방 미술관을 위한 몇 가지 작은 제안을 한다.

하나, 지방 미술관들의 '홈페이지 결연 맺기'는 어떨까. 각 지방 미술관 홈페이지에 들어가 보면 알겠지만 대부분 썰렁하다. 오프라인에서 보았던 허허벌판 위의 미술관 풍경이 온라인 홈페이지에서도 그대로 드러난다. 동일 지역의 다른 미술관들이 진행 중인 전시 소식이나 행사를 지금보다 더 많이 공유했으면 좋겠다. 예컨대 대전시립미술관 홈페이지에 들어가면 충청도의 다른 미술관들 전시 소식을 쉽게 볼 수 있고, 부산시립미술관 홈페이지에 들어가면 경상도의 다른 미술관 전시 소식들을 쉽게 접할 수 있으면 좋겠다. 다른 기관과 공유하는 홈페이지 구성은 국가 기관의 홈페이지 시스템을 참고할 만하다. 홈페이지 하단에 관련 조직의 배너광고가 10여 개 이상 계속 돌아가며 노출된다. 한곳에 들어가면 적어도 10곳을 방문할 수 있다.

현재 홈페이지 운영이 매우 활발한 미술관은 대구미술관이다. 다른 미술관 홈페이지와 확연하게 차이가 나는데, 클릭하자마자 해당 미술관 운영 텍스트들이 빽빽하게 노출된다. 우선 해당 미술관의 다양한 전시와 프로그램이 활발하게 진행됨을 한눈에 알 수 있다. 그러면서 홈페이지 하단에는 대구 지역 내 다른 예술 공간의 소식을 전하는 '예술계 소

식'이 보인다.

나는 2013년부터 (재)대구문화재단이 지역 내 공연기획과 전시기획 분야에 전문성을 갖춘 인재를 양성하고자 운영하는 〈차세대 문화예술 기획자 양성과정〉에서 전시기획 분야 강의를 해 왔다. 매해 강의를 준비할 때마다 대구미술관 홈페이지에서 유용한 정보를 얻고 있다. 이 강의뿐만 아니라 다른 일에서도 대구미술관 홈페이지에서 해당 지역 자료의 단서를 발견해 대구로 내려간 적도 있다. 이처럼 지방 미술관들끼리의 홈페이지 공유는 정보의 유용성에 따라 해당 지역에 방문 목적이 있는 사람들을 같은 지역의 다른 미술관으로 유도하기도 한다. 자연스레 미술관에는 관람객 유치로, 해당 지자체에는 관광객 유치로 이어져 수익을 창출할 수 있다.

그러면서 미술관들의 끈끈한 정서적 연대감은 어느 때고 오프라인 전시기획의 연대로 이어져 지역적 특성의 주제를 담은 대형 프로젝트를 공동 진행할 수도 있을 것이다. 지방 미술관들의 홈페이지 공유는 관람객, 미술관, 지자체에 좋은 1석 3조의 효과를 낼 수 있다고 본다. 물론 운영 예산과 홈페이지 관리의 어려움은 있겠지만 우선은 미술관들이 만나서 함께 생산적 지혜를 모으면 어떨까.

둘, 적극적인 '소장품 순환'이 있었으면 좋겠다. 미술현장에서 전시를 기획하면서 부딪히는 문제 중 하나가 지방 미술관 소장품을 대여하는 어려움이다. 삼고초려三顧草廬가 기본이다. 메일, 전화, 방문 등 다양한 시도를 하게 되는데 처음부터 선뜻 대답해 주는 경우가 많지 않다. 소장처에 지인이 근무하면 그나마 그 덕을 톡톡하게 본다. 또 전시 규모와 전시 주최에 따라 그 태도에 확연한 차이가 있다. 규모가 매우 크거

나 알아주는 주최사의 전시인 경우 대여가 원활하다. 인류의 자산인 소장품을 과보호만 할 것이 아니라, 작품의 의미를 제대로 보여 줄 수 있는 기획자와 보안 시설을 잘 갖춘 곳에는 소장품과 연구 자료를 선뜻 내주면 좋겠다. 미술관 소장품은 인류의 공공재로, 미술관은 소장품에 대해 우선하는 '사용권'을 갖지만 영원한 '소유권'을 갖고 있는 건 아니다. 소장품은 수장고가 아닌, 다양한 전시장으로 나올 때 우리나라 전시문화가 풍요로워지고 대중이 인식 가능한 미술의 범위도 넓어질 수 있다.

셋, 적극적인 '기획전시의 순회'다. 중앙과 지방의 전시 연계, 지방과 지방의 전시 연계, 짧게 말해 '기획전시의 공유'를 제안하고 싶다. 지방 미술관은 좋은 전시를 기획하고 싶어도 지리적 조건이나 운영 예산 문제로 힘에 부칠 수밖에 없다. 그렇다고 해서 지역 시민들의 좋은 시각 예술에 대한 향유 욕구가 낮지도 않다. 대도시 미술관의 좋은 기획전시, 지방 미술관의 특색 있는 기획전시들을 서로 교환하면 좋겠다. 지인들도 그렇고 나도 그렇고 대구미술관을 비롯해 지방 미술관을 왕왕 방문하다 보니 순회 전시에 생각이 이르렀다.

순회 전시는 여러모로 경제적이라고 생각한다. 별다른 목적 없이 전시 하나만을 보기 위해 먼 거리를 이동해야 하는 관람객 입장에선 시간과 경비를 줄일 수 있다. 물론 큐레이터에게도 이롭다. 소쩍새는 한 송이 국화꽃을 피우기 위해 울어댄다지만 큐레이터들 역시 전시 준비를 위해 귀에서 종소리가 울리도록 일한다. 순회 전시가 올 때 휴식을 취하며 다음 전시를 여유 있게 준비할 수 있다면 정신적·신체적으로 이득인 것이다. 그야말로 소모적 성격인 기획전시의 순회는 가치 있는

전시의 재활용이 될 수 있다. 물론 지역 관람객들의 취향이나 관람 패턴을 잘 파악해야 하고 순회 미술관의 지역 정서와 공간 조건에 맞게 일부 내용을 수정·보완할 필요는 있을 것이다.

넷, 지방 미술관들의 '지역 미술사의 전초기지' 역할이 필요하다. 해당 지역의 과거와 현재의 미술가들을 널리 알리고 아카이브를 구축하는 지역 미술의 보고가 되면 좋겠다. 지역 미술사와 미술가들에 대한 자료 부족 문제를 경험하기 때문이다. 이는 대학원 공부 때 관련 자료 조사를 하던 학우들을 통해서도 느꼈고 개인적으로 미술서 집필을 위한 자료조사 때도 느낀다. 또한, 지역 문화재단이나 미술대학에서 '전시기획자 과정' 강의를 할 때도 그렇다. 수강생들에게 해당 지역에서 운영하는 미술관, 갤러리, 대안공간을 조사하거나 혹은 해당 지역 출신 작가들을 조사하라는 과제를 준다. 그런데 학생들은 해당 지역의 미술관 정체성이 명확하지 않다고 하거나 해당 지역 출신 작가들을 모르는 경우가 많다. 지역 미술사와 작가들에 대한 전초기지 역할이 필요하다. 물론 이 역시 예산과 객관적 연구 인력 확충 등 굵직한 문제가 있지만 천 리 길도 한 걸음부터다.

지방 미술관은 우리나라 문화예술의 혈관 역할을 하는 매우 중요한 위치에 있다. 혈관이 막히면 심장에도 문제가 생기고 몸 전체의 균형과 발전에 악영향을 가져올 수 있다. 지방 미술관의 의미는 매우 중요하다. 인문정신문화의 보고, 지방 미술관의 수고에 마음의 응원을 보낸다.

제3전시실 | **본다는 것에 대한 전시적 주석, 해석**

당신의
예술 감각을
점검하세요

누런 소변을 담은 비닐봉지, 검붉은 피를 담은 실험 비커, 건축 폐자재 벽돌과 각목, 무한 반복되는 TV 화면, 전깃줄이 뒤엉킨 채 걸린 옷걸이, 남루한 이불 등이 쌓인 전시들을 우리는 자주 만난다. 작가는 무엇을 말하려는 걸까? 그 주위를 어슬렁거린다. 미국의 철학자 겸 예술 비평가 아서 단토도 저서 《예술의 종말 그 후》를 통해 "나는 미술비평가로 활동하면서 예술이라고 주장하지만, 도무지 단번에 파악되지 않는 오브제를 한두 번 대면했던 게 아니다"라고 토로했다. 저명한 미술 평론가 역시 파악되지 않는 오브제로 인해 당황했는데 일반 관람객의 심정이야 말해 무엇할 것인가.

청소부들이 치워 버린 현대미술

동시대 전시를 통해 감동은 차치하고, 감상 자체가 복잡할 때는 '독일의 청소부'들이 생각난다. 독일 현대미술은 청소부들과 질긴 악연의 역사가 있다. 악연의 첫 번째 피해자는 요제프 보이스 Joseph Beuys, 1921~1986

다. 20세기 중후반에 활동한 그는 펠트 천과 기름 덩어리를 모티브로 조형작품을 설치하며 퍼포먼스를 발표해 생존 당시 현대미술의 거장으로 불렸던 예술가다. 그런 그가 심장마비로 세상을 떠나자 작업실 청소를 맡은 청소부는 기름을 굳혀 만든 그의 설치작품을 깨끗하게 치워버렸다. 요제프 보이스에게 펠트 천과 기름 덩어리는 전쟁터에서 구사일생으로 살아남게 한 생명과 상처의 치유에 대한 이미지였던 반면, 청소부에겐 치워야 할 폐기물이었던 것이다.

　2005년 프랑크푸르트 거리에서도 유사한 사건이 있었다. 도심엔 거대한 종이접기를 연상시킬 만한 미하엘 보이틀러Michael Beutler, 1976~의 노란색 플라스틱 판지로 만든 설치작품이 있었다. 청소부들은 이를 건축 폐자재로 착각하고 소각장에서 불태워 버렸다. 이 사건을 계기로 독일의 한 미술관은 청소부들을 대상으로 〈당신의 예술 감각을 점검하세요〉라는 예술 강좌까지 열었다. 하지만 2011년 오스발트미술관에서도 자신의 역할에 최선을 다한 청소부가 있었다. 당시 미술관은 현대미술의 거장이라 불리는 마르틴 키펜베르거Martin Kippenberger, 1953~1997의 〈천장에서 물이 떨어지기 시작할 때When It Starts Dripping From The Ceiling〉라는 작품을 전시하고 있었다. 이 작품에는 나무판으로 세워진 탑형 구조와 물받이가 놓여 있었는데, 작가는 물받이 밑바닥에 물방울에 의해 변색된 자국을 표현하기 위해 갈색 페인트를 칠했다. 전시실 청소를 담당했던 청소부는 이를 지워야 할 얼룩으로 생각하고, 갈색 페인트를 깨끗이 닦아버린 것이다.

　철학의 나라로 불리는 독일에서도 현대미술은 작가의 작업실과 도시의 거리는 물론이고 제도적 미술관에서도 수난을 겪고 있다. 물론 미

술작품 철거 및 훼손 논란은 여러 나라에서 발생하고 있다. 해당 지역 민들이 작품 철거 청원을 하기도 한다. 그렇다면 우리나라는 어떨까? 우리나라에서도 미술 작품이 수난을 당하고 있다. 그중 두 사건이 기억에 남는다. 2005~2007년 화가 이반 씨는 통일부로부터 도라산역 통일문화광장의 벽화 설치를 의뢰받고 14점을 작업했다. 하지만 벽화의 분위기가 역과 어울리지 않는다며 통일부는 작가와 사전 협의도 없이 3년도 채 되지 않아 철거를 감행했다. 뒤늦게 지인을 통해 작품의 부재를 알게 된 작가는 국가를 상대로 소송에 나섰고, 대법원은 "인격적 이익의 침해가 인정된다"며 "정부는 위자료 천만 원을 지급하라"는 판결을 내렸다. 또 부산에서는 2010년 12월부터 해운대 해변에 설치되어 있던 세계적 조각가이자 대지미술의 대부인 데니스 오펜하임Dennis Oppenheim, 1938~2011의 유작 〈꽃의 내부〉를 2017년 12월에 철거했다. 해당 구청은 설치미술이 태풍으로 크게 훼손되어 흉물로 전락하자 작품을 철거해 달라는 민원이 끊이지 않았다고 했다. 이 역시 사전에 작가의 유족에게 의사를 묻지 않았다. 우리나라 문화행정가들조차 작품 소유권을 근거로 해당 작가나 가족과 협의 없이 작품을 철거, 폐기하는 것을 볼 수 있다. 문화행정가든 일반 시민이든 미술에 대한 인식이 이런 현실에서 우리나라 미술관, 갤러리, 대안공간들에서는 수십 년 동안 개념적 설치미술 전시가 '지속적으로' 열리고 있다. 안 그래도 일반 대중에게 낯선 세계 중 하나가 미술세계인데 이런 난해한 전시 풍경들이 더욱 소통을 가로막고 있으며 미술 관련 다양한 형태의 소비 위축에도 일조를 하고 있는 것 같다. 물론 모든 개념적 설치미술이 감동과 거리가 먼 것은 아니다. 개인적으로 개념미술을 통해 감동한 경우를 소개한

다면 먼저, 한국 아방가르드의 꽃, 김구림 작가 작업이 있다. 1960~70년대 실험 작품들을 다시 조명한 〈잘 알지도 못하면서展〉서울시립미술관 서소문 본관, 2013이나, 〈삶과 죽음의 흔적Traces of Life and Death展〉아라리오갤러리, 2016에서도 드러났듯, 작가는 전방위적 철학적 사유를 기반으로 실험적 미술 행위들을 보여 준다. 회화, 실험영화 등 다양하게 구현되는 설치작품들은 의도와 개념이 명확하고 각각의 진행 형식도 마치 한 권의 책처럼 잘 정리되어 있다. 작가는 일반 대중에게 사색 가능한 개념미술을 보여 주는 '전위 예술가'로 존재한다.

또한 안규철 작가의 설치작업들도 흥미롭다. 〈안 보이는 사랑의 나라〉국립현대미술관 서울관, 2016와 〈당신만을 위한 말〉국제갤러리, 2017 전시처럼 관람객 참여를 유도해 완결성을 갖는 개념미술을 발표하고 있다. 그 과정은 문학적인가 하면 음악적이고, 음악적인가 하면 건축적이다. 그 과정에 미술적 고민이 보인다. 그 모든 것을 횡으로 관통하는 것은 삶의 이야기, 인간의 삶이 만들어 낸 무늬들이다.

두 작가의 개념적 설치미술 행위가 갖는 유사점은 작가만의 개념을 내세우는 것이 아니라 관람객을 직간접적으로 전시에 참여시킨다는 것이다. 관람객은 난해한 개념미술이 아닌 더불어 완성되는 '인문예술학적 스토리텔링'을 경험하게 된다. 동시대 미술이 대중과 소통하려면 정리되지 못한 장황한 개념과 난해한 진행 형식으론 무리가 있다. "예술 감각을 점검하세요"라는 말은 나를 비롯해 이 땅에서 창작하는 작가들과 전시기획자들도 곱씹어 볼 말이 아닌가 싶다.

현대미술을 바라보는 일반 관람객의 인상

모든 것이 급변하는 시대에 수십 년간 파편적인 설치작품으로 전시장들이 채워지는 이유는 무엇일까? 작가군을 분류하면 신진 작가, 중진 작가, 원로 작가가 있다. 각 작가군에는 예술철학, 독특한 상상력, 자유로운 개성 표현에 따라 다양한 예술형태가 존재한다. 그중에서 '아이디어'와 진행 '과정'을 중시하는 개념미술 작업은 주로 혈기왕성한 신진 작가들이 많이 하는 경향이 있다. 물론 앞서 김구림 작가와 안규철 작가처럼 적지 않은 원로 작가와 중진 작가들도 다원적 변주를 시도하고 있다. 그들은 외적으로는 작품의 재료, 형태, 색채, 구도 등 다양한 수단으로 조형적 접근을 실험하고 내적으로는 다원적 관점(역사적, 사회적, 문학적 등)을 투사한다.

아서 단토는 먼저 이런 상황을 목도하고 "예술을 생산하는 방법들의 다원주의는 이제 국제적인 현상이다. 엄청나게 다양한 수단을 활용할 수 있게 된 것이다"라며 "우리의 시대는, 적어도 (그리고 유일하게) 예술에 있어서는 심원한 다원주의와 완전한 관용의 시대다"라고 말하기도 했다. 그런데 문제는 각 작가의 관점에서는 독창적인 다원주의적 작업이 일반 관람객 관점에서 바라보면 그냥 파편적이고 난해하고 획일화된 현대미술로 보인다는 것이다.

SNS에서 현대미술 전시회 나들이 반응을 보면 "개념미술이라고 한다는데, 저걸 보고 무슨 생각을 해야 하나 한참 고민했다. 미술 관람은 공부한 사람만 가능한 것 같다"라거나 "현대미술은 점점 개념이 난해해져서 어렵다"라는 인식이 전반적이다.

창작의 다양성을 보여줘야 할 현대미술이 대중에게 풍성한 감상의

재미를 선물하지 못한 채 그저 개념미술이라는 하나의 '꼬리표'만 달고 있는 획일화된 대상으로 인식되는 것이다. 나름대로 전시 관람 경험이 오래된 고수라면 표피적이고 감각적인 동시대 설치작품들을 보며 정체된 미술계의 한 현상으로 이해하겠지만 청소년을 비롯해 관람 경험이 적은 다수의 사람에게는 몇 번 들린 전시장에서 맞닥뜨린 이런 개념적 설치미술이 마치 미술의 정석인 양 인식되어 버린다는 게 문제다. '작품을 보면서 무슨 생각을 해야 하나' 난감한 미술, '공부한 사람만 이해 가능한' 어려운 미술로 말이다.

그런데 대중에겐 '어느 전시장을 가도 똑같은' 개념미술의 풍경은 작가들에 의한 미술 행위의 쏠림현상이기만 할까? 사실은 전시를 기획하는 큐레이터들이 크게 한몫한다고 본다. 기획이라는 편집의 틀을 적용하면서 과도하게 해당 미술 작업에 공간을 할애하는 경향이 있다. 다양한 창조적 영감의 시각예술이 존재한다는 사실을 잊은 것이 아닌가 싶을 정도다.

주지하다시피 미술의 표현 방식에는 세계의 외부 현상이나 본질에 대한 시각적이고 철학적인 '모방론적 작품'이 있는가 하면, 작가 내부의 감정 영역을 예술적 직관과 감성, 상상력을 통해 낭만적으로 표현하는 '표현론적 작품'도 있고, 작품 자체가 지닌 고유한 형식적 요소에 집중하는 '형식론적 작품' 등 톺아볼 만한 매력적인 작품들이 다양하다. 하지만 큐레이터의 전시기획은 오랫동안 별다른 선택지가 없어 보인다. 감상자의 궁금증과 호기심을 자극하지 못하는 획일화된 각 전시장 풍경은 과연 어떤 의미를 가질 수 있을까? 전시에서 관람객이 원하는 것은 난해한 미술이 주는 낭패감과 불편함이 아니라 삶에 대한 위안이나

● 전시에서의 해석은 관람객을 위한 지도다. 여기에서 중요한 것은 목표 관람객과의 소통을 위한 '해석자의 자질'이다. 전시품에 대한 깊은 관심, 안목, 그리고 정확한 지식이다.

창조적 영감 같은 '감정과 생각의 공유'다.

흔히 창작의 행위를 이야기할 때 표현의 자유를 말하곤 한다. 개인의 자율성을 중시했던 존 스튜어트 밀John Stuart Mill, 1806~1873은 저서《자유론》을 통해 "자유의 대원칙은 타인에게 피해를 주지 않는 한에서 개인의 자유가 보장되어야 한다는 것"이라는 의미심장한 말을 했다. 큐레이터는 작가의 '표현의 자유'와 동시에, 관람객들이 자신의 기호를 즐기고 희망을 추구할 자유, 즉 시민의 '문화향유권'과 '알 권리'도 존중

해야 한다.

관람객을 위한 지도, 해석적 전시

먼저, 최근 관람했던 특정 전시회 벽에 적혀 있던 글을 옮겨 본다. "전시를 통해 현실의 가변성을 가변적 작품으로 구현하고 싶었다. 관람객들에 의해 여러 가지로 해석될 수 있기를 바란다"라고 쓰여 있었다. 공교롭게도, 어느 관람객이 전시실 직원에게 다가와서 "이것도 미술 작품인가요?"라고 물었다. (해석은 그만두고) 진짜 몰라서 묻는 얼굴이었다. 전시기획에 대한 인식체계의 변화가 필요한 것이다. 전시의 사회적 역할 및 관람객들의 전시품과 전시에 대한 해석적 능력 및 소통에 도움을 줄 수 있는 '해석적 전시개발 방법론'을 생각하지 않을 수 없다. 미국과 영국은 이미 수십 년 전에 도입해 활발하게 진행되고 있고 현재 우리나라도 몇몇 전시장은 해석적 전시를 진행하고 있다. 여기서 미국과 영국의 전시연구가들 이론을 중심으로 해석의 의미와 필요성을 진지하게 사색해 보았으면 한다.

* 본 내용은 필자의 〈해석적 전시개발 방법론으로 본 국내 블록버스터 전시 연구〉 논문 중 '해석적 전시개발 방법론의 이론적 고찰'을 일부 정리해 옮긴 것이다.

사전적 개념으로 '해석Interpretation'이란 문장이나 사물 따위로 표현된 내용을 이해하고 설명하는 일 또는 그 내용을 의미한다. '해석'의 개념은 1927년 다나J.C. Danna의 저서에서 시작되었는데 해석에 대해 "전시품은 말이 없기 때문에 라벨, 가이드, 카탈로그 등의 전시 해석 매체를 통해서 전시품과 그 기원, 목적, 종의 발달 단계상 위치 등 수많은 부분에 대해서 밝힐 필요가 있다"라고 했다. 미국과 영국의 박물관·미술관

전시에서는 관람객과의 다양한 소통을 위한 '해석'의 의미와 필요성이 20세기 초반부터 활발하게 제기되었고 다양한 소통 방법의 해석 매체가 개발됐다.

전시품과 관련된 해석이 전시 전문가들에게 집중적인 연구 대상이 되고 인기를 얻은 것은 1950년대 후반과 1960년대 초반으로, 틸든 Freeman Tilden, 1883~1980의 저서 《우리 문화유산 해석하기 Interpreting Our Heritage》에서부터 시작되었다. 그에 따르면 첫째, 진열되었거나 묘사된 전시물을 관람객이 이해하지 못한다면 해석은 무익하다. 둘째, 정보 자체는 해석이 아니다. 해석은 정보에 바탕을 둔 것이지만 정보와 해석은 완전히 다르다. 그런데도 모든 해석은 정보를 담고 있다. 셋째, 전시된 자료가 역사적이든 과학적이든 건축적이든, 자료의 해석은 예술이며 여러 다른 예술을 결합한 것이다. 따라서 어떠한 예술도 어느 정도까지는 가르침이 가능하다. 넷째, 해석의 궁극적 목적은 관람객들을 가르치는 것이 아니라 그들의 관심과 흥미를 유발하는 것이다. 다섯째, 해석은 부분보다 전체를, 특정 대상보다는 모든 연령대를 대상으로 해야 한다. 여섯째, 어린이를 대상으로 하는 해석은 어른을 상대로 하는 해석과는 다른 접근 방식으로 해석 프로그램을 준비해야 한다.

필드와 와거 Field & Wager 는 해석의 문제를 조금 더 확장해 나갔다. 첫째, 관람객들은 다양한 해석의 접근 방법이 필요하다. 왜냐하면 전시를 찾는 관람객은 여가를 보내기 위해서 찾는 부류와 학습을 목적으로 찾는 부류로 나누어 볼 수 있기 때문이다. 둘째, 관람객들은 편안하고 즐길 만한 분위기를 기대한다. 역사적인 유적지나 박물관을 방문하는 사람들은 일상의 긴장에서 벗어나 편안한 분위기 속에서 즐기기를 바란

다. 셋째, 해석 정보는 방문객들에게 보상을 해 주어야 한다. 넷째, 해석 정보는 쉽게 이해되어야 한다. 다섯째, 피드백은 매우 중요한 요소이다.

마이클 벨처는 1991년 출간한 저서를 통해 "해석이란 사인Signs과 상 징Symbols을 알지 못하는 사람들에게 그 의미를 번역해 주고 설명해 주 는 일이다. 따라서 모든 전시 형태에서 해석적인 역할은 매우 중요하며 해석에 도움을 주는 해석 매체들은 다양한 관람객과의 소통을 위해 정 보 전달이 쉬운 형태를 취해야 한다"고 주장했다. 또한 암브로즈와 페 인은 1997년에 발표한 글을 통해 "박물관·미술관들이 수장고에서 전 시품을 꺼내 진열하여 관람객들에게 보여 주는 모든 과정이 해석"이라 고 말하였다. "다만 해석의 과정에서 다양한 방법이 등장할 수 있는데 전시품의 성질과 전시 유형에 따라서 복잡하거나 정교한 방법이 될 수 있다"는 것이다.

해석의 예술사적 배경은 포스트모더니즘Postmodernism 영향을 받는다. 20세기 중후반을 지배한 가장 핵심적이고 일반적인 사상 혹은 현상으 로 객관적, 합리적, 엘리트적 지식을 강조하던 모더니즘Modernism을 거부 하며 매우 복합적인 특성을 지닌 이념의 사회적 도구로서 사회 전반에 새롭게 나타난 기본적인 인식체계의 변화 현상을 아우르는 개념이다. 후기 산업사회, 정보화 사회, 소비사회의 새로운 특징들을 대변하고 정당화하는 시대사조 혹은 문화 논리를 일컫는다. 자크 데리다Jacques Derrida, 1930~2004의 해체이론에서 탈중심脫中心이론을 사상적 기원으로 한 포스트모더니즘은 미적 가치 규범의 변화, 중심과 주변을 구분하는 이 분법적 개념과 배타적 태도의 해체를 통해 드러난다. 미술, 음악, 연극, 무용 등 장르를 불문하고 포스트모던 시대의 특징은 공동체 의식, 역사

● 예술 작품이라는 텍스트가 지니는 의미는 예술가에 의해서가 아니라 수용자가 의미를 재창
조하는 과정에 의해 탄생한다.

적 해석, 탐구에 도움이 되는 해석학과 현상학적 방법을 강조하고 있다.

20세기 해석학Hermeneutic은 과거 전통적인 해석학의 연구 범위였던 기록된 텍스트에 관한 문제만을 포함하지 않고, 해석하는 과정에 있는 모든 것들을 포함하는 이론으로, 포스트모던 시대의 박물관·미술관 전시의 의미와 소통 방법에 영향을 주게 되었다. 그 소통의 대상은 후기 산업사회, 정보화 사회, 소비사회의 복잡해지고 점점 다원화되는 사회의 흐름 속 '대중들'이었다. 이처럼 포스트모더니즘과 탈중심 이론의 결합은 서구인 중심 혹은 엘리트 중심의 지배문화로부터 밀려나 소외되었던 각종 비주류, 주변부 문화들에 대한 새로운 시각을 갖게 하는 변화를 가져왔다. 박물관·미술관에서도 소수의 엘리트중심 전시는 다수의 '대중의 발견'과 '감상의 권한'을 위한 의사소통의 방법에 대한 인식 변

화를 가져왔다. 포스트모더니스트들은 모더니즘이 그간 일반 대중 독자
감상자의 권한을 너무 미약하게 보았고 배려가 없었다고 비판한다.

아서 단토는 〈미술관과 갈망하는 수백만의 군중들〉이라는 글에서
"그들수백만의 사람들이 갈망하는 것은 아니, 우리 모두가 갈망하는 것은 의
미이다. 즉 종교, 혹은 철학, 혹은 마지막으로 예술이 제공해 줄 수 있
는 그런 종류의 의미다"라며 "사물이 작품으로 변형되는 것은 해석을
통해서다. 즉 사물에 대한 '독서'가 있어야 한다는 것이다. 이러한 독서
를 통해 우리는 작품이 의미하는 바를 분간해 낼 수 있다. …… 물론 상
이한 시대와 상이한 문화로부터 유래하는 작품들의 경우에는 해석을
발견하고 의미를 확립하는 데 상당한 지식이 필요하다. 우리가 쳐다보
고 있는 작품이 무슨 말을 하고 있는지를 알기 위해서는 그 전에 상당
한 정도의 설명이 필요한 것이다. 그런 것들을 이해할 수 있도록 해석
을 투사해야만 한다. 당연히 나의 해석들은 잘못될 수도 있다. 그러나
올바른 해석이 발견되지 않는다면, 그리고 그것이 발견될 때까지, 어떤
것이 예술 작품이다라는 주장은 유예 상태에 놓이게 된다"라고 했다.

한편 롤랑 바르트는 《저자의 죽음》을 통해 텍스트 안에서 저자의
자리를 배제하고 독자의 탄생을 선언한다. 작품의 의미라는 것은 작
가에게서 나오는 것이 아니라, 독자의 개별적인 기호 파악의 체계에
의해 결정된다고 보는 롤랑 바르트의 시점은 미셸 푸코Michel Foucault,
1926~1984의 《저자란 무엇인가》와 자주 비교된다. 푸코가 저자의 기능에
초점을 맞추고 있다면, 바르트는 저자의 죽음이라는 대가를 치르고
독자감상자를 탄생시키고 있다.

이처럼 예술 작품이라는 텍스트가 지니는 의미는 예술가에 의해서

가 아니라 수용자가 의미를 재창조하는 과정에 의해 탄생한다고 봤다. 포스트모더니즘은 다의적이고 주관적인 해석과 비평을 촉진하고 '감상자의 권한'을 강조한다. 따라서 박물관·미술관 전시가 오브제Objet 중심 혹은 연구자 중심의 전시에서 소비자인 대중들로 이동하며 소통을 위한 해석의 의미와 방법 개발을 강조하는 인식이 퍼지게 되었다.

전시에 있어서 해석의 필요성은 그 무엇보다도, 전시장 작품에 대한 독자의 탄생 즉 '감상자의 권한', 알 권리를 위해서다. 전시에서의 해석은 관람객을 위한 지도다. 여기에서 중요한 것은 목표 관람객과의 소통을 위한 '해석자의 자질'이다. 전시품에 대한 깊은 관심, 안목, 그리고 정확한 지식이다.

여섯 번째
사과를 위한,
주제

　원고 집필 중에 가까운 지인이 오랜만에 전화를 해 왔다. 참고로 그는 독립 전시기획자다. 안 그래도 소식이 궁금했었는데 그는 최근 모 지방 미술관의 특별전을 맡았다고 했다. 위치 조건이 다소 불리한 상황에서 "적절한 전시에는 뭐가 있을까요?" 하고 의견을 물었다. 이처럼 전시를 기획하는 일도 글과 그림을 창작하는 일만큼이나 신선하고 독창적인 것에 대한 고민이 많다. 시기적절한 좋은 소재와 주제를 찾아내는 일은 전시경영 측면에선 방문객 수치로 집계될 전시의 성공을 위한 큰 그림이며 기획 과정 측면에선 무난한 진행을 위한 좌표가 된다. 워낙 능력 있는 지인이기에 그가 나에게 전시 아이디어를 기대했다기보다, 그냥 들어 줄 사람이 필요한 시점 같았다. 나의 역할은 경청으로 충분했다.

생활에 대한 감각적 관찰의 힘
　전시장이 관람객을 유도하기 유리한 조건이든 불리한 조건이든, 각

전시가 대중과 성공적인 동행을 하기 위해서는 참신한 전시 주제를 찾아야 한다. 그런데 경험해 보니 신선하고 독창적인 좋은 주제가 따로 존재하는 것 같지는 않다. 근대조각을 대표하는 프랑스 조각가 오귀스트 로댕Auguste Rodin, 1840~1917도 "가장 아름다운 주제는 자네 눈앞에 있다"라고 했다. 조각가, 화가, 저술가 그리고 큐레이터 등 창의적 일을 하는 사람들이 귀담아들을 만하다. 소재나 주제는 우리 주변에 얼마든지 있으니 이상적 주제를 찾기 위해 너무 다른 곳에 시선을 두고 고심하지 말라는 것이다. 중요한 것은 소재와 주제를 어느 각도에서 어떤 깊이로 다루느냐에 있다.

전시 소재와 주제 역시 어디에나 있기도 하고, 없기도 하다. 그것은 큐레이터의 면밀하고 감각적인 관찰 시선에 달렸다. 티끌 하나에도 우주가 있다고 하지 않던가. 작지만 빛나는 너와 나의 이야기가 사방에 있다. 우리의 지난한 삶과 주변의 소박한 사물들에는 전시의 언어로 성찰해 볼 단서가 많다. 대중의 삶에 밀착해서 축출한 '생활 공감 주제'들은 관람객의 감정이입을 끌어내기 쉽고 설득력도 있다.

세상은 결코 엄숙하고 고고한 이야기들로만 이루어지지 않는 것 같다. 거대한 담론이나 진지한 토론이 세상을 아름답게 할 수 있었다면 우리 사회는 이미 아름다운 세상이 되어 있어야 하지 않을까? 대중을 위로하고 깨웠던 전시는 권위적이고 거대한 담론이 아니라 오히려 생활 속 '평범한 사람들의 모습'을 관찰하고 감각적으로 기획한 전시였다. 전시에서 제일 중요한 것은 큐레이터의 중심이다. 큐레이터가 자신의 창조적 가능성을 믿고 차분하면서도 명랑한 전시를 만들면 어떨까. 타인이 이루어 놓은 학문적 성과에 전적으로 기댄 전시회에선 대중의

참여는 물론 사색의 접점을 찾기도 어렵다.

가끔 우리는 전시에서 방향을 잃는 경험을 한다. 전시의 절반쯤 관람했는데 점점 관람 포인트를 모를 때가 있는 것이다. 미술계 무림의 고수高手들을 불러 모아서 콜로키엄Colloquium: 어떤 주제를 놓고 여러 사람이 공동 토의하는 형식이라도 개최해야 할 것 같은 난이도 높은 전시 주제가 평범한 대중을 미아로 만든다. 예를 들어 어느 철학자의 유명한 사상이나 저서명을 차용한 전시들이 종종 그런 상황을 초래한다. 그 차용이 나쁘다는 것이 아니라 그래서 그 사상을 수용한다는 입장인지, 거부한다는 입장인지, 아니면 그 영역을 확장하려는 입장인지, 기획자의 심오한 의도를 헤아리기가 어렵다는 뜻이다.

물론 전시생태계가 어떤 정답을 보여 주거나 정리하여 보여 주는 곳은 아니다. 그렇더라도 그 이론이나 철학적 사상이 오늘, 이곳의 삶이란 측면에서 어떤 사색을 가능케 하는지 희미하더라도 방향성이 드러난다면 적어도 관람객이 전시공간을 무서운 호랑이 굴로 생각하지는 않을 것 같다. (예전 일반인 대상 미술 강연에서 '동시대 전시장에 대한 느낌'을 물었더니 한 여성 수강생이 "미술 전시장은 어둡고 무서운 호랑이 굴 같은 곳"이라고 했다.) 펼쳐진 전시 이야기가 평소 듣지도, 보지도, 알지도 못하는 것에 대한 이야기일 때 집중력은 금방 떨어지고 재미도 없다. 무릇 즐거운 만남이란 상대가 내 이야기를 들어주고, 내게 어느 정도 익숙한 이야기를 들려줄 때 가능하다.

'작아도 강한Small But Mighty'

전시에 있어 감각적 관찰이란 대중의 현재 삶을 귀하게 생각하고, 바

라보며, 들어주는 자세다. 현재 그들의 표정이 웃고 있는지, 울고 있는지, 화를 내고 있는지, 시선이 어느 곳으로 향하고 있는지, 대중의 표정을 살피다 보면 저절로 적실한 소재와 주제가 드러나기 마련이다.

현실에 발을 디딘 큐레이터의 세세한 관찰만이 평범함 속에서도 비범함을 일궈낼 수 있다. 로댕은 "거장Great Artist이란 사람들이 이미 보고 난 것을 자신의 눈으로 주의 깊게 들여다보는 사람이다"라고 했다. 진정한 창작이란 세세히 잘 살펴서 남들이 버린 것 혹은 남들이 미처 보지 못한 것에서도 아름다움을 축출하는 일일 것이다. 아름다움 축출이란 어떻게 하는 것일까?

한 예로 현재 원고를 쓰는 내 책상 위에는 흔한 '사과' 한 개가 놓여 있다. 사과의 크기와 색깔을 보면 최상급은 아니지만 그 향기만큼은 최상급인 것 같다. 얼른 한 입 베어 물고 싶을 만큼 스멀스멀 침샘을 자극한다. (유혹을 이기지 못하고 키보드 위에 있던 손을 뻗어 사과를 집는다. 코앞에 대고 깊이 향기를 들이마시며 이 내용까지 끝내고 먹을까, 먹고 쓸까 고민 중이다.) 잠시 만지작거리다 보니 새벽부터 늦은 밤까지 사과밭을 오갔을 어느 농부의 수고가 느껴진다. 사과 향기는 어느 농부의 땀 냄새다. 이참에 적절한 전시 소재나 주제를 찾던 지인에게 "사과는 어때요?"라고 한번 묻고 싶기도 하다. 물론 그 전시에 맞는 적실성을 찾아야 하는 문제가 있다. 지인은 사과가 너무 흔한 과일이라 평범하다고 할까, 아니면 참신하다고 할까. 이참에 독자들도 독서의 숨을 고르며 '전시로서의 사과'에 대해 잠시 사색해 보았으면 한다. 필자도 집필을 잠시 멈추고 머리를 식힐 겸 사과를 먹으면서 사과 '마인드맵Mind Map' 시간을 가져 보려 한다. 독자들도 사과가 있다면 한 입 베어 물며 참여하기 바란다.

없으면 상상하면서 사과 마인드맵을 작성해 보자. (검사하지도 못할 과제를 안기는 중이다.) 독자들의 사과에 대한 사색이 어떤 방향으로 가지를 뻗어 갈는지, 정말 궁금하다.

내가 먹은 사과는 '다섯 개의 사과'로 가지를 뻗어 갔다. 유럽 문화의 열매를 맺은 사과들이다. 첫 번째 사과는 아담과 이브의 사과이고 두 번째 사과는 파리스의 사과이며 세 번째 사과는 뉴턴의 사과, 네 번째 사과는 빌헬름 텔의 사과, 다섯 번째 사과는 세잔의 사과다. 아담과 이브의 사과는 신의 경고를 듣지 않고 금단의 열매인 사과를 따 먹으면서 시작된 헤브라이즘Hebraism 문화, 즉 종교로서의 사과다. 파리스의 사과는 황금 사과를 향한 세 여신 헤라, 아테네, 아프로디테의 결투로부터 시작된 헬레니즘Hellenism 문화, 문예 부흥의 단초가 된 사과다. 뉴턴의 사과는 근대 과학을, 빌헬름 텔의 사과는 근대 정치를, 그리고 세잔의 사과는 현대미술을 잉태한 사과다.

우리 주위에 흔한 사과도 보는 시선에 따라서 이렇게 다양한 색깔을 가진 문화의 상징이 된다. 이 다섯 개의 사과는 다섯 개의 전시 테마로 구현될 수 있다. 아니면 한 개의 사과를 쪼개어 각각의 소주제를 만들어도 좋겠다. 사과도 그 자체로 먹기도 하지만 가공을 통해 다양한 변신이 가능하지 않던가.

이 지점에서 중요한 것은 사과에 관하여(다른 어떤 주제라도) 큐레이터가 종교, 문화, 과학, 정치, 미술에 대한 통시적이고 공시적인 통찰력을 지니고 있어야 변주가 가능하다는 것이다. 그러면서 동시에 보이는 현상을 통해서 보이지 않는 본질을 보려는 '격물치지格物致知'의 실천이 필요하다. 사과를 이리저리 살펴보고, 손가락으로 꽉 잡아도 보고, 코

로 향기를 깊게 맡아 보고, 한입 베어 물며 맛을 음미하거나 씹히는 소리도 들어 보는 실천이다.

그러다 보면 사과 한 알을 키운 여러 달의 햇볕, 바람, 비, 흙, 그리고 수고로운 농부의 발자국 소리와 열정의 땀을 느낄 수 있게 된다. 자연스레 가슴이 열리고 남들이 보지 못한 것을 보면서 속이 꽉 차고 달콤한 맛의 전시를 만들 수 있게 된다. 어설프게 시작하면 전시 기간 내내 사과Apology를 해야만 하는 문제의 사과Apple가 될 수도 있다.

여기서 말하고 싶은 것은 하나의 우주가 들어 있는 생활 친화적 주제가 관람객을 진정한 전시 참여자로 만들 가능성이 높다는 것이다. 그때 비로소 관람객들 가슴에 감동과 인식의 '여섯 번째 사과'를 맺게 할 수 있다. 여섯 번째 사과는 관람객을 지속적으로 시각예술 전시장에 방문하게 하고 문화적 시민으로 거듭나게 할 수 있다. 그야말로 '작아도 강한' 전시 주제가 아닌가!?

중요한 선택지,
전시 타이틀

최근 몇 년간 우리나라의 개명허가 신청자가 기하급수적으로 늘었다. '행복추구권'을 보장하기 위해 법원의 허가율도 95퍼센트에 달한다고 한다. 내 주위에도 개명한 사람들이 많고 몇십 년 만에 만난 여고와 대학 동창 모임에서도 개명의 추이를 실감하는 중이다. 놀림의 대상이 되는 이름, 성명 철학에서 본인과 궁합이 안 맞는 이름, 대인관계를 위축시키는 촌스러운 이름, 타인이 부르기 힘든 발음이거나 어감상 잘 안 들리는 이름 등 개명의 이유가 다양하다. 불편한 개명 절차에도 불구하고 반백 년을 산 중년의 나이에 미운 정 고운 정 다 들었을 이름을 미련 없이 바꿀 만큼 개명 의지는 확고했다. 사람 이름이든 전시 타이틀이든, 작명은 참 조심스러운 일이다.

실체와 이름

최근 모 일간지 논설위원이 휴일의 한가로운 전시장 나들이 경험을 칼럼으로 썼다. 읽어 보니 전시 타이틀에 대해 유감이 매우 짙었다. 내

용에 비해 전시 타이틀이 너무 과하다며 그간 유사한 경험들을 들춰내며 꼬집고 있었다. 전시기획과 집필 때문에 작명과 무관하지 않은 입장이다 보니 사람 이름 짓기와 전시 제목 짓기에 대해 생각하게 된다.

먼저 사람 이름은 출산 후에 그 실체를 바탕으로 짓는다. 작명의 주체는 다양하다. 평생 불릴 이름의 중요성을 생각해서 작명 전문가에게 의뢰하는 경우가 있다. 그 경우 신생아의 태어난 해, 달, 날, 시간 즉, 사주를 바탕으로 타고난 운에 부족한 것을 채워 보완하여 짓는다. 한편 혈육 간의 연대의식을 바탕으로 집안 어른이 항렬자로 짓기도 한다. 같은 이름을 가진 사람이 없나 족보를 들춰 보며 짓는다. 그리고 부모가 아기의 신체적 특징을 확대하거나 좋아하는 사람 혹은 유명 연예인 이름과 동일하게 짓기도 한다. 이렇듯이 탄생한 생명체를 근거로 나름 좋은 이름을 지으려 노력한다.

귀한 자식 잘되라고 지은 유명한 이름 하나를 여기서 불러본다. "김수한무壽限無 거북이와 두루미 삼천갑자 동방삭 치치카포 사리사리 센타 워리워리 세쁘리깡 무드셀라의 구름 위 허리케인의 담벼락 서생원의 고양이 고양이는 바둑이 바둑이는 돌돌이~" 옛이야기에 등장하는 사람의 이름이다. 늦도록 자식이 없던 영감님이 귀한 아들을 얻고 나서 아들의 장수를 빌며 작명했다. 배경만 봐도 중국, 아프리카, 성경, 십장생, 날씨, 동물까지, 작명에 들인 정성이 눈물 날 지경이다.

그렇다면 전시 작명의 경우는 어떨까? 출산 전, 그러니까 그 실체가 드러나기 전 자궁에 있을 때 만들어진다. 뇌, 심장, 소화기관, 탯줄 등 여러 기관이 모양을 갖추기 전이다. 이름을 짓고 그 실체들을 갖추어 가게 된다. 나는 하루에도 수십 통의 전시 홍보 메일을 받는다. 그 전시

타이틀을 이 지면에 옮긴다. 이미 지나간 전시들로 미술관, 갤러리, 대안공간 등 전시장의 운영 형태는 다양하며 전시의 수준이나 의미에 대한 평가도 배제하고 무작위로 옮겨 본다. 독자들은 전시 타이틀을 읽어 보면서 전시 내용을 상상해 보기 바란다.

'物物 像상의 연금술 / No Direction Home / 블랙 포레스트 / 관계적 시간 / 별별수저 / 붉은 공원-그 후 / 살아 있는 것들 / 실눈뜨기 / Co-Work / 도시괴담 / 기억의 편린, 조탁하다 / 다중시간 / 달콤한 은유 / 봄빛 로맨스 / 인터로컬: 그래도 나는 간다 / 돌연: 이해에 대한 갈증 / 두근두근, 고물고물 / INVISIBLE-보이지 않는 것 / 기억된 자리-Pillar를 찾아서 / Station Moves / 장황의 기록, 손의 기억 / 도시계-자연이 들려주는 이야기 / 눈에 보이지 않는 것들에 관한 미미한 예술적 고찰 / 보고報告보고寶庫 / 분석적 목차 / 가지가지하네 / 인큐베이터 / 도시생태도감-무정구역 / 전시 논타이틀 / '판도라' / 도시에 서식하다 / 열혈청년소환전 / Happy Eros & Eternity / 자연생태 미학으로 본 도시생태 그리고 예술 / 떠도는 몸들 / 의도적 긴장-2014 우민극장 / 가벼운 발자국 / 마흔 넘어서 붓 놓긴 글렀어 / 경계에 선 4인 / 포인세티아: 축복 / Now Here Is Nowhere / 되돌아보는 발자취-Following Traces / are we All we are? / 동대문 자투리 / 생명 : 생명 / 그럼에도 불구하고'

독자들이 전시 타이틀만 보고 전시 내용을 어떻게 상상했는지 궁금하다. 나의 경우는 전시와 책을 통해 많은 이름을 짓는 입장이다 보니 무엇보다도 해당 큐레이터나 작가의 고심이 먼저 느껴진다. 하지만 미

안하게도 전시 타이틀만으론 어떤 이야기를 들려준 전시였는지 기억도 나지 않고 내용을 상상하기도 어렵다. 전시의 성향도 선뜻 짐작되지 않는다. 이 전시회들 가운데 전시 소식 메일을 읽는 순간 호감이 생겨 별도로 파일에 분류해 놓고 바쁜 일정에도 챙겨 본 전시가 있다. 또 다른 일정 때문에 이동하다가 때마침 전시공간이 있어 우연히 들러서 보게 된 전시도 있다. 사실은 못 본 전시가 더 많다. 심지어는 이 지면으로 옮겨 오는 과정에서 분명 예전에 열어 본 파일인데도, 마치 처음 받은 전시 소식처럼 '존재감 없는' 타이틀도 있었다.

전시 타이틀은 미술현장 사람에게도 일반 대중에게도 '중요한 선택지'가 되곤 한다. 전시 타이틀이란 곧 전시 내용에 대한 상상의 시작이며 하나의 단서로 작용한다. 대중에게 전시에 대한 사색적 틀을 갖게 하는 것이다. 전시 타이틀에 따라 혹자는 지레 겁을 먹기도 하고 관람 기회를 포기하는가 하면 기대감과 호기심을 안고 전시실로 향하기도 한다. 물론 다른 분야에서 진행하는 프로젝트 역시 많은 이목을 집중시키는 데엔 잘 지은 이름만큼 효과적인 게 없다 해도 과언이 아니다.

상품 이름이든, 사람 이름이든, 전시 제목이든, 부여받은 이름 때문에 감당해야 하는 숙명이 있다. 바로 이름과 실체의 어울림이다. 우리는 이름을 통해 실체에 대한 기대와 반응에 직면하게 된다. 국내 전시 타이틀을 볼 때마다 두 가지 생각이 든다. 하나는 우리나라 큐레이터들은 전시회 작명의 천재들이라는 것. 다른 하나는 과연 전시 내용이 이 타이틀과 닮았을까, 하는 의문이다.

도구로서의 전시 타이틀

전시 타이틀은 두 가지 방향성을 지닌 도구다. 첫째, 큐레이터 자신을 향하는 죽비와 같은 도구다. 전시라는 실체가 탄생하기까지는 초기 구상 단계부터 전시 마지막 날까지 생각보다 많은 변수가 발생한다. 크고 작은 일에 고군분투하다 보면, 때론 심신이 허약해지고 애초에 전시가 추구하고자 했던 방향이 희미해질 때가 있다. 유난히 애먹이는 전시는 적당히 타협하고 싶다는 유혹을 불러오기도 한다. 지치고 힘들 때 어미가 자식 바라보듯이 전시 타이틀을 바라보며 천천히 반복해서 읽다 보면 나의 역할과 자리의 책임감에 정신이 번쩍 든다. 죽비가 되어 매너리즘에 빠지려는 큐레이터의 어깨를 후려치며 초심으로 돌아가게 한다. 사실 모든 창작 작업의 제목들이 죽비와 같다.

둘째, 대중을 유인하는 도구다. 전시 타이틀의 소명은 방향성을 잃어 가는 큐레이터를 깨우는 죽비로서의 쓰임보다는 일반 대중을 유인하는 도구로서의 쓰임이 더욱 절실하다. 책 제목에 책 한 권이 들려주는 이야기를 담아내야 하듯 전시 타이틀에도 전시가 보여 줄 다양한 작품과 이야기를 모두 담아내야만 한다. 하지만 모든 전시 작품의 개성적 표현과 그 안에 담긴 중의적 의미를 한 줄의 전시 타이틀로 규합해 보여 주기는 쉽지 않다. 그래서일까, 작명에 대한 부담감 때문인지 전시 타이틀들이 점점 더 난해하고 복잡해지는 것을 경험한다. 몇 년 사이에 더욱 그렇다. 그러면서 모 일간지 논설위원을 비롯해 꽤 많은 사람이 우리나라 전시 타이틀에 대해 유감을 표한다. 관람 후 SNS에 평가가 쏟아진다. 여기에 일부를 옮기면 "유난스럽긴. 그래 봤자 풍경화 전이었어!", "하, 전시 제목 보고 괜히 쫄았네", "그 전시회, 이름과 전혀

안 어울림. 낡었다" 등이다. 전시 느낌과 타이틀이 주는 느낌이 부합하지 않으면 매서운 평가가 쏟아진다. '낡인' 전시를 위해 어느 하루 투자한 시간과 돈이 아깝다며 화를 내는 전시 리뷰들. 하지만 겸손한 전시 타이틀과 전시 내용에 대해 긍정적 평가도 있다. "전시가 정말 좋았다. 전시 타이틀이 조금 아쉽다", "전시 제목 때문에 보게 되었는데 내용이 좋았다"라는 리뷰도 보인다. 여기에서 생각해 볼 점은 전시 타이틀도 사람의 이름처럼 불러 주는 이가 있어야 존재한다는 것이다.

영국의 저널리스트 겸 정치가였던 대니얼 디포Daniel Defoe, 1660~1731가 60세가 넘어서 발표한 책《로빈슨 크루소》는 절망적인 상황에서 무엇보다 필요한 생존의 조건이 '이름을 불러 줄 존재'라는 것을 보여 준다. 앵무새에게 자신의 이름을 가르친 주인공은 드디어 앵무새가 자신의 이름을 불러 주자 감격의 눈물을 흘리기까지 한다. 전시도 대중이 타이틀을 불러 줄 때 비로소 존재한다. 하지만 많은 동시대 전시 타이틀에는 작명한 큐레이터와 작가의 입장은 있어도 그것을 불러 줄 관람객의 입장은 없다. 대중에게는 너무 지나치게 지적이고 복잡하다는 의견이 많다.

"같은 현상에 대한 두 가지 설명 중 좀 더 복잡한 쪽이 잘못된 설명일 가능성이 높다"라는 영국의 신학자 윌리엄 오컴William of Ockham, 1285~1349의 충고는 전시 작명에서도 유효해 보인다. 전시 타이틀은 무엇보다 전시의 특징을 쉽게 전달하는 것이 좋다. 전시에서 들려줄 수 있는 이야기 외에 지적 용어에 대한 욕심들이 많이 섞이다 보면 정작 전시의 본질은 흐려지고 설득력도 떨어진다. 그리고 철학적 용어를 조합해 작명할 때는 한국어 작명보다 더 많은 시간을 투자해야 한다. 심오

한 철학 사상이나 다른 문화의 언어를 차용할 때는 해당 이론의 개념 정의는 물론 전체 맥락을 확실히 소화하지 않으면 번역의 과정에서 해석과 문법적 오류가 발생할 수 있다.

또한 외래어 전시 타이틀은 작게라도 주석을 달았으면 싶다. 외국인 작가와 전시회에 동행할 때가 왕왕 있는데 한국의 영어 전시 명은 어떤 의미인지 전달이 잘 안 되고, 관람 후 전시 내용과의 연관성도 찾기 어렵다고 한다. 영어권 사람도 비영어권 사람도 국적 불명의 영어 타이틀은 이해 불가다.

전시 제목의 허세, 전시 홍보 자료 인쇄 직전에 마지막으로 한 번 더 고민하자. 전시 내용이 잘 담겼는가, 전시 난이도에 맞는 타이틀인가, 되짚어 보자. 말맛이 좋고, 쉽게, 잘 지은 전시 타이틀은 전시회보다 더 오래 살아남는다. 갑자기 궁금하다. '김수한무'는 아버지의 바람대로 장수했을까? 귀한 아들의 장수를 비는 간절한 마음으로 아주 길게 작명한 이름이 오히려 아들을 위험에 빠뜨리는 일이 발생했었으니 말이다.

인식의 벽과
통곡의 벽,
공간 레이아웃

정말이지, 작품 관람에는 전투력이 요구된다. 미술 감상 행위는 일정 시간 동안 집중을 유지하는 '지속적 주의Sustained Attention'를 위한 싸움인 것이다. 미술에 대한 집중은 관람객 자신의 예술 경험과 심리적 조건에도 영향을 받지만, 대부분 전시공간 특유의 물리적 조건들이 영향을 끼친다. 작품 진열 방법, 전시실 색상, 조명, 라벨활자의 모양과 크기, 프로젝터와 음향시설 같은 시청각 보조 전시 매체가 관람의 질에 영향을 미친다.

인식의 벽과 통곡의 벽, 그 사이

#1 "휴, 이건 뭐 잡동사니네. 호더스 증후군?"〈액체문명〉서울시립미술관, 2014 전시를 찾은 남성 관람객의 중얼거림이 아직도 선명하다. 전시 주제인 '액체근대Liquid Times'는 폴란드 사회학자 지그문트 바우만Zygmunt Bauman, 1925~2017이 현대사회를 규정하기 위해 도입한 '액체' 개념을 반영한 것 같았다. 한국과 중국의 현대미술가 12인이 사진, 영상, 설치 등

● 미술에 대한 집중은 관람객 자신의 예술 경험과 심리적 조건에도 영향을 받지만, 대부분 전시공간 특유의 물리적 조건들이 영향을 끼친다.

다양한 방식으로 유동하는 현대사회를 표현한 작품 53점을 소개하는 전시였다. 참가 작가 대부분은 이미 철학적 사고와 예술의 실천에 있어서 인지도가 높은 작가들이었다. 당시 나는 작가 몇 명의 작품에 지속적인 관심이 있었고 예전에《액체근대》를 읽은 경험이 있어 전시가 어떻게 구현될지 몹시 궁금했었다.

작가 4명이 한 주제씩, 총 3주제로 나뉘어 진행됐는데 과연 명불허전이었다. 그럼에도 왜 특정 관람객에겐 냉소적 시선을 받았을까? 주지하다시피 호더스 증후군Hoarder Syndrome은 물건을 제대로 정리하지도 버리지도 못하고 뒤죽박죽으로 쌓아 놓는 저장 강박증이다. 당시 전시장엔 걸인들과 흥정해 샀다는 40여 개의 동냥 그릇, 폐건축자재로 만든 설치작품, 사진, 회화, 비디오아트 등 53점의 작품들이 바닥에 빽빽하게 널려 있었다. 흡사, 이사를 하려고 집안 살림을 모두 꺼내 놓은 모습이었으니, 언뜻 봐도 그 많은 작품을 감당하기에 전시공간은 터무니없이 좁아 보였다.

결과적으로 전시공간에 비해 참여 작품 수가 워낙 많았다. 반입된 좋은 작품들을 다 보여 주고 싶은 전시기획자의 마음은 충분히 느껴졌지만, 전시 전체를 위해서 작가들에게 양해를 구해 작품 수를 조금 줄였다면 더 좋았을 것 같았다. 관람객들이 전시 관람을 할 때는 전시 전체의 흐름을 보는 것도 필요하고 작품별로 독립된 감상도 필요하다. 해당 전시에선 감상자의 시선에 과부하가 발생하고 있었다.

또한 각 테마 벽가벽이 부재한 영향도 컸다고 생각한다. 관람객이 각 주제에 집중해 감상할 수 있도록 주위로 분산되는 시선을 막아 주는 가벽을 세웠다면 훨씬 좋았겠단 생각이 관람객으로서 내내 들었다. 그러면서 전시실 벽과 바닥에 시선을 자극하지 않는 선에서 테마별 색상과 그래픽 장치를 도구로 이용해 내용을 명확하게 구분해 정리해 주었으면 어땠을까 싶었다. 앞의 작품 세계를 소화하고 그다음 작품 세계를 만날 수 있도록 하는 공간 레이아웃이 아쉬웠다. 경험하건대 관람객들은 전시 규모가 크고 작품 수가 많을수록 각 작품에 대한 집중력이 떨어지며 피로감을 빨리 느끼는 것 같다. 오히려 작은 규모 전시에서 더 집중하며 관람 시간도 길었다. 실제로 이를 뒷받침해 주는 연구결과도 많다.

#2　〈미묘한 삼각관계〉서울시립미술관, 2015 전시는 특정 작가의 작품을 관람객이 감상할 기회조차 거세한 전시였다. 해당 전시는 그간의 서구 중심 시각으로 본 동북아시아에 대한 해석적 국가주의, 지역주의에서 벗어나 한·중·일의 차세대 작가 3인을 통해 아시아의 변화와 현상을 읽어 보는 전시였다. 전시장 2, 3층에 조각, 사진, 설치작품들이 진행됐

다. 그런데 2층 전시에서부터 오류가 발생했다. 도입부의 한국 작가와 일본 작가의 설치작품이 한 몸처럼 붙어 설치되어 있었다. 한국 작가 작품이 입구부터 벽을 따라 전시하던 공간을 벗어나 (관람객 이동 동선을 건너) 중앙 공간의 일본 작가 작품천장에 설치된 작품을 보기 위해 눕도록 마련된 평상 옆에 바짝 붙어 설치됐다. 혹시라도 의도한 것인가 그 주위를 찬찬히 살펴보았지만 그런 의도적 단서는 찾지 못했다. 짐작하건대 한국 작가의 미디어 작품에 전기 콘센트를 사용하려니 벌어진 상황 같았다. 전시의 본질적 측면에서 보면 작품이 전선을 찾아서 위치를 움직일 것이 아니라 전선을 작품의 위치까지 끌어다 주었어야 맞다. 전시 작품이란 전기 콘센트를 찾아 여기저기 왔다 갔다 할 만큼 줏대 없는 생명체가 아니다.

그런데 그 전시실에는 더 큰 오류가 있었다. 전시실 끝부분 오른쪽 공간에 중국 작가의 '쉬전 아트 슈퍼마켓'이라는 미니 편의점 규모의 설치작품이 관람객을 기다리고 있었다. 하지만 관람객들은 "아트숍인가 봐"하며 의심의 여지 없이 대부분 전시실 출구를 향해 그냥 지나가 버렸다. 출구 직전의 설치작품은 약 20여 발자국 더 가야 하는 거리의 벽과 벽 사이에 설치되었는데 관람객을 유도하지 못했다.

여기서 또 다른 큰 문제는 슈퍼마켓 설치작품을 관통해야만 다음 공간에 준비된 일본 작가의 몇몇 작품들을 관람할 수 있었다는 점이다. 꽤 흥미로웠던 일본 작가의 미디어 작품 몇 점이 끝내 관람객에게 노출될 기회를 잃고 말았다. 관람 기회를 거세하는 공간 레이아웃의 문제는 매우 안타깝다. 가벽과 색상의 연출을 통해 정리된 공간 구분이 필요했던 경우다. 해당 전시는 출품 작품들도 좋았고, 3층에서 진행한 한·중·일 문화교류사 '아카이브 라운지'도 좋았다. 그래서 공간 레이아

웃이 더 아쉬웠는지 모르겠다.

참고로 서울시립미술관의 전시들은 오랫동안 내가 전시공간 디자인에 대해 좋은 공부를 할 수 있도록 많은 도움을 주었다. 하지만 그 무렵의 전시들은 예전에 비해 전시공간 디자인이 너무 산만했고 내용 정리가 되지 않는 모습들을 자주 보여서 단골 관람객으로서 안타까움이 컸다.

인식의 벽과 라벨의 조건

전시실 벽의 영향력은 크다. 벽이 설치되지 않아도 쾌적한 감상에 문제가 발생하지만 설치돼도 감상에 문제를 일으킬 때가 있다. 벽에 부착된 내용의 문제다. 그런 예를 피천득기념관에서 볼 수 있다. 수필 문학적 예술경영을 지향하던 하나코갤러리 운영 때부터 왕왕 찾는 곳으로 작은 기념관이 '금아의 서재', '금아의 침실' 등 몇 공간으로 구성되어 있는데 이곳에 아주 오래된 오류가 있다.

하나는 '금아의 책들' 유리 벽 안 전시 벽 패널에 'Evergreen'이 'Everygreen'으로 틀리게 적혀 있다는 거다. 오자 'y'로 인해 피천득의 출간 작품들에 큰 오류가 발생해 버렸다. 또 하나는 '인형의 방'에서 발생한다. 금아의 침실과 영상을 보는 중간 벽 속에 매우 작은 유리상자 같은 공간이 있다. 그가 생전에 딸에게 사주었던 인형 '난영이'와 그인형의 옷과 이불이 전시되어 있다. 이불 위에는 '서영이를 떠나보내고 마음을 잡을 수 없는 나는……'이라는 내용을 담은 네모난 라벨이 놓여 있다. 피천득의 수필집에서 발췌한 내용이다. 기념관 규모가 작다보니 관람객들의 대화가 귀에 다 들린다. 글을 읽은 아이들은 "엄마, 서영

이가 어디 갔대?" 묻는다. 잠시 생각하던 엄마들은 유사하게도 "으응, 저~기 하늘나라 갔나 봐. 슬프다, 그치?"라고 대답한다. 서영이 떠난 곳은 하늘나라가 아니라 유학하러 간 미국이었다. 그렇게 서영은 매번 엄마 관람객들에 의해 어린 나이에 하늘나라로 간 고인이 되곤 한다.

이처럼 많은 관람객이 오해할 소지가 있는 전시품들은 반드시 별도의 설명을 근처 벽에 부착해서 작품의 본질을 흐리는 일이 없어야 한다. 전시된 작품은 표면적으로는 말이 없다. 라벨에 적힌 글이 작품의 의미를 전달한다. 관람객의 사색도 그 라벨의 내용을 근거로 생산된다. 그렇기 때문에 라벨은 부착된 크기 이상의 중요한 힘을 발휘한다. 작품의 의미를 보여줌은 물론이고 동시에 기획자의 학문적 자질과 감각도 드러낸다. 큐레이터는 라벨에 쓰이는 내용의 정확성과 적절성을 꼼꼼히 점검해야만 한다.

물론 라벨의 크기도 적정성을 고민해야 한다. 얼마 전 신생 아트센터의 개관 전시를 보았는데 A4 종이에 작품 설명글이 약 48포인트 글씨로 빼곡히 쓰여 있었다. 전시된 작품들은 모두 회화 장르로 10~80호 크기였다. 너무 큰 글씨가 작품 감상에 방해가 되었다. 짐작하건대 마이클 벨처의 저서 《박물관 전시의 기획과 디자인》 영향이지 싶다. 한국에서 2006년 출간되었는데 나를 포함해 한국 큐레이터들의 전시기획 공부에 큰 도움을 주었다. 하지만 이 책 역시 지식의 반감기에서 자유롭지 못하다. 저자가 영국에서 출간한 해가 1991년이다. 그가 참고한 논문들은 1960년대 자료가 대부분이다. 지금 적용할 만한 좋은 내용도 많지만 동시대 전시생태계에 적용하기에는 그 세월의 무게가 만만찮다. 또한 수백 수천 년 된 다양한 형태와 질감의 거대한 유물 전시에

는 마이클이 제안한 활자 크기가 무리 없을 수도 있다. 하지만 심미적 전시의 관람에서는 무리가 있다. 한편 어떤 전시장에서 본 7포인트 글씨는 너무 작아서 불편했다. 작품 하단에 붙은 라벨은 엎드려야만 간신히 읽을 수 있었다. 중년의 내 시력 문제만은 아닌지 젊은 관람객들도 엎드려서 라벨을 보다 전시실 벽에 머리를 박기도 했다.

전시장에는 두 개의 벽이 있다. 하나는 인식의 벽이고 하나는 통곡의 벽이다. 이왕이면 도대체 모르겠는 통곡의 벽이 아닌, 진심을 담은 섬세한 배려로 세워진 인식의 벽을 만나고 싶다.

오른손 문화의
신체성과
전시 동선

전시 관람이 입구에서부터 꼬일 때가 있다. 어떤 사람은 자연스레 전시 관람 방향을 오른쪽으로 돌고 어떤 사람은 왼쪽으로 도니 말이다. 그나마 벽과 바닥에 관람을 유도하는 안내문이나 화살표가 확실하게 설치되면 우왕좌왕하는 동선의 혼란은 반으로 줄일 수 있다. 이처럼 전시 공간과 신체가 좌우 갈피를 잡지 못하고 물리적, 심리적으로 엉키는 이유는 무엇일까?

좌측과 우측 사이에 낀 몸

내가 어릴 때만 해도 "사람들은 왼쪽 길, 차나 짐은 오른 길"이라는 동요가 있었다. 1961년 제정된 도로교통법은 '보행자는 보도와 차도가 구분되지 아니한 도로에서는 도로의 좌측 또는 길 가장자리 구역으로 통행하여야 한다'고 유도했다. 우리나라와 영국 등 몇 나라는 상당한 시간 동안 사회적으로 좌측통행을 권장해 왔다(미국과 캐나다 같은 나라들은 우측통행을 하고 있다).

전시기획을《박물관 전시의 기획과 디자인》같은 영국 출간서로 배운 큐레이터들은 "전시실 왼쪽부터 감상하는 동선이 더 많은 정보와 지식을 얻을 수 있다"는 내용을 그대로 실천해서 전시실 바닥에 왼쪽으로 향하는 화살표나 발자국 모양의 그래픽을 부착해 관람객의 동선을 유도한다.

전시실은 한정된 공간에서 적게는 수십, 많게는 수백 명의 관람객이 같은 시간대에 작품을 감상하러 오는 곳이다. 원활한 진행을 위해 진출입로를 구분해 동선을 유도할 필요가 있다.

나는 관람객의 이동 동선과 전시의 스토리텔링 진행 방향을 오른쪽으로 하는 것이 더 효과적이라고 생각한다. 다양한 전시공간에서 지속적인 관찰 끝에 얻은 판단이다. 많은 한국 사람들이 오른손 문화의 신체성을 갖고 있다. 그래서인지 오른쪽을 익숙해 하는 몸의 습성을 자주 발견한다.

언젠가 TV에서 신체의 익숙한 방향성에 대해 실험하는 내용을 방영한 적이 있다. 첫 번째 실험에선 대형마트의 소비자들에게 실험 내용에 대해 함구한 채 카메라를 장착한 모자를 쓰고 상품을 구매하게 했다. 그 결과 참가자 대부분의 쇼핑 진행 방향이 오른쪽이었으며 시선도 왼쪽보다는 오른쪽 진열 상품에 자주 오래 머물렀고, 그만큼 실제 구매로도 이어졌다.

또 다른 실험도 있다. 특정 동네에서 실험자들에게 '방향성 관찰 실험'이라는 걸 함구한 채 특정 위치에서 자신이 방향을 자유롭게 선택해 동네를 한 바퀴 뛰고 오게 했다. 그랬더니 실험자 대부분이 오른쪽으로 달리기 코스를 잡았다.

우리나라 백화점 및 대형 마트들은 대부분 비싼 물건이나 주력 상품을 매장 입구의 오른쪽과 에스컬레이터의 오른쪽에 배치하여 진열한다. 매출 증가를 위해 고객의 쇼핑 습관을 연구한 결과 한국 사람들은 보편적으로 오른쪽 공간을 편안해 한다는 걸 알았기 때문이다. 쇼핑매장에 들어서면 무의식적으로 오른쪽으로 걷기 시작하고 에스컬레이터를 타고 오르면서도 시선을 오른쪽으로 향한다는 결과가 나왔다. 그야말로 쇼핑매장의 오른쪽은 매출을 올리는 황금공간인 것이다.

물론 백화점과 미술 전시장은 각각 물질과 정신을 추구한다는 점에서 공간의 목적도, 가치 창출의 방향도 아주 다르다. 그렇지만 고객의 편리한 쇼핑 유도와 질 좋은 서비스 제공을 위해 실시한 저들의 깊이 있는 연구와 노력은 관람객의 눈길과 발길을 붙들어야 하는 동일한 숙제를 안고 있는 우리 미술계 역시 충분히 본받을 만하다고 생각한다.

파코 언더힐Paco Underhill이 30년 넘게 매해 구매자들을 관찰하고 분석한 책《쇼핑의 과학》에 담긴 '오른손 문화'의 특성도 공유해 볼만하다. 물론 특별히 왼쪽이 필요한 이유가 있거나 전시장에 구조적 문제가 있다면 그때는 왼쪽을 유도하는 게 좋다. 여기서 말하고 싶은 점은 관람객과 유쾌하고 유익한 전시 스토리를 만들기 위한 공간 레이아웃의 배려이다.

관람객 피로감과 '진열'과 '전시'

박물관 학자 조지 엘리스 버코George Ellis Burcaw는 1997년 출간한 저서에서 쇼 케이스 안의 오브제들을 그냥 나열하여 관람객들에게 일방적으로 보여 주는 '진열Display'과 오브제의 의미와 중요성에 대해 전시기

● 어떤 이야기가 되었든 각 작품은 스토리텔링 전개 과정의 맞춤한 위치에서 호흡하는 것이 중요하다. 그 이야기를 경청하러 들러 준 관람객의 호흡과 발걸음의 속도까지도 배려해 동선이 만들어져야 한다.

획자의 의도와 해석을 부여하고 이를 관람객과 상호 공유하는 '전시Exhibition'를 구분해 설명했다. 그만큼 전시에서 작품의 구성은 여러모로 중요한 의미가 있다.

박물관학에는 관람객이 박물관 공간에서 느끼는 피로감을 뜻하는 '박물관 피로감Museum Fatigue'이라는 용어가 있다. 미술관 나들이를 해 본 경험이 있는 독자라면 이미 경험했을 것이다. 전시공간의 조명, 온도와 습도 같은 미세한 조건부터 난해한 작품과 작품의 배치 같은 물리적 조건이 촉발하는 피로감이다. 관람객은 박물관뿐만 아니라 미술관, 갤러리, 대안공간 등 어느 전시장에서든 위로를 받고 지적 유희를 경험하지만 한편으론 정신적, 신체적 피로감도 느끼고 있다.

큐레이터에게 전시장은 익숙한 일상이며 일이 주는 보람과 성취감을 느끼게 해 주는 공간이지만, 관람객에게 전시장은 누군가 만들어 놓

은 의도된 동선을 따라가며 낯선 작품들에 일정한 시간 동안 지속적으로 집중해야 하는 공간이다. 매일 출근하는 전시장에서 큐레이터는 능동적인 위치에 있는 반면 관람객은 수동적인 위치에 있다. 전시장은 큐레이터에게 두 번째 집 같은 편안함을 주지만 관람객에겐 어쩌다 들른 낯선 공간에서의 긴장감을 준다. 비일상적인 상황에 노출되어 활동적인 심신이 제재를 당하게 되니 어느 날은 그야말로 전투력이 요구되기까지 한다. 물론 큐레이터 역시도 내 일터로서의 전시장이 아닌 관람객으로서 방문하는 다른 전시장에서는 여느 관람객들과 다를 바가 없다. 그렇다면 관람객의 감상 행위에 피로감을 덜어 주는 작품 배치란 어떤 것일까?

일단 전시장에 반입된 작품들은 서로 자신을 보아 달라고 애교를 부린다. 그중에도 특히나 시선을 압도하는 작품들이 있다. 시선만 압도하는 것이 아니라 다른 작품들과 나누어야 할 에너지와 감성과 감각까지 모두 끌어당긴다.

물론 시선 점유의 문제는 작품의 예술적 완성도와는 별개의 문제다. 큐레이터는 전시될 모든 작품이 감상자의 시선에서 배제됨 없이 공정하게 비칠 수 있도록 작품 간의 위치를 조율해야 한다.

전시 작품이 다양할수록 은은한 색감의 작품은 전시 전개에 있어 앞쪽에, 화려하고 강렬한 작품은 뒤쪽에, 평면 작품은 앞에, 조각이나 설치 같은 입체 작품은 뒤로 구성한다. 또한 덜 정교한 스타일의 작품은 앞쪽에, 정교함이 돋보이는 작품은 뒤쪽에 배치한다. 감상의 행위에도 비교적 관점이 작동하기 때문이다. 또한 이동하는 가벽 시스템, 관람 동선의 포인트 지점, 효과적인 조명의 거리, 여분의 공간 등 미세한 관

계까지도 기획 노트에 스케치하고 하나하나 점검해 나가야 한다. 여기까지는 '진열'에 해당한다.

무엇보다 전시의 화룡점정은 작품을 통해 구현하고자 하는 스토리다. 하나의 전시는 한 편의 그림 이야기와 같다. 아름다운 동시일 수도 있고 잔혹 동화일 수도 있다. 잔잔한 일상을 담담하게 담아낸 수필이 될 수도 있고 사회문제에 대한 뜨거운 논설문이 될 수도 있다. 어떤 이야기가 되었든 각 작품은 스토리텔링 전개 과정의 맞춤한 위치에서 호흡하는 것이 중요하다. 그 이야기를 경청하러 들러 준 관람객의 호흡과 발걸음의 속도까지도 배려해 동선이 만들어져야 한다. 중간중간 관람객의 입장이 되어 감상을 지속하는 데 방해가 되는 건 없는지 관람객 피로감은 없겠는지 미리 시뮬레이션도 해본다. 이제야 비로소 진열이 아닌, 상호 공유하며 심장이 뛰는 '전시'가 된다.

그래서 큐레이터의 역할은 심장의 '주기 조정자'와 같다. 여기서 잠깐 손을 가슴에 얹고 심장 박동을 느껴 보자. 심장은 순환계통의 중추 기관 장기다. 2심방 2심실이라는 4개의 독립된 방으로 구성된 심장은 지속적인 펌프질을 통해 혈액을 온몸에 순환시켜서 우리의 생명이 유지되도록 한다. 그렇다면 4개의 독립된 방으로 이루어진 심장은 어떻게 하나의 박자에 맞추어 생명의 운동을 할 수 있을까? 오른쪽 심방 벽의 '동방결절Sinoatrial Node'이라는 주기 조정자가 주기적으로 전기파를 방출하면서 심장 근육들이 그 박자에 맞춰 수축과 이완을 하기 때문이다. 1분에 60~100회씩 심장이 뛰기까지 주기 조정자가 마라톤의 페이스메이커이자 오케스트라의 지휘자 같은 역할을 하는 것이다.

전시실이 하나뿐인 작은 전시장이든 여러 개의 전시실이 있는 큰 규

모의 전시장이든 건강한 전시로서의 몸이 존재하기까지는 마라톤의
페이스메이커이자 오케스트라의 지휘자 같은 큐레이터가 있는 것이다.

전시장 빛의
가능성

주지하다시피 우리 몸엔 시각, 청각, 후각, 미각, 촉각이라는 오감이 있다. 그중에서도 "몸이 천 냥이면 눈이 구백 냥"이라던가 "백 번 듣는 것이 한 번 보는 것만 못하다"라는 말처럼 시각을 제일 귀한 보배로 여기는 경향이 있다. 하지만 눈이 시각 정보를 읽어 내는 능력이 탁월한 건 빛이 존재한다는 조건이 성립될 때다. 우리는 환한 곳과 컴컴한 곳에서의 눈의 기능이 천지 차이임을 알고 있다. 전시장의 빛은 관람객이 예술을 감각적으로 인식하는 데 매우 중요한 도구가 된다.

빛과 색의 관계

빛의 감각이 충만한 전시공간에 세 개의 눈이 빛난다. 자신만의 방식으로 세상을 보는 화가의 눈, 자신이 가진 지식과 경험의 틀 속에서 전시를 구상하는 큐레이터의 눈, 그리고 화가의 눈길과 큐레이터의 눈길을 따라가며 호기심으로 빛나는 관람객의 눈이다. 감각과 지각이론에 따르면 우리가 받아들이는 정보의 약 80%가 시각을 통해 전달되고 그

다음이 청각, 촉각, 미각, 후각 순이라고 한다.

생물학적 측면에서는 세 개의 눈이 지각하는 과정은 동일하다. 앞서 '여섯 번째 사과를 위한, 주제'에서 사용한 '사과' 한 알을 떠올리면서 눈이 그림을 인지하는 과정을 생각해 보자. 사과가 보이는 현상은 사과에 부딪히는 빛이 반사되어 눈에 들어오기 때문이다. 그림을 보는 행위는 눈이라는 감각기관을 통해 빛의 자극을 받아들여 흥분하는 과정인 것이다. 물론 미술 감상은 보는 사람의 적극적인 의지가 반드시 수반될 때 가능한 행위이기도 하다.

빛의 감각에는 빛의 양을 구별하는 밝기의 감각과 빛의 성질이나 종류를 구별하는 색의 감각이 있다. 색의 감각은 빛의 파장과 관계가 있다. 빛은 각의 종류에 따라서 고유한 파장을 갖는데 사람이 느낄 수 있는 빛 파장은 380~760나노미터$_{nm}$까지다. 사람의 눈은 일반적으로 약 160가지의 색상을 구별할 수 있는데 색상을 식별하는 데 필요한 빛의 강도는 색에 따라 다르다.

현재 미술 전시의 조도는 특별한 전시 상황이 요구되지 않는 한은 대략 50~150럭스$_{lx}$로 연출하고 있다. 공간 전체의 부드러운 조도 연출과 작품에 한 번 더 스포트를 설치하는 방식이 일반적이다. 하지만 조도 연출이 완벽했더라도 외부의 영향, 즉 '보러 오는 사람'의 상황에 영향을 받기도 한다. 관람객은 전시장에 입장하기 전까지 강한 태양광선이 내리쬐는 환경을 경험한다. 입장 전에 관람객의 눈은 시각적 경험을 많이 하는데 문화가 있는 수요일 밤의 전시장 나들이와 비나 눈이 오는 날씨 같은 특수한 상황을 제외하면 일반적으로 강렬한 태양에 노출된 채로 전시장으로 들어오는 상황이다.

그때 관람객의 눈은 밖과 안의 현격한 빛의 강도 차이 때문에 밖에서의 잔상을 간직한 채 전시 작품을 대면하는 헐레이션Halation 현상을 경험하게 된다. 사람 망막의 감수성은 어두운 곳에 있으면 점차 높아지고 밝은 곳으로 나오면 낮아진다. 우리의 시각은 밝은 곳에서 사물을 보는 것이 쉽도록 생리적 구조를 가졌기 때문이다. 그래서 시각의 순응은 밝은 곳에서 갑자기 어두운 곳으로 이동해 적응하는 암순응이 느리고, 어두운 곳에서 갑자기 밝은 곳으로 이동해 적응하는 명순응은 빠르게 이루어지는 편이다. 이러한 관람객의 시각 경험을 생각한다면, 특별한 이유(작품의 재료나 민감성 문제)가 없을 때는 전시장 조명을 지나치게 어둡게 연출하지 않는 것이 암순응의 시간 단축에 도움이 된다.

그리고 빛은 작품의 물질적 속성과 공간의 조건, 즉 내부적 영향도 받는다. 전시 작품의 모양과 위치 그리고 거리 문제로, 벽에 걸리는 평면 작품인지 전시실 바닥에 설치되는 입체 작품인지에 따라서 조명의 각도와 거리, 그리고 동원되는 조명 개수가 다 다르다. 또한 작품의 물성도 찬찬히 살펴보아야만 한다. 1960년대 이후 현대미술은 기존의 미술 재료와 기술—평면 작품의 경우 캔버스에 유채, 종이에 수채 방식—에서 탈피해서 여러 개의 매체를 동시에 혼합해 사용하는 '혼합매체Mixed Media'로 구현되고 있다. 복잡성을 띤 혼합 기법의 작품을 더욱 화려하게 보여 줄 것인지, 아니면 차분하게 보여 줄 것인지 다양한 조도 연구를 하지 않을 수 없다.

현재 미술관과 갤러리의 조명은 대부분 큐레이터나 관리 인력이 작품 설치 후에 마지막 순서로 직접 사다리를 타고 올라가 설치하고 있다. 가까운 미래에는 사물인터넷 기술을 활용해 전시 조도를 최상의 컨

● 관람객이 밖에서 경험했을 그날의 날씨, 작품의 평면성과 입체성, 작품에 사용
한 재료 등을 바탕으로 큐레이터가 직접 조명의 조건을 결정해야 한다.

디션으로 조절하는 세상이 올 것이다. 그때까지는 관람객이 밖에서 경
험했을 그날의 날씨, 작품의 평면성과 입체성, 작품에 사용한 재료 등
을 바탕으로 큐레이터가 직접 조명의 조건을 결정해야 한다. 또한 움직
이는 관람객의 동선도 섬세하게 살펴서 가장 적합한 빛의 감각과 공간
감각을 제공해야 한다.

물질적 빛 너머, 인식의 빛

딸깍, 큐레이터가 전시장에 출근해서 각 전시실의 조명 스위치를 켜
는 순간 어두컴컴한 공간 속에서 침묵하고 있던 작품들이 기지개를 켜

며 감성적 색과 이성적 선들의 축제가 시작된다. 그러다가도 하루를 마감하며 조명 스위치를 딸깍 끄는 순간이 오면 온종일 아우성치던 작품들이 정적 속으로 침잠한다. 그러니 큐레이터는 인식을 위한 빛을 켜고 끄는 사람이다. 언제부턴가 큐레이터가 전시장의 불을 관리하는 행위는 마치 프로메테우스가 제우스의 불을 훔쳐 인간에게 내줌으로써 인간에게 문명을 가르친 것과 같다는 생각을 하게 되었다. 물론 매우 비약적 표현임을 잘 알고 있다. 그렇더라도 큐레이터의 손끝에서 밝혀진 빛을 통해 관람객이 그림을 보는 행위가 이루어지며 무엇보다 그들의 머리와 가슴에 인식의 불을 지피는 일이기 때문이다. 그만큼 전시실의 불을 켠다는 것은 물질적인 빛, 그 이상의 중요한 가치를 생산하는 행위다. 큐레이터에 대한 신화적, 영웅적 의미부여가 아닌 책임감 있는 행위와 역할에 방점을 두고자 한다.

전시실에서의 빛은 다양한 모습으로 등장한다. 높은 천장에 매달려 작품을 비추는 조명으로서의 수동적 역할만을 하진 않는다는 것이다. 전시물과 한 몸을 이루어 작품이 되는 빛도 있고 작품의 비밀을 알려주어 관람객에게 즐거움을 제공하는 빛도 있다.

빛은 우리 눈에 보이는 가시광선도 있고 인간의 눈에 보이지 않는 빛들도 있다. 빛은 각각의 종류에 따라서 고유한 파장을 갖는데 라디오파, 마이크로파, 적외선, 자외선, X선, 감마선이 있다. 그중에서 미술 작품에 대한 조사와 분석에는 주로 적외선, 가시광선, 자외선, X선을 이용하고 있다. 레오나르도 다빈치의 명작 〈모나리자〉는 'X선 형광분광분석법'을 통해 신비한 미소의 비밀(입가에 머리카락 굵기의 절반 수준인 40마이크로미터㎛ 이하의 덧칠을 최대 30겹까지 칠했다)이 밝혀졌는가 하면

조선시대 선비화가 윤두서의 자화상은 'X레이 판독' 결과 우리 눈에는 보이지 않던 귀와 옷깃 등을 그린 흔적이 발견되기도 했다.

앞서 '창의적 놀이로서의 전시 기능들'에서 다뤘던 〈보존과학, 우리 문화재를 지키다〉 전시도 유익한 인식의 빛을 비추고 있었다. 금동관음보살입상, 초상화, 백자수주 등 수백에서 수천 년 된 다양한 유물들이 그에 사용된 재료와 기술로 본원되는 과정을 보여 주는 전시였다. 신라의 학자 최치원의 진영眞影: 주로 얼굴을 그린 화상에 적외선 촬영을 해 그림을 그린 사람과 그린 장소를 밝혀내는가 하면, 최치원의 좌우에 원래 동자승이 있었으나 후에 덧칠된 사실을 X선 투과 조사로 밝혀내기도 했다. 해당 전시는 그 외에도 신기하고 재미있는 내용으로 가득했는데 수백 수천의 시간을 거슬러 오르는 데 빛이 대단한 역할을 하고 있었다.

이처럼 전시장에는 전시 유물의 복원에 도움을 주는 빛, 명작의 비밀을 밝혀 주는 빛 등 다양한 빛이 있다. 각 전시마다 다루는 주제는 다르지만 모두 '빛'을 통해 인식한다는 공통점이 있다. 빛은 전시에 있어 없어서는 안 될 유용한 도구다. 관람객들이 보다 넓은 미술 세계를 경험할 수 있도록 지혜의 햇불을 비춰 주는 21세기 프로메테우스를 꿈꿔 본다.

전시 홍보,
심리학과
경영학에 묻다

전시기획을 업_業으로 삼는 사람들은 계절의 변화와 빨간색 공휴일을 체감하지 못할 때가 많다. 일반적으로 대중 공개에 앞서 도착한 전시 홍보 자료를 보고서야 "아, 어느새 계절이 바뀌고 있구나"하며 바깥 세상과 유리된 처지를 실감한다. 블록버스터 전시 소식을 통해서 초중고 방학 시즌의 도래와 여름과 겨울의 조짐을, 졸업 전시와 석(박)사 청구 전시 소식을 통해서는 종강 시즌과 새 학기의 도래를, 그리고 3·1절이나 광복절 같은 기념일 전시 홍보 자료를 읽고서야 비로소 공휴일과 국기 게양을 인식하곤 한다.

전시 홍보와 호감 심리

지속적으로 보내오는 특정 전시장의 전시 홍보 메일은 받는 입장에서는 해당 전시장에 대한 호감과 신뢰도 상승 그리고 생면부지의 홍보 담당자에 대한 좋은 인상으로 이어진다. 첫인상이 좋으면 다른 것들도 좋을 것이라 생각하는 '후광효과'가 작동하는 것이다. 그러면서 그

공간이 지향하는 전시 장르나 주제가 자연스럽게 보인다. (어떨 땐 수북이 쌓인 전시 홍보 자료를 바탕으로 논문 하나 써도 재미있겠다는 생각도 한다.) '작가와의 대화'를 비롯한 다양한 전시 이벤트를 꾸준히 진행하는 예술경영의 태도도 드러난다. 비록 모두 방문하진 못하더라도 호감이 간다. 상대에게 호감을 느끼는 요인들에 대한 심리학의 다양한 실험 이론이 있다. 크리스 라반Chris Ravan의 《심리학의 즐거움》에는 '유사 매력 가설'이 있다. 이성 간 호기심에 대한 연구 결과지만 인간이 자신과 유사한 상대에게 매력을 느낀다는 사실은 전시생태계도 관심 둘만 한 정보다. 전시 내용 형식이든 업무 진행 태도든 나의 코드와 맞는 발신처는 도착 메일 중에서도 우선순위로 열어보게 된다. 어느 날이고 근처에 일정이 생기면 한번 들러야겠다는 마음도 생기니, 내 경우처럼 수많은 곳에 발송되는 홍보 자료 가운데 어떤 것은 특정 취향 유사성 관람객을 유도하기도 한다.

물론 한국에서 진행되는 모든 전시를 이메일과 휴대전화 문자 그리고 우편물로만 알지는 못한다. 다양한 공공 매체에 기사화된 내용을 통해서도 알게 되고 미술 잡지, 신문, TV, 포탈에서도 우연찮게 보게 된다. 또한 전시공간들이 운영하는 블로그와 개인 블로거의 글에서도 관련 소식을 접한다. 홍보 매체는 달라도 자주 노출되는 전시 소식에 자연스레 호감이 생기기도 한다. 사람은 처음 보는 것보다 익숙한 것을 더 좋아하는 속성이 있다고 한다. 전시의 경우도 다양한 채널을 통한 반복적 노출이 친근감을 주고 관람객을 유도하는 좋은 역할을 하는데 심리학에서는 이를 '단순 노출 효과Mere Exposure Effect'라고 한다.

한편 이동 경로가 짧거나 실거주지에서 가까운 전시장은 전시 홍보

메일을 받지 않더라도 '그곳에 요즘 어떤 전시가 열리나?' 하고 관심을 갖게 된다. 사회심리학자들이 말하는 애정을 유발하는 심리학적 요인에는 유사성 매력, 단순 노출 효과와 함께 근접성도 있다. 앞의 두 사례에 비하면 물리적으로 가깝다는 것만으로도 호감도는 높아진다. 물리적 거리가 마음의 거리에 영향을 주는 것이다. 하지만 사람 간 관계든, 전시장과 관람객의 관계든, 근접한 조건을 좋은 관계로까지 유지하기는 쉽지 않다. 근접 거리에서도 장소적 존재감을 드러내지 못하는 전시장 홍보는 아쉽기만 하다. 각 전시장은 물리적 동선이 먼 곳의 불특정 다수를 향한 온라인 홍보만큼이나 근접 지역민에 대한 오프라인 홍보에도 적극적일 필요가 있다. 지역민들이 그 공간을 예술 사랑채처럼 여겨줄 때 그 지역에서 뿌리를 내리고 버틸 힘이 생기기 때문이다. 지역적 단순접촉성을 촉발하는―입체 설치물, 배너 광고, 가로등 플래그, 현수막, 포스터 같은―홍보 전략은 지속적으로 진행하면 좋겠다.

물론 번번이 지자체 담당 부서에 신고해야 하는 번거로움을 수반한다. 하지만 전시장 운영 특성상 (프라이빗 갤러리 소속 큐레이터의 경우는 근무지의 방침을 따라야 하기 때문에) 전시를 열어 놓고도 인근 이웃을 포함한 일반 대중에게 홍보하지 못하는 안타까운 입장도 있다. 누군가에겐 번거로운 일이 누군가에게는 매우 부러운 일이다. 미술 전시는 마음과 마음이 함께 여는 아름다운 축제다. '유사 매력 가설' '단순접촉성' '근접성' 효과를 살린 전시 홍보는 전시 운영팀의 지극한 노력을 바탕으로 이루어진다.

윙윙, 전시회의 꿀벌들

다른 홍보 메커니즘도 존재한다. 관람객이 전시 관람 후에 올리는 온라인 소셜 네트워크다. 최근 몇 년간 다양한 경영 현장에서 '선先 경험자의 견해'를 바탕으로 하는 정보 교환이 막강한 생산과 소비의 장을 만들고 있다. 주최·주관사의 펜보다는 대중의 손가락이 더 파급력 있다. 경영학의 마케팅 기법 가운데 하나로 '버즈 마케팅Buzz Marketing'이라고 한다. 꿀벌이 윙윙거리는 소리를 빗댄 것인데, 상품이나 서비스를 직접 체험한 소비자들이 자발적으로 긍정적인 입소문을 내게 하는 마케팅이다. '체험 마케팅Experience Marketing'이니 '구전 마케팅Word-of-Mouth Marketing'이니 다양한 이름으로 불린다. 또는 인터넷 발전 속도에 힘입어 입소문이 순식간에 퍼져 나가니 급속한 확산의 양상이 마치 감염된 집단에서 또 다른 집단으로 퍼지는 바이러스와 유사해 '바이럴 마케팅 Viral Marketing'이라 불리기도 한다. 여러 명칭이 있지만 결국은 소비자의 직접 체험에 의한 자발적 홍보다. 비용뿐만 아니라 제품에 대한 신뢰도를 높이는 데 매우 효과적인 방법이라서 이미 경영 전반에서 널리 활용하는 마케팅이다(겉으로는 고객의 자발적 리뷰 같지만 실제로는 대가를 주고받는 경우도 많다).

우리나라 미술현장도 전시를 경험한 대중이 꿀벌처럼 윙윙거려 주기를 간절히 바란다. 그러나 홍보 행위는 어떤 방법이든 예산과 관계된 일이다. 시각예술 운영공간들은 대부분 전시 예산이 충분하지 못하고, 그래서 더욱 홍보가 절실하기도 하다. 그러다 보니 어떤 곳은 전시 홍보를 위해 작품에 대한 소음을 일부러 조성해 대중의 이목을 끄는, 즉 고의로 구설수를 조작해 인지도를 높이는 '노이즈 마케팅Noise Marketing'

까지 사용한다. 하지만 좋은 방법은 아닌 것 같다. 이왕이면 전시에 대한 좋은 말들이 멀리 퍼져 나가는 것이 좋다.

눈치 빠르고 발 빠른, 그리고 경제적 여유가 좀 있는 몇몇 미술관과 갤러리들은 전시 리뷰 활동이 왕성한 블로거들을 찾아내 쪽지를 보내고 있다. 전시 티켓 2장을 준비해 놓을 테니 관람하고 리뷰를 작성해 올린 후에 해당 박물관 레스토랑에서 맛있는 식사를 하고 가라는 달콤한 조건을 제시한다. 공짜로 전시도 보고 밥도 먹으라는 유혹이다. 그런 까닭에 우리는 간혹 온라인에서 전시에 대해 수상할 정도로 칭찬하는 글을 만나기도 한다. 전시 티켓 2장과 한 끼 식사를 대접받고 쓴 전시 리뷰, 전시장의 버즈 마케팅 전략이다. 하지만 모든 참여 블로거들이 전시장이 원하는 대로 긍정적인 반응을 보이거나 글솜씨가 좋은 것만은 아니다.

그래서 기업처럼 미술관과 갤러리들도 '열정의 대학(원)생 서포터즈 모집'을 적극적으로 운영하는 추세다. 참여 학생들은 문화예술 분야에 대한 관심과 몰입도가 다른 연령대에 비해 높고 취업까지 진지하게 고민하는 입장이다. 그렇다 보니 스펙 쌓기 차원에서라도 서포터즈 활동에 참여도가 높다. 또한 소논문 정도는 쓰는 대학생이니 일반인 리뷰보다 전시에 깊이 있게 접근하고 글솜씨도 수려한 경우가 많다. 해당 전시장은 발대식과 해단식을 진행하는 날 식사를 제공하고 6개월 활동이 끝나면 기념품과 수료증을 전달하며 관계자들과 서포터즈들이 기념사진을 찍는다. 이런 경우는 경영학의 옷을 입은 심리학적 접근이 된다. 이들의 SNS 서포터즈 활동 기간은 단기적이지만 주최·주관사의 의도는 장기적이다.

대학생 서포터즈의 활동 기간은 6개월 남짓이지만 이들은 이후에도 미래의 충성 관람객이 될 가능성이 높다. 활동 기간은 끝나도 한 번 맺은 인연은 지속적인 애정과 관심으로 이어질 수 있기 때문이다. 다른 전시장보다 한 번 더 들르게 되고 가벼운 전시 리뷰를 쓰기도 하니 그 야말로 대학생 서포터즈는 귀중한 꿀벌이다. 물론 그들을 대하는 전시장의 태도에 진정성이 담겼을 때의 일이다. 잘못하다가는 오히려 따끔하게 쏘일 수 있음도 간과해서는 안 된다.

'스치는 두 공간' 입구와 출구의 힘과 의미

전시장의 입구와 출구는 안과 밖의 경계다. 어떤 의미에서는 마지막 공간이고 어떤 의미에서는 첫 번째 공간이다. 방문객 내면에 일반 대중으로서의 정서와 미술 관람자로서의 정서가 혼재하는 공간이기 때문이다. 따라서 입구는 관람객이 즐겁게 미술 감상을 하도록 준비되어야 하는 배려의 공간이고 출구는 전시장의 미래경영을 위해 꼼꼼하게 준비되어야 하는 경영의 공간이다. 안타깝게도 많은 전시장이 경계와 경계 사이에 있는 이 입구와 출구의 힘을 그냥 무의미하게 내버려 두고 있다.

입구는 좋은 미술 감상의 시작

자, 당신이 전시장을 찾은 방문객이었을 때를 회상해 보자. 드디어 적지 않은 동선을 지나서 전시장 건물 앞에 도착했다. 외벽에는 인터넷 검색 때 보았던 전시 상징 이미지가 예쁘게 현수막으로 인쇄돼 걸려 있다. 인터넷에서 봤을 때는 전시회 선택의 기로에서 만난 낯선 이

미지였는데 막상 현장에 와서 보니 어느새 낯익고 반가운 이미지로 다가온다.

중량감이 느껴지는 차가운 문을 밀고 건물 안으로 들어가 잠시 걸음을 멈춘다. 전시실 위치를 찾으며 거칠어진 호흡을 정리하는데 뒤따라 들어온 다른 방문객과 어깨를 살짝 부딪친다. 가벼운 사과를 주고받는데 저쪽에 안내 데스크가 보인다. 전시 스텝들이 고개를 숙인 채 분주하게 일하고 있다. 너무 바빠서일까, 방문객에게 시선을 주지 않는다. 말을 시키는 게 민폐 같아서 조용히 데스크로 다가가 쌓여 있는 리플릿 하나를 집어 들고 전시실 쪽으로 걷는다. 긴 벽을 따라 소장품이 걸려 있고 그 아래에 화장실 위치 안내와 카메라 사용을 금지한다는 안내문이 붙어 있다. 공간 한쪽에는 아트 상품이 진열돼 있다. 드디어 작품 몇 점이 언뜻 보이는 전시실 입구가 보인다. 입구 앞에서 무표정한 전시실 지킴이가 입장객을 계수하는 기계를 엄지손가락으로 연신 누르고 있다. (관람객 경험 회상은 여기까지!)

관람객이 전시장 문을 열고 들어와 전시 작품을 관람하기 직전까지 체험하는 중간 공간을 '오리엔테이션 갤러리'라 부른다. 물론 운영 규모가 어느 정도 되는 미술관과 갤러리에 존재하는 공간이다. 운영 규모가 소박한 전시장은 문을 밀고 들어서자마자 전시 작품을 보게 되는 것이 대부분이다. (오리엔테이션 갤러리가 없는 전시장은 앞서 언급한 관람객의 헐레이션 현상과 암순응 시간을 단축하기 위해 완충 역할을 하는 가벽을 세우는 것이 좋다.)

오리엔테이션 공간은 작게는 건물 출입문과 전시실 사이에 끼인 건축적 공간이고 넓게는 사회상과 미술성이 혼재하는 정서적 공간이다.

먼 길을 지나 전시장에 당도한 관람객은 조금 전까지 전시장 바깥에서 경험한 여러 자극으로 인해 아직 흥분한 상태다. 그러나 곧바로 심미적 감상을 위해 차분한 정서로 변화해야 한다. 입구의 관람객은 자신이 선택한 것에 대한 기대감과 긴장감이 절정에 달한 상태인 거다. 그런데도 큐레이터들은 오리엔테이션 공간에서 감지되는 관람객의 불안정한 심리상태와 그에 마땅한 공간의 기능적 활용을 크게 인식하지 못 하는 것 같다. 곧 심오한 지성과 감성의 행위를 시작해야 할 관람객에 대한 배려가 돋보이는 공간이 되어야 한다. 미지의 미술 감상을 시작하려는 관람객을 위해 몇 가지 소소한 준비가 필요해 보인다.

사물함과 작품 감상　　　관람객의 두꺼운 옷과 무겁고 거추장스러운 가방을 보관하는 사물함 설치는 전시 관람에 긍정적 영향을 줄 수 있다. 먼저 옷을 벗고 가방을 내려놓는 행위는 일반 대중에서 전시회 관람객으로 입장이 바뀌는 의식과도 같다. 소란스러운 전시장 바깥세상의 먼지를 털어 내고 고요한 정신으로 순화하는 데에도 도움이 된다. 심오한 미술의 세계는 일상의 무거운 무언가를 내려놓을 때 더 잘 젖어 들 수 있다. 적어도 관람객이 전시 내용이 아닌, 거추장스러운 소지품 때문에 감상 시간을 서둘러 끝내지 않도록 도와야 한다.

다양한 포토존의 효과　　　전시 작품의 일부 내용을 입체적으로 만들어 오리엔테이션 공간에 분산 설치하는 것은 관람객에게 또 다른 경험을 제공한다. 사물함의 역할이 전시장 바깥과 안의 감각과 감정을 정제하는 한 과정에 있다면 포토존은 트릭 아트 경험을 선사해 관람객이 즐

거운 미술 감상의 시간에 한 발 더 가까이 접근했음을 인식하게 한다. 또한 포토존에서 미리 만난 작품 이미지들은 작품 감상 때 친근함으로 다가와 더욱 세밀하게 살피게 되는 효과도 있다. 그리고 효율적인 공간 활용에 있어 관람객들을 분산시키는 역할도 한다. 전시 홍보에 영향을 주는 전시 리뷰 중 상당수가 포토존 이미지임을 고려하면 포토존의 다양한 활용은 필요하다.

소수 작품의 맛보기 전시 전시장 바깥세상의 감각과 감정을 사물함에 내려놓기, 1차 전시체험인 포토존 체험은 물론이고 전시의 마중물로서의 소수 작품 전시도 고려할 만하다. 전시실에 비해 다소 무질서하고 어수선한 오리엔테이션 공간의 특성을 제압할 만한(그러면서도 자극 없는) 거대한 설치작품이나 미디어 작품을 전시하는 것도 좋다. 작품을 설치할 땐 관람객의 동선과 여백에 여유를 많이 두고 작품이 설치된 주변의 벽과 바닥에는 전시장의 메인 색을 동일하게 사용해서 이곳 역시 예술의 영역임을 암시한다. 그로 인해 관람객은 '당신의 위대한 모험이 시작되었습니다'라는 심적 안내를 받게 되는 것이다.

전시의 전반적 내용 전달 기능 전시실은 이동하는 관람객과 심오한 작품을 함께 담기에는 다소 협소한 공간이다. 반입된 작품 수에 맞도록 충분한 공간을 확보하고 있다 하더라도 관람객의 머릿속은 작품을 감상하랴, 작품 설명글 읽으랴, 다른 관람객과 엉키지 않게 조심하랴 정신이 없다. 따라서 전시실에선 작품에 대한 간단한 정보만 소개하고 그 외 전시의 전반적 흐름은 오리엔테이션 갤러리를 이용하자.

전시장의 오리엔테이션 공간은 깔딱 고개다. 관람객의 물리적, 지적, 개념적, 심리적인 상황이 얽혀 있다. 바깥세상에서 전시장을 향해 달려온 '역동성'이 무사히 숨을 고르고 '정적'인 세계로 입문할 수 있도록 그곳은 모험을 앞둔 관람객의 준비 운동을 돕는 배려의 공간이 되어야 한다.

출구는 좋은 예술경영의 시작

출구는 관람객보다 전시 경영자에게 매우 중요한 의미가 있는 곳이다. 대부분 그곳을 아트숍으로 운영하거나 관람객을 떠나보내는 통로로 두지만 출구 공간은 잘만 활용하면 전시 기념품 판매 금액보다 더 큰 미래 수익을 창출할 수 있다는 점에서 아쉬울 때가 많다. 전시를 막 섭취하고 나온 관람객의 생생한 감각과 경험의 배설물인 정보를 수집해, 해당 전시장의 예술경영이 탄탄한 뿌리를 내리는 데 좋은 밑거름으로 사용했으면 한다. 그러려면 우선 정보를 수집하는 큐레이터의 자세부터 점검해야 한다. 관람객이 당연히 해줘야 하는 일인 양 설문지를 투박하게 건네는 모습은 금물이다.

정보를 수집하는 자세에 대해 관람객은 미술 감상 행위로 이미 많이 피곤한 상태라는 것을 명심해야 한다. 작품 관람을 하는 내내 인식의 벽을 지나며 심적 전투력을 쏟아부은 탓이다. 난해하기만 한 전시품의 의미와 중요성 그리고 전시기획자의 의도를 알기 위해 일정 시간 동안 집중하느라 인내력과 지속적인 싸움을 한 상태다. 또한 전시공간의 조명, 온·습도 같은 미세한 물리적 조건이 촉발한 피로감도 있다. 감동이

큰 전시였다면 보람 있는 시간이었겠고 자기 취향이 아닌 장르였거나 기대감이 무참히 짓밟힌 전시였다면 시간과 경비가 아까운 시간이었을 것이다.

이래저래 심신이 피곤한 관람객에게 설문지를 건네는 일은 망설여지는 일이다. 그렇더라도 예술경영을 위해서 큐레이터는 설문을 지속적으로 해야 하고 관람객으로부터 받은 답변은 반드시 한 글자도 허투루 읽으면 안 된다. 이런 과정은 지금 일하는 곳의 밑거름이 되기도 하지만 큐레이터 자신의 머릿속 재산이 되기 때문이다.

설문지를 건네는 표정과 태도는 최대한 겸손하고 예의 바라야 한다. 그리고 관람객의 피로를 덜기 위해 달콤한 것을 준비한다. 막대사탕이나 낱개 포장된 초콜릿이나 쿠키를 준비하는 것이 좋다. 전시장이 관람객의 마음을 녹일 때 살아 있는 관찰과 경험이 담긴 귀한 정보를 얻을 수 있다.

식상하지 않은 설문지 작성　설문지에 담을 내용들은 관람객 성별과 나이, 전시를 보게 된 결정적 동기, 동행인 수와 관계, 본 전시장 방문을 위해 소비한 시간, 전시 관람에 소요된 시간, 최근 1년 동안 전시 관람 횟수, 본 전시장의 좋은 점과 안타까운 점, 본 전시 감상 만족도 혹은 불만족도와 그 이유, 전시 작품 중에 가장 기억에 남는 작품, 그동안의 미술 관람 횟수, 그 관람 경험을 바탕으로 가장 기억되는 전시와 이유, 앞으로 보고 싶은 전시 내용, 본 전시장 경영에 바라는 점 등이다.

이런 질문은 하나의 예일 뿐, 근무하는 전시장 경영과 전시기획에 실제로 도움이 될 만한 내용으로 좀 더 꼼꼼한 내용 작성이 필요하다. 또

한 처음 작성한 내용을 계속 사용하지 말고 분석에서 드러나는 내용에 따라 설문 내용을 바꾸는 것이 효과적이다.

피곤한 관람객의 심신을 고려해서 주관식보다는 다양한 선택이 가능한 객관식 위주의 질문이 좋다. 관람객의 입안에 있는 사탕이 녹기 전에 단순 체크만으로 끝낼 수 있는 A4 2장 분량이 무난하다. 전시마다 꾸준히 수집한 자료들을 바탕으로 현재 전시의 소통 문제를 점검하고 앞으로의 전시 방향과 관람객과의 관계 형성에도 도움을 얻을 수 있다.

보편적 관람객들의 나이와 성별　설문지를 통해 드러나는 나이와 성별 분석은 전시의 주제부터 아카데미 개설 같은 예술경영의 선택에 중요한 근거가 될 수 있다. 연령에 따른 경험치와 시각의 폭과 깊이 그리고 반응도에는 분명 차이가 있기 때문이다. 각 연령대의 보편적 정서와 관심사를 바탕으로 전시 주제와 작품 선정, 전시언어를 선택해야 한다. 전시기획자가 원하는 전시가 아닌 보편적 방문객의 시선에서 필요한 전시가 되는 것이 그 자리에서 탄탄한 뿌리를 내리는 전시장이 되는 길이다. 내가 하고 싶은 전시는 방문자들의 신뢰를 충분히 쌓고 소통한 다음에 해도 늦지 않다.

충성 관람객의 차별화　충성 관람객 분포도에 따라 예술경영에 차별화를 가져와야 한다. 한 예로 엄마 관람객들은 다른 관람객들과는 전시장 방문 태도와 목적에 약간의 차이가 있다. 그 자신이 예술적 취미를 갖고 있어 자연스럽게 유모차를 밀고 방문하는 경우도 있지만 상당수

는 자녀의 교육을 위해 무척 쑥스러워하며 아이 손을 잡고 부자연스럽게 전시장을 찾는다.

　자식의 삶에 예술적 취향을 만들어 주고 싶어 왔지만 엄마의 삶은 예술적 경험이 적다. 그래서 더욱 자식의 감정과 감수성은 미술을 통해 성장시키고 싶어 한다. 따라서 전시장의 전시 내용과 운영 아카데미 프로그램이 독창적이고 자식의 인품 형성에 도움이 된다고 판단되면 대부분 전시 티켓 값이나 고가의 수강료 및 장거리 운전도 마다하지 않는다. 물론 전시장 충성 관람객이 직장인이거나 20~30대 젊은 층이라면 또 다른 예술경영을 해야 한다.

　관람객의 '예술 경험' 수치　　어떤 관람객들은 예술적 취향을 가진 부모 밑에서 성장해 미술 관람이 전혀 낯설지 않고 자연스럽다. 그들은 전시기획과 진행 밀도에 기대를 갖고 있다. 반면 어떤 관람객들은 거의 예술적 경험이 없는 삶을 살아왔다. 이제부터라도 미술을 가까이해 볼 결심으로 전시장을 찾는다. 문제는 이들이 모두 한 전시장 안에 섞여 있다는 것이다. 전시에도 난이도라는 것이 있기 마련이다.

　지속적인 분석을 통해 예술 경험이 많은 관람객 비중이 많은 경우, 설문지에 흥미를 느끼는 전시 주제나 전시 경험(예를 들어 서양 미술인지, 동양미술인지) 등 구체적인 질문이 추가되어야 한다. 예술 경험이 많은 관람객들은 심층적 전시 주제나 전시 사용 언어가 자신의 관심에 부합할 때 해당 전시장에 대한 만족도가 높다. 반대로 미술 경험이 거의 없는 관람객이 많은 경우에는 그것에 맞게 좀 더 포용력 있고 특화된 전시기획으로 재미를 줄 수 있어야 한다.

관람객이 제공하는 생생한 정보는 척박한 미술현장에서 살아남아야 하는 전시장들의 예술경영에 매우 유용한 거름이 된다. 수학의 논리화에 앞장선 버트런드 러셀Bertrand Russell, 1872~1970의 책《신비주의와 논리 Mysticism and Logic and Other Essays》에 큐레이터가 출구에 지속적으로 나와야 한다는 나의 주장에 힘을 실어 주는 내용이 있어 일부를 여기에 옮긴다. "관찰과 경험에 의하지 않고 우리는 무엇을 배울 수 있는가? 물리학에서 말하는 감각의 직접적인 정보, 즉 일정한 공간과 시간 사이에서 동반하는 색, 소리, 맛, 냄새 등등의 감각적인 미세한 원소 없이는 우리는 결국 아무것도 배울 수 없다. 심지어 분자, 원자, 전자와 같은 것도 감각기관과의 상관관계에 있어서만 발견될 수 있다"라는 내용이 그것이다.

피곤한 관람객이 매우 고맙게도 자신과 아무 관계 없는 미술동네 사람들에게 자신의 소중한 정보와 삶의 기억, 그리고 관람에서 느낀 경험들을 나누어 준다면 그것은 큐레이터에게 살아 있는 전시기획과 더 나은 서비스를 기대하기 때문이다. 이처럼 출구의 의미는 관람객들로부터 생생한 정보를 받아 지속적으로 관계를 형성하는 데 있다.

전시 홈페이지의
위기와 기회

인류사에서 위대하다고 평가받는 일들은 그만큼 감당해야 했던 위험한 순간도 많았다. 보다 좋은 사회를 위한 행보에는 물질적이든 정신적이든 순탄한 과정이 없었다. 큐레이터에게는 자신이 원하든 원하지 않든 미술 전시기획을 통해 조금 더 좋은 사회를 위한 큰 그림을 그려야 하는 역할이 있다. 자칫 존재감 없이 사라질 수 있었던 수많은 작품이 큐레이터의 남다른 시선과 통찰을 통해서 일반 대중, 비평가, 컬렉터, 갤러리스트와 함께 향유된다. 무엇보다도 척박한 대중의 삶에 한 줄기 감동의 빛으로 조우한다. 그래서 이 직업에 전율하고, 동시에 책임감도 느끼게 된다.

다모클레스의 검과 큐레이터의 자리

큐레이터의 자리를 생각해야 할 어떤 특별한 상황이 생길 때면 '다모클레스의 검The Sword of Damocles'을 떠올리게 된다. 옛날 이탈리아 남부의 섬 시칠리아에 디오니시오스 왕이 다스리는 도시국가 시라쿠사가

있었다. 왕의 측근 중에는 늘 왕의 자리를 찬양하며 부러워하는 다모클레스라는 신하가 있었다. 어느 날 왕은 다모클레스에게 하루 동안 왕좌에 앉을 기회를 준다. 막상 왕좌에 앉아 보니 주위에는 생각했던 이상으로 값진 것들이 가득했다. 다모클레스는 자신이 그랬던 것처럼 왕의 자리를 동경하는 사람들의 시선도 느낄 수 있었다. 그렇게 행복감에 취해 문득 천장을 보는 순간, 다모클레스는 기겁한다. 천장에는 한 올의 털에 수직으로 매달려 날카롭게 빛나는 칼이 있었다. 모두가 동경하는 그 자리에도 위험이 도사리고 있었던 것이다. 이 유명한 우화는 위태로운 상황이나 위험을 강조할 때 자주 인용되곤 한다.

절대 권력을 상징하는 왕의 자리와 큐레이터의 자리는 같을 수 없다. 권력의 자리가 될 수도, 되어서도 안 된다. 하지만 주변에서 전해지는 큐레이터 직업에 대한 동경의 시선은 다모클레스 못지않다. 또한 큐레이터의 주위에는 창의성으로 반짝이는 작품들과 예술가들이 자아내는 고유한 예술적 분위기가 있는 것도 사실이다. 하지만 큐레이터의 자리 역시도 '상황 통제 능력'이 발휘되어야 할 일들은 존재한다.

전시장 홈페이지에는 '커뮤니티', '참여마당' 같은 카테고리가 있다. 용어는 다양하지만 모두 '전시회를 다녀간 관람객'들이 의견을 올리는 공간이다. 칭찬 글도 있고 불만 글도 있는데, 불만 글 중에는 이해가 되는 게 있는가 하면 흔히 말하는 '진상 고객'의 악의적 글도 있다.

간혹 주변의 관심을 끌기 위해 사소한 일도 큰일처럼 만드는 뮌하우젠 증후군Münchausen Syndrome이 의심되는 글도 발견된다. 어떤 종류의 불만이든 전시를 준비하느라 피로감과 긴장감이 누적된 큐레이터들에게는 스트레스로 다가오기 마련이다.

그래서일까, 이용자들의 다양한 불만에도 불구하고 토씨 하나 다르지 않은 동일한 답변을 무한 반복해 올리거나 무응답인 경우가 많다. 심지어 불만 사항을 일방적으로 '삭제'해서 일을 더 키웠던 미술관의 사례도 있었다(오래도록 미술에 관심을 가진 독자라면 몇몇 사건과 관련 미술관들이 떠오를 것이다). 본래 미미했던 문제가 눈덩이처럼 커져 큰 위험을 초래하는 상황을 적지 않게 목격해 왔다. 홈페이지에 올라오는 관람객의 의견에 부디 침묵하지 않기, 영혼 없는 대답하지 않기, 삭제는 절대 하지 않기.

불편한 의견에 대한 답변은 특히 큰일의 경우, 보조 큐레이터가 아닌 책임자의 자리에 있는 큐레이터가 직접 나서는 것이 맞다고 생각한다. 해당 전시와 전시장 경영을 다 파악하지 못했거나 아직 한참 배우는 단계의 큐레이터를 문제의 전방으로 내세우는 것은 좋은 생각이 아니다. 잘못하면 일을 더 키울 수 있기 때문에 이른바 이 바닥에서 산전수전 다 겪어 낸 책임 큐레이터의 지혜가 필요한 때다. 또한 귀에 거슬리는 내용, 심지어는 좀 억울한 내용이더라도 감정적 답변은 삼가야 한다. 이미 심기가 불편한 상대의 감정을 더 자극해 괘씸죄까지 추가되지 않도록 말이다. 차분한 마음으로 상대의 입장에서 불만의 고갱이를 살펴야 한다. 생각해 보면 고맙게도 내가 생산한 전시를 경험한 사람들의 반응이다. 경청하고 진정성 있게 응대하는 것이 맞다. 그들이 바라는 것은 당장의 명확한 문제 해결이기보단, 자신의 의견에 귀 기울이는 진정성 있는 태도인 것이다.

그리고 불편한 상황이 발생했을 때는 의견을 제기한 당사자 한 사람만이 아닌 많은 사람의 이목이 홈페이지에 쏠리고 있음을 인식해야 한

다. 해당 문제를 관계자가 어떻게 처리할지에 다수의 이목이 집중될 때, 큐레이터의 태도에 따라 전시 홈페이지는 사건에 사건을 생산하는 위기의 복마전이 될 수도 있고, 오히려 좋은 인상으로 선회해 긍정적 구전 마케팅의 전초기지가 될 수도 있다. 전시 홈페이지에는 단순히 전시장의 입장을 말하는 기능만 있는 것이 아닌 관람객의 말을 듣는 기능도 있다. 듣는 행위를 중요하게 생각하는 큐레이터의 진정성 있는 태도가 중요한 이유다.

가만 생각해 보면, 전시기획 과정은 직물을 짜는 과정과 닮았다. 큐레이터가 하는 일이 날실과 씨실로 천을 짜는 메커니즘과 유사하기 때문이다. 세로 방향으로 늘어뜨린 사회_{대중}라는 날실 사이를 미술 작품이라는 씨실이 가로로 엇걸어 가면서 무늬를 만든다. 큐레이터는 이 과정에 직물 짜기 도구인 배_船 모양의 나무 북이 되어 씨실이 얽히지 않고 잘 풀릴 수 있도록 실꾸리를 가슴에 품고 날실 사이를 오가면서 옷감을 짠다. 전시라는 옷감의 강도, 촉감, 보온성, 통기성, 내추성의 수준은 큐레이터의 자리에서 만들어지는 것이다.

'엉킨 줄'과 큐레이터의 검

전시 홈페이지에 올라오는 불만들은 무엇인가? 전시장마다 내용이 거의 유사하다. 첫 번째는 '불친절한 직원'에 관한 내용이다. 전시장 곳곳에 배치된 전시실 지킴이들은 대부분 직원이 아닌 무보수의 봉사자인 경우가 많다. 그들의 역할은 전시 오픈부터 종료까지, 시각예술과 전시에 대한 기본적 예절을 거의 교육 받지 못한 남녀노소 관람객의 동선을 정리하는 일이다. 또한 성격, 지식, 취향이 천양지차인 관람객

들로부터 인류의 문화유산인 전시품을 보호한다. 특성상 매우 민감하고 까다로운 일이다. 사실 이들이 없으면 대부분의 전시장 운영은 불가능할 정도로 매우 중요한 역할을 함은 두말하면 잔소리다.

상황이 상황인 만큼, 불친절한 안내원에 대한 의견이 전시장에 접수되더라도 해당 봉사자의 근무 태도를 큐레이터가 지도하기는 매우 조심스럽다. 전시 관람객과 전시실 지킴이 사이에서 큐레이터는 참 난처해진다. 그런데 불친절이 촉발된 이유를 보면 전시실 지킴이의 신체적 피로감에 기인할 때가 많다. 예술을 사랑하는 마음으로 자진해 봉사하고 있지만 신체적 피로는 또 다른 문제다. 그러므로 30~40분 단위로 휴식 시간을 제공해야 한다. 만약 대체 인력이 없다면 기꺼이 큐레이터라도 교대를 해줘야 한다. 또한 간식 제공 등 관람객의 전시 감상에 적지 않은 영향을 끼치는 그들에게 적절한 보살핌이 필요해 보인다.

또한 큐레이터가 챙겨야 하는 사람 중에는 '도슨트전문 안내원'들도 있다. 관람객들에게 전시에 관해 설명하는 그들 역시도 미술을 사랑해서 자신의 귀한 시간을 나누어 주는 봉사자들이다. 그런데도 그들에 대한 대우 역시 야박한 곳이 많다. 전시 티켓 2~4장과 전시 도록 그리고 일부 아트 상품을 직원할인가로 제공해야 한다고 본다. 순수 봉사자인 전시실 지킴이와 도슨트에 대한 따뜻한 대우가 필요하다. 그들의 언행이 곧 전시의 얼굴인 만큼 자원봉사자들의 마음과 태도를 독려할 수 있는 노력이 선행돼야 한다.

두 번째는 수유실과 화장실 같은 '편의 시설'에 대한 불만이 올라온다. 21세기 전시공간에서 아직도 이런 불만이 올라온다는 게 놀랍다. 수유실은 아기와 아기엄마를 위해 꼭 필요한 공간인 만큼 작은 공간이

라도 만들어 청결하고 편안한 시각적 연출을 해야 한다. 사실 홈페이지에 수유 공간에 대한 꾸준한 건의가 올라온다면 해당 전시장 이용자들에 대해 분석할 수 있는 좋은 기회다. 해당 엄마들과 아이들을 미래의 충성 관람객으로 보고, 어린이 교육 강좌와 그 시간을 기다릴 엄마들을 위한 성인 강좌도 구상할 만하다. 그리고 화장실 문제도 마찬가지다. 인간의 가장 기본적인 생리적 문제인 만큼 전시장은 '전시실 화장실 재사용 불가'를 고집할 게 아니라 전시실 밖에 화장실이 없다면 재입장이 가능하도록 해야 한다. 전시는 마음의 양식을 섭취하고 감정의 배설을 도와준다. 편의시설 문제 역시 결국은 섭취와 배설에 대한 문제다.

세 번째는 '표절 의혹'과 '위작'에 대한 의견도 올라온다. 이런 글은 담당 큐레이터에게 굉장히 당황스러운 일이다. 그 파급력에 따른 심각성을 따지자면 불친절한 직원과 불편한 편의시설 문제는 문제도 아니다. 사실 큐레이터가 신중하게 작가를 연구하여 전시에 초대했더라도 모든 작가의 작업 과정과 작품의 변천사를 파악하기는 쉽지 않다. 표절 의혹과 진위 논란은 작고한 작가의 작품에서도 발생하고 생존 작가의 작품에서도 발생하고 있다. 작가가 자신이 그린 작품이 아니라는데 사회제도권에선 작가가 그린 것이라 하거나 작가가 자신의 작품이라는데 사회제도권에선 아니라고 하는 일들이 벌어지고 있다.

그러니 홈페이지에 제기된 의혹에 섣불리 대응하기란 쉽지 않다. 충분한 자료 및 이론적 근거로 대응해야 하는 일이기 때문이다. 그렇더라도 해당 문제에 대한 관람객의 글이 지속적으로 올라오는데도 모르쇠로 일관하거나 올라오는 대로 즉시 삭제하기, 그리고 일시적 홈페이지 폐쇄 등은 올바른 대처방식이 될 수 없다. 긴 침묵으로 시간만 흐르

기를 바라는 건 전시기획자로서 책임감 있는 태도가 아니다. 최소한 간략하게라도 전시팀의 입장, 해당 전시 진행 여부, 어떻게 진행할 것인지에 대해선 알려야 한다. 문제에 대한 큐레이터의 태도가 문제 자체를 해결할 수는 없겠지만 진지하게 경청하는 모습은 드러난다. 기초적인 '상황 통제 능력'이 없다면 전시회를 더 큰 위험에 빠트릴 수 있다.

알렉산드로스 왕은 그리스와 오리엔트에 걸친 대제국을 건설하던 어느 날 '고르디우스의 매듭' 앞에 서게 되었다. 너무나 복잡하게 엉킨 줄을 풀기 위해 생각을 거듭한 끝에 그는 칼을 뽑아 잘라 버리는 방법을 택했다. 일도양단으로 엉킨 문제를 풀고 그리스 문화를 세계 여러 나라로 확장했다. 전시 진행 과정에도 큐레이터가 당장 풀 수 있는 문제가 있고, 풀기 쉽지 않은 문제가 있다. 엉킨 줄을 어떤 방법으로 풀든 지혜로운 상황 통제 능력이 필요한 곳이 큐레이터의 자리다. 세상사, 쉬운 일은 없어 보인다. 정신적 가치를 생산하는 큐레이터라는 존재는 대중을 가슴에 품고 좋은 전시를 꿈꾸며 한 걸음 한 걸음씩 천 리 길을 가는 사람들이다.

〈안녕하세요! 조선천재화가님〉
전시총감독 노트

가장 많은
질문을 받는,
그 전시 이야기

〈안녕하세요! 조선천재화가님〉

1. 한국 전시: 2011년 12월 23일~2012년 3월 4일, 서울 예술의전당 서예박물관

2. 오스트레일리아 초청전시: 2014년 6월 25일~7월 2일, Queensland Performing Arts Centre and Cultural Centre, South Bank '2014 The Out of Box' Festival 〈Hello! Genius Joseon painters(part)〉

시간이 꽤 흐른 현재까지 〈안녕하세요! 조선천재화가님〉 전시는 큐레이터의 자질과 입문, 전시기획과 마케팅, 예술경영 등을 주제로 한 각 강의에서 지속적으로 가장 많은 질문을 받고 있다. 누가 기획한 전시이든 간에 각 전시기획은 나름의 치열한 역사가 있기 마련이다. 이 전시를 본 많은 분들이 이야기하듯 기획자인 나에게도 이 전시는 '실험적이고 도전적인' 시간의 연속이었다.

● 〈안녕하세요! 조선천재화가님〉 전시장 입구

전시를 기획한 동기

본 전시 주최·주관사는 SBS였다. 당시 공익적인 프로젝트를 구상하던 SBS 문화사업팀은 서점 예술서 코너에서 내가 쓴《이 놀라운 조선천재화가들》을 발견했고 나의 다른 책들도 함께 읽은 후에 연락해 왔다. 전시는 그렇게 잉태되었다.

〈안녕하세요! 조선천재화가님〉 전시를 이해하기 위해서는 먼저《이 놀라운 조선천재화가들》을 집필하던 시간을 잠깐 소환해야 할 것 같다. 전시와 책은 이란성 쌍생아이기 때문이다. 처음 청소년을 위한 옛 그림책을 고민하고 집필하기까지는 평소에 느낀 몇 가지 안타까움이 있었다. 우선 다른 미술 분야에 비해 소외된 우리 옛 그림에 대한 안타까움이 컸다. 다음으로 청소년 교육 커리큘럼에서 소외된 우리 역사 교육에 대해서도 안타까움이 있었다. 무엇보다도 서양미술 못지않은 우

리 옛 그림만의 지적 유희와 감정적 치유의 힘을 경험했기 때문이었다. 물론 여러 전시장에서 좋은 동양화 장르 전시가 열리고 훌륭한 전문 서적들도 출간되고 있다. 하지만 다른 장르의 전시에 비해 동양화 전시에는 민망할 정도로 관람객이 적고 서점의 해당 코너 역시 뿌연 먼지가 쌓여 있다. 수많은 사람이 정말 많은 고생을 해서 기획한 전시들이고 집필된 책들인데 말이다.

하지만 미술인문학 강의에서 만나는 수강생들의 질문과 반응을 보면 일반 대중이 얼마나 옛 그림에 대한 관심이 높은지를 실감할 수 있다. 어떤 수강생은 나에게 "서양미술사 탐독은 어느 정도 끝냈고 이제 우리 옛 그림에 대해 배워 보고 싶은데 서양미술보다 어렵네요"라고 했고 또 누군가는 "조금만 쉽게 풀어 주면 좋겠어요"라고도 했다. 처음엔 공감하는 선에서 그들의 의견을 들어주는 역할만 했다. 그런데 점점 유사한 의견들을 몇 년 동안 듣다 보니 미술동네 사람으로서 어떤 책임의식이 생겼다. 마치 대중이 나에게 주는 어려운 과제처럼…….

내내 고민하다가, 그간 멈춘 적 없는 동양고전 읽기와 현장 경험을 바탕으로 용기를 냈다. 집필하면서 두 가지 시도를 했다. 하나, 'A to Z 전통회화'식 화법과 사조 같은 전문적 언어를 줄이고 현대인이 더불어 사색할 만한 삶을 보여 주는 그림들을 만나게 하자는 것이다. 책과 전시는 삶의 언어적 기능을 해야 한다고 생각하고 있다. 둘, 독자층을 명확하게 정하고 그들에게 맞는 언어로 책을 쓰기로 했다. 고심 끝에 현재 엄청난 학업 스트레스를 받는 우리 '청소년'을 위해 쓰기로 했다. 그러면서 책의 저자가 일방적으로 말하고 독자는 수동적으로 듣는 형식에서 벗어나 독자의 능동적 참여를 유도하는 입체적 책이 되도록 집필

했다. 당시 독자의 참여를 유도하는 실험적인 옛 그림책이었는데 우연히 좋은 기회를 만나 관람객과 시각적 소통을 꿈꾸는 입체적 옛 그림 전시회로 기획하게 되었다.

개인적으로 책과 전시에 대한 입장은 '서화동원書畵同源'의 관점을 갖고 있는데 그것을 바탕으로 "시각예술을 통해 톺아볼 만한 가치는 무엇인가?", "관람객이 그림을 감각적으로 본다는 것은 어떤 의미가 있는가?"라는 질문의 답을 찾아가는 과정의 하나이기도 했다.

전시기획에서 가장 힘들었던 점

가장 힘들었던 점은 '매순간 흔들림으로부터 균형 잡기'였다. 사실 2년 가까운 시간 동안 기획한 〈안녕하세요! 조선천재화가님〉 전시는 기획자인 나에게 뜨거운 감자였다. "거대한 산과 같은 우리 옛 그림의 미학적 가치를 어떻게 보여 줄 것인가?"라는 질문 앞에서 전시총감독인 나의 자질과 방법의 타당성에 대한 고민이 깊었다.

우선 나는 동양화 전공자가 아니다. 그동안 옛 그림에 대한 애정과 관심으로 대학과정에서는 동양미술사를 선택과목으로, 사회에서는 한국미술사나 역사를 통시적·공시적 관점에서 꾸준히 독서한 정도였다. 동양 문화의 바탕을 이루는 유교를 비롯한 동양사상들을 여러 저자의 시각으로 집필된 책들을 찾아 읽은 정도고, 좋은 옛 그림 전시는 먼 곳이라도 찾아가 관람하는 정도다. 즉 계획적인 아카데미 커리큘럼에 근거한 공부가 아닌 종횡무진 무계획적이고 개인적인 커리큘럼에 따른 공부였다. 또한 대중 지향적인 상업 갤러리부터 비공개적인 프라이빗 갤러리까지 필자가 기획한 전시 대부분은 다양한 현대미술이었다.

그런 이유로 '옛 그림만의 힘 보여 주기'와 '옛 그림을 통한 동시대인의 감각적 성찰'이라는 전시기획 의도를 갖고 기존의 옛 그림 전시와는 상이한 '디지로그' 개념을 담은 옛 그림 전시 기획안을 만들면서, 만족스러운 결과에 도달할 수 있을지 부담감이 점점 커졌다. 하지만 분명 좋은 의도에서 시작한 만큼 우리 옛 그림의 미학적 가치를 경험케 하는 전시로 만들고 싶은 마음도 점점 커졌다. 불시에 찾아오는 내 안의 흔들림으로부터 내·외적 균형을 잡기가 쉽지 않았다. 이래저래 그 긴 시간 동안 잠을 편안하게 잔 날은 많지 않다. 그럴 때는 동양화를 전공하고 현장에서 활동하시는 선생님들을 종종 만나 이야기도 하고 참고할 만한 책도 빌려 읽었다.

당시, 기존의 옛 그림 전시와는 상이한 전시 기획안을 읽은 지인들의 반응도 호불호가 분명했다. 다음 첨부 자료는 SBS 문화사업팀과 필자가 초기에 작성한 '전시 기획서'이자 '전시 홍보 자료'의 일부 내용이다.

* **전시기획 의도**

국내 최초, 신개념의 우리 옛 그림 기획전!

매년 방학 시즌이 되면 미술관이나 박물관에서 전시회가 열립니다. 그러나 수많은 인파 속에 떠밀려 들어간 전시장에서 과연 무엇을 보고, 무엇을 느끼셨을까요? 〈안녕하세요! 조선천재화가님〉은 바로 이러한 질문에서 출발한, 기존의 미술 전시와는 다른 방식의 기획전시입니다.

첫째, 서양미술에 익숙한 청소년을 비롯한 일반 대중이 우리 미술에

쉽고 재미있게 접근할 수 있도록 만들었습니다.

둘째, 우리 옛 그림을 입체적으로 감상하는 데 초점을 두어 보고, 듣고, 느낄 수 있도록 기획했습니다.

셋째, 전시 관람을 마치면 우리들의 머릿속, 가슴속에 단원 김홍도와 신사임당의 시대를 뛰어넘는 천재성과 상상력이 진한 잔향으로 남도록 제작했습니다.

하지만 〈안녕하세요! 조선천재화가님〉은 떠들며 뛰어다니다 땀 흘리고 나오는 신체놀이 체험전이 아닙니다. 그래서 오랜 시간 준비했고, 아티스트들의 손에 의해 창작되었습니다.

하나, 미디어아티스트 이이남의 참여를 통해 수백 년 전 조선 천재 화가들의 작품이 생명력을 얻어 새로이 태어났습니다.

둘, 우리 옛 그림을 재미있게 이해하기 위해, 애니메이션 작품이 우리 옛 그림의 숨은 비법을 설명합니다.

셋, 늘 어두운 박물관에서 만나던 조선 회화 작품을 최첨단 HD 카메라로 제작한 영상으로 구석구석 감상합니다.

넷, 박물관 상설전시에서는 만나기 어려운 단원 김홍도와 신사임당의 귀한 진품을 직접 보게 됩니다. 딱 70일만 공개되는 진품들은 청소년을 위한 국어, 사회, 미술 교육에 훌륭한 참고서가 될 것입니다.

다섯, 〈안녕하세요! 조선천재화가님〉은 2010년 좋은책선정위원회가 '청소년권장도서'로 선정한 전시기획자 이일수의 책 《이 놀라운 조선 천재화가들》이 입체화되어 관람객을 만나게 된 전시로, 탄탄한 학술적 토대 위에 준비되었습니다.

*** 전시 주제**

현재와 과거의 만남: 조선 천재 화가들 디지로그를 만나다!

'옛것은 고루하다'는 인식 속에 뒤로 묻힌 우리 미술에 대한 진정한 가치와 재미를 21세기의 기술력으로, 오늘날의 감각에 맞게 재탄생시킵니다.

〈안녕하세요! 조선천재화가님〉은 수백 년 동안 박물관 수장고에서 잠자고 있던 조선 천재들이 그린 명작들을 선명한 색감과 아름다운 음악, 그리고 3D 입체 기술로 되살려냅니다.

미디어아티스트 이이남과 전시기획자이자 저술가인 이일수의 탄탄한 기획력이 만들어 낸 〈안녕하세요! 조선천재화가님〉은 우리 옛 그림을 입체적으로 '감상하고, 비교하고, 분석하고, 바꿔보는' 전시입니다. 더 이상 소극적 관람이 아닌 관람객 모두가 적극적인 참여로만 감상할 수 있는 인터랙티브 미술 전시입니다.

〈안녕하세요! 조선천재화가님〉은 대한민국의 우수한 기술력과 풍부하고 섬세한 감성으로 재탄생된 미디어아트 조선 회화 작품은 물론이고, 소중한 문화유산으로 귀하게 보존되어 온 단원 김홍도와 신사임당의 진품을 동시에 감상할 수 있는 알차고 즐거운 시간을 약속합니다!

*** 디지로그**Digilog

디지털Digital과 아날로그Analog의 합성어로 디지털 기술과 아날로그적 정서가 결합한 제품과 서비스, 혹은 디지털의 장점을 수용하지만 기본적으로는 아날로그 시스템으로 구성된 제품을 일컫는다. 아날로그적

사고는 디지털 사회에서도 여전히 필요한 요소이며 아날로그적 행태가 디지털 사회를 더욱 풍부하게 해 준다는 인식 아래, 첨단 외양에 인간적 정감과 추억이 결합한 상품에 관심과 수요가 증가하는 현상을 나타내는 말이다.

이 기획안을 읽은 동양화 전공 선생님들의 의견은 우려 반, 격려 반이었다. 우려하신 분들은 "혹여나 우리 전통 한국화의 품격을 떨어뜨리진 않을까요?", "아직 그런 전시를 하기엔 이른 거 같아요"라는 말씀이었다. 특히 청소년을 주요 목표 관람객으로 삼는다는 전시의 방향과 수위에 대한 우려가 컸다. 혹시라도 기존의 어린이 체험전시처럼 귀한 작품을 마구 만지게 하고 시끄러운 전시 문화를 확산시킬까 걱정했다.

한편에선 "한국화를 널리 알리는 일이니까 저희야 고맙죠!" 혹은 "한국화에 변화가 필요한데 우리는 스승님 방향에 따라야 해서 그런 전시는 어려워요. 이일수 선생님이 해 주시면 고맙죠"라는 격려의 말씀도 있었다.

노이즈 마케팅을 좋아하지 않는 나로서는 찬성하고 격려해 주는 목소리보다 우려하는 목소리들을 더 가슴에 담고 한 발 한 발 신중하게 발걸음을 떼었다. 우려와 격려 사이에서 매순간 전시기획자로서의 균형감각을 잃지 않으려고 단단하게 마음을 다잡아야 했다.

이 전시를 정말 잘 해내고 싶었던 이유는 대중에게 우리 옛 그림의 가치에 대한 사색과 경험을 선물하고 싶었을 뿐만 아니라 수년 동안 여기저기서 들리고 느끼고 있는 한국화의 위기설 때문이기도 했다. 미

술현장에서 체감하는 한국화 장르 전시는 많지 않으며 설령 전시가 열려도 관람객이 많지 않다. 또한 각 미술대학(교)원 한국화 전공자의 인원이 급격히 감소하고 있으며 일부 지방대학과 서울의 특정 대학에서는 해당 학과의 입학정원 미달로 폐과 혹은 다른 과와의 통합이 진행되고 있다. 수년 동안 여러 동양화과 대학원에서 '한국화의 변화'에 대한 세미나가 열리고 있는 것도 그에 대한 반응이라고 본다. 연구자들이 부재하면 이 역시 위기다.

한편 전시회와 강의를 통해 만난 (한국화를 제대로 접해 볼 기회를 갖진 못했던) 일반 대중은 옛 그림 보기와 읽기가 "어렵다", "재미없다", "딱딱하다" 혹은 "고루하다"라고 말한다. 총체적 난국에 직면함을 미술현장 안팎에서 경험하고 있다. 그런 중에도 대중이 관심을 갖고 기웃기웃하는 모습에 희망이 있다고 생각한다.

대중이 우리 옛것에 대해 애정을 갖게 하는 데 너무나 미미한 힘이지만 보태고 싶었다. 그렇다고 해서 옛 그림이나 과거의 사상에 대해서 맹목적인 이상화를 추구하지는 않는다. 옛것을 통해 오늘의 진실을 발견할 수 있지 않을까, 생각할 뿐이다. 예술에 구현된 다양한 삶의 흔적을 통해 동시대 삶을 재해석하고 미래를 창조하는 단서를 찾았으면 하는 게 솔직한 마음이다. 작은 징검다리 하나 보태겠다는 마음 하나로 힘든 시간을 견뎌냈다.

전시기획의
핵심적 도구들

 사실 일반 대중이 옛 그림의 미학을 경험하기엔 기존의 아카데미적 이론과 전승된 전시사의 관습적 어휘로는 시간의 크레바스를 건너기가 쉽지 않다고 생각한다. 그래서 전시기획에 다각도의 방법적 변화가 필요했다. 〈안녕하세요! 조선천재화가님〉 전시는 전시의 콘셉트와 관람객에게 미치고자 하는 효과를 위해 '융합', '생물학적 몸', '해석'을 기능적 도구로 사용했다.

 전시 작품으로는 사회적으로 동의할 만한 수준의 예술적 가치가 있는 옛 그림을 선정하기 위해 김홍도와 신사임당의 그림을 선택했다. 전시의 미학적 설계는 '감성적 전시'를 바탕으로 그림 속 시간과 공간을 경험하도록 당시 최첨단 디지털 기술을 활용해 특수한 미적 분위기를 구현하는 '환기적 전시' 형태로 연출했다. 그리고 일반 대중에게 옛 그림에 대한 기본적 이해를 돕는 '교훈적 전시'와 동시대의 유희적 본성과 감각을 충족시킬 수 있는 '엔터테인먼트 전시' 기능도 부여했다. 일반 대중이 우리 옛 그림에 대해 유익하고 즐거운 경험을 했으면 싶었다.

● 책과 전시는 삶의 언어적 기능을 해야 한다고 생각하고 있다. 개
인적으로 책과 전시에 대한 입장은 '서화동원'의 관점을 갖고 있
는데 그것을 바탕으로 "시각예술을 통해 톺아볼 만한 가치는 무
엇인가?", "관람객이 그림을 감각적으로 본다는 것은 어떤 의미
가 있는가?"라는 질문의 답을 찾아가는 과정이기도 했다.

전시와 관람객을 위한 네 가지 융합

박물관 경영과 갤러리 경영의 융합　　우리 옛 그림을 '어떻게 보여 줄
것인가?'에 대한 고민은 공익적 '박물관 경영' 정신과 상업적 '갤러리
경영' 정신을 융합하는 것에서 가닥을 잡았다. 일반 대중을 위한 쉽고
재미있는 전시를 지향할수록 탄탄한 이론적 토대 위에서 보여 주어야
설득력이 있다고 생각한다. 박물관 전시처럼 학자적 연구 태도가 필요
했다. 전시 내용의 이론적 근거는 책을 여러 권 집필하면서 읽은 다양
한 자료들이 바탕이 되었다. 그리고 김홍도와 신사임당 작품은 당시 서
울대학교 박물관 학예관 진준현 교수님께 글을 받았고 중국 미술사와

조선 미술사 전반적 내용은 류철하 선생님2018년 현재 대전시립미술관 학예실장께 조언을 구했다. 그 외 몇 선생님을 왕왕 만났다. 이분들은 '이 전시를 왜 하는지'를 이해하셨고 덕분에 전시의 깊이와 넓이, 방향성에 맞는 조언을 들을 수 있었다.

전시기획의 성공은 50퍼센트는 전시 작품의 수준에서 결정되고 30퍼센트는 전시기획에서, 그리고 20퍼센트는 관람객의 경험과 감각에서 결정된다고 보는 입장이다. 작품 외의 모든 진행에는 상업 갤러리의 경영 태도—변혁의 시대에 발 빠르게 대처하는 감각의 인식과 고객을 중심에 두는 태도—를 도입했다. 전체적인 전시의 모습은 학문적 접근과 즐거운 경험을 동시에 추구하는 에듀테인먼트적 전시가 되도록 연출했다.

미술과 과학의 융합　　시간의 무게에 의한 크레바스를 건너기, 즉 고유한 옛 그림과 동시대 대중 사이 수백 년의 간극을 좁히는 일이 제일 큰 과제였다. 시간적 간극은 곧 옛 사람과 동시대인의 정서적 간극이자 사물 경험의 간극이며, 최종적으로는 전시에 대한 대중의 반응에 대한 문제였다.

동시대인의 감각에 닿아 있는 디지털 기술을 통해 전시의 일부 몸을 만든다면 그 간격을 조금은 메울 수 있겠다고 결론을 내렸다. 과거와 현대의 만남, 조선 화가들의 아날로그적 정서와 동시대 최첨단 디지털 과학기술을 결합한 '디지로그' 개념을 도입한다면 옛 그림 속 시간과 공간의 확장이 가능했다. 21세기 관람객의 정서와 감각에 맞추어 당시의 첨단 과학기술을 활용한 미디어아트와 최첨단 HD 카메라로 제작한

영상들을 제작했다. 확실히 옛 그림 전시에서 과학은 시각적 소통에 훌륭한 도구가 되었다.

미술과 음악의 융합　　많은 사람이 〈안녕하세요! 조선천재화가님〉 전시를 회상할 때 "마음을 편안하게 하고 작품에 몰입하게 했던 음악" 즉, 청각적 요소를 언급한다. 전시 작품 상당수에 현악기 소리, 퓨전 국악 그리고 자연의 풀벌레 소리까지 삽입했기 때문이다. 여기서 개인적인 내 작업 환경을 하나 소개하면, 집필과 전시기획을 할 때 음악을 찾아 듣는 경우가 많다. 음악 선곡에는 두 종류가 있다. 하나는 책이나 전시로 소개할 작품이 창작됐던 시대의 음악이고, 다른 하나는 현대 독자와 관람객이 듣는 음악이다.

작품이 창작됐던 시대의 음악은 작품의 세계를 조금 더 이해하는 데 도움이 되고 현대 독자와 관람객이 듣는 음악은 대중의 정서와 감각을 이해하는 데 도움이 된다. 〈안녕하세요! 조선천재화가님〉 전시 작품들을 선정할 때 청각적 요소도 살폈다. 생황을 부는 신선 작품, 3현 6각의 전통적인 악기 편성이 보이는 작품, 대장간에서 농기구를 만드는 장면이 담긴 작품 등이다. 옛 그림 속 삶을 관람객에게 소리를 통해 보여 주며 들려주었다. 본 전시를 기획하는 과정에서는 우리 고유의 민속악 판소리와 현대 퓨전 국악을 함께 들었다.

그 가운데 하나가 판소리 〈춘향가〉의 '사랑가'다. "이리 오너라 업고 놀자. 이리 오너라 업고 놀자. / 사랑 사랑 사랑 내 사랑이야, 사랑이로 구나 내 사랑이로다. (중략) 저리 가거라 뒤태를 보자. 이리 오너라 앞태를 보자. / 아장아장 걸어라 걷는 태를 보자. 방긋 웃거라 잇속을 보자. /

아마도 내 사랑아~." 계속 반복해서 듣다 보니 마침내 전시 테마에 대해 영감을 얻을 수 있었다.

현대 퓨전 국악은 미디어 작품에 담았다. 성춘향과 이몽룡이 신분을 뛰어넘은 사랑을 한 것처럼 현대 관람객과 옛 그림이 시간의 강을 넘는 사랑을 했으면 하는 마음이 있었다.

미술과 문학의 융합　　서화동원, 문학과 미술은 언어적 속성을 가진 유사점이 있다. 화가가 그림을 그리는 행위와 작가가 글을 쓰는 행위는 내면의 표현이다. 모든 표현은 언어적 기능을 한다. 본 전시에도 문학적 글쓰기를 시도했다. 전시에 한 권의 책 스토리를 가져와 관람객이 책을 한 페이지씩 넘기며 읽듯, 각 전시실의 문학적 동선을 따라가면 어느 사이에 옛 그림 개론서를 읽는 느낌이 들도록 공간 편집을 시도했다. 한편 옛 그림에 담긴 한자를 우리말로 번역하는 도전도 했다. 완전할 수는 없겠지만 한글 번역을 통해 화가가 의도했을 '시詩'의 마음을 느껴 보았으면 싶었다. 옛 그림은 그림도 읽고 글도 읽어야 비로소 완성된 감상이 된다. 본 전시의 문학적 융합은 필연적 만남이었다고 생각한다.

생물학적 몸으로서의 전시

공간과 전시　　〈안녕하세요! 조선천재화가님〉 전시는 정말이지 공간과의 끝없는 싸움이었다. 맨 처음 전시기획 초기 단계엔 예술의전당 오른쪽 날개인 한가람디자인미술관 1층에서 전시를 구상했고, 얼마 안가서 그 아래층인 비타민스테이션의 한가람미술관 제7전시실로 옮기

● 전시장 1층에는 관람객들의 동선이 엉키는 구조적 문제가 있었다. 그래서 한국인이 익숙한 오른손 문화에 착안하여 오른쪽 계단으로 오르도록 고의로 관람객 동선을 정리했다.

기로 했다. 그리고 다음엔 예술의전당 뒤쪽에 위치한 서예박물관 2층으로 결정되었다. 예술의전당 전시 일정이나 대관 조건 그리고 건물의 항온·항습 시설 등의 문제로 전시 장소를 세 번이나 옮겨야 했다. 그런데 그게 끝이 아니었다. 서예박물관 2층 전시가 3층으로 올라가야 하는 상황이 발생했다. 이는 전시할 공간이 확 줄어든 것으로 심혈을 기

울인 기획 내용의 3분의 1 정도를 덜어 내야 하는 상황을 맞았다. 초기 구상 단계부터 기획 마지막 단계까지, 공간 규모가 총 네 번이나 바뀌었다.

전시총감독의 입장에서 공간의 조건은 전시 내용의 전개에 관한 문제이면서 기획 시간과 에너지 소모 그리고 집중력의 문제와 연결되는 일이다. 관람객에게는 전시장 시설물의 질과 양 그리고 동선의 피로도와 연결되는 문제다. 당시 서예박물관은 1988년에 지어진 건축물로 여러 기능이 매우 낡은 상태였다(이후 2016년 지금의 모습으로 리모델링됐다).

전시의 생물학적 기능　　　전시기획 1년 8개월여 동안 전시공간 이동으로 내용의 축소-확장-축소를 거듭했다. 결국엔 작은 규모의 전시가 되었지만 생물학적 기능의 신체성은 부여하기로 했다. 예를 들면 조선 화가의 '진품' 전시실에는 귀중한 생명을 잉태한 '자궁'의 기능을 부여했다. 〈안녕하세요! 조선천재화가님〉 전시 궁극의 작품이면서 동시대인에게는 옛 그림의 미학을 진정으로 경험케 하며 인식의 전환을 가져오는 생명력 있는 작품이었기 때문이다. 또한 '한 몸이 되니, 이 또한 멋지구나' 전시실에는 '심장'의 기능을 부여했다. 옛 그림의 시·서·화 화면 구성은 고유한 형식적 미뿐만 아니라 문·사·철, 유·불·선의 융합적인 내용을 담아내어 지적 우아함의 생명력이 가득했기 때문이다.

'발아래 세상이 장관이로세'의 부감도俯瞰圖 체험 전시실의 경우, 옛 화가들이 화면을 대하는 시각적 관점이자 세계관의 관점으로 생각했기 때문에 '뇌'의 기능을 부여했다. '햇살 부서지는 담벼락이로구나' 공

간은 '손'의 기능을 하게 하는 등 각 전시실에 눈, 코, 귀, 머리카락, 팔, 다리, 발의 기능을 부여했다. 전시총감독 노트에 전시 해부도를 그려가며 전시의 뼈와 살과 혈관을 만들면서 살아 숨 쉬는 옛 그림 전시가 되도록 했다.

공간과 신체적 난제　　3층 공간 전시에서 가장 힘들었던 문제를 말해 보라 하면 공간 구조의 폐쇄성이었다. 1988년에 지어진 건물이라서 첫 번째 전시실부터 마지막 전시실까지 정사각형 모양 틀을 가지고 있었다. 천장은 매우 낮고 벽은 고정되었다. 따라서 시각적으로 답답해 보였고 주제별 내용의 흐름도 유연하지 못했다. 정형화된 공간 구조에서 살아 있는 전시가 되게 하려고 다른 그 어느 전시기획보다도 공간에 대한 공부를 많이 해야 했다.

거기에 또 다른 문제가 겹쳤다. 관람객이 건물 1층에서 입장해 3층 전시장으로 오르는 과정에서 이동에 불편함을 겪어야 했다. 당시 건물은 오랜 역사만큼 엘리베이터도 낡아 탑승 공간이 매우 협소했고 안전 문제 등 여러 불편한 점이 있었다. 그래서 관람객이 계단을 이용해 3층으로 오르도록 유도해야만 했다. 그런데 전시 기간이 겨울이라는 점이 만만찮은 문제였다. 내가 직접 관람객의 입장이 되어서 예술의전당으로 입성하게 되는 도로부터 걸어 보았다. 매서운 겨울바람을 방어해 줄 두꺼운 옷을 입은 상태로 각 건물 앞 야외 계단들을 올라 전시장이 있는 건물 1층으로 진입해 전시실이 있는 3층까지 실내 계단으로 올라가 보았다. 숨을 헐떡이며 3층까지 오르는 과정이 마치 등산하는 것처럼 에너지 소모가 컸다. 그리고 1층 좌측 계단을 이용해 3층으로 올라

올 경우에는 전시실 입구에서 약 1미터짜리 벽을 가운데 두고 관람객들의 동선이 엉키는 구조적 문제가 있었다.

그래서 1층에서 한국인이 익숙한 오른손 문화에 착안하여 오른쪽 계단으로 오르도록 고의로 관람객 동선을 정리했다. 그러고는 계단을 오르는 따분함과 피로감을 잊도록 시각적 연출을 했는데, 1층부터 계단 벽에 확대된 김홍도의 다양한 풍속화 작품으로 스토리를 만들었다. 자연히 포토존 역할도 하게 돼서 각 이미지와 사진을 찍다 보면 관람객들이 어느새 3층 전시실 앞에 도착하는 동선을 연출했다.

동행을 위한 해석

〈안녕하세요! 조선천재화가님〉 전시 타이틀에서 방점을 두는 곳은 '안녕하세요' 부분이다. 우리의 위대한 화가님들께 오늘날 일부 대학의 한국화과 폐강이니 통합이니 하는 안타까운 소리가 전해지는 현실에 송구한 마음이 있었고, 그래서 현대적 해석을 통해 옛 그림을 후손들에게 소개해도 될지 조심스러웠다. 문 앞에서 늦었지만 잠시 들어가 뵙겠다고 인사드리며 실험적 전시의 기획자로서 송구스럽지만 일정 부분 해석을 통해 후손과 만남을 추진하겠다는 허락을 구하는 마음이었다.

전시의 '해석'은 미지의 세계로 안내하는 지도와 같은 것으로 작품에 대한 이해와 관계되는 일이다. 동양의 전통 문화예술이 그렇듯 대부분 조선 그림의 특성은 '사의화寫意畵'다. 묘사 대상에 자신의 정신세계를 담은, 즉 '정신에 무게를 둔 그림'들이다. '인생을 위한 예술'인 것이다. 우리 문화예술을 알고 즐기며 널리 사랑할 수 있기를 기원하는 바람에서 해석 작업을 과감하게 할 수밖에 없었다. 다음은 〈안녕하세요!

조선천재화가님〉 전시의 해석적 구성이다.

전시 구성

오리엔테이션 갤러리: 햇살 부서지는 담벼락이로구나

제1전시실 안: 살그머니 오시옵소서

1-1. 제1전시실 외벽: 그때는 이러이러했다지요

제2전시실: 어화둥둥, 우리 조선의 그림이로구나

2-1. 사랑, 사랑, 내 사랑이로다-문방사우

2-2. 사랑, 사랑, 내 사랑이로다-우리 옛 그림의 장르

제3전시실: 발아래 세상이 장관이로세

제4전시실: 한 몸이 되니, 이 또한 멋지구나

제5전시실: 오호라, 인장의 비밀이 있었네

제6전시실: 그림에서 소리를 들을 수 있더냐

제7전시실: 조선 화가의 마음이 되어 만나는 '김홍도와 신사임당'

제8전시실: 여보게, 우리 작품에 경합을 붙여 보세나

제9전시실: 조선 천재 화가들과 동시대 미디어아티스트 이이남

제10전시실: 타임머신 타고 조선시대 속으로 얼~수!

오리엔테이션 갤러리:
햇살 부서지는
담벼락이로구나

생각의 탄생　　옛 그림과 대중의 교감, 먼저 '동시대 대중 관람객이 옛 그림 전시를 보러 오는 상황은 어떠한가?'를 역지사지易地思之해 보았다. 오래 생각할 것도 없이 모든 조건이 만만찮았다.

첫째, 날씨가 그랬다. 전시 기간은 12월 말부터 3월 초까지로 추운 겨울에 열린다. 관람객은 두꺼운 옷으로 무장하고 매서운 겨울바람을 뚫고 오게 된다. 더구나 전시가 열리는 서예박물관은 예술의전당에서도 가장 바람이 많기로 유명한 음악 분수대 옆에 있다. 칼바람이 부는 날은 성인도 박물관 건물 앞을 똑바로 걷기가 힘들 정도다. 겨울바람 속을 걸어온 관람객은 전시를 만나기도 전에 거친 호흡과 피곤한 몸으로 입장하게 된다.

둘째, 관람객의 감각 문제다. 동시대는 시각과 촉각을 비롯한 오감을 자극하는 강렬한 이미지와 최첨단 디지털 기기에 노출되어 있다. 옛 그림 전시를 옛사람들의 감각과 정서로 경험할 수 있도록 최첨단 디지털 기술력으로 융합했다 하더라도, 조선시대 화가들의 감각과 정서를 온

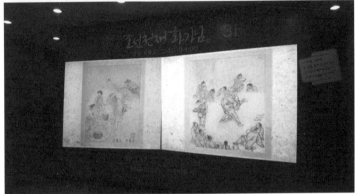

● 오리엔테이션 갤러리: 햇살 부서지는 담벼락이로구나

전하게 체험하기에는 무리가 있었다.

셋째, 당시 예술의전당 서예박물관이 낡은 건축물이라는 문제도 심
각했다. 특히 건물 1층은 내벽이 대형 유리로 돼 있었는데도 매우 어둡
고 칙칙했다. 전시 준비를 위해 방문할 때마다 어둡고 싸늘한 분위기
와 어스름한 유리 벽에 비친 내 모습을 보고 매번 흠칫 놀라곤 했다. 관
람객이 전시를 만나기도 전에 이런 찜찜한 경험을 한다는 것은 생각만

으로도 끔찍했다. 전시의 첫인상과 관람의 질에 부정적 선입견을 주기 충분한 인트로 공간이었다. 안 그래도 바람의 계단을 오르느라 지친 관람객을 귀신의 집 같은 1층을 통과해 3층까지 오르도록 하려니 낭패감이 들었다. 그래서 밖에서의 거친 호흡을 차분하게 하고 피곤한 심신을 풀어 주며 기분 좋게 계단을 올라갈 수 있도록 하는 어떤 공간이 필요했다.

동시에 전시의 느낌을 전하며 호감을 줄 수 있는 내용이어야겠다는 생각이 들었다. 1층 오리엔테이션 갤러리 공간은 관람객이 바깥 활동을 하는 마지막 공간이자, 심오한 조선회화 작품을 만나는 첫 번째 공간으로, 현대적 정서와 조선시대 정서의 경계에 있었기 때문이다. 전시 작품 가운데 생명력이 느껴지는 몇 작품을 활용해 공간을 새롭게 재탄생시키기로 했다. 움직이는 대형 '인터랙티브Interactive 영상'을 구상했다. 1층의 모든 것을 산뜻하고 따뜻하게 변신(?)시켜야만 했다.

공간 디자인 1층 오리엔테이션 갤러리 공간을 건물의 단점은 가리고 전시의 긍정적 역할을 담당할 '인터랙티브 아트존'으로 재탄생시켰다. 먼저 바깥과 안의 경계인 차갑고 묵직한 입구 회전문에 신사임당의 〈초충도〉 속 사랑스러운 꽃과 나비의 이미지를 선별해 확대해서 시각 연출했다. 차가운 겨울바람 속을 걸어온 관람객을 정서적으로나마 따뜻하게 맞이하는 연출이었다. 그리고 사랑스러운 풀벌레 회전문을 밀고 들어선 1층 정면 벽의 대형 유리 벽과 바닥에는 조선시대 궁궐 호위를 맡았던 부대가 창덕궁 북일영 풍경을 배경으로 봄날 활쏘기 연습하는 모습을 그린 김홍도의 〈북일영도〉 이미지로 공간 디자인을 했다.

그리고 오리엔테이션 갤러리의 우측 벽에는 3층 전시실로 동선을 유도하는 동시에 1층 공간의 자체적 문제를 해결하기 위해 두꺼운 대형 가벽을 설치한 뒤, 프로젝터 2대로 특별 제작한 인터랙티브 이미지 영상을 연출했다.

영상 캔버스 테두리는 옛 그림 입문서를 지향하는 전시기획에 맞도록 책 모양으로 디자인했다. 영상 속 모습이 마치 펼쳐진 책 모양이 되도록 전시회의 주색인 붉은색을 테두리 색으로 정했다. 우측 상단 책갈피 모양에 '이 화면 앞에서 두 팔을 흔들어 보고, 폴짝폴짝 뛰어 보세요. 그림이 반응합니다!'라는 안내문을 부착해 망설이는 관람객의 참여도 유도했다. 영상에서는 김홍도와 신사임당의 작품을 비롯해 꽃이 흐드러진 매화나무 작품들이 관람객의 크고 작은 행동에 반응하도록 했다. 겨울 관람객의 얼어붙은 몸과 마음, 그리고 감각이 1층에서부터 서서히 옛 시대의 정취에 젖어들었다. 동시대와 조선시대가 시간의 크레바스를 건너기 시작했다.

비하인드 스토리 영상 내용은 전시총감독이 직접 시놉시스를 써서 관련 업체에 제작을 맡겼다. 그런데 다양한 효과를 내는 기술력은 좋았지만 옛 그림다운 분위기가 전혀 표현되지 않았다. 예컨대, 수십 마리의 나비들이 등장하는 장면에서 모든 나비의 크기가 하나같이 똑같고 색상은 자극적인 분홍색, 노란색 등으로 표현됐다. 그야말로 삼류 영상물 같았다. 1차 시사회 후 각 나비의 크기, 색상, 원하는 동작과 동선 등을 하나하나 디테일하게 적어 업체에 제시했다. 전시가 시작된 후에 전시기획하는 지인들이 오리엔테이션 갤러리 영상 제작 업체의 기술 수

준이 매우 높고 미적 감각도 훌륭하다며 소개해 달라고 했다. 사실은, 일일이 모든 사항을 코치하는 과정이 있었다.

관람객 반응　'인터랙티브 영상 작품'에 대한 관람객의 반응은 SNS 표현 일부를 그대로 옮기면 "전시 초반에 관람객의 흥미를 끌도록 전시기획을 잘했다는 느낌을 받았다", "처음 접하는 영상 인터랙티브는 아니지만 조선시대의 작품으로 배경을 만들고 관람객의 반응에 따라 작은 꽃들이 날리고 나비가 날아올라 색달랐다", "보통 동서양 전시에 가면 왠지 모를 엄숙함, 진중함이 요구되는데 이번 전시는 흥미를 주기 위해 굉장히 신경 쓴 것이 느껴졌다" 등 대체로 긍정적이었다.

* 아래에 첨부한 내용은 당시 업체에 건네었던, 많은 시놉시스 중에 일부다.

[자료 1]

〈1층_ 이미지 구성〉을 위한 시놉시스

* 1층 인터랙티브 총 상영 시간: 3분 40초(~50초)

* 시작해서 끝날 때까지 유쾌한 서양 음악이나 기타 효과음향 (음악은 차후 자료 제공함)

: 음악 삽입(intro와 closing 음악은 같은 것으로, 중심 내용은 다르게)

intro:

〈전시 타이틀 구성〉 전체 영상 시간 20초

음악 삽입▶

나비 두 마리가 팔랑팔랑 날아와 화면 중앙에서 정답게 서로 앞서거니 뒤서거니 놀다가 '안녕하세요! 조선천재화가님'이란 타이틀 글씨가 스르르 나타나면 깜짝 놀라 날아오르며 멀리 사라진다.

하늘에서 매화 한 송이가 날아와 타이틀 '안' 글자에 살포시 내려앉자, 날아갔던 나비 한 쌍도 '화가' 글자에 차례대로 내려앉고 이내 글자와 나비가 사르르 사라진다.

① 나비 한 쌍이 팔랑팔랑 날아옴.

② 화면 중앙에서 장난친다.

③ 전시 타이틀이 화면 중앙에서 스르르 올라오자('안녕하세요! 조선천재화가님' 먼저 올라오고, '단원 김홍도, 그리고 신사임당'이 다음에 올라옴) 나비들이 깜짝 놀라 오른쪽으로 날아가며 사라진다.

④ 왼쪽에서 분홍색 매화 한 송이 떨어져서 타이틀의 '안' 위에 살포시 앉는다.

⑤ 나비 한 쌍도 오른쪽에서 날아와 타이틀의 '화가'에 차례대로 앉는다.

⑥ 타이틀과 나비들이 함께 사르르 사라진다.

내용:

1. 신사임당 <초충도 8폭 병풍_효과 구성> 전체 영상 시간 1분

음악 삽입▶

초충도 병풍 위에 많은 나비들이 기분 좋게 훨훨 날고 있는데 관객이 다가가자, 깜짝 놀란 나비들이 사방으로 달아나 사라짐. 나비들이 없어지자

화초들(꽃들과 수박)이 슬픈 듯 (흔들~) 움직이는 구성으로.

　가. 초충도 위에 가능한 많은(제작 시 만들어 놓은 모든) 나비 등장시켜 날

　　아다님.

　나. 관객이 터치하면 다 날아감(사방으로). (*처음 주신 자료-물고기 도망가는

　　효과)

　다. 나비들이 날아간 후, 곧바로 수박과 꽃들이 흔들림.

2. <매화도_효과 구성> 전체 영상 시간 1분

음악 삽입▶

화려한 매화 거목(꽃잎 몇 개가 움직이고 있음. 나비는 없음)이 있는데, 관객

이 가까이 다가오면 터치를 안 해도 나무가 반응하듯 꽃잎들이 부분적으

로 떨어진다. 그리고 어디선가 나비들이 날아와 관객 주위에 몰린다. (자석

효과? 포토존 효과?) 관객이 흔들면(움직임) 나비들이 깜짝 놀라서 다 날아가

는 내용으로 구성.

　가. 관객이 꽃잎 몇 개가 파르르 떨고 있는 매화나무로 다가감.

　나. 일부 맨 위의 매화꽃, 눈이 떨어지듯 소담스럽게 떨어짐.

　다. 관객이 가까이 가는 순간 혹은 터치하는 순간, 사방에서 나비들이 날

　　아와 관객에게 붙음. (자석 효과)

　라. 관객이 움직이면 깜짝 놀라서 다 날아감.

3. <풍속화_효과 구성> 전체 영상 시간 1분(각 풍속화 이미지당 10초씩 노출)

음악 삽입▶

병풍을 배경으로 조선 풍속화 그림이 안개를 거둬낼 때마다 새 풍속도 내용으로 바뀌어, 관람객들로 하여금 다음엔 어떤 그림이 나올까 궁금증이 생기도록 내용 구성.

가. 하얀 화면(안개)으로 자막이 옆에서 나옴(파워포인트처럼 글씨가 스르륵 나오는 효과)

나. "여러분이 손을 대면 안개가 사라져요. 손을 흔들어 주세요~"

다. 그림 구성 순서

1) 그림 보는 풍속도 2) 지붕 올리는 풍속도 3) 대장간 풍속도 4) 활쏘기 풍속도 5) 베 짜기 풍속도 6) 시장 가는 풍속도

closing:

⟨전시 타이틀 구성⟩ 전체 영상 시간 20~30초

음악 삽입▶

처음 intro 분위기와 비슷한 듯 다름.

① 하얀 화면에서 흰 매화 송이와 분홍 매화 송이, 두 송이가 화면 상단에서 하단으로 내린다. (눈 내리듯)

② 그다음, 나비 한 마리와 전시 전체 타이틀이 나타난다. (나비가 전시 소식 데려오듯)

⟨안녕하세요! 조선천재화가님⟩

단원 김홍도, 그리고 신사임당

2011년 12월 23일~2012년 3월 4일

예술의전당 서예박물관

주최: SBS, 예술의전당 (로고)

후원: SBS플러스, GS칼텍스, 메트로 (로고)

③ 그다음, 각각 나비 한 마리씩 고지 내용 글을 차례대로 가지고 나타남.

(자막이 쌓임)

순서1)

전시총감독: 이일수

순서2)

제작협력: 이이남 작가, 계원디자인예술대학, 미디어퀘스트, 비엔에스

　　　미디어

순서3)

협찬: 삼성전자, 원스, 벤큐 (로고)

순서4)

작품 소장처: 고려대학교박물관, 오죽헌시립박물관, 서울대학교박물관

순서5)

작품 이미지제공: 국립중앙박물관, 리움, 간송미술관, 선문대학교박물

　　　관, 동국대학교박물관, 호림박물관 외

④ 위 ①, ②, ③ 글 전체가 함께 다 쓰인 다음, 함께 스르르 사라진다.

⑤ 그다음, 하얀 화면 그리고 "감사합니다." 뜬다.

-끝-

[자료 2]

1층(9월) 주문 내용

1. 의견 최종 정리입니다.

 * 병풍: 칼라4 (남색 바탕)

 * 덧칠-화첩: 프레임_덧칠하기_화첩2 (첨부파일 확인하시고)

 그래서 의견 정리는 끝났으니 이제 작품 완성하시면 되겠습니다.

 가. 전체 구성을 만들어 주세요.

 intro: 먼저 작업하신 매화 병풍 (꽃잎 떨어지는...)

 body: 병풍 & 화첩 등등...

 * 단, 화첩 작업 시 바탕이 되는 매화도의 꽃이 거의 흰색인데요. 이 부분(화첩)에서만 원화의 매화 색을 전체는 아니고 부분적으로 흰색 → 연분홍색으로 바꾸어 주세요. 날아다니는 나비의 원색이 자연스레 어울릴 수 있도록 하기 위해서요.

 ending: 매화 병풍 (꽃잎 떨어지는...)

 나. 언제쯤 볼 수 있을까요?

2. 프로젝터 2대: 6,000안시로 준비했습니다. (파일 첨부)

-끝-

제1전시실 안:
살그머니
오시옵소서

생각의 탄생　　드디어, 옛 그림으로의 여행이 시작됐다. 그런데 동시
대 관람객은 조선시대로 아름다운 여행을 떠날 준비가 되었을까? 옛
그림의 진정한 아름다움을 발견할 수 있을 만큼, 정서적으로나 신체적
으로나 안정이 되었을까? 동시대적 속도와 감각들은 한순간에 비움이
가능한 것이 아니다. 그래서 옛 그림 속으로 서서히 젖어 들 수 있도록
미세한 도움이 필요하다는 생각이 들었다. 물론 오리엔테이션 갤러리
공간에서 '햇살 부서지는 담벼락이로구나'를 통해 비일상적 옛 그림에
젖어 드는 시간이 있었다. 하지만 그 공간은 대중의 물리적 감각을 존
중하는 인터랙티브 아트존으로써, 움직이는 영상 작품으로 경험했을
뿐이다. 400여 년 전 상이한 정서로의 몰입은 쉽지 않다.

　모든 시대의 그림이 그렇지만 우리 옛 그림도 옛사람의 마음이 되어
보아야 제대로 감상할 수 있다. 그런데 감각적 경험이 풍부한 현대인은
마치 폭주하는 열차의 속도감을 가지고 있다. 그런 동시대인들이 느긋
한 발걸음 속도에서 탄생한 옛 작품을 제대로 느낄 수 있을까 싶었다.

천천히 걸어가며 보고, 가던 길을 멈추어 주위를 살필 줄 알고, 허리를 굽혀 섬세하게 관찰할 줄 알던 사람들이 남긴 옛 그림이다. 고민 끝에 전시의 마중물로써 수백 년 전 속으로 걸어 들어가기 위해 오늘날 삶의 속도를 비워내는 '비움의 방'을 기획하게 됐다. 대중의 정신을 정제시키는 공간의 실현이었다.

공간 디자인 관람객이 입구에 서 있는 전시실 지킴이에게 티켓을 제출하면, 전시실 지킴이가 "뒤쪽 공간 '살그머니 오시옵소서' 방으로 먼저 들어가세요." 하고 직접 안내하도록 했다. 전시 전체 동선이 공간 문제로 전시실에 입장하자마자 오른쪽으로 흐를 수밖에 없어서 입구의 정면 왼편에 있는 '비움의 방' 공간이 자칫 관람 순서에서 거세당할 수 있었기 때문이다. 공간 설계 때 전시실 바닥에 커다란 유도 화살표시를 붙였지만, 관람객들이 붐비는 시간엔 거의 눈에 띄지 않았다.

관람객들이 비움의 공간에 들어서면 왼쪽 벽에서 「살그머니 오시옵소서_ 300~400년 전의 과거, 고귀하고 아름다운 우리 조선시대의 그림을 잘 감상하기 위해서는 우리의 마음과 행동이 조선시대 사람이 되어야 합니다. 그림 속에 빈 공간은 왜 이렇게 많은지, 그림 속의 글은 무엇을 뜻하는지, 옛 그림의 산수화는 왜 위에서 내려다보는 것 같은지, 조선시대 천재 화가들의 마음이 되어 보면 잘 이해할 수 있습니다. 이제 우리 모두 조선시대 화가의 마음이 되어 볼까요? *우리가 만날 조선 천재 화가들: 작자 미상 〈책걸이도〉, 김홍도 〈송하선인취생도〉, 강세황 〈영통동구도〉, 강희안 〈고사관수도〉, 어몽룡 〈월매도〉」라는 글을 읽도록 연출했다.

글을 읽으며 긴 의자에 앉으면 벽에 설치된 미디어 작품에서 퓨전 국악을 배경으로 작품들이 흐른다. 신선이 악기를 연주하고, 늙은 선비가 물가를 바라보던 시선을 돌려 관람객을 보기도 한다. 그리고 매화나무에 소담스러운 눈이 내리는 장면들을 보게 된다. 화선지에 먹물이 번지듯 느린 속도로 흐르는 옛 그림을 보고 있으면 관람객은 서서히 마음이 편해지면서 어느새 조선시대의 시공간으로 젖어 든다.

비하인드 스토리 본 전시의 녹록하지 않았던 공간 조건은 앞서 말한 바 있다. 어쩔 수 없이 공간을 축소해야 하는 과정에서 이미 '명상의 방' 기획을 날렸기 때문에 '비움의 방'만은 살리고 싶었다. 그야말로 공간을 쥐어짜서 없던 공간을 만드는 시도였다. 이 공간의 본래 용도는 전시실에 들어서자마자 만나는 안내데스크였다. 고정된 데스크와 벽에는 소방시설과 전기시설이 복잡하게 집결돼 있었다. 일반 전시실 규모보다는 작고 안내데스크로는 규모가 좀 컸기 때문에 데스크를 기준으로 천장까지 두터운 가벽을 세워 막았다. 개방된 공간을 아담한 공간으로 탈바꿈시켰다. 관람객이 전시장까지 오며 겪은 외부의 시각적 잔상을 해소하고 전시공간에서의 암반응이 순조롭도록 흰색 벽은 검은색으로 연출했다.

관람객 반응 관람객 대부분 '비움의 방'에 대해서 매우 긍정적 반응을 보였다. SNS의 글을 일부 옮기면 "은은한 국악기 연주 소리와 함께 동양화 액자 같은 화면 속에서 봄, 여름, 가을, 겨울로 변해가는 사계절을 보는데 마음마저 정갈해지는 느낌이었다", "관람객의 내면에

관심을 둔 기획 공간이 신선하다", "퓨전 국악과 함께 옛날 그림들이 나오는데, 그림 속 사람이 악기도 연주하고 고개를 들어 나를 보기도 하고 매화나무에 눈도 내린다. 가만히 앉아 보고 있으니 마음이 편해진다" 등이다.

천장도 낮고 공간도 좁아서 답답해하지 않을까 걱정했는데 마음씨 고운 관람객이 많았는지 기획 의도와 공간의 의미를 잘 봐줘서 기억에 남는 방이다.

제1전시실 외벽:
그때는
이러이러했다지요

생각의 탄생　　전시기획 초기 단계부터 조선시대와 같은 시기의 유럽미술과 동아시아미술을 비교하는 구성을 해 보아야겠다고 생각했다. 흔히 미술사를 공부할 때 우리가 취하는 방법은 동양미술사만, 혹은 서양미술사만 접근하는 식이다. 동서양 문화예술에 대한 선호도가 그만큼 나뉘는 경향이 있기도 하고, 또 각각의 영역이 방대하기 때문이기도 하다. 그리고 상당수는 우리 옛 그림보다 서양 그림을 더 친숙해 하는 경향이 있다. 일상생활의 상당 부분에서 서구적 시스템을 여과 없이 수용한 영향이 적지 않다고 본다.

　동아시아 예술의 지형도에서는 당시 조선과 중국과 일본이 서로 직간접적으로 영향을 주고받았다. 이 기회에 함께 알아보면 재미있을 거라 판단했다. 어떤 이유로든 한 화면에 동서양 미술 작품 연표를 제공하는 것은 우리 옛 그림에 조금 더 흥미를 일으키며 열정의 지적 탐구자들은 물론 불특정 다수의 관람객에게도 좋은 자료가 되지 싶었다. 물론 톺아볼 만한 동서양 작품들에 비해서 'ㄴ'자 모양의 전시 벽은 기록

의 한계가 있었지만, 이 전시를 통해 비교 미술을 시도해 보았다.

공간 디자인 비교 미술 연표를 전시한 벽 상단에 「그때는 이러이러했다지요_ 김홍도와 신사임당 같은 많은 천재 화가들이 살았던 조선시대. 우리의 조선시대와 같은 시기에 주변국인 중국, 일본 그리고 먼 유럽 여러 나라에는 어떤 화가들이 있었는지 함께 살펴보면 우리 옛 그림의 멋스러움을 더욱 잘 알 수 있습니다」라는 글을 담았다.

글 밑에 조선시대를 중앙에 두고 위쪽엔 중국을, 그 바로 아래쪽엔 유럽과 일본 순으로 작품 이미지를 구성하고 벽의 하단에는 그 시대의 세계적 주요 사건을 담았다. 나라별로 톺아볼 만한 주요 작품의 사진을 그 분야 전문가들의 추천을 받아 관람객들이 알기 쉽게 큰 사이즈로 배치했다(작가 이름, 작품 년도 표기). 이렇게 '그때는 이러이러했다지요' 공간은 우리 조선시대 회화 작품을 관람하는 동시에 동서양의 미술을 비교 감상해 보는 유익한 인식의 벽으로 시각적 디자인을 했다.

비하인드 스토리 사실 전시총감독에겐 조심스러웠던 내용 중 하나였다. 기획 의도에 부응하는 정확한 자료 얻기가 좀 힘들었다. 그동안 동서양 그림 관련 몇 권의 책을 출간한 탓에 서양미술과 조선시대 회화 작품에 대한 정확한 작성은 비교적 수월했다. 하지만 중국 미술과 일본 미술은 학부 과정에서 한 학기 관심을 갖고 공부한 정도로, 이번을 기회로 나 자신부터 해당 내용을 알고 싶었다. 믿을 만한 전문 연구자의 도움을 받았다. 중국 미술에 대해선 송나라 회화 연구자인 류철하 선생님2018년 현재 대전시립미술관 학예실장께 자문을 구했고 일본미술은 직접 여

러 도서를 통해 수십 번 검토하고 채집했다. 〈안녕하세요! 조선천재화가님〉 전시는 각 대학교 동양미술학과 학생들과 지도교수의 소규모 단체관람이 종종 있었기에 혹시라도 일본 미술 연구자의 이견과 지적이 있을 수 있었다. 그럴 경우 겸허히 받아들여 타당하다면 수정할 마음으로 내내 기다렸지만 마지막까지 그런 분들은 없었다.

관람객 반응　　관람객들은 '그때는 이러이러했다지요' 내용에 생각 이상으로 관심을 보였다. 동행과 그 앞에서 오래 머물며 많은 이야기를 주고받느라 때론 정체 현상을 일으키는 인식의 벽이 되었다. 그리고 〈안녕하세요! 조선천재화가님〉 전시에는 서구권 관람객도 꽤 많이 방문했는데 진지한 눈빛으로 동서양 미술을 비교 감상하는 모습을 자주 목격했다. 정확한 자료를 얻느라 고생은 했지만 국내외 관람객의 반응을 보면서 진행하길 정말 잘했다는 생각이 들었다.

제2전시실: 어화둥둥, 우리 조선의 그림이로구나

생각의 탄생　　진행했던 전시와 강의에서 듣는 일부 대중의 목소리는 "조선 회화는 어렵다", "조선 회화는 고루하다" 같은 반응이었다. 그런 인식이 안타깝던 차에 본 전시를 통해 조선 회화의 창작 과정과 표현 대상의 다양성도 경험시키고 싶었다. 조선 회화의 본질은 창작에 임하는 자세와 다양한 대상을 품는 정신에서 비롯된다고 생각한다. 그림 도구인 붓, 먹, 벼루, 종이는 옛 화가들의 그림 구현을 위한 물질적 수단인 동시에 정신 수행의 벗이었다.

또한 옛 그림의 매력은 '표현 대상의 다양성'에 있다. 조선 회화는 고루하다는 반응에는 선비정신을 강조하는 '사군자화' 위주의 공교육도 한몫한다고 생각한다. 하지만 옛 화가들은 그림의 소재와 주제 선택에 있어 그렇게 제한적이지 않았다. 흘려버릴 수 없는 옛 그림 탄생 과정과 표현 대상을 알아보기 위해 '사랑, 사랑, 내 사랑이로다' 전시실을 기획했다. 창작 재료와 그림 장르는 각 특성을 살리기 위해 두 개 공간으로 연출했다.

제1공간_사랑, 사랑, 내 사랑이로다-문방사우

공간 디자인 관람객들이 옛 화가의 정신수행의 벗인 문방사우를 시각, 청각, 후각, 촉각으로 경험해 보기를 바라며 붓, 먹, 벼루, 종이를 아날로그적 설치작업으로 구현했다. 전시실 천장에는 흰 종이화선지를 촘촘한 간격으로 가득 채워 나풀거리게 설치했고, 전시실 좌측 벽에는 성인 관람객의 키와 맞먹는 대형 붓이 유리 케이스 안에 세로로 걸려 전시되었다. 붓이 걸린 벽의 여백에는 짙은 먹빛으로 '도산 달밤에 핀 매화_ 홀로 산창에 기대서니 밤기운이 차가운데 매화 가지 끝에는 둥 그렇게 달이 떴다. 살랑살랑 미풍을 기다릴 것도 없이 온 집 안에 맑은 향기가 절로 가득하다'라는 이황의 시를 가로로 새겨 넣었다.

전시실 중앙 바닥에는 벼루와 먹을 정사각형 모양으로 성인 허리 높이로 쌓아 설치했다. 관람객이 벼루에 먹을 갈아 보고 은은하게 발산하는 먹 향기를 후각적으로 경험하도록 하기 위한 높이였다. 설치작품 주위에는 전시를 위해 무형문화재 기능보유자들께서 한지, 붓, 벼루, 먹을 후원해 주셨다는 내용과 관련 정보를 담은 투명 아크릴판을 부착했다.

전시실 우측 벽에는 먹물이 한 방울 떨어진 이미지 위에 해당 전시실의 의미를 기록했다. 「사랑, 사랑, 내 사랑이로다-문방사우_ 학문을 연구하고 공부하던 문인들이 서재에서 쓰던 네 가지 도구 붓, 먹, 벼루, 종이를 합쳐서 '문방사우'라고 합니다. 옛날 사람들은 서재를 '문방'이라고 했는데, 문방사우처럼 문방에서 사용하는 도구들을 아끼고 사랑했습니다」라는 내용이었다.

그리고 전시실 정면 벽에는 재료의 이해를 돕기 위해서 문방사우의

● 제1공간_사랑, 사랑, 내 사랑이로다−문방사우

기능을 재미있게 표현한 애니메이션 작품을 두 대의 TV를 설치해 보여 주었다. 우측 뒤쪽 벽에도 동일한 애니메이션을 연출했다. 애니메이션은 전시총감독의 기획 의도를 바탕으로 계원디자인예술대학 학생들이 교수님들의 지도로 창작한 작품이었다. 물론 그 작업 과정이 전시기획 내용에 부합하는지, 해당 대학을 여러 번 찾아 점검하고 보완했다. 워낙 그 방면으로 뛰어난 학생들과 교수님들의 열정으로 별다른 시행착오 없이 좋은 작품이 반입되었다.

비하인드 스토리　중앙 바닥에 쌓아 올린 벼루와 먹에 대한 본래 기획은 벼루에 물을 부어 실제로 관람객이 먹으로 갈아 보는 경험을 제공하는 것이었다. 하지만, 옷에 먹이 묻으면 세탁 문제가 발생할 것 같아서 전시 오픈 직전에 그 과정은 취소했다. 한편 천장의 화선지 설치에도 아쉬움이 있었다. 본래 계획했던 것보다 종이 양이 적게 도착했고 설상가상으로 공간디자인업체 직원이 화선지들을 반으로 잘라 놓는 바람에 설치 길이가 반으로 짧아졌다. 천장을 전혀 노출하지 않고 길게 풍성한 연출을 시도했던 계획이 헐거워졌다.
　한편 본 전시실에서 사고가 발생했다. 정면에 설치된 애니메이션 작품 TV에 어린이 관람객 여럿이 기대면서 TV가 가벽 뒤 공간 바닥으로 떨어졌다. 전시실 지킴이가 있었지만 사고는 한순간에 일어났다. 전문가가 와서 다시 설치할 때까지 한동안 시커먼 네모 구멍을 보여 주어야 하는 상황이 발생했다.

관람객 반응　관람객의 반응이 생각 이상으로 좋았다. 특히 연세가

높은 어르신들이 좋아하셨다. 앞서 언급한 대로 반응이 너무 과한 나머지 관람객에 의해 사고가 발생하기도 했다. 대중에게 좋은 것을 경험하게 하는 일과 동시에 예술 작품 감상에 대한 기본적 이해와 교육을 지속해야 한다는 교훈을 숙제로 남겼다.

제2공간_사랑, 사랑, 내 사랑이로다-우리 옛 그림의 장르

생각의 탄생 옛 채색화에서 영감을 받아 청록색으로 도색한 전시실의 오른쪽 벽에서 동선이 시작된다. 「사랑, 사랑, 내 사랑이로다-우리 옛 그림의 장르_ 우리 옛 그림에는 수많은 종류가 있습니다. 산수화 산과 물, 즉 자연의 경관을 그린 그림, 영모화조화 새, 동물, 꽃 그림, 초상화, 기록화 나라의 여러 행사를 그려 후대에 전하는 그림, 사군자화 매화, 난초, 국화, 대나무 그림, 불화 불교를 주제로 한 그림, 풍속화 서민들의 일상생활을 그린 그림, 민화 서민들이 간절한 소망을 담아 그린 그림. 이렇게 다양한 그림들이 모두 훌륭하게 발전했기 때문에 조선시대의 그림이 우수하다고 하는 것입니다. *우리가 만날 조선 천재 화가들: 변상벽 〈어미 닭과 병아리〉, 작자 미상 〈강세황〉, 정선 〈박연폭포〉, 작자 미상 〈남지기로회도〉, 조희룡 〈매화도〉, 김홍도 〈무동〉」이라는 글 옆에 옛 그림 병풍을 연상시키는 세로 길이의 미디어아트 6점을 설치했다. 자연스러운 동선에 따라서 오른쪽부터 사군자화, 기록화, 풍속화, 초상화, 영모화조화, 산수화 장르 순으로 연출했다.

초상화에선 조선시대 미술평론가이자 김홍도의 그림 스승인 강세황의 초상화가 눈동자를 움직이며 관람객에게 시선을 준다. 영모화조화에선 변상벽의 〈어미 닭과 병아리〉 작품 속 닭과 병아리가 먹이를 쪼고 있는 뜰에 꽃잎이 흩날리고 어디선가 날아온 나비가 병아리를 들어 다

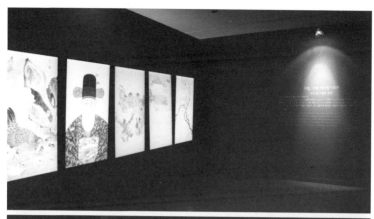

● 제2공간_사랑. 사랑. 내 사랑이로다~우리 옛 그림의 장르

른 장르 그림으로 데려가기도 한다. 산수화에선 정선의 〈박연폭포〉를 담아냈는데 폭포가 우렁찬 소리와 함께 시원하게 쏟아진다.

이처럼 6폭 병풍에는 꽃이 피고, 글씨가 나타나며, 각 장르 간 유기적 표현들이 보인다. 갑자기 아톰과 슈퍼맨, 스파이더맨이 6폭 작품들을 가로로 관통하며 날아간다. 작품 배경 음악으로 퓨전 국악 해금 연

주가 꽃별의 〈Small Flowers Near By The Railroad〉가 흐르도록 연출했다.

비하인드 스토리 부족한 전시실에 가벽을 세워 가며 '우리 옛 그림의 장르'를 구현한 이유는 서양미술 못지않은 우리 옛 그림의 다양성을 소개하고자 함이었다. 따라서 본래 장르 병풍은 6폭(장르)이 아닌 8폭(장르)으로 기획했었다. 하지만 불화와 민화는 미디어아트로 제작할 만한 적절한 작품을 찾지 못해서 안타까웠다. 그리고 전시기획자로서 당황스러운 일도 있었다. 에듀테인먼트 전시를 지향하는 과정에 변수가 발생했는데 오픈 전날 밤에 미디어아트 작품이 설치된 후 보니 기획에 없던 만화 캐릭터들이 작품의 마지막 부분에서 날아다니고 있었다. 작가를 선정하고 작업실에 방문했을 때 작가분께 전시 기획서를 건네며 "전시의 주요 관람객은 청소년"이라고 했던 말이 영향을 주었던 것 같다. 작가가 그들에게 즐거운 선물을 하고 싶었는지 6폭의 장르 작품에 아톰, 배트맨, 태권브이, 스파이더맨을 등장시켰다. 전시에서 변수를 섬세하게 점검하지 못한 전시총감독의 책임이다.

관람객 반응 조선 회화의 본질을 보여 주려는 분명한 목표가 있는 전시였지만 '표현 대상의 다양성'을 보여 준 장르 병풍에 대한 반응은 호불호가 갈렸다. 어린이 관람객은 만화 캐릭터가 나오면 "와!"하고 탄성을 질렀지만, 성인 관람객의 반응은 달랐다. SNS에 올라온 리뷰에는 "얼마에 한 번씩 아름다운 흐름을 깨고 강렬한 캐릭터가 튀어나온다. 전체적 흐름을 깨는 옥에 티"라는 반응들이 있었다.

기획 초기, 디지로그 전시 시도가 자칫 전통 회화의 품격을 떨어뜨릴 수 있다며 우려를 표했던 동양화 전문가는 만화 캐릭터의 등장에 불편함을 감추지 못했다. 동양화에 변화를 시도하기엔 아직 때가 이른 것 같다던 다른 분의 말씀도 귀에 꽂혔다. 역시, 모두를 만족시키기란 어려운 일이다.

제3전시실: 발아래 세상이 장관이로세

생각의 탄생　　옛 그림의 매력을 전달하기 위해 연구하던 중 문득 관람객에게 옛 '화가의 시선'을 경험해 보게 하고 싶다는 생각이 들었다. 화가의 시선은 그림 창작의 눈이면서 당시 사람들의 가치관이나 세계관과 무관하지 않기 때문이다.

옛 서양 그림의 경우는 대부분 이젤에 캔버스를 올려 놓고 그렸다. 즉, 그림을 그릴 화면이 정면으로 보이도록 화면을 세워 놓고 화가가 그 앞에 서거나 앉아 그렸다. 그런 영향인지 일시점인 작품들이 많다. 반면에 우리 옛 그림은 그림 그릴 화면을 바닥에 넓게 펼쳐 놓고 화가가 그 화면 위쪽에서 아래를 내려다보는 자세로 그림을 그렸다. 그래서인지 다시점 그림이 많다. 이는 흥미로운 일이다.

옛 화가들의 창작 시선이자 태도이고, 당시 사람들이 자연과 사람을 대하는 세계관이 반영된 부감도俯瞰圖다. 높은 곳에서 넓은 아래 세상을 내려다본 부감도의 시선을 관람객이 체험할 수 있도록 전시공간을 무대처럼 높이고 그 아래쪽에 작품을 설치해 입체적 공간을 구현했다.

● 제3전시실: 발아래 세상이 장관이로세

공간 디자인　　　다양한 옛 그림 장르를 알아보는 '우리 옛 그림의 장르' 전시실에서 곧바로 들어서면 벽에 다음과 같은 글이 적혀 있다. 「발 아래 세상이 장관이로세_ 부감법은 옛 화가들이 우리의 산과 강을 그릴 때, 하늘을 나는 새가 세상을 내려다보듯 그린 화가의 그림 기법입니다. 우리 옛 화가들이 어떤 마음과 자세로 그림을 그렸는지 알 수 있습니다. 서양의 화가들은 자연을 그릴 때 사람들이 개척한 땅, 잘 꾸며진 세상을 그렸다면 우리 옛 화가들은 높은 곳에서 있는 그대로의 자연과 인간을 두루 살피고 사랑하는 마음으로 그렸습니다. 우리도 화가처럼 세상과 인간으로부터 한 발 떨어져서 넓은 마음으로 보는 체험을 해봅시다. *우리가 만날 조선 천재 화가들: 안중식 〈도원문진도〉, 정선 〈백천교〉」

그 글을 읽고 완만한 경사면을 따라 오르면 길바닥과 정면 벽에 안중식이 도연명의 《도화원기》를 주제로 그린 청록산수화 〈도원문진도〉 이미지가 시각적으로 펼쳐진다. 마치 관람객들이 배를 타고 복숭아꽃 만발한 세계를 향하는 그림 속 어부를 따라가는 것처럼 만들었다. 위쪽에 도착하면 "옛 그림의 기법, 부감법을 체험합니다. 하늘의 새가 된 기분으로 금강산의 사계절을 담은 정선의 작품을 보세요"라며 적절한 감상법을 유도한다. 관람객은 바닥에 연출된, 정선의 〈백천교〉를 미디어 아트로 구현한 작품을 마치 하늘에서 내려다보는 시점으로 보게 된다.

비하인드 스토리　　　높은 위치에서 아래 세상을 보는 느낌을 주기 위한 입체적 공간 디자인에는 그에 맞는 공간의 넓이와 높이가 필요하다. 하지만, 규모 문제 때문에 전시실 하나를 통째로도 사용 못 하고 그 반

을 이용해 무대를 연출해야만 했다. 고민 끝에 네모난 전시실 내벽을 따라 'ㄷ'자 형태로 동선을 만들었다. 나지막한 경사로를 올라 무대 위에서 부감도 작품을 체험하고 나지막한 경사로를 따라 내려가는 동선을 유도했다. 그리고 사고 방지와 소방법 규정, 박물관 건물의 낮은 천장 조건 때문에 관람객이 오르는 경사로 높이는 바닥으로부터 1미터로 제한했다. 동시대 관람객에게 옛 화가들의 시선과 세계관을 경험하도록 시도해 본 것만으로 높이에 대한 아쉬움을 달랬다.

관람객 반응　　세상을 굽어보는 옛 화가들의 시선 경험은 그 시대의 의식과 감각을 체험하는 특별한 시간이었나 보다. "〈도원문진〉 그림을 밟고 올라가 화면을 내려다본다. 다르게 보인다. 오호~ 정말 새가 되어 내려다보는 느낌이다"라는 리뷰들이 SNS에 올라왔다.

제4전시실:
한 몸이 되니,
이 또한 멋지구나

생각의 탄생 전시기획을 위한 조사 때 보니, 옛 그림이 어려운 이유에는 '시서화詩書畵' 구성도 있었다. 전통 동양 문화권은 '서화동원書畵同源'의 관점 즉, 글과 그림을 하나의 근원으로 본다. '융합'이 21세기 신지식 같지만 이미 우리 옛 시대에도 시·서·화의 양식적 융합과 유·불·선, 문·사·철의 내용적 융합이 있었음을 알 수 있다. 서양 그림에서는 찾아보기 어려운 매력적 구성이자 가치다. 그래서 전시를 통해 미술과 문학의 융합적 매력과 가치를 경험하게 하고 싶었다. 어떻게 하면 좋을까, 고민한 끝에 옛 그림의 형식을 해체하고 시의 뜻을 한글로 풀어서 설치하는 방법을 생각해 보았다.

이런 해석이 오히려 옛 그림의 미학을 해치는 일일 수 있어 많이 망설인 내용이기도 하다. 그럼에도 현대의 관람객에게 어려운 시·서·화 형식이, 오히려 그런 점 때문에 옛 그림의 가치를 높인다는 것을 보여주고 싶었다. 우리 옛 그림의 문학적 매력을 경험하게 하고 싶어서 욕먹을 각오를 하고 〈안녕하세요! 조선천재화가님〉 전시에 '한 몸이 되

한 몸이 되니, 이 또한 멋지구나

우리 옛 그림은 한 화면에 시, 서 *글, 화 *그림 가 함께 있어 더욱 멋지기도 하고 어렵기도 합니다. 그림에 쓰여 있는 글을 '제발'이라고 하는데 제발은 동양의 옛 그림, 특히 학문을 공부하는 문인들이 그린 그림에서 자주 보입니다. 제발은 제목만 간단히 쓰기도 하고, 시를 쓰거나 유명한 옛날 시인들이 쓴 이야기를 빌려오기도 합니다. 그림을 그리게 된 이유, 그림을 받을 사람 등을 쓰기도 합니다. 그래서 우리 옛 그림은 글의 뜻을 알면 그림을 더욱 잘 볼 수 있습니다.

Joseon painters wrote poems or proses on one side of their painting after they were done with their drawings. They are called post script (Jebal). Post sc ipts are often shown on the pictures drawn by the literary artists. They are usually about the title of painting, poems, the motive behind the painting or the name of person who receives the painting. Sometimes old stories written by famous poets were borrowed and written. They are beautiful but difficult to read. If we know the meaning of them, we can appreciate the paintings better.

* 우리가 만날 조선시대화가들
- 김홍도 화가 〈송하선인취생도〉
- 소나무 밑에서 생황부는 신선그림
- 김홍도 화가 〈죽리탄금도〉
- 대나무밭에서 거문고 타는 그림
- 정약용 화가 〈매조명제도〉
- 매화가지 붙어 있는 새

● 제4전시실: 한 몸이 되니, 이 또한 멋지구나

니, 이 또한 멋지구나' 내용을 넣었다.

공간 디자인 한 공간에 두 주제의 내용을 진행해야 하는 공간 문제가 발생해 앞서 말한 네모난 전시실 내벽을 따라 'ㄷ'자 형태의 '발아래 세상이 장관이로세' 내용을 기획했고, 본 내용은 'ㄷ'자 안쪽에 'ㅁ'자로 폭 안기는 형태로 공간을 정리했다. 관람객이 화가의 시선을 체험하고 경사로를 내려오면서 보게 되는 맞은편 벽에서「한 몸이 되니, 이 또한 멋지구나_ 우리 옛 그림은 한 화면에 시, 서, 화가 함께 있어 더욱 멋지기도 하고 어렵기도 합니다. 그림에 적혀 있는 글을 '제발'이라고 하는데, 제발은 동양의 옛 그림, 특히 학문을 공부하는 문인들이 그린 그림에서 자주 보입니다. 제발은 제목만 간단히 쓰기도 하고, 시를 쓰거나 유명한 옛날 시인들이 쓴 이야기를 빌려오기도 합니다. 그림을 그리게 된 이유, 그림을 받을 사람 등을 쓰기도 합니다. 그래서 우리 옛 그림은 글의 뜻을 알면 그림을 더욱 잘 볼 수 있습니다. *우리가 만날 조선 천재 화가들: 김홍도 〈송하선인취생도〉, 김홍도 〈죽리탄금도〉, 정약용 〈화조병제도〉」라는 글을 만나도록 했다.

그리고 우측의 동선을 따라서 정약용의 〈매조병제도〉, 김홍도의 〈죽리탄금도〉와 〈송하선인취생도〉 3점을 만나도록 했다. 3점이 4개로 해체된 작품들은 기획 의도의 필요에 따라서 진품이 아닌, 이미지를 확대 복사했다. 작품 원형대로 시와 그림으로 구성된 이미지 1점, 그림을 매우 옅게 하고 글만 도드라지게 1점, 글을 매우 옅게 하고 그림을 도드라지게 1점, 그리고 그림과 한자 대신 한글로 조합한 1점이다. 그림과 한자로 융합된 원형 그대로의 작품을 기준으로 해서, 그림과 글의 아주

특별한 관계를 느끼게 했다. 또한, 한자를 한글로 통역해 내용이 얼마나 부드럽고 운치 있는지를 경험하게 했다.

만개한 매화나무 위에 새 두 마리가 그려진 정약용의 〈매조병제도〉를 한글로 풀면, '펄펄 나는 저 새가 우리 집 매화 가지에서 쉬는구나. 꽃다운 그 향기 짙기도 하여 즐거이 놀려고 찾아왔다. 여기에 올라 깃들여 지내며 네 집안을 즐겁게 해 주어라. 꽃이 이제 다 피었으니 열매도 많이 달리겠네'라는 내용이다. 대나무밭에서 거문고 타는 김홍도의 〈죽리탄금도〉를 한글로 풀면 '홀로 대숲 깊숙이 앉아 거문고 타니 그 소리 긴 휘파람 소리 내어 되울리고 산림에 묻혀 있어 뉘 알랴만 명월이 찾아와 반기네'라는 내용이다. 소나무 밑에서 생황을 부는 선인을 그린 〈송하선인취생도〉의 시를 풀면 '들쭉날쭉한 대나무 통 봉황이 날개 펼친 듯 달빛 어린 마루에 용 부르짖음보다 더 처절하네'라는 내용이다.

비하인드 스토리　전시공간 분할에 큰 아쉬움이 있었고 사용된 물질들이 저렴해 보여 기획 의도대로 진행되지 않은 점이 안타까웠다.

관람객 반응　"그림 속 한문을 한글로 풀면 이렇구나~. 그림과 글이 한 몸이 되니 멋스럽고, 한문 대신 한글로 쓰여도 멋스럽다"라는 반응들이 있었다. 하지만 "신선한 시도였는데 그에 비해 너무 작은 공간과 3점밖에 안 되는 작품 수가 무척 아쉬웠다"라는 리뷰도 많았다. 전시총감독으로서는 예산의 한계가 전시기획의 완성도와 만족도에도 많은 영향을 준다는 것을 다시 확인하는 순간이었다.

제5전시실:
오호라,
인장의 비밀이 있었네

생각의 탄생 　　옛 그림을 읽는 재미에는 붉은 인장도 빼놓을 수 없다. 그 새김 형식에 따른 의미와 조형미가 굉장히 흥미롭기 때문이다. 그야말로 정석 주의도, 조형적 호감도, 이지적 선호도가 높다. 그림으로 구현된 내용은 대부분 성리학적 관점에서 등장하는 사물이거나 인물이다. 그런 학문적 내용 마지막에 등장하는 인장의 경우는 물고기, 코끼리, 향로 등 화가의 자율성과 창의성이 유감없이 발휘되는 요소다. 현대 조형미의 관점에서 보아도 충분히 매력이 있다. 이 기회에 별도의 전시실을 마련해 보아도 충분히 의미가 있겠다는 생각이 들었다.

공간 디자인 　　관람객이 전체 동선을 따라 '한 몸이 되니, 이 또한 멋지구나' 전시공간에서 본 공간으로 들어서면 왼쪽 벽 입체적 상징물 밑에 「오호라, 인장의 비밀이 있었네_ 우리 옛 그림 화면에는 제발과 함께 붉은 인장도장이 찍혀 있습니다. 글씨가 하얗게 찍힌 것은 화가의 이름 도장인 '성명인', 글씨가 붉게 찍힌 것은 화가의 호를 적은 도장인

'아호인', 화가가 좋아하는 짧은 글귀나 좌우명, 그림에 어울리는 글귀 등을 새긴 도장은 '유인'이라고 합니다. 그림을 그린 화가뿐 아니라 그림을 감상한 사람들, 그림을 소장한 사람들도 제발을 적고 인장을 찍었습니다. 인장으로 그림의 역사와 우수성을 알 수 있기도 하지만, 인장 문양 그 자체로도 새긴 뜻과 모양에 따라 훌륭한 작품이라고 할 수 있습니다」라는 글을 읽게 했다.

그리고 전시실 오른쪽 벽에는 옛 그림 속 인장 중에서 특히 정석 주의도, 조형적 호감도, 이지적 선호도가 돋보이는 인장을 선별하여 이미지를 확대해 나무상자로 만들어 설치했다. 벽 양 끝의 바닥에는 이천시립월전미술관에서 빌려 온 영친왕英親王: 고종의 일곱째 아들, 1897~1970의 인장 3점과 고려대학교박물관에서 빌려 온 홍석구洪錫龜: 조선의 학자, 1621~1679 인장 3점이 유리 진열대 안에 전시됐다. 전시된 인장 내용을 해석해 연출했는데, 홍석구 인장의 경우는 '수구여병_ 입 다물기를 병마개 박듯이 하라' '죽안청주_ 대나무 책상에 앉아 밝은 등불을 켜고 책을 보다' 같은 내용이었다. 전시실 중앙 바닥에 관람객을 위한 '인장 찍기 체험 데스크'도 설치했다.

비하인드 스토리　　　인장 전시를 연구하는 중에 때마침 한양대학교 박물관에서 춘계특별전으로 〈한양대학교 개교 72주년 기념 특별전_한국인의 인장〉2011 전시가 열렸다. 특별전이라는 타이틀에 어울리게 인장에 대해 체계적으로 정성스럽게 기획한 전시였다. 그 좋은 기회를 감사하면서 다섯 차례 관람했다. 좋은 자료가 담긴 전시 도록을 구매해 수시로 보면서 '오호라, 인장의 비밀이 있었네' 기획에 큰 도움을

오호라, 인장의 비밀이 있었네!

우리 옛 그림에는 새빨간 잉크로 붉은 인장(도장)이 찍혀있습니다. 글씨가 하얗게 찍힌 것은 화가의 이름 도장인 '성명인' , 글씨가 붉게 찍힌 것은 화가의 호를 적은 도장인 '아호인' , 화가가 좋아하는 말은 글귀나 좌우명, 그림에 어울리는 글귀 등을 새긴 도장은 '유인' 이라고 합니다. 그림을 그린 화가뿐 아니라 그림을 감상한 사람들, 그림을 소장한 사람들도 제발을 적고 인장을 찍었습니다. 인장으로 그림의 역사와 우수성을 알 수 있기도 하지만, 인장문양 그 자체로서 새긴 풍과 모양에 따라 훌륭한 작품이라고 할 수 있습니다.

There are seals stamped on the old paintings. 'Sung Myung In', the seals imprint the background in red, leaving white letters, denotes a name of the painter. The seals imprint in red ink states a pseudonym of the painter, named 'Ah Ho In'. There is also 'Yu In' containing the painter's personal philosophy or literary inclination. Not only painters, but people appreciate and draw the painting, also wrote 'Jebal' and used seals as a kind of signature. Seals associate with the history and impression of the painting, and the seal-carving itself is also considered a form of art.

● 제5전시실: 오호라, 인장의 비밀이 있었네

언었다.

또 하나의 비하인드 스토리라면, 스탬프 찍기를 좋아하는 나의 아동적 취향이 발동해 각 전시실 글마다 마침표 옆에 '조선천재화가들'이라 적힌 붉은 인장 스티커를 제작해 붙였다. 그런데 그 작은 시각적 연출을 알아보는 매의 눈을 가진 어린이 관람객들이 있었다. 자꾸 떼어 손등에 붙이고 돌아다니는 통에 전시실 나갈 때는 기본적으로 몇 장씩 여분을 챙겨 나갔다. 나중엔 준비한 여분마저 동이 나버렸다.

관람객 반응　　성인 관람객은 나무상자로 설치된 큰 인장을 보며 "조선의 인장이 마치 현대적 디자인이라 해도 되겠다" "세련되었다"라며 흥미를 보였다. 한편, 전시실 공간 부족으로 어쩔 수 없이 '인장 찍기 체험 데스크'를 한 공간에 설치했는데 어린이들이 쾅쾅 도장 찍는 소음 때문에 예민한 반응을 보이는 관람객도 있었다.

제6전시실:
그림에서 소리를
들을 수 있더냐

생각의 탄생　우리 옛 그림은 '사의화寫意畫'라고 일컬을 만큼 '화가의 마음'에 무게를 둔 그림이다. 화가의 마음은 생생하고 다양한 삶의 소리로 출렁거린다. 그림의 소리에 귀를 기울인다면 당시 삶의 소리를 들을 수 있다. 본 전시도 조선시대 그림 속 청각적 요소를 단서로 삶의 소리를 듣는 감상이 이루어진다면 시대를 관통하는 '사람 사는 소리'를 듣는 일일 거라 생각했다. 옛 그림 멋을 즐겁게 느끼고 동시대인과 정서적 간격을 좁히는 차원에서 '공감각적 케미'를 전시의 동력으로 활용하기로 했다. 그동안 기획한 전시들에서 적정 데시벨의 음악 및 다양한 소리 연출을 통해 낯선 공간과 까칠한 미술이 촉발한 관람객의 불편한 감정을 다독인 경험이 있었기에 〈안녕하세요! 조선천재화가님〉 전시도 잘 기획하면 긍정적 결과를 가져올 거라 확신했다.

공간 디자인　옛 그림 속에서 들리는 소리를 현대의 삶에서 채집해 미디어아트 속에 담는 청각적 접근을 모색했다. 무엇보다 리얼한 '사

그림에서 소리를 들을 수 있더냐

그림은 마음이 움직여서 그려지는 것입니다. 특히 우리의 옛 그림은 따스하고 정겨운 마음을 그렸습니다. 지나치게 화려한 것, 인위적으로 과장하는 것은 피하고 자연스럽고 소박하게 그리고자 했습니다. 은유와 해학의 멋을 표현하며 여유로움을 즐기는 그림을 그렸습니다. 그림에 마음과 귀를 기울여 무슨 소리가 들리는지 들어보았으면 합니다.

Paintings are made by listening to one's heart, and the Joseon painting drew feelings of warmth and affection. They pursued the simple and natural beauty rather than exaggerative and excessively glamorous, which ultimately idealized composure with metaphor and humor. Let's open our mind and ears to the Joseon paintings.

※ 우리가 만날 조선진채화가들
. 김홍도 화가 〈대장간〉
. 김홍도 화가 〈씨름반금도〉
. 김홍도 화가 〈점심〉
. 신사임당 화가 〈초충도〉

● 제6전시실: 그림에서 소리를 들을 수 있더냐

람 사는 소리'를 느낄 수 있는 청각적 요소가 풍부한 그림들을 집중적
으로 찾아보았다. 물론 그런 한편 감상 가치가 높다고 평가받는 작품을
선정하는 전시기획의 본질도 잊지 않았다. 본 기획의 본질은 청각적 감
각을 통해 시각적 감각을 느껴 보는 것이지 청각, 그 자체가 아니기 때

문이다.

관람객이 '오호라, 인장의 비밀이 있었네' 전시를 관람하고 왼쪽으로 돌아서면 오른쪽 벽에 「그림에서 소리를 들을 수 있더냐_ 그림은 마음이 움직여서 그리는 것입니다. 특히 우리의 옛 그림은 따스하고 정겨운 마음을 그렸습니다. 지나치게 화려한 것, 인위적으로 과장하는 것은 피하고 자연스럽고 소박하게 그리고자 했습니다. 은유와 해학의 멋을 표현하며 여유로움을 즐기는 그림을 그렸습니다. 그림에 마음과 귀를 기울여 무슨 소리가 들리는지 들어 보았으면 합니다. *우리가 만날 조선 천재 화가들: 김홍도 〈대장간〉, 김홍도 〈죽리탄금도〉, 김홍도 〈점심〉, 신사임당 〈초충도〉」라는 글을 읽도록 공간 디자인을 했다.

전시실 왼쪽 벽엔 미디어아트로 표현된 김홍도의 〈대장간〉, 그다음 정면 벽엔 김홍도의 〈죽리탄금도〉, 그 우측 벽엔 김홍도의 〈점심〉과 신사임당의 〈초충도〉를 설치했다. 삶의 소리를 들려주는 옛 그림은 많지만, 특히 김홍도의 그림은 청각적 요소가 풍부함은 물론 독보적인 생생함에 작품성까지 갖췄다. 작품 선정 과정에서 다양한 화가의 작품과 비교하며 고심했지만 청각적 요소가 풍부한 최종 전시 작품 총 4점 중에서 3점이 김홍도 작품이었다. 〈대장간〉 그림에선 돌에 쓱쓱 낫 가는 소리, 달궈진 쇠를 망치로 땅땅 치는 소리, 망치든 남자의 추임새인 "어이!" 소리를, 〈죽리탄금도〉에선 고요한 달밤 대나무 숲에서 타는 현악기 소리와 물이 찰랑거리는 소리를, 〈점심〉에선 딸그락딸그락 사기그릇 소리, 물 마시는 소리, 옆에서 지켜보는 개가 밥 달라는 듯 멍멍 짖는 소리를, 그리고 신사임당의 〈초충도〉에선 텃밭 풀벌레들이 우는 소리를 상상하며 미디어 작품에 담았다.

비하인드 스토리　　본래 '소리로 감상하는 그림' 기획은 관람객이 아날로그적 소리를 충분히 감상하도록 각 작품 사이 거리를 충분히 확보하고 작품 앞에는 의자와 헤드셋을 준비해서 편안하게 듣게 할 계획이었다. 하지만 공간이 좁아 4점 미디어 작품 앞에 의자를 둘 수 없었다. 원활한 동선에 방해가 될 게 분명하기에 본래 계획을 수정해야 했다. 충분한 공간을 확보할 수 있을 때 최상의 감상을 위한 전시 구현이 가능하다는 걸 또 한 번 경험했다.

관람객 반응　　관람객들은 옛 그림 속 소리에 귀를 쫑긋 세우며 흥미로워했다. 당시 전시 문화에선 시각적 그림에 대한 독특한 청각적 감상이었기 때문이다.

전시기획에서 '보기와 듣기' 동시 연출은 감상 행위에 집중도를 높이면서 동시대 관람객과 옛 그림의 친밀감을 높이는 긍정적 효과를 가져왔다.

제7전시실:
조선 화가의
마음이 되어 만나는
'김홍도와 신사임당'

생각의 탄생 〈안녕하세요! 조선천재화가님〉 전시는 '현재와 과거의 만남: 조선천재화가들 디지로그를 만나다!'라는 주제로, 옛것은 고루하다는 인식 속에 뒤로 묻힌 우리 미술에 대한 진정한 가치와 재미를 21세기의 기술력으로 오늘날의 감각에 맞추어 재탄생시켰다. 진품은 총 7점을 선정했다.

김홍도의 〈송하선인취생도〉, 〈북일영도〉, 〈남소영도〉, 〈죽리탄금도〉는 고려대학교박물관에서 모셔오고, 신사임당의 〈수박과 패랭이〉, 〈잠자리와 꽈리〉 작품 2점은 강릉 오죽헌시립박물관에서, 신사임당의 〈노련도〉는 서울대학교박물관에서 모셔왔다. ('작품을 모셔왔다'는 것은 소위 이 바닥의 언어다. 그만큼 특수 차량을 이용해 예를 갖추어 작품들을 반입하고 적절한 항온·항습 조건에서 정중히 돌봐야 한다는 큐레이터들의 결연한 의지다.)

조선 후기의 뛰어난 문장가이자 서화가인 유한준俞漢雋, 1732~1811이 《석농화원》 발문에 쓴 "그림의 묘미는 잘 안다는 데 있으며, 알게 되면 참으로 사랑하게 되고, 사랑하게 되면 참되게 보게 되고"라는 내용처럼,

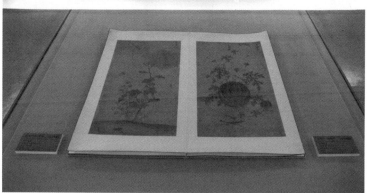

● 제7전시실: 조선 화가의 마음이 되어 만나는 '김홍도와 신사임당'

우리 옛 그림의 눈에 잘 드러나지 않는 오묘한 이치와 정신까지 동시대인이 잘 알고 사랑했으면 하는 바람에서 전시기획에 나름 많은 공을 들였다. (공간 조건이 열악해 처음 기획한 전시 내용의 3분의 1은 아웃시켰지만 말이다.)

우리 옛 그림의 묘미를 잘 전하기 위해 조선시대에 탄생한 다른 나

라 작품들도 함께 살펴보기, 옛 그림에 사용된 문방사우 재료들 경험하기, 옛 그림 장르의 다양성 알기, 옛 화가들의 화면 구성이자 세계관인 부감도 경험하기, 옛 그림에 담긴 시·서·화의 문학성 톺아보기, 옛 그림 속 또 하나의 즐거움인 붉은 인장의 조형성·이지성·정서성 경험하기, 정적인 그림 속 역동적 삶의 소리 듣기 등 명작이 탄생하는 아름다운 순간을 관람객이 경험하게 하는 과정으로 전시를 기획했다. 그 아름다운 과정은 궁극적으론 이번 전시의 자궁 공간이라고 할 수 있는 진품 전시실에서 작품을 만나기 위한 수순이었고 그에 맞도록 큰 그림을 그렸던 것이다. 관람객이 앞서 경험한, 다양한 과정을 통해 '우리 옛 그림의 오묘한 이치와 정신까지' 오롯이 감상하기를 바랐다. 옛 예술과 현대의 미디어아트 간 지적 융합의 목적도 옛 그림의 정서와 시간과 공간을 경험하도록 하는 데 목적이 있었다.

공간 디자인　　옛 그림의 묘미를 감상하는 데 도움이 되도록 우선 진품 전시실 환경을 다른 전시실과는 다르게 했다. 진품에서 영감을 얻은 남색으로 공간 디자인을 하고 관람객의 동선은 당시 서예박물관 건축물 특성에 따라 왼쪽으로 유도했다. 입구 왼쪽 벽에 「이 전시실에는 단원 김홍도와 신사임당의 진품 7점을 귀하게 전시하였습니다. 지금까지 돌아본 작품들을 생각하면서 더욱 깊이 있게 감상해 보세요. 영상도 함께 보면서 작품 구석구석에 드러난 화가의 섬세한 손길을 살펴볼 수 있습니다」라는 글을 담았다. 글 밑에는 TV를 설치해 전시된 작품들을 고해상도로 디테일하게 보여 주었다.

문화소통포럼에서 영국 내셔널트러스트 이사장 저스틴 앨버트가

'진정한 혁명'이라고 극찬한 한국의 디지털 기술력을 활용해, 육안으로
는 잘 보이지 않는 부분까지 '확대해 자세하게' 보여 주었다. TV를 통
해 자그마한 유물, 훌륭한 한국의 문화유산을 관람객이 공유하는 데 우
리나라의 뛰어난 기술력이 큰 도움이 되었다. 그 밑에 각 작품에 대한
설명글을 담은 엽서를 비치해 관람객들이 간편하게 들고 다니면서 볼
수 있게 했다. 김홍도 작품과 신사임당 작품에 대한 글은 그 분야 전문
가인 서울대학교 진준현 교수님께 도움을 받았다.

진품 전시실 왼쪽 벽에는 조선시대 군사와 훈련제도 등을 알 수 있
는 김홍도의 〈남소영도〉와 〈북일영도〉를 배치했고, 정면 벽에는 전시
포스터에도 등장하는 김홍도의 〈송하선인취생도〉와 〈죽리탄금도〉를
설치했다. 그리고 전시실 오른쪽 벽에는 자식이 대과와 소과에 합격하
기를 기원하며 연못 속 백로와 연꽃을 그린 신사임당의 〈백로와 연꽃〉
이 걸렸고, 그 앞 전시실 바닥에는 신사임당의 〈수박과 패랭이〉, 〈잠자
리와 꽈리〉 작품을 유리 케이스 안에 전시했다.

진품 전시에서 제일 신경 쓴 부분은 역시 조명과 항온·항습 조건이
다. 자연에서 채집한 안료를 사용한 옛 작품들이 전시실의 조명에 민
감하지 않게, 그리고 앞선 전시실에서 이미 시각적 효과에 많이 노출
된 관람객들이 잔상효과를 겪지 않도록 진품 전시실 전체 조명에 신경
을 썼다.

중앙의 신사임당 작품 〈수박과 패랭이〉, 〈잠자리와 꽈리〉의 경우는
전시실 지킴이가 직접 비추는 랜턴에 의해서만 감상할 수 있게 했다.
이런 조명 연출은 흔한 것이 아니라서 관람객들이 불편해하지 않을까
많이 걱정했는데 오히려 다른 전시실에서보다 더욱 집중해서 관람하

는 모습이 인상적이었다. 같은 이유로, 사진 촬영도 다른 전시실은 가능했지만 진품 전시실은 작품 보존을 위해 금지했다. 항온·항습 문제는 주로 겨울 전시에서 일어나는 반응이기 때문에 전시 기간 내내 가슴 떨며 긴장했다.

비하인드 스토리　　그렇게도 조심했지만, 두 가지 문제가 발생했다. 우선 항온·항습의 문제였다. 낮엔 전시실 지킴이들, 전시총감독 등 전시 관계자들이 수시로 점검했다. 작품 소장처인 강릉 오죽헌시립박물관에서 서울 전시를 위해 처음 내어 준 작품이고, 그 무엇보다도 훌륭한 한국의 문화유산이니만큼 작품을 잘 살펴 가며 전시했다. 하지만 모두 퇴근하는 밤이 문제였다. 한겨울에 열리는 전시다 보니 바깥 날씨와 전시장 건물 내부의 온도 차이로 〈수박과 패랭이〉, 〈잠자리와 꽈리〉 작품이 들뜨기 시작했다. 전시 관계자 모두가 수시로 전시실 온도와 습도 상태를 기록하며 진심으로 보살핀 끝에 작품은 전시를 무사히 끝내고 안전하게 소장처로 돌아갔다. 전시총감독인 내 이름으로 사인하고 작품을 모셔왔으니 작품 책임자로서 전시 석 달 동안 마음 편하게 잔 날이 없었다.

당시 예술의전당 디자인미술관에서 해외 사진 작품 전시가 진행되고 있었다. 그 전시기획자인 지인은 아침에 출근해서 보면 작품 액자가 몇 개씩 틀어져서 계속 바꾼다며, 전시가 마치 살얼음 위를 걷는 것 같다고 하소연했다. 전시는 기후 조건에 그만큼 민감하다. 한편, 디자인미술관은 우리가 잠깐 전시 장소로 생각했었던 곳인 만큼, 그곳에서 하지 않은 것이 천만다행(?)이었다.

다른 문제는 신사임당의 〈백로와 연꽃〉 작품에서 발생했다. 소장처인 서울대학교박물관에서 배접한 흰 종이 상단 왼쪽엔 세로로 '신사임당'이 한자로 쓰여 있었는데 '사'자가 '스승 사師'자가 아닌 '생각 사思'자로 쓰여 있었다. 사실, 신사임당의 한자는 '申師任堂'이 맞다. 본명이 신인선인 사임당은 일찍이 중국의 주나라를 세운 문왕의 어머니 '태임'을 인생의 스승으로 삼고자 호를 그렇게 지은 것이다.

하지만 작품을 빌려오면서 소장처에 내가 그 오류를 말하기는 매우 조심스러웠다. 작품을 설치하면서 그 문제를 어떻게 할까 한 번 더 고민했지만, 역시나 조심스러운 문제라서 그대로 전시했다. 그런데 전시 막바지에 한 신사분께서 해당 문제를 잡아내셨다. 당시 전시실에 있던 나는 그 상황을 잘 설명해 드렸다. 전시회를 끝내고, 서울대학교박물관에 작품을 돌려드리면서 작품을 받으시는 분께 그 문제를 말씀드렸는데, "전임 연구자가 그렇게 써 놓은 것이라 수정하기가 어려운 문제다"라고 했다. 의아한 반응이었다. 어쨌든 이번 일로 앞으로는 반입한 작품의 소장처에 의한 문제가 발견되면 전시실 벽에 내용을 바로잡는 별도의 라벨을 부착해야겠다는 생각을 했다.

관람객 반응　"더 많은 조선 천재 화가들 작품을 보고 싶었는데 작품 수가 너무 적어서 아쉬웠다"거나 "작품이 적어 몰입하기는 더 좋았다"라는 반응이 있었다. 다행히 각 작품 감상에 앞 전시실에서 체험한 과정을 응용하니 큰 도움이 되었다는 반응들이 많아서 좋았다. 기획 의도대로 된 것이니 말이다.

제8전시실:
여보게, 우리 작품에
경합을 붙여 보세나

생각의 탄생　　서양화든 동양화든 모두 저마다 고유한 빛깔로 지적 유희와 감정적 치유, 그리고 감성을 키우는 힘을 가지고 있다. 작가도 마찬가지다. 그런데 문화적 고유함, 각 작가의 고유함과 동시에 그것들 안에는 유사한 점도 발견된다. 소재나 구성이 유사한 작품이 상상 이상으로 많으니 말이다. 그래서 본 전시에서 유사한 작품들을 비교 감상해 보는 시간을 제공함으로써 현대인들이 옛 그림을 보며 좀 더 즐겁게 지적 유희와 감정적 치유를 경험하고 감성을 키울 수 있도록 시도했다. 그렇게 탄생시킨 공간이 '여보게, 우리 작품에 경합을 붙여 보세나'이다.

공간 디자인　　'김홍도와 신사임당' 전시실을 나와 왼쪽 공간으로 들어서면 오른쪽 벽에 「여보게, 우리 작품에 경합을 붙여 보세나_ 옛 그림도 비슷한 소재의 그림이 많습니다. 하지만 화가마다 그리는 방법이 특별합니다. 어디가 비슷하고 무엇이 다른지 비교해 보며 우리 옛 그림의

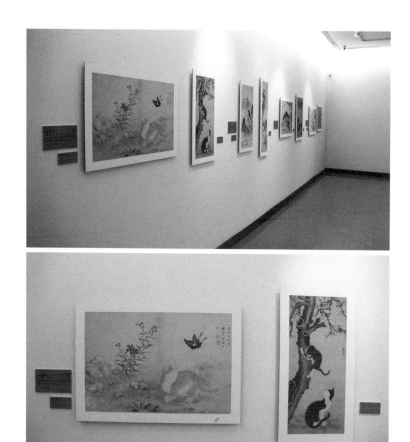

재미를 즐겨봅니다. *우리가 만날 조선 천재 화가들: 김홍도 〈그림 감상〉, 심사정 〈군현도〉, 남계우 〈오로독화도〉/ 김홍도 〈황묘농접도〉, 변상벽 〈묘작도〉/ 장승업 〈계도〉, 변상벽 〈어미 닭과 병아리〉/ 이암 〈모견도〉, 김두량 〈흑구도〉/ 김홍도 〈빨래터〉, 신윤복 〈계변가화〉」라는 글을

읽도록 동선을 만들었다.

먼저, 그 벽에 대여섯 사람들이 모여 긴 종이 위에 표현된 작품을 감상하는 그림 이미지 3점을 등장시켰다. 김홍도의 〈그림 감상〉, 심사정의 〈군현도〉, 남계우의 〈오로독화도〉다. 맞은편 벽에는 보는 것만으로도 사랑스러운 고양이 그림 2점을 비교 미술 작품으로 준비했는데, 그 유명한 김홍도의 〈황묘농접도〉와 고양이를 잘 그려 '변고양이'로도 불렸던 변상벽의 〈묘작도〉다. 곧이어 평화롭게 모이를 쪼는 어미 닭과 병아리가 있는 마당 풍경을 그린 장승업의 〈계도〉와 변상벽의 〈어미 닭과 병아리〉를 비교 감상할 수 있도록 연출했다. 그다음 이암의 〈모견도〉와 김두량의 〈흑구도〉를, 마지막으로 김홍도의 〈빨래터〉와 신윤복의 〈계변가화〉를 비교 감상할 수 있도록 동선을 만들었다.

비하인드 스토리 본 전시를 총괄 진행하면서 매우 고민스러웠던 점을 꼽으라면 무엇보다도 옛 그림의 시·서·화 융합적 형식과 그 내용적 가치에 대해 생각게 하는 '한 몸이 되니, 이 또한 멋지구나' 전시실과 각 작품의 고유함과 유사함을 생각게 하는 '여보게, 우리 작품에 경합을 붙여 보세나' 전시실에 복사된 작품 이미지를 설치하는 문제였다.

본 전시 예산으로는 각 전시실에 진품을 대여할 수가 없었다. 그 누구보다 진품으로 모든 전시실을 준비하고 싶은 입장이 전시총감독이다. 전시회를 열고 3개월여 동안 '여보게, 우리 작품에 경합을 붙여 보세나' 내용을 즐기는 관람객들을 볼 때마다 마음 한구석이 쓸쓸했다.

관람객 반응 삼삼오오 동행한 지인들과 소곤소곤 가장 많은 의견

을 주고받는 지적 유희의 장 중 하나였다. 대부분 이해를 해 주셨지만, 당연히(?) 일부 관람객은 옛 그림 전시에서 미디어아트를 포함해 복사된 작품 이미지가 여럿 등장하는 것에 반감을 표하기도 했다.

제9전시실:
조선 천재 화가들과
동시대 미디어아티스트
이이남

생각의 탄생 〈안녕하세요! 조선천재화가님〉 전시는 우리 옛 그림과 동시대 관람객 사이에 존재하는 시간의 무게를 조금이라도 걷어 내기 위해서 융합을 선택했고, 이를 위해 선택한 장르가 미디어아트였다. 기획자로서, 옛 그림의 가치를 드러내려는 본 전시의 정신을 그대로 표현할 만한 작가 선정에 여러 날 고심했다.

옛 그림의 묘미를 톺아보기 위한 기획의 방향은 물론 조선시대 회화의 형태와 채색 속에 담긴 오묘한 이치와 정신까지 보여 주는 여정에 함께할 작가 선정은 전시의 성패를 좌우할 만한 중요한 조건이었다. 그래서 이래저래 약 15년 동안 작품을 보아 온 이이남 미디어아티스트를 최종 선정했다. 그동안 보아 온 그의 작품 속 공간의 흐름과 시간의 속도라면 우리 옛 그림을 미디어 작품으로 옮겨도 원작의 정신을 해칠 것 같지 않았다. 고맙게도, 해당 작가는 전시총감독이 전시의 큰 그림을 위해 준비한 전체 시놉시스를 바탕으로 ('제2전시실: 어화둥둥, 우리 조선의 그림이로구나' 전시실의 '제2공간_사랑, 사랑, 내 사랑이로다-우리 옛 그림

● 제9전시실: 조선 천재 화가들과 동시대 미디어아티스트 이이남

의 장르' 내용을 제외한) 모든 반입 작품들을 잘 표현해 냈다. 하지만 동시
대 열정을 가진 미디어아티스트로서 자신의 자유로운 영감을 발휘할
독립된 작품 전시실도 필요했다. 선배인 조선 화가들과 후배인 동시대

미디어아티스트가 한 전시회에서 만나는 연출을 했다.

　공간 디자인　　관람객이 '여보게, 우리 작품에 경합을 붙여 보세나' 내용을 경험하고 오른쪽으로 몸을 돌리면 전시실 벽에 「단원 김홍도와 신사임당, 21세기에 서다_ 미디어아티스트 이이남. 이이남 작가는 동서양의 전통 명화를 디지털로 재해석하는 작업을 합니다. 본 전시회에서는 조선시대의 천재 화가 김홍도와 신사임당의 명화에 색다른 표현의 재미를 주어 관객들을 조선의 고요한 시간과 아름다운 공간으로 이끌고 있습니다. 현대인에게 친숙한 놀이도구이며 정보 취득에 효율적 수단인 디지털 기술을 예술로 승화시킨 작가는 익숙한 우리 전통 명화에 움직임과 생명력을 부여합니다. 미디어 작품 속에서 수박, 풀벌레가 살아 숨 쉬는 조선시대의 텃밭 공간이 열리고, 누런 털의 귀여운 새끼 고양이가 나비와 놀고 있는 조선시대의 앞마당이 펼쳐집니다. 이이남 작가의 작품은 우리에게 명화를 새롭게 보는 눈과 미술에 참여하는 방법을 보여 주고 있습니다. 차가운 기계인 디지털 매체를 이용해 관객의 마음을 따뜻하게 해 주며 미술의 새로운 세계로 인도하는 이이남 작가는 작품을 통해 관객들에게 말합니다. 미술 작품은 즐거움과 아름다움을 함께 경험해야 합니다」라는 글과 이이남 작가가 재해석한 신사임당의 〈초충도〉를 볼 수 있도록 동선을 만들었다.

　그리고 오른쪽 벽을 돌면 김홍도의 〈대장간〉, 〈무동〉, 〈점심〉 속 인물들이 난타 공연을 하는 작품이 등장한다. 그런 중에 무동이 세 작품을 돌아다니며 흥을 돋운다.

관람객 반응　　세 작품의 난타 공연은 관람 막바지에 이른 관람객들에게 즐거움을 제공하기에 충분했다. 다만, 관람객들은 이미 앞선 '사랑, 사랑, 내 사랑이로다' 전시실에서 조선 회화의 다양한 장르를 경험하며 풍속화 작품으로 〈무동〉을 보았고, '그림에서 소리를 들을 수 있더냐' 전시실에서 이미 김홍도의 〈대장간〉과 〈점심〉을 만났기에 작품들이 계속 반복된다는 반응이 있었다.

제10전시실:
타임머신 타고
조선시대 속으로
얼~수!

생각의 탄생　　옛 그림 개론서 한 권을 읽어 주는 마음으로 한 페이지(공간)씩 스토리를 만들어 기획한 본 전시는 드디어 마지막 한 페이지를 남기게 되었다. 책이 된 전시에 대해 정서적 주의도, 조형적 호감도, 이지적 선호도에서 어느 정도의 만족감을 얻었는지는 모르겠지만 어쨌거나 옛 그림의 세계를 끝까지 잘 읽어 준 기특한(?) 우리 관람객들의 감각을 위해서 마지막 페이지에서는 좀 더 특별한 걸 준비하고 싶었다.

또한 앞선 공간들에서는 조선시대 화가의 몸과 마음이 되어 느리게 여행하게 했으니, 마지막으로 그림 속 정원을 거닐면서 서서히 역동적인 동시대인의 감각으로 돌아오도록 도와야겠단 생각이 들었다. 그리고 진품 전시실을 제외한 나머지 전시실이 아담한 공간의 연속이었기 때문에 관람객의 시선을 한 번쯤 확 풀어 줄 기회가 필요하다는 생각도 했다. 그래서 전시실 두 개 크기의 대형 벽에 최첨단 3D 작품을 구현해 관람객이 3D 안경을 쓰고 관람하도록 기획했다.

● 제10전시실: 타임머신 타고 조선시대 속으로 얼~수!

공간 디자인 　본 공간은 2층과 3층이 전시실 2개 넓이의 공간만큼 뻥 뚫린 구조였다. 우선 2층에서 올려다보고 3층에서 내려다보는 시선을 차단하기 위해 '광목천'을 설치했다. 전통적인 마을 잔치 때 마당에 설치하는 차일에서 영감을 얻었는데 대형 광목천을 팽팽하게 당겨서 허공에 가상의 바닥을 만들고 양쪽 난간에는 단단한 가벽을 천장까지 세워 전시공간을 확보했다. 대형 벽에는 입체적 체험이 가능한 신사임당의 〈초충도〉 영상을 띄웠는데, 관람객이 3D 안경을 쓰면 그림 속 풀들이 하늘거리고 나비가 날며 빨간 잠자리가 헬리콥터처럼 눈앞으로 휙 지나갔다.

비하인드 스토리 　원래는 뚫린 2, 3층 공간 중간을 견고한 나무판으로 막아 시선뿐만 아니라 위층과 아래층의 소음까지도 완벽하게 차

단하고 싶었다. 하지만 그 넓은 공간을 나무로 가리기 위해서는 2층에 기둥을 설치해야 하는 문제와 그것이 발생시킬 수 있는 안전 문제까지 고려해야 했다. 그래서 두꺼운 천으로 대신했더니 관람객이 많이 몰리는 시간대에는 소음이 크게 발생해 2층 전시회 운영팀에서 몇 번 항의가 있었다.

또한 전시실 2개 크기로 뚫린 바닥을 광목천으로 막고 쏜 빔프로젝터 화면도 약간 아쉬웠다. 2층에서 사용하는 조명 빛을 완전하게 차단하지 못해 화면 해상도가 좀 떨어졌기 때문이다. 그렇더라도 본 전시에서 큰 문제였던 싱크홀처럼 뻥 뚫린 공간을 대형 공중 전시실로 탈바꿈시킨 것은 최선의 방법이었다고 본다.

관람객 반응　　당시 시각예술 전시에서 대형 3D 입체 영상 작품을 본 것에 대해 매우 신선한 체험이라며 만족해했다.

전시회가 남긴
선물과 과제

조선시대로의 긴 여정이 무사히 끝났다. "거대한 산과 같은 우리 옛 그림의 미학적 가치를 어떻게 보여 줄 것인가?" 스스로 던진 질문 덕에 조금은 특별한 방법적 접근을 모색하게 됐다. 조심스럽게 전시 일부 내용에 현대의 미디어아트를 융합했고 예술경영 부분에선 상업 갤러리 전시와 미술관·박물관 전시의 장점을 융합했다.

당시 정서로선 매우 실험적인 신개념의 우리 옛 그림 전시를 기획하면서 혹여나, 내 마음과는 다르게 주객이 전도되어 오히려 우리 미술의 본질과 아름다움을 가리거나 제대로 보여 주지 못할까 봐 걱정했다. 그래서 전시를 기획한 2년여의 시간과 2달 반의 전시 기간 내내 조심스러웠다. 그러나 동행한 관람객들이 보여 준 다양한 빛깔의 사랑은 나에게 선물과 과제를 동시에 남겼다.

출구와 SNS, 관람객들의 전체적 반응
전시총감독으로 전시장에 나가는 날은 1층 출구에 서서 계단을 내

려오는 관람객을 대상으로 인터뷰를 진행했다(건물의 구조적 특성상 설문 조사 공간은 동선이 혼잡해지고 인력 배치가 어려워 준비하지 않았다). 전시 관람을 막 끝낸 감각기관이 제공하는 생생한 관찰과 경험이 담긴 정보를 듣기 위해서였다. '본 전시를 어떻게, 무엇을 통해 알고 오셨나요?', '관람하신 소감은 어떤가요?', '특히 좋은 점과 아쉬운 점은 무엇이었나요?' 등을 전시 기간 내내 조사했다.

이미 전시실에서도 목도했지만 출구를 나온 관람객 연령대를 분석한 결과 반전이 있었다. 본래 전시기획에서 목표했던 (방학을 맞은) 청소년 관람객보다 20~70대, 즉 성인 관람객이 압도적으로 많았다. 우리 전시회에서 데이트하는 사랑스러운 20대 커플도 정말 많았고 다양한 성격의 전통회화 동호회 소속 50~60대 관람객도 많았다. 가족 단위 관람객은 물론이고 국적 불문 외국인 관람객도 적지 않았다. 그만큼 많은 사람이 우리 옛 그림에 관심을 갖고 있었다는 사실을 다시 한번 깨달았다. 청소년이 감상할 수 있는 수준으로 내용을 기획하고 언어를 사용했던 만큼 예상을 빗나간 성인 관람객의 분포는 기분이 좋으면서도, 성인 관람객의 전시 만족도를 생각하면 전시총감독으로서는 좀 당황스럽기도 했다. 하지만 감사하게도 일반 대중 관람객의 반응은 대부분 긍정적이었다.

한편 관람객층으로 전혀 예상하지 않았던 전문가 그룹들도 방문했다. 동양화 전공 대학(교)원생들과 지도 교수들이 10여 명씩 한 그룹으로 〈안녕하세요! 조선천재화가님〉 전시를 관람했다. 전시기획에 도움을 주신 전문가분들만 직접 전시 초대 전화를 드렸던 터라 왕왕 있는 전문가 그룹 관람은 정말 당황스러웠다. 그도 그럴 것이 멀지 않은, 거

의 같은 시기에 리움미술관에서 〈조선화원대전〉이 열렸던 까닭이다. 한국 회화사의 대표적인 예술가 집단이었던 화원화가들을 집중 조명하는 대규모 기획 전시였다. 또한 간송미술관에서는 가을에 〈풍속인물화대전〉이 열렸었다. 일반 대중도 관심을 갖는 전시장이니 동양화 전공 학생과 해당 연구자들이 그 대규모 전시들을 관람한 것이야 말해 무엇할 것인가. 애당초 리움미술관과 간송미술관의 전시 예산, 확보된 전시 작품, 투입된 전문 인력 등과는 비교가 불가능했다. 이래저래 우리 전시를 보러 오는 전문가들의 만족도가 우려되었다.

정말 고맙게도, 동양화 연구자들의 반응도 나쁘지 않았다. 전시를 관람했던 몇 대학교 그룹으로부터 전시총감독을 만나고 싶다는 연락이 와서 전시장 근처 카페에서 잠깐 만나기도 했다. 그 자리에서 그분들로부터 "대중이 한국 회화를 새로운 각도에서 볼 수 있도록 제시해 주어 고맙다"라거나 "전공자들에게 21세기 한국화의 변화를 고민하게 했다"라는 소감을 들었다. 전반적으로 전공자들이 옛것에 얽매이기보다는 전통의 현대화에 대한 적극적 관심과 노력이 중요하다는 걸 생각하게 해 준 전시라고 했다. 그런 소감들은 나중에 몇몇 대학교 강의 초대로 이어졌다.

최근에도 대학교에서 동양미술사를 강의하는 지인을 통해서 본 전시가 수업 시간에 학생들 입에서 왕왕 거론된다는 말씀을 전해 들었다. 나 역시 전시기획 관련 강연을 할 때 현재까지도 꾸준히 질문이 이어지는 전시 중 하나다. 《작아도 강한, 큐레이터의 도구》에 그간 해 온 수많은 기획전시 중에서도 〈안녕하세요! 조선천재화가님〉 전시 노트를 공개하는 이유다.

그렇게 전문가 집단의 긍정적 반응에 한 시름 내려놓던 차에 어느 날 갑자기, 최광식 (당시) 문화체육관광부 장관님 내외분께서 사전에 어떤 연락도 없이 우리 전시를 관람하는 일이 발생했다. 어느 일요일 오후에 주말의 전시실 상황이 궁금해서 나갔는데 구름같이 몰려든 관람객이 인산인해를 이루고 있었다. 작품과 관람객들의 안전을 우려하며 '사랑, 사랑, 내 사랑이로다-문방사우' 전시실까지 간신히 갔는데 어디선가 많이 뵌 듯한 키 큰 분이 관람객들 사이에 끼여 오도 가도 못하고 어쩔 줄 몰라 하는 모습을 발견했다. 전공 대학(교)원생들과 지도교수들이 보러오는 것도 민망한데, 국립중앙박물관 관장을 지낸 최광식 장관님의 방문은 나를 화끈거리게 했다.

관람객들로 붐비는 통에 간신히 다가가 정중한 내 소개는 건너뛰고, 혹시 전시 안내를 원하시냐고 여쭸더니 그러면 고맙겠다고 하셔서 조용히 도슨트 역할을 했다. 그 소란스러운 상황에서도 흔들림 없이 전시 전체를 차분히 관람하시니 내 입에서 "두 분께는 전시 내용이 너무 쉬워서 조심스러워요"라는 말이 절로 나왔다. 장관님 내외께선 진지한 표정으로 "아니에요, 좋아요. 이런 전시회도 필요해요"라고 하셨다. 박학다식한 분이 가던 길을 멈춰 가며 각 전시실의 시작 글을 모두 꼼꼼하게 읽으셨다. 전시품도 허리를 굽혔다 폈다 하며 보시고, 안경도 썼다 벗었다 하며 보셨다. 특히 '한 몸이 되니, 이 또한 멋지구나' 제발 해석 전시실과 '조선 화가의 마음이 되어 만나는 김홍도와 신사임당' 진품 전시실, 그리고 '여보게, 우리 작품에 경합을 붙여 보세나'의 경합 전시실에서는 내게 작품에 대한 개인적 생각도 말씀하셨다.

두 분은 전시를 끝까지 꼼꼼하게 보시고 전시장을 나섰다. 출구에서

갑자기 내게 악수를 청하시며 "좋아요, 잘했어요. 이 전시, 예술의전당에서 주최한 건가요?" 질문하셨다. "아닙니다, SBS 주최입니다"라고 짧게 답을 드리며 얼굴을 살피니, 전시를 진심으로 좋게 보아주셨음을 알 수 있었다. 그분은 내가 전시총감독임을 모르고 가셨지만 그날은 전시기획자인 내 삶에서 최고의 시간이었다.

이는 문화체육관광부 '장관님'께서 관람하셨기 때문이 아니다. 전前 국립중앙박물관 '관장님'이 관람하셨기 때문이다. 국립중앙박물관 관장으로 계실 때 좋은 전시를 많이 기획하셔서 존경하던 차였다. 특히 일본에 직접 여러 번 찾아가서 소장자들을 설득해 우리나라에서 〈고려불화대전〉을 기획하신 점은 기획자로서 많이 배웠던 모습이다. 그런 분이 전시를 좋게 보아주신 것이다. 지금 생각해도 행복하다.

한편 SNS에 올라온 많은 전시 리뷰들을 분석했다. 내용을 보니 아이들과 동행한 엄마들과 아카데미 교사들이 작성한 전시 리뷰가 많았다. 전반적으로 "우리 옛 그림에 미디어아트를 접목한 새로운 시도, 그러면서도 옛 작품이 전혀 훼손되지 않은 느낌, 딱딱하거나 지루하지 않은 재미있는 전시회였다"라는 긍정적 반응이었다. 대중의 자발적 입소문이 전시 관람객을 모았음을 알 수 있었다. 〈안녕하세요! 조선천재화가님〉 전시는 '선先 경험자의 견해'에 의한 '온라인 소셜 네트워크' 즉, 전시회 꿀벌들의 버즈 마케팅이 전시 홍보를 한 셈이다. 전시를 마지막까지 잘 마칠 수 있었음은 고마운 꿀벌들 덕분이라고 생각한다.

그렇다고 해서 긍정적 반응들에만 안주하지 않는다. 어느 날 3층 복도에서 들은 여성 관람객의 날카로운 목소리를 지금도 생생하게 기억한다. 혼자 방문한 듯한 60~70대 여성분이 "조선시대 화가들 전시라

고 해서 왔는데 김홍도와 신사임당 작품만 있고 왜 여기저기에 TV만 틀어 놓은 거야!?"라며 크게 화를 내고 있었다. 그랬다, 수백 년 시간의 크레바스를 넘기 위해서 미디어아트를 옛 그림 전시에 융합했지만 그분에게는 옛 그림보다 더 인식이 어려운 게 미디어아트였던 것이다. 특정 관람객에게 미디어아트는 그냥 TV일 뿐이었다.

또한 '여기저기'라는 표현 역시 전시 내용과 공간에 대한 반응이기도 했다. 디지로그 결합에서 디지털과 아날로그 비율의 적정성에 관련한 문제인 것이다. 그 한 명이 관람객 백 명의 목소리일 수도 있는 불편한 진실을 목도하면서, 두 장르의 융합을 시도할 때는 적정 비율의 균형감을 더욱 고심해야 한다는 걸 또 다시 명심하게 되었다.

본 전시에 대한 관람객들의 전체적 반응을 통해서 전시기획자가 누구를 위해, 무엇을, 왜, 어떻게 만들 것인가, 하는 전시의 고갱이를 잃지 않는다면 전시기획이 전승된 방식을 벗어나 다소 실험적 변화를 시도하더라도 일반 대중과 해당 전문가들이 흔쾌히 격려해 준다는 걸 알았다. 물론 "아직은 이런 기획, 너무 이른 것 같아요"라던 모 박물관 학예부장님의 혼잣말도 어떤 우려였는지 잘 이해하고 있다.

〈안녕하세요! 조선천재화가님〉 전시, 그 후

이 전시는 그 후 약간의 시간을 보내고, 두 모습으로 다시 섰다. 하나는 한국에서 2011년 겨울부터 2012년 봄까지 열린 〈안녕하세요! 조선천재화가님〉 전시가 2014년에 호주에 초청을 받았다. 2014 The Out of Box Festival Queensland Performing Arts Centre and Cultural Centre, South Bank 6.25 ~7.2에서 〈Hello! Genius Joseon painters〉란 타이틀로 열렸다. (참고

로, 호주의 문화예술 페스티벌 'The Out of Box'는 한국의 '하이서울 페스티벌'
과 유사한 성격의 행사로 진행 규모와 역사가 꽤 되는 페스티벌이라고 한다.)

그 페스티벌 총책임자가 한국을 방문했을 때, 당시 서울 예술의전당
사장님이 한참 열리고 있던 〈안녕하세요! 조선천재화가님〉 전시를 추
천해 관람했다고 한다. 관람 2년 후에 우리 전시를 2014 The Out of
Box Festival에 초청한 것이다. 페스티벌의 성격과 규모에 맞춰 전시
내용 전부가 아닌 일부만 나갔는데 당시 해외 전시를 위해 자료를 정
리하며 정말 '말이 씨가 된다'는 생각을 했다.

〈안녕하세요! 조선천재화가님〉 전시를 보러 오신 분 중에 홍익대학
교 서양화과 지석철 교수님도 계셨다. 당시 학과장을 맡아 바쁘셨는데
도 전시실을 두루 살펴보시면서 특유의 경상도 말씨로 "니, 정말 섬세
하네! (중략) 이런 전시는 〈TV 미술관〉 같은 방송에 소개돼 많은 사람
이 보게 하면 좋겠어. 그리고 외국에 나가도 좋겠고"라고 하셨는데 실
제 그런 일이 이루어졌다. 이렇게 우리 옛 그림 전시가 해외로 나간 것
이다.

다른 하나는 전시가 책으로 출간됐다. 전시가 한참 진행 중이던
2012년 새해 벽두에 출판사에서 제안이 들어왔다. 출판사 예술팀장이
성인을 위한 옛 그림책을 기획하면서 내게 연락을 해 왔고 그런 중에
본 전시를 관람하고는 더욱 집필을 권했다. 이미 청소년 대상으로 옛
그림책을 출간한 바 있어 고민하자 성인을 위한 옛 그림책도 필요하다
고 했다.

생각해 보니, 나의 입장에서도 전시를 통해 옛 그림의 정체성과 가
치를 보여 주기 위해 최선을 다했지만 개론서 성격의 전시기획은 어쩔

수 없이 내용적 측면에서 아쉬움이 있던 차였다. 또한 생각 이상으로 성인 관람객의 옛 그림에 대한 관심이 높다는 걸 전시장에서 실감했기에 전시보다 더 많은 이야기, 더 깊은 이야기를 해 주고 싶기도 했다. 그래서 많은 고민 끝에 옛 그림을 통해 임금, 왕족, 사대부, 무관, 양반가 여성, 몰락한 선비, 서얼, 기생, 행상, 책쾌까지, 조선 사람들의 생생한 일상이 일반 대중을 만날 수 있도록 집필했다. 그리고 2014년 봄, '〈안녕하세요! 조선천재화가님〉의 전시총감독이 권하는 우리 그림 감상법'이란 카피를 달고 《옛 그림에도 사람이 살고 있네》를 출간했다. 그 책 역시 고맙게도 지금까지 꾸준한 사랑을 받고 있다.

옛 그림과 현대인 사이에 작은 징검다리 하나 놓고 싶었던 오랜 진정성이 전시기획과 책 집필을 통해 작은 실천을 할 수 있게 되어 매우 감사한 시간이었다.

● 전시기획자가 누구를 위해, 무엇을, 왜, 어떻게 만들 것인가, 하는 전시의 고갱이를 잃지 않는다면 전시
기획이 전승된 방식을 벗어나 다소 실험적 변화를 시도하더라도 일반 대중과 해당 전문가들이 흔쾌히
격려해 준다는 걸 알았다.

큐레이터와 대중의
즐거운 동행

동행의 자질

현재 적지 않은 수의 전시장들이 관람객과의 물리적 거리를 좁히기 위해 무료 셔틀버스를 운행하고 쾌적한 전시 환경을 제공하기 위해 전시 사전예약제를 진행한다. 그런데 관람 후에 읊조리는 관람객의 반응들을 보면 전시를 통해 감동을 소유하는 과정 즉, 시각적 소통이 원활해 보이지 않는다. 특히 예술적 가치를 전달하기 위해 기획되는 심미적 전시의 리뷰 상당수에서 땀과 눈물을 흘리는 이모티콘과 이모지가 보인다. 동시대 전시는 개념적 미술 작업들로 이어지는 추세다. 한국 현대미술사는 1970~80년대 이후 '잇따라' 새로운 미술의 가능성을 창조해 내기 위해 오늘도 끊임없이 실험하는 모습이다.

하지만 일반 대중이 미술 전시를 찾아오는 가장 큰 이유는 끝없는 변혁의 시대에 지난한 삶을 사는 자신에 대한 위로다. 지친 삶과 마음의 허기짐에 위안이 절실하기 때문이다. 정신 순화, 영혼의 회복 혹은 정신을 위한 치료 같은 것이다. 즉 시각적 경험을 통해 감정의 작은 변

화를 경험하고 싶어서다.

작품의 탄생과 전시기획은 관람객과의 시각적 소통이라는 숙명을 전제로 한다. 지금처럼 동시대 전시장이 육지에서 멀리 떨어진 갈라파고스 섬처럼 대중의 지난한 삶의 문제와 멀리 떨어져 실험적인 생태계만을 형성하다가 일반 대중이 미술 전시장 나들이를 포기할까 우려된다. 미술적 고유함과 서비스는 그들만의 섬이 아닌, 사회적 공감과 치유에 유용해야 한다. 일반 대중이 동경하는 미술적 우아함이나 전시의 사회적 어울림은 공공재로서의 가치 있는 실천 속에서 가능한 것이다.

아직 치유되지 않은 상태로 남아 있는 몇몇 사회적 상처들을 목도하면서 미술 전시생태계의 지속 가능성을 생각하게 된다. 누군가는 예술은 구원의 도구라고 말한다. 예술이 가진 치유의 힘 때문이다. 또 누군가는 예술의 긍정적 역할에 대해 비판한다. 미술의 위기를 경고하는 것처럼 들린다. 국민들이 사회적 상처로 힘들어할 때 미술전시장은 예정된 행사를 '잠시 중단' 혹은 '취소'하는 게 아닌 국민의 '영육의 떠안음'에 도움이 될 전시, 사회적 망각으로 침몰당하지 않도록 '문화예술적 기록·기억'으로 만드는 전시를 기획해야 한다. 사회와 인간을 먼저 생각하지 않는 미술적 행위는 맹목적이고 공허한 것이다. 미술적 지성보다 인간 중심의 가치를 우선할 때 비로소 한국 전시생태계는 지속 가능할 터다.

그 자리의 큐레이터는 수시로 자신을 점검할 필요가 있어 보인다. 우선 '감각 순응성'과 '지식 유통기한'을 경계해야겠다. 큐레이터 내면의 어떤 동요와 반성 및 관람객과 전시공간을 위한 철학적 근육을 만들기 위해 'A to Z 미술서'식 독서 이상의 읽기가 요구된다. 서양철학의 여

러 분과 학문 중 형이상학, 인식론, 윤리학 읽기도 필요하다. 그리고 유교·불교·선 같은 동양 문화권 인문 고전 읽기도 필요하다. 동서고금의 문·사·철 읽기는 큐레이터의 전시에 마중물 역할을 할 것이다.

우선 다양한 읽기 행위를 통한 정신 운동은 작가, 관람객 등과의 관계 및 인간에 대한 이해의 폭을 넓히는 데 좋은 영향을 미칠 수 있다. 또한 공동체의 이익을 위해 성숙한 시민의식을 유도하는 전시기획에 좋은 밑거름이 될 수 있다. 간단히 말하면 큐레이터의 일에 있어 얄팍한 순발력과 궁핍한 창의력을 경계하는 데 도움이 될 수 있다.

또한 창작의 선택과 집중에 있어, 인식의 방점이 다른 타 분야의 좋은 점을 적극적으로 수용하는 자세가 필요하다. 우리가 경영학에서 진지하게 배워야 할 점은 마케팅과 셰어의 변화로 '고객을 위해' 가치를 창출하고 그 대가로 기업의 가치를 획득하는 태도다. 큐레이터 중심적인 '내가 하고 싶은 전시'에서 벗어나 관람객 중심으로 '많은 사람에게 이로운 전시'를 꿈꿀 때, 즉 전시의 이유와 가치 획득에 대한 인식의 변화가 있을 때 비로소 관람객의 수치와 반응에도 지금보다 더 긍정적인 변화가 있을 수 있겠다.

그리고 사회적 몸으로서의 전시장은 끊임없는 내부와 외부의 피로 물질로부터 영향을 받는다. 그래서 스스로 생리적 안정 상태인 '생체항상성'을 유지해야 한다. 전시 창작에 있어서 책상의 근육만큼이나 필요한 것이 산책의 근육이다. 정적이고 심오한 작품과의 대면이 많은 근무 환경은 큐레이터의 정서적 창백함, 심각함, 건조함으로 이어지고 때론 전시 내용의 완급 조절에도 부정적인 영향을 준다. 아리스토텔레스는 "감각적으로 존재하지 않는 것들은 생각 속에서도 존재하지 않는다"라

고 했다. 큐레이터의 전시를 통한 이상과 꿈의 실현도 지극히 현실적인 감각을 경험하고 유지하는 '감각의 건강함'을 통해 성취할 수 있다. 대중과의 아름다운 동행을 위해 큐레이터의 자질에 다양한 균형 잡기가 필요하다.

21세기 관람객의 재발견

미술에 대해 스스로 문외한이라고 말하는 일반 대중, 그러나 사회 각 영역에서 발견되는 모습을 보면 그들이 얼마나 겸손하게 말하는지 알 수 있다. 또한 21세기 멀티태스킹 삶에 노출된 대중의 모습은 마치 파노프테스의 아르고스처럼 보인다.

한 예로 노래라는 매체를 통해 인간이 지닌 가장 극한 내면의 희비극을 보여줌으로써 대중의 감정을 고조시키는 뮤지컬 공연 영역에서도, 동심의 장난감을 비롯해 즐거웠던 기억과 익숙한 특정 대상을 통해 유희를 제공하는 키덜트 산업 영역에서도, 대중은 미술 전시회에서는 볼 수 없는 적극적 참여와 몰입의 모습을 보인다. 또한 전시장 바깥의 대중은 대략 6개월 주기로 최첨단 디지털 기능이 업그레이드되는 거대한 스케일과 속도를 경험하고 있다. 멀티태스킹 삶에 익숙해져서인지 전시에 대한 반응이 신통치 않다. 대중의 감각은 이제 미술 전시의 미적 자극에는 쉽게 만족하지 못하는 듯하다. 새로운 감각과 막강한 지적 욕구를 탑재한 관람객들의 출현. 미미한 전시 예산을 생각할 때 변혁의 21세기 전시장은 낭패스럽기만 하다.

그렇더라도 타인에게 자신이 어떻게 보이는지를 중시하고 지적으로 월등해 보이는 집단에 소속되기를 바라는 사회적 욕구, 사회와 자기 스

스로에게 인정받는 신분이 되고자 하는 존경 욕구, 자기 발전을 이루고 자신의 잠재력을 극대화하려는 자아실현 욕구 같은 너무나 인간적인 욕망이 소멸하지 않는 한은 새로운 접근 방법의 모색은 필요해 보인다.

또한 사회의 노령화는 관람객의 노령화다. 강 건너 불구경이 아닌 지금 우리의 발등에 떨어진 불이다. 노령화 사회에서도 큐레이터는 유동성 지능이 높은 젊은 세대일 가능성이 크다. 그렇다면 노령화된 관람객과 젊은 큐레이터 사이의 정서적 차이를 어떻게 극복할 것인가? 노령의 관람객은 사회와 삶에 관한 한 수십 년 동안 쌓은 다양한 경험이 있다. 경험과 통찰력 같은 경륜이 그들의 장점이다. 젊은 세대는 동시대 산물을 빠르게 인식하고 응용하는 순발력과 활동력이 장점이다. 큐레이터는 바로 지금, '관람객으로서의 노령 인구 특성'에 대한 다각도적 공부가 필요하다. 지금까지와는 다른 차원의 '사회에서의 전시장 역할'을 준비해야만 한다.

어떤 연령대의 관람객에게든, 전시는 창의적 놀이와 같다. 다만 목표 관람객은 누구이며, 그들이 전시를 통해 무엇을 경험했으면 좋겠는지에 따라 전시기획은 달라진다. 심미적 전시와 환기적 전시를 포함하는 감성적 전시는 관람객의 감정에 호소하는 전시로서 감정을 특정 방향으로 자극하는 데 기획의 묘미가 있다. '사회적으로 통용되는 미적 기준에 부합하는 작품' 선정에 있어서도 '한 대상을 미학적으로, 즉 감각을 가지고 성찰한다는 것은 인간에게 어떤 의미가 있는가?'라는 큐레이터의 사색 깊이와 방향이 중요해진다. 교훈적 전시는 정보 전달을 위주로 하는 전시다. 교육을 목적으로 하는 만큼 관람객의 이성적 탐구와 학습을 위해 전시물 관련 연구기관과 관계를 맺고 접근하는 것이

중요하다. 엔터테인먼트 전시는 관람객의 즐거움을 목표로 '놀이'의 성격을 띤다. 에듀테인먼트 전시는 교육적 요소와 놀이적 요소를 융합한 전시로, 유익한 내용을 즐겁게 체험하도록 유도할 수 있다. 이처럼 큐레이터의 기획 아이디어에 따라 창의적인 놀이로서의 전시 유형은 다양하다.

다만 전시기획 과정에서 작가의 '유명성'과 작품의 '진정성'에 대해서는 심각하게 고민해야 한다. 좋은 전시의 핵심은 작가의 유명성에 기대는 것이 아닌 좋은 작품 발굴에 있다. 전시란 작가의 이름이 아닌 작품을 관람객에게 보여 주는 일로, 관람객과 더불어 얘기할 만한 가치가 있는 작품을 만나게 해 주는 것이 큐레이터의 존재 이유다.

그리고 음악과 문학을 만난 미술의 동행은 관람객에게 전시 친화력을 갖게 하는 긍정적 효과가 있다. 듣기와 보기의 동시 연출은 심리적 안정과 미술 감상 집중에 효과적이다. 글과 그림이란 두 생태계는 많이 닮았다. 궁극적으로는 인간 정신의 지극한 아름다움을 추구하고 삶의 근원을 묻는 도구들이다. 전시현장에서의 음악과 문학의 동행은 아름답다.

큐레이터는 관람객이 먼 길을 나서 전시장으로 오가는 과정을 찬찬히 진지하게 생각할 필요가 있다. 최근 몇 년간 '이상 기후' 현상을 경험하고 있는데 전시생태계에서도 기후 조건은 민감한 이슈다. 기후는 작품의 보존, 관람객의 전시 관람 태도 및 전시 만족도에 영향을 미치며, 호흡기 질환이 발생할 경우 전시장에서의 전염성 문제도 간과할 수 없다. 이상 기후에 따른 날씨 경영은 지금 생각해야 할 문제인 것이다.

그리고 동서양의 진보적 지식과 미디어의 진화로 제조업과 정보통

신기술이 융합된 4차 산업혁명 바람이 불고 있다. 우리 삶은 사물인터넷, VR, AI 시대로 진입했다. 인간의 감각기관이 확장하는 등 긍정적인 변화도 있겠지만 재정 자립도가 낮은 전시장에게 21세기 호모 디지쿠스 관람객을 맞이해야 하는 일은 몹시 현실적인 문제다.

바로 지금, 피카소와 고흐의 붓질을 모방해 내는 인공로봇이 그린 추상화가 팔렸다는 소식이 전해진다. 큐레이터는 화가가 그린 그림과 인공로봇이 그린 그림을 구별해야 하는 시대를 맞고 있다. 그렇지만 큐레이터들이 첨단 로봇이 갖지 못한 아날로그적 감성, 직관, 예술성, 창조성 같은 매우 인간적인 조건들을 든든히 갖춘다면 경쟁력은 있다고 본다. 디지털 센서를 매개로 차가운 기계와 기계를 연결하는 전시가 아닌, 인간의 삶을 중심에 둔 인간과 인간을 연결하는 스토리텔링 전시에 답이 있다. 사실 전시 행위의 궁극적 지향점도 거기에 있다.

한편 우리나라의 문화예술 혈관 역할을 하는 지방 미술관을 생각해 본다. 인문정신문화의 보고인 지방 미술관에 대안이 필요해 보인다. 미술과 대중의 관계, 창의적 관계의 생명력은 실천하는 융합적 사고에 달린 것 같다.

대중의 '문화향유권'과 '알 권리'를 위한 해석

철학의 나라 독일에서도 난해한 개념적 미술은 수난을 겪고 있다. 작가의 작업실 설치작품도, 거리에 설치된 작품도, 심지어 제도적 미술관에 설치된 작품도 성실한 청소부들에 의해 치워지고, 태워지고, 지워지며 훼손되었다. 우리나라의 개념적 설치미술에 대한 반응은 어떨까? 최근 작가나 유족에게 사전 협의 없이 설치미술을 무단으로 철거

및 폐기하는 과정을 보면 문화국가로 가는 길은 멀어 보인다. 어쨌거나 현대미술과 대중의 소통은 거의 불가능해 보인다. 물론 모든 개념적 설치미술이 감동과 거리가 먼 것은 아니다. 의도와 개념이 명확하고 진행 형식이 마치 한 권의 책처럼 잘 정돈된 '인문예술학적 스토리텔링'을 하는 전시회는 관람객을 직간접적 전시의 참여자가 되게 한다. 작가들의 '표현의 자유'와 일반 대중의 '문화향유권'과 '알 권리'는 함께 존중되어야 하는 것이다.

전시를 통해 관람객이 원하는 것은 난해한 미술로 인한 절망감, 불편함이 아닌 삶에 대한 위안이나 창조적 영감 같은 '생각의 공유'다. 감상자에게 궁금증과 호기심을 자극하지 못하는 미술 전시회가 과연 어떤 의미를 가질 수 있을까?

일반 대중을 위한 지도, 해석적 전시도 필요하다. 해석의 예술사적 배경은 포스트모더니즘의 영향을 받았다. 20세기 중후반을 지배한 포스트모더니즘은 객관적, 합리적, 엘리트적 지식을 강조하던 모더니즘을 거부하며, 탈중심 이론을 사상적 기원으로 미적 가치 규범의 변화, 중심과 주변을 구분하는 이분법적 개념에 대한 회의, 배타적 태도의 해체를 가져왔다. 미술, 음악 등 장르를 불문하고 이 변화의 특징은 공동체 의식, 역사적 해석, 탐구에 도움이 되는 해석학과 현상학적 방법을 강조한다는 것이다. 포스트모더니즘은 박물관·미술관 전시의 의미와 소통 방법에 영향을 주게 되었고, 그 소통의 대상은 후기 산업사회, 정보화 사회, 소비사회의 복잡해지고 점점 다원화된 흐름 속 '대중들'이다. 전시장 관람객층을 그간의 소수 엘리트 중심에서 일반 대중까지 확대하는 인식의 변화를 의미한다. 따라서 전시도 오브제 중심 혹은 연구

자 중심의 전시에서 소비자인 대중으로 이동하며 소통을 위한 해석의 의미와 방법 개발을 강조하는 인식이 확산하였다. 전시에 있어서 해석은 그 무엇보다도 전시 작품에 대한 독자의 탄생 즉 '감상자의 알 권리'를 위해 필요하다. 따라서 전시의 해석은 관람객을 위한 지도가 된다. 이런 과정에서 매우 중요한 것은 '해석자의 자질'일 것이다. 전시품에 대한 깊은 관심과 안목, 그리고 정확한 지식이 필요하다.

전시의 해석적 실천에서, 전시 주제는 중요하다. 대중과 동행하기 위한 참신한 주제는 먼 곳에 있는 것이 아니라 우리 주변에서 얼마든지 찾을 수 있다. 세상은 엄숙하고 고고한 이야기들로만 결코 이루어지지 않는다. 문제는 대중의 삶에서 축출한 주제를 어느 각도에서, 어떤 깊이로 다루느냐, 하는 것이며 남들이 버린 것 혹은 남들이 미처 보지 못한 곳에서도 아름다움을 축출할 수 있어야 한다는 것이다. 생활 친화적 주제는 관람객의 감정 이입이 쉽고 설득력도 있어서 '작아도 강한' 전시가 된다. 해석적 전시 타이틀은 미술현장 사람들에게도 일반 대중에게도 '중요한 선택지'가 되는 문제다. 전시 타이틀은 전시 내용에 대한 상상의 시작이며 하나의 단서로 작용한다. 부여된 이름과 실체의 어울림이 필요하다.

미술 감상 행위란 일정 시간 집중력을 필요로 하는 '지속적 주의'를 위한 싸움이다. 즉 작품 관람은 전투력이 요구되는 행위다. 전시공간 특유의 물리적 조건들인 작품 진열 방법, 전시실 색상, 조명, 그래픽, 라벨의 모양과 크기 등에 의해서 관람의 질은 영향을 받는다. 전시공간 디자인은 관람객에게 전시가 '인식의 벽'이 될지, '통곡의 벽'이 될지를 가늠하는 중요한 문제다. 진심을 담은 섬세한 배려로 세워진 인식의 벽

이면 좋겠다. 박물관 학자 조지 엘리스 버코는 전시공간 디자인을 '진열Display'과 '전시Exhibition'로 분류하기까지 했다. 이런 공간 연구 맥락에서 볼 때 대부분 한국 사람들은 '오른손 문화'의 신체성을 가지고 있다. 그렇기 때문에 특별한 이유가 없다면 관람객의 이동 동선과 전시의 스토리텔링 진행 방향을 '오른쪽으로' 하는 것이 효과적이라고 생각한다. 여기서 말하고 싶은 것은 관람객을 위한 유익한 전시 스토리 만들기, 즉 공간 레이아웃의 배려다.

전시에서의 빛은 관람객이 예술을 감각적으로 인식하는 데 매우 중요한 도구다. 많은 정보의 80%가 시각을 통해 전달된다. 물론 조도 연출이 완벽하더라도 외부의 영향, 즉 '보러 오는 사람'의 상황에 영향을 받기도 한다. 밖에서의 잔상을 간직한 채 전시 작품을 대면하는 헐레이션 현상을 생각한다면, 특별한 이유(작품의 재료나 민감성 문제)가 없을 때는 전시장 조명을 지나치게 어둡게 연출하지 않는 것이 암순응의 시간 단축에 도움이 된다. 빛과 작품이 한 몸이 되는 경우가 있다. 빛이 곧 작품인 경우도 있고 작품의 비밀을 알려 주어 관람객에게 즐거움을 제공하는 빛도 있다. 전시 유물의 복원 과정에 도움을 주는 빛, 명작의 비밀을 밝혀 주는 빛, 명작 속 과학을 보여 주는 빛이 있다. 전시 주제는 각기 다르지만 '빛'이 인식의 도구가 되는 공통점이 있다. 이쯤이면 전시에서의 불은 최고의 빛 가운데 하나가 아닐까.

전시 홍보는 전시의 성패를 좌우하는 도구 중 하나다. 이와 관련해 심리학과 경영학의 다양한 이론이 있다. 유사성 매력 가설, 단순 노출 효과, 후광효과, 버즈 마케팅 등인데 큐레이터는 이런 심리학과 경영학에 길을 물어도 좋겠다.

전시장의 입구와 출구의 의미도 중요하다. 입구와 출구 공간은 '건축적 공간'이면서 사회와 미술이 혼재하는 '정서적 공간'이다. 입구에 선 관람객은 물리적, 지적, 개념적, 심리적으로 다양한 변화가 시작된다. 전시장 바깥의 '역동성'이 전시장 안의 '정적'인 세계로 적응할 수 있도록 배려하는 공간이 되어야 한다. 출구는 예술경영의 관점에서 중요한 공간이다. 전시를 섭취하고 막 나온 체험 관람객의 생생한 감각과 경험의 배설물인 정보를 수집해 예술경영이 탄탄한 뿌리를 내리는 데 중요한 밑거름으로 활용해야 한다.

전시 홈페이지는 뜨거운 감자다. '전시를 경험한' 관람객들이 이곳에 의견을 올린다. 칭찬 글이든 불만 글이든 책임 큐레이터가 직접 응대하는 진정성 있는 태도가 필요하다. 태도에 따라 복마전이 될 수도, 좋은 구전 마케팅의 전초기지가 될 수도 있다. 큐레이터의 지혜로운 '상황 통제 능력'이 요구되는 이유다.

큐레이터가 전시를 기획하는 이유는 대중과의 동행을 위해서다. 많은 사람에게 이로운 전시일수록 더욱 즐거운 여행이 된다. 대중은 큐레이터가 항상 가슴에 품어야 할 훌륭한 도구이자 좋은 목표다. 일반 대중이 동경하는 미술적 우아함과 전시의 사회적 어울림은 결국, 공공재로서의 가치와 실천을 전제로 함을 잊지 말자.

오늘도 어디에선가 아름다운 정신적 가치를 생산하는 큐레이터들이여, 한 걸음 한 걸음 옮기는 그 길이 부디 평안하시길, 부디 대중과 함께 작은 것들의 역사를 만들어 가시길!

참고문헌

구본호,《공공미술, 도시의 지속성을 논하다》, 해피북미디어, 2014.

김욱동,《모더니즘과 포스트모더니즘》, 현암사, 1994.

김진엽,《다원주의미학》, 책세상, 2012.

김형찬,《논어》, 홍익출판사, 1999.

롤랑 바르트, 김희영 역,《텍스트의 즐거움》, 동문선, 2002.

마르티나 도이힐러, 이훈상 역,《한국사회의 유교적 변환》, 아카넷, 2003.

마이클 벨처, 신자은·박윤옥 역,《박물관 전시의 기획과 디자인》, 예경, 2006.

박정애,《포스트모던 미술, 미술교육론》, 시공아트, 2001.

버트런드 러셀, 최혁순·박상규 역,《나는 믿는다》, 범우사, 1999.

새뮤얼 아브스만, 이창희 역,《지식의 반감기》, 책읽는수요일, 2014.

성찬휴,《서양철학》, 자작, 2006.

소피아 로비기, 이재룡 역,《인식론의 역사》, 가톨릭대학교출판부, 2005.

신영복,《강의》, 돌베개, 2004.

아리스토텔레스, 강상진·김재홍·이창우 역,《니코마코스 윤리학》, 길, 2011.

아리스토텔레스, 김진성 역,《형이상학》, 이제이북스, 2007.

아리스토텔레스, 이상섭 역,《시학》, 문학과지성사, 2005.

아서 단토, 이성훈 역,《예술의 종말 그 후》, 미술문화, 2004.

안명준 외,《신학적 해석학》 상/하, 이컴비즈넷, 2009.

앙리 베르그손, 황수영 역,《창조적 진화》, 아카넷, 2005.

예병일,《내 몸 안의 과학》, 효형출판사, 2007.

오귀스트 로댕, 김문수 역,《생명을 빚는 거장, 로댕의 예술론》, 돋을새김, 2010.

요한 하위징아, 이종인 역,《호모 루덴스》, 연암서가, 2010.

유발 하라리, 조현욱 역,《호모 사피엔스》, 김영사, 2015.

유일석,《논어》, 북팜, 2012.

윤난지,《현대미술의 풍경》, 예경, 2005.

윤종록,《호모 디지쿠스로 진화하라》, 생각의나무, 2009.

이일수,《옛 그림에도 사람이 살고 있네》, 시공아트, 2014.

이일수,《해석적 전시개발 방법론으로 본 국내 블록버스터 전시 연구》, 홍익대학교, 2014.

자크 데리다, 김상록 역,《목소리와 현상》, 인간사랑, 2006.

자크 데리다, 남수인 역,《글쓰기와 차이》, 동문선, 2001.

정재승,《과학콘서트》, 동아시아, 2003.

존 로크, 정병훈·이재영·양선숙 역,《인간지성론》1/2, 한길사, 2015.

존 스튜어트 밀, 서병훈 역,《자유론》, 책세상, 2005.

최안섭,《빛과 조명》, 문운당, 2015.

최진석,《생각하는 힘, 노자 인문학》, 위즈덤하우스, 2015.

크리스 라빈, 김문성 역,《심리학의 즐거움》, 휘닉스, 2004.

파코 언더힐,《쇼핑의 과학》, 세종서적, 2011.

프랑크 바이어스되르퍼·크리스타 페펄만, 권소영 역,《철학교실》, 비씨스쿨, 2007.

프리만 틸든, 조계중 역,《숲 자연 문화유산 해설》, 수문출판사, 2008.

필립 코틀러·개리 암스트롱, 안광호·유창조·전승우 역,《코틀러의 마케팅 원리》, 시그마프레스, 2008.

한병철, 김태환 역,《심리정치》, 문학과지성사, 2015.

한스 인아이헨, 문성화 역,《철학적 해석학》, 문예출판사, 1998.

한우근,《유교정치와 불교》, 일조각, 1993.

헨리 지거리스트, 이진언 역,《위대한 의사들》, 현인, 2011.

황설중,《인식론》, 민음인, 2009.

EBS 다큐프라임 빛의 물리학 제작팀·김형준,《빛의 물리학》, 해나무, 2014.

Field, D.R. & Wager, J.A.,《Visitor Groups and Interpretation in Parks and Other Outdoor Leisure Settings》, Journal of Environmental Education, 1973.

Freeman Tilden,《Interpreting Our Heritage》, University of North Carolina Press, 1977.

G. I. 브라운, 이충호 역,《발명의 역사》, 세종서적, 2000.

John Willett,《Art in a City》, Liverpool University Press and the Bluecoat, 2007.

KBS 인사이드아시아 유교제작팀,《유교, 아시아의 힘》, 예담, 2007.

Timothy Ambrose & Crispin Paine,《Museum Basics》, 3rd, London, Routledge, 1997.